蘭亭書法全集

故宮博物院　浙江省紹興市人民政府 編

故宮卷 3

故宮出版社
廣西美術出版社

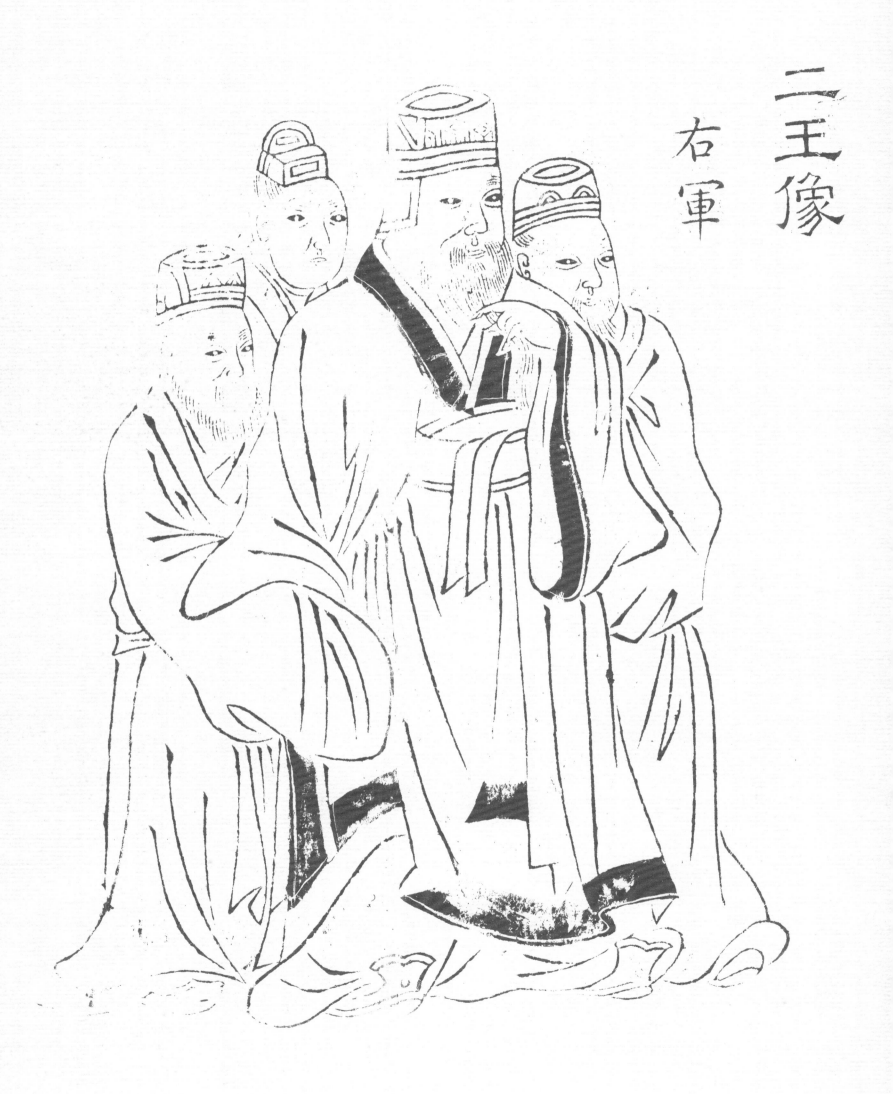

二王像
右軍

合帖圖版目録

合帖圖版

永和九年歲在癸丑暮春之初會于會稽山陰之蘭亭脩禊事也羣賢畢至少長咸集此地有峻領茂林脩竹又有清流激湍暎帶左右引以為流觴曲水列坐其次雖無絲竹管弦之盛一觴一詠亦足以暢敘幽情是日也天朗氣清惠風和暢仰觀宇宙之大俯察品類

所以遊目騁懷足以極視聽之娛信可樂也夫人之相與俯仰一世或取諸懷抱悟言一室之內或因寄所託放浪形骸之外雖趣舍萬殊靜躁不同當其欣於所遇暫得於己快然自足不知老之將至及其所之既倦情

湍暎帶右引以為流觴曲水列坐其次雖無絲竹管弦之盛一觴一詠亦足以暢敘幽情是日也天朗氣清惠風和暢仰觀宇宙之大俯察品類之盛

所以遊目騁懷足以極視聽之娛信可樂也夫人之相與俯仰一世或取諸懷抱悟言一室之內或寄所託放浪形骸之外雖趣舍萬殊靜躁不同當其欣

於所遇暫得於己快然自足不知老之將至及其所之既倦情隨事遷感慨係之矣向之所欣俛仰之間以為陳迹猶不能不以之興懷況脩短隨化終期於盡古人云死生亦大矣豈不痛哉每攬昔人興感之由

唐摹瘦本

永和九年□往□暮春之初會
于會稽山陰之蘭亭脩稧事
也羣賢畢至少長咸集此地
有崇山峻領茂林脩竹又有清流激

□令之視昔□□悲夫故列
敘時人錄其所述雖世殊事
異所以興懷其致一也後之攬
者亦將有感於斯文

期於盡古人云死生亦大矣豈
不痛哉每攬昔人興感之由
若合一契未嘗不臨文嗟悼不
能喻之於懷固知一死生為虛
誕齊彭殤為妄作後之視今

欣俛仰之間以為陳迹猶不
能不以之興懷況脩短隨化終

由今之視昔
悲故列
敘時人錄其所述雖世殊事
異所以興懷其致一也後之攬
者亦將有感於斯

能喻之於懷固知一死生為虛
誕齊彭殤為妄作後之視今

河南書本韓珠節垂人知河南書之神而不
知其所以神也河南晚年無筆不酷楷珠節衡
思古□詞乃為神似河南以觀其形頭無一筆以者而明
之稽見天倪此其所以神也聖教規三楷倣猶
省蹟在
豪非此技在八兒所藏顧題上本內以此裝之
故 伊帖為佳而又無亮熊之訛究竟能其真
教審倬

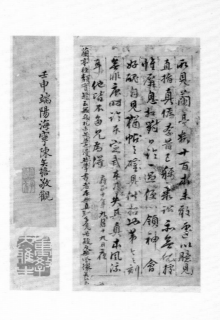

壬申端陽海寧陳奕禧敬觀

壬申端陽海寧陳奕禧敬觀

兩見蘭亭真本十百本未敢云已心瞭見

直指真偽不苟之躬求記宋人亦授

惟屢息不對只怕一迥便心領神會

好硯自見榾帖之餘自有一代招此弟子之別

余派辰時作采宣武本亦尖真真本風流

年他諸本多兄為濟

庚子年九月十九日夜

蘭亭種類實繁云無惡札未先槌也漫獃學書者本無真偽多見古疑及無從據奕禧云

河南書本韓擇節立人知河南書之神而不
知其所以神也河南晚年無筆不酷橅擇節獨
思古刻乃為神似觀其形頴無一筆以者而明
之獨見天倪此其所以神也時程教規之橅倣
有蹟在

亭舟此拔在八兒所藏頴上本而以此較之
伊帖為佳而又無毫髮之記究莫能思其
故
穀齋偉

舊拓蘭亭序二種　綏臣所得　陸恢題

永和九年歲在癸丑暮春之初
會于會稽山陰之蘭亭脩禊事
也群賢畢至少長咸集此地
有崇山峻領茂林脩竹又有清流激
湍暎帶左右引以為流觴曲水

列坐其次雖無絲竹管弦之
盛一觴一詠亦足以暢敘幽情
是日也天朗氣清惠風和暢仰
觀宇宙之大俯察品類之盛
所以遊目騁懷足以極視聽之

娛信可樂也夫人之相與俯仰
一世或取諸懷抱悟言一室之內

敘時人錄其所述雖世殊事
異所以興懷其致一也後之覽

六由今之視昔
誕齊彭殤為妄作後之視今
能喻之於懷固知一死生為虛

不痛哉每攬昔人興感之由
若合一契未嘗不臨文嗟悼不

知老之將至及其所之既惓情
隨事遷感慨係之矣向之所
欣俛仰之間以為陳迹猶不

期於盡古人云死生亦大矣豈
能不以之興懷況脩短隨化終

娛信可樂也夫人之相與俯仰
一世或取諸懷抱悟言一室之內
或因寄所託放浪形骸之外雖
趣舍萬殊靜躁不同當其欣
於所遇暫得於己快然自足不

列坐其次雖無絲竹管弦之
盛一觴一詠亦足以暢敘幽情
是日也天朗氣清惠風和暢仰
觀宇宙之大俯察品類之盛
所以遊目騁懷足以極視聽之

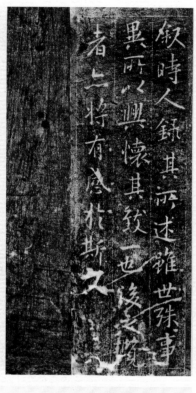
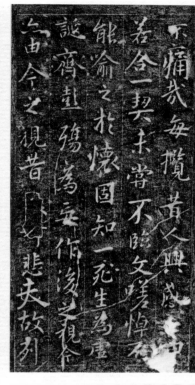

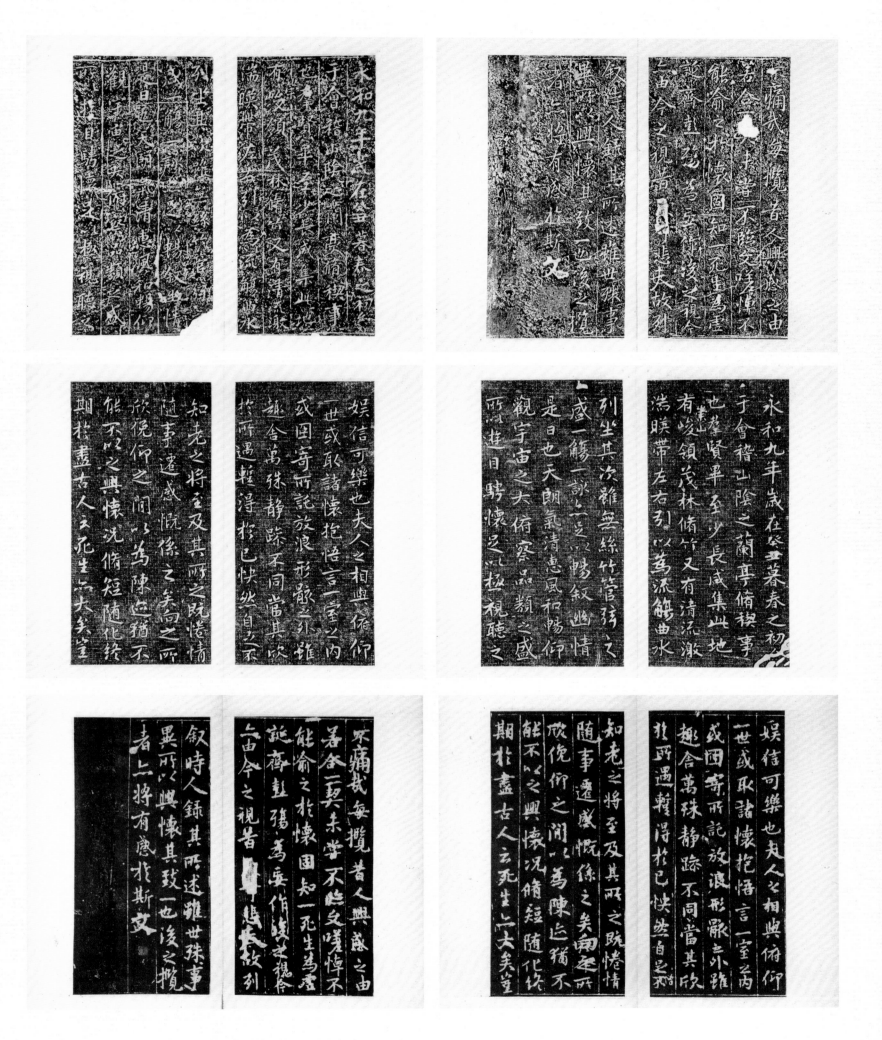

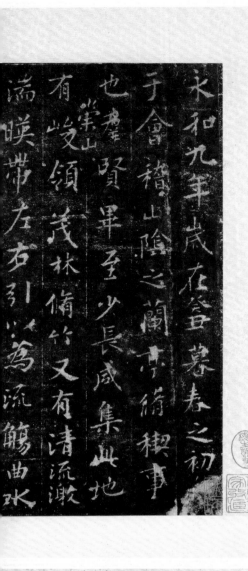

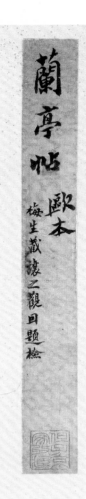

蘭亭帖　歐本

梅生藏褉之觀曰題檢

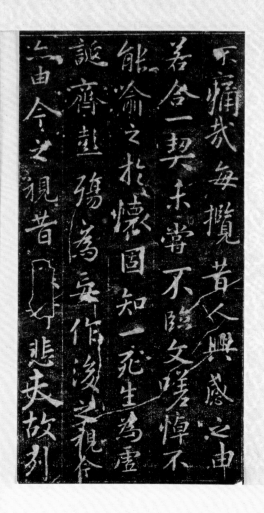

永和九年歲在癸暮春之初
會于會稽山陰之蘭亭脩褉事
也羣賢畢至少長咸集此地
有崇山峻領茂林脩竹又有清流激
湍映帶左右引以為流觴曲水

叙時人錄其所述雖世殊事
異所以興懷其致一也後之攬
者亦將有感於斯文

不痛哉每攬昔人興感之由
若合一契未嘗不臨文嗟悼不
能喻之於懷固知一死生為虛
誕齊彭殤為妄作後之視今
亦由今之視昔悲夫故列

此乃定武勝搨但不知北宋否耳嘗見蘭
亭無惡本指結體言非指筆意言也
梅生鑒藏甚精請以何氏本較之自見矣弈記
蘭亭結字全奇移易部位使然草摹者不
知徑何處落筆不以為奇也用筆峻落反
收點與黃達運同以為奇鑒一而

娛信可樂也夫人之相與俯仰
一世或取諸懷抱悟言一室之內
或因寄所託放浪形骸之外雖
趣舍萬殊靜躁不同當其欣
於所遇暫得於己快然自足不

知老之將至及其所之既惓情
隨事遷感慨係之矣向之所
欣俛仰之間以為陳迹猶不
能不以之興懷況修短隨化終
期於盡古人云死生亦大矣

列坐其次雖無絲竹管絃之
盛一觴一詠亦足以暢敘幽情
是日也天朗氣清惠風和暢仰
觀宇宙之大俯察品類之盛
所以遊目騁懷足以極視聽之娛

余生平酷嗜臨禊敘以原搨真遇此
顁終盧南宋时江左士人家之刻名今
之好事徒轉得一本名為至寶余持示者
念恐為廢也吉臘於春明市上無人
睹得此冊出光蕩漾點畫如初發于硎蓋
定武佳本宜攘翁見瓶低回也

定武蘭亭在宋代士大夫家刻
一本游丞相家收玉數百本今日
即是宋搨亦大抵重刻其流傳
有緒者趙子固落水本榮芑本
趙松雪孤本余所見周者
農五字不損本慈川李民所藏
孫退谷五字之損本又德化李
木齋所藏柯九思後半本真也

所謂八洞九佚牟汪容甫所藏五
字殘損本　余今見之雜青苑名家
題跋未可遽為原本也王於吳年
喬之二百蘭其甲二者玉飯者

今已散失此本而吳讓之題後但
稱為勝柘本實言之家為斟
酌余亦以為然致以質之真鑒
者　甲寅仲春鄭齋老人記

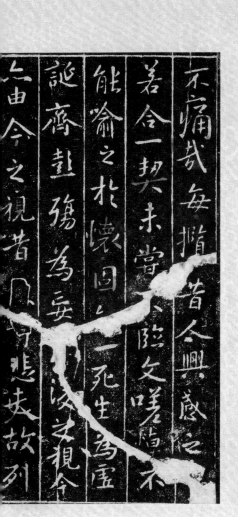

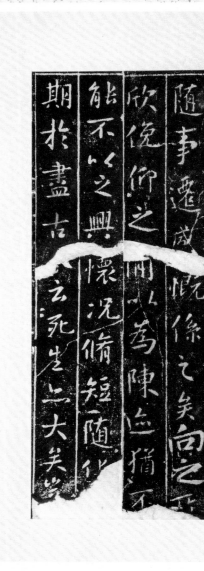

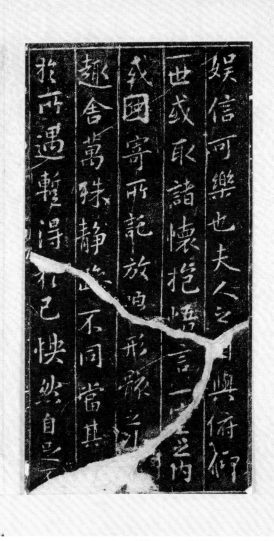

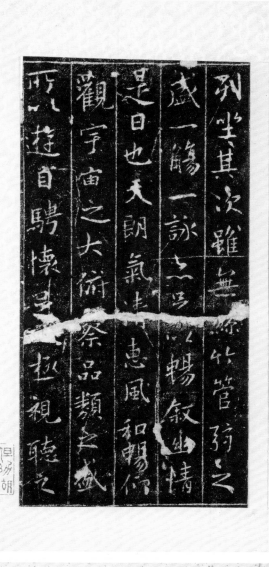

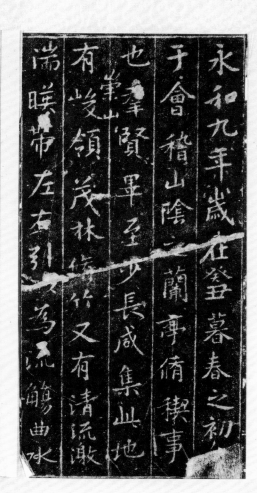

東陽本蘭亭　梅生藏議之題

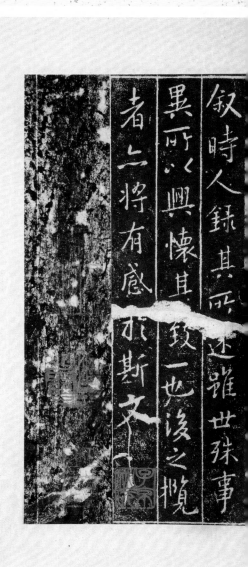

百鍰年舊報也　鄭齋老人

祝之　時年七十有六

此何主英今明靜未王學香寶
之以為真定武媚嗣其尾妄一
白堂者為初拓此本末尾裁去
蓋從徵驗蓋以墨色定之上

19

太學本蘭亭 梅生藏褚二題

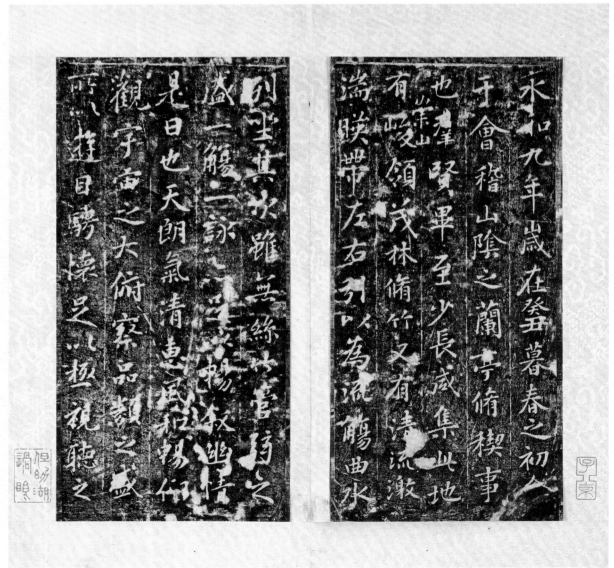

永和九年歲在癸丑暮春之初會
于會稽山陰之蘭亭脩稧事
也群賢畢至少長咸集此地
有崇山峻領茂林脩竹又有清流激
湍暎帶左右引以為流觴曲
水列坐其次雖無絲竹管弦之
盛一觴一詠亦足以暢敘幽情是
日也天朗氣清惠風和暢仰
觀宇宙之大俯察品類之盛
所以遊目騁懷足以極視聽之

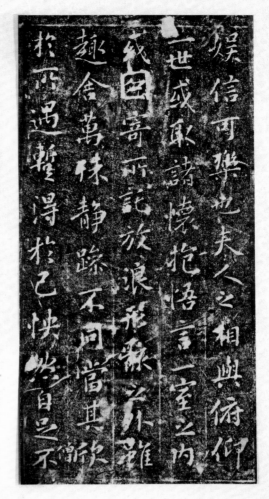

娛信可樂也夫人之相與俯仰
一世或取諸懷抱悟言一室之內
或因寄所託放浪形骸之外雖
趣舍萬殊靜躁不同當其欣
於所遇暫得於己快然自足不

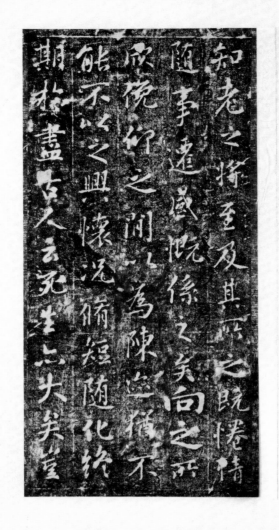

知老之將至及其所之既惓情
隨事遷感慨係之矣向之所
欣俯仰之間以為陳迹猶不
能不以之興懷況修短隨化終
期於盡古人云死生亦大矣豈

不痛哉每攬昔人興感之由
若合一契未嘗不臨文嗟悼不
能喻之於懷固知一死生為虛
誕齊彭殤為妄作後之視今
亦由今之視昔悲夫故列

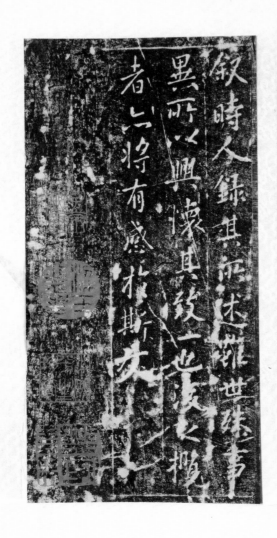

敘時人錄其所述雖世殊事
異所以興懷其致一也後之攬
者亦將有感於斯文

此兩字武滕搨伹不如北宗耆耳古人云蘭
亭無惡本指結體言非指筆意言也

梅生鑒藏甚精請以何氏本較之自見此弗記

蘭亭結字全奇移易部位使臨摹者不
知從何處落筆所以為奇也用筆峻落及
收筆与黄庭經同丙辰燒燈日又題

余生平酷嗜脩禊叙以原搨莫遇此
顧終虞南宋时江左士人家之劉名今

之妍　往　購　浮一本乃為至寶余持來看

念怒為糜爛也古擸於春明市上無之又

賻得此冊幽光蕩漾點畫如郭髮于硯盖

定武佳本宜攘翁見梳低囬也　　　〔印〕

定武蘭亭在宋代士大夫家翻

一本溯丞相家故丞數百本今日

即是宋拓亦大抵重刻甚流傳

觀宇宙之大，俯察品類之盛，所以遊目騁懷，足以極視聽之娛，信可樂也。夫人之相與，俯仰一世，或取諸懷抱，悟言一室之內；或因寄所託，放浪形骸之外。雖趣舍萬殊，靜躁不同，當其欣於所遇，暫得於己，快然自足，不知老之將至。及其所之既倦，情隨事遷，感慨係之矣。向之所欣，俯仰之間，已為陳迹，猶不能不以之興懷。況修短隨化，終期於盡。古人云：死生亦大矣，豈不痛哉！每覽昔人興感之由，若合一契，未嘗不臨文嗟悼，不能喻之於懷。固知一死生為虛誕，齊彭殤為妄作。後之視今，亦由今之視昔，悲夫！故列敘時人，錄其所述，雖世殊事異，所以興懷，其致一也。後之覽者，亦將有感於斯文。

叙時人錄其所述雖世殊事
異所以興懷其致一也後之攬
者亦將有感於斯文

紹興初宗室子畫壹詩列弓
定武本宣和摹刻蔡於中比
本是也

永和九年歲在癸暮春之初會
于會稽山陰之蘭亭修稧事
也羣賢畢至少長咸集此地
有峻領茂林修竹又有清流激
湍暎帶左右引以為流觴曲水
列坐其次雖無絲竹管弦之
盛一觴一詠亦足以暢叙幽情
是日也天朗氣清惠風和暢仰

叙時人錄其所述雖世殊事
異所以興懷其致一也後之攬
者亦將有感於斯文

生趙承旨摹刻本在京師
國學近時石已殘剝此猶
初搨也

而⋯遊目騁懷足以極視聽之
娛信可樂也夫人之相與俯仰
一世或取諸懷抱悟言一室之內
或因寄所託放浪形骸之外雖
趣舍萬殊靜躁不同當其欣
於所遇暫得於己快然自足不
知老之將至及其所之既惓情
隨事遷感慨係之矣向之所
欣俛仰之間以為陳迹猶不
能不以之興懷況修短隨化終
期於盡古人云死生亦大矣豈
不痛哉每攬昔人興感之由
若合一契未嘗不臨文嗟悼不
能喻之於懷固知一死生為虛
誕齊彭殤為妄作後之視今
亦由今之視昔悲夫故列
敘時人錄其所述雖世殊事
異所以興懷其致一也後之攬

潁川蕭家頂不可复見世傳禊帖有百數十
種論者取米紹終一室階此右軍本末正耳耶
余舊藏米宗搨五本亂後失之大某山人出此
羅山帖命馮承素等臨搨賜近臣而歐雲禊
褚禇三臨摹各盡褚河南自家習氣歐肥禊
瘦本不和同乃山岑巨人又謂禊帖極肥瘦殊
而宋教堂禇等臨有不同邢山本專細筋
入骨中非挺當是瘦本臨禊多為肥瘦寒
神宗世間宋拓之佳者為有宋宗室子
書陸宗武本翻刻高宗堂跋盡跋
已存苦人兩定武蘭亭肥不刺肉瘦寒
骨山本偽本肥其傳刻失生六東方本世
故是南渡物也一芳趙孟堅右軍刻趙書即
漾蘭亭入子手使而真定武刻本精鈔乃
東方三帖朊鑒中近雲嵩民海堂先生苦

（本页为行草书法题跋，字迹漫漶难辨，以下为尽力辨识之文字，多有不确）

同治二年鎮海姚燮莊氏東遊滬上始瞔以之

出以示余前有秦两瘠士大夫俱極精審愚謂宋

拓尚矣顧南渡後兩臨善本當有數百本

一本則自褚歐肥瘦兩臨毒外當有數百本

亭帖流傳袁諸只宋拓幸飘為真贗郎放敞

偏寄武同武飘俊而辨二郎竊獨有感于永

和九年當晉穆帝時王室偏安江左燕秦謹敵

在前天下事徒以殷溪源一二輩任之此黃心

世務者邪樹齎悼歎而無此何者也逸少溪識

遠憲似出王謝諸君上前一年遺溪芳及上

會稽王牋隷止北伐老成謀國之忠慮江湘不志

魏闕又晉人崇尚老莊清谭誤國序中以一致

生痒彭殤為虚誕妄伦特論正大諭文感悅

至傷袁于後之視今當日燕雀慶堂宴安酖毒

情事可想見　三寶山蔣敦復

時同客滬城

癸亥夏六月上澣識

復莊仁兄老友同客上海出京禩帖三本合裝成卷屬為

題記樱第一本為褚臨顧字泥此米老稱為泗南山杜氏

藏本甚善刻於寶晉齋手生最為擴畫余宗之見蘭亭

斋中攜庵三種為嘉興李聞張清林後劉芳宵米芾小印

一本標題有王羲之蘭亭特敍敍字旁作一行會字旁長方

即似連國寶之古印上海前人復加一小印旁作於禩帖中露最可辨

行於字左旁作才与與此帖正合盖於禩帖中所燈見此廣

行於字左旁及杜氏世絛印其一本後有張清林題欵

平生真賞實印及杜氏世絛印其一本後有張清林題欵

癸亥夏六月上澣識

同治三年夏五無錫秦樹案題記

一身僅存百物同盡求馬三中稅

無奁余興別二十年復求遇於滬上

即瞭臥名帖堂排眼福當末有悟以膳之

松工序料盡南必畏師遠少二負感家合日

弟毁跋合二跋成卷示知同時入大宗手申为

宋本三帖乾隆中在雲間張氏懈堂先生處

道原二字八千元非拿不可得方道

其生性滅刺也一葉趙刊后藏弄蓴書於

沁雅殘搎兩轉村亮鑑存十二三唯二帖为是蓬中可瞭此幸

申劫歸余收藏摸帖隆存十二三唯二帖为生蓬中可瞭此廣

行於字左旁作才与與帖正合盖於禩帖中所燈見此廣

即似連國寶之古印上海前人復加一小印旁作於禩帖中露最可辨

一本標題有王羲之蘭亭特敍敍字旁作一行會字旁長方

藏本甚善刻於寶晉齋手生最為擴畫余宗之見蘭亭

題記樱第一本為褚臨顧字泥此米老稱為泗南山杜氏

復莊仁兄老友同客上海出京禩帖三本合裝成卷屬為

派继殘搎余收藏摸帖隆存十二三唯二帖为生蓬中可瞭此幸

其為祖

同治癸亥七月十九日上海喬重襟工虞徐三庚獲觀於誌眼福

右禊帖三本舊藏華亭張氏一宋拓褚臨本
一紹興初摹刻定武本其一則趙承旨所摹也

同治二季鎮海姚彥莊氏束遊滬上始睹以之

舊揚蘭亭三本是吾鄉張氏
故物前年兵燹後所莊物都
散佚此帖為
彥莊先生得之物得其所為此
帖幸同治癸亥八月先生將回
浹上生此共賞愛志數語於尾
時同觀者吳中吳君竇齋
華亭胡公壽

永和九年歲在癸丑暮春之初
會于會稽山陰之蘭亭脩稧事
也羣賢畢至少長咸集此地
有崇山峻領茂林脩竹又有清流激
湍暎帶左右引以為流觴曲
列坐其次雖無絲竹管絃之
盛一觴一詠亦足以暢叙幽情

觀宇宙之大俯察品類之盛

所以遊目騁懷足以極視聽之

娛信可樂也夫人之相與俯

世或取諸懷抱悟言一室之內

或因寄所託放浪形骸之外雖

趣舍萬殊靜躁不同當其欣

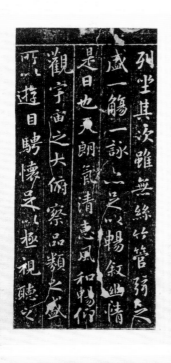

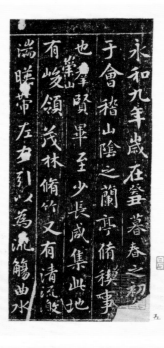

定武本明中年搨　吊裝一冊

舊拓禊帖五種
國初諸道老品景玉山蕭氏藏
汀州伊念曾署籤

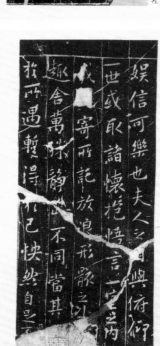

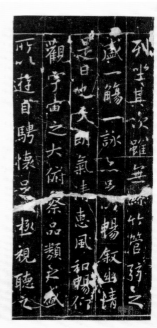

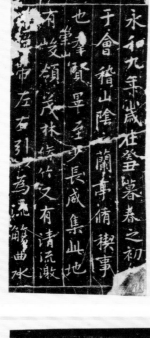

日字之初乃外字傳摹之誤王中間連改草作一神字採今推晉本然尖失外字一波夫

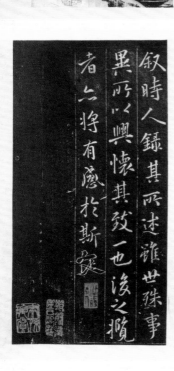

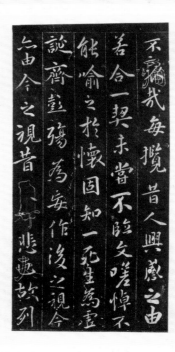

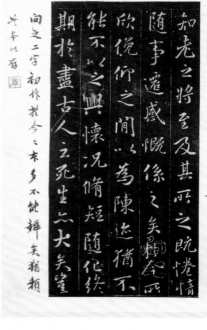

向之二字初作於今之末多不能辨矣猶頬

吳榮光審

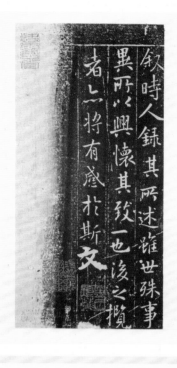

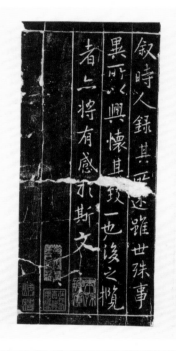

此子昂所臨宜於置後　□

第八

永和九年歲在癸丑暮春之初會
于會稽山陰之蘭亭脩禊事
也群賢畢至少長咸集此地
有崇山峻領茂林脩竹又有清流激
湍暎帶左右引以為流觴曲水

列坐其次雖無絲竹管弦之
盛一觴一詠亦足以暢敘幽情
是日也天朗氣清惠風和暢仰
觀宇宙之大俯察品類之盛
所以遊目騁懷足以極視聽之

期於盡古人云死生亦大矣
豈不痛哉每攬昔人興感之由
若合一契未嘗不臨文嗟悼不
能喻之於懷固知一死生為虛
誕齊彭殤為妄作後之視今

夫由今之視昔　悲夫故列
叙時人錄其所述雖世殊事
異所以興懷其致一也後之覽
者亦將有感於斯文

（跋文一）
考訂之確摹勒之詳矣余不復贅先
高祖具區公藏右軍書帖有二種一為快雪
帖二十七字為右軍墨跡係先朝神廟賜
書也先具區回浙此書又歷葉宗西湖遂
其顏曰快雪遺念因是葉不知有快雪堂帖
草之區野狼流傳今又渡稿本與定武本稍別文
為蘭亭最初稿本与定武本稱別文
沈諸公供有題識覺與此冊苐四叶□
有形似之處茲以兩本校勘其優劣
定必料也當然攜之以笈中勾把雪
模卯共為鑒定丹
　庚寅十月初八日錢唐同學
　弟馮儉祖文子氏識識

（跋文二）
蘭亭無慮數十百本實秋壑禍因時
人間舊本豈不供其拔擇命名筆書
丞者諱其真也尤精者萃書一揭良工
列之絳年玉以夏青繭二今此冊乃會
稽朱刻图蓋七八浮十得假冬秋聲
見之安受者々此變態高下成具
此美吾友地軍九笙作余此縣余訪吞
遺虎以初承西人寫愉齋陵王同摹諸
帖入舟遊蘭亭跋其清說實心未嘗事
過於此香為一冊然之諸帖之字吳時友
有知我乎々主此遊者雖多知品之方
蓋寅十月喜春蓋々不以余言為謬
也来寅十月初三日東吳同學高樣
村張攀章書

（跋文三右）
香如芝號挹雪陝西人康熙四十九年
康寅任江蘇嘉定縣知縣
張樣村嘉定人

（跋文三左）
快然自足是懷文敬天瓶書城乃謂是快字
以意譯改亚謂挹雪十歲卒六歲趙胜獨敗
寅武亭為師尤之殊一拔此冊吳盧舟所
以意居乾之也足年戊午三月共是會庫之
是年七月十五貌武南山一帶攻城佇多
里衍機賜著武城城俘李次青觀察識語
守貳於十三退取居西十月廿六偶揚文訛
香云云　上海書画出版社

娱信可樂也夫人之相與俯仰
一世或取諸懷抱悟言一室之內
或因寄所託放浪形骸之外雖
趣舍萬殊靜躁不同當其欣
於所遇暫得於己怏然自足不

知老之將至及其所之既惓情
隨事遷感慨係之矣向之所
欣俛仰之間以為陳迹猶不
能不以之興懷況脩短隨化終
期於盡古人云死生亦大矣豈

不痛哉每攬昔人興感之由
若合一契未嘗不臨文嗟悼不
能喻之於懷固知一死生為虛
誕齊彭殤為妄作後之視今
亦由今之視昔〔　〕悲夫故列

叙時人錄其所述雖世殊事
異所以興懷其致一也後之攬
者亦將有感於斯文

蘭亭無慮數十百本實秋齋柄圓時

人間舊本奇不供其攻摹奇客素佳

亦有摹其字之尤精者華為一撨民工

剥之許年玉肌膚酮工今此冊六會

裙朱相同蘗文社浮十種假今秋齋

見之去暎為可以者此變態憨為下映其

此美醫友 松盦先生作參此聯余訪庵

過⋯和宋西⋯運腕寒⋯操⋯

帖入册迹蘭、玩其清玩賞心宋幸真

過於此者為一古諸帖之房具時也

有知我莖之生迹者雄告知品題之方

告顷吾且喜普氣之不以余言為謬

也庚寅十月初三月東吳同學弟樸

村張雲章書

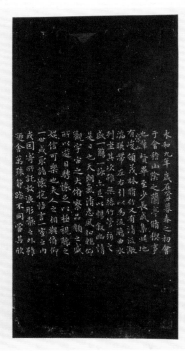

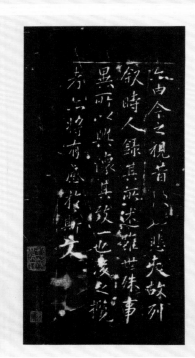
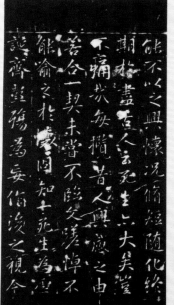

永和九年歲在癸丑暮春之初會于會稽山陰之蘭亭修禊事也群賢畢至少長咸集此地有崇山峻嶺茂林修竹又有清流激湍映帶左右引以為流觴曲水列坐其次雖無絲竹管絃之盛一觴一詠亦足以暢敘幽情是日也天朗氣清惠風和暢仰觀宇宙之大俯察品類之盛所以遊目騁懷足以極視聽之娛信可樂也夫人之相與俯仰一世或取諸懷抱悟言一室之內或因寄所託放浪形骸之外雖趣舍萬殊靜躁不同當其欣於所遇暫得於己快然自足不知老之將至及其所之既倦情隨事遷感慨係之矣向之所欣俛仰之間以為陳跡猶不能不以之興懷況修短隨化終期於盡古人云死生亦大矣

家藏禊帖二冊上冊七種下冊五種
先太傅公各有跋識考證於後不知何時將
下冊遺失於外流傳至素湄士人家桂慶
甲戌乙亥間兩任金陵藩司因公往素湄上友
人告以下冊兩在急購得之趙歷重置如獲玉
寶仵　先人手澤日渡舊觀訖定為欣快時遠

時五種分裝五冊今仍併為一冊以符昔日二冊
之舊用誌顛末以示後人　道光丙申春三月
新日桂生謹識

定武禊帖相傳一百井中藏有光怪據～得墨玉
一方上鐫此序較他刻亦題重迴別余家藏一冊
中有斷痕云魯為墨史所攜郡人居兩河之擲地
作四片被中大蛀各藏其一棄內置～鐵匣中乃可
摺也此帖墨色黝然兩光澤其為玉枝無疑且音

尾完好是未斷時初揭具服省自然辨～也已
兩夏四月廿有八日生雨王文洛～臨老園子行周覽
生攜以見示相對評賞因題數語於歸之
雲間沈白賣園氏

不痛哉每攬昔人興感之由
若合一契未嘗不臨文嗟悼
能喻之於懷固知一死生為虛
誕齊彭殤為妄作後之視今
亦由今之視昔悲夫故列
敘時人錄其所述雖世殊事
異所以興懷其致一也後之攬
者亦將有感於斯文

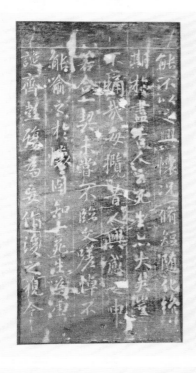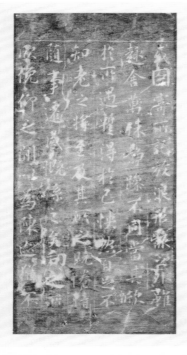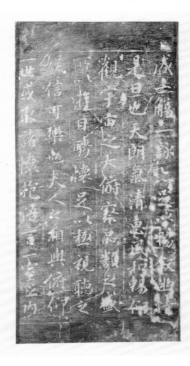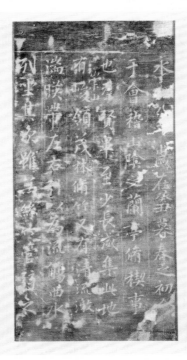

定武蘭亭石以晚出之何氏本為海内善本宋李唐帥
元章而歐陽用韋韓韻之嘗一蘭目石源流已
能不詳觀最善識拓志顋未肖此本也國子題本
□晚多有數剝之宋武著者必提基所榻帖考
雲大觀中歲薛氏嘗復宣和頒御云與石石帖正岐
陽石雜異縝氏雲宣和頒御瑪瑙盤縝亭之與岐
此歐陽榻南海宗氏見原石見原宋石帖皆譜之
上何氏宮其地掘井得之嘗相榻起定武原石既有辨。

集圖書果藏云石藏在國學石蘭亭不知所宝今
石存者趨是定武薛氏榻剝本雖卯古剝其元人不
能此拓觀最良是薛氏榻剝卯有著名石為宋老而榻乙人
因晚失石原宗六百年宋州而當名石置之榻帖已典
□刑時等去今世薛以水存於宋歲其石諸俱供此之典
特拓原石不鉄道□訴原石之後出於榻代失訴卯榻弊
□晚他刻□廿四年以原石之善用以阽榻本上序譜晏慶
宜無嘆也廿四月以榻其閱愛府阽閒以榻其两絕美文

自前紹趼□為彼原石藏北家淩其時石刻定武亭大榻榻
薛存之多石歐陽氏原宋人宋榻損木以相榕□
祇知有詳于刻宗追化定武薛譜歐陽書乃得世
而歐寺記克互醫榻宗上□新卯□卯其四□申雍
宇中不将調拓卯其乃如銅鐵金科榻己滿其四世□雍
共行畫異不以喊陽乃隨肇榻老追研□卯州
其蕉帖異不以喊譜說石榖遭兩定武榻刻定字之舊
本而榕躓能說石榖遭兩定武榻刻定字之舊
行於宋元白成榻□此自銘題拆文□東
甲申七月四日□雍識

前題定武蘭亭後著名薛榻慶二河肖對石出
於銘趼之說石政福為櫻井諸唐以普之不知榻為
觀鄭又外隸當天皇令榻榻待石廷固東省櫻也

永和九年，歲在癸丑，暮春之初，會于會稽山陰之蘭亭，修禊事也。群賢畢至，少長咸集。此地有崇山峻嶺，茂林修竹，又有清流激湍，映帶左右，引以為流觴曲水，列坐其次。雖無絲竹管弦之盛，一觴一詠，亦足以暢敘幽情。是日也，天朗氣清，惠風和暢，仰觀宇宙之大，俯察品類之盛，所以遊目騁懷，足以極視聽之娛，信可樂也。夫人之相與，俯仰

一世，或取諸懷抱，悟言一室之內；或因寄所託，放浪形骸之外。雖趣舍萬殊，靜躁不同，當其欣於所遇，暫得於己，快然自足，不知老之將至。及其所之既倦，情隨事遷，感慨係之矣。向之所欣，俛仰之間，以為陳跡，猶不能不以之興懷。況修短隨化，終期於盡。古人云，死生亦大矣，豈不痛哉。每覽昔人興感之由，若合一契，未嘗不臨文嗟悼，不能喻之於懷。固知一死生為虛誕

此帖為嶽邑陳藺屏贈
丁未秋日午橋記

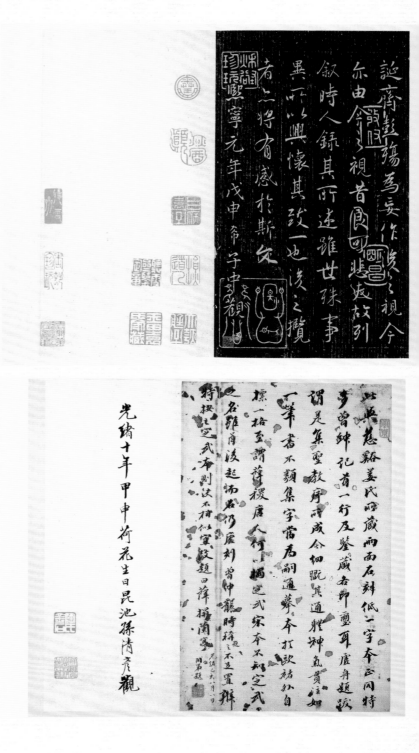

誕齊壑殤為妄作／後之視今
亦由今之視昔／悲夫故列
敘時人錄其所述雖世殊事
異所以興懷其致一也後之攬
者亦將有感於斯文
永和九年歲在癸丑暮春之初會
稽山陰之蘭亭修稧事也

此興慈谿姜氏所藏兩面石刻低一字本正同特
多曾紳記首一行及鑑藏右即一璽耳廬舟題跋
謂是集聖教序成今細觀其通此神氣貫注如
一筆書不類集字帶有嗣通蔡本打歐肪外如
標一格至謂蘭亭人稧曾紳籠時稧之不遠辨
之名雖肙肢起淪名勾廬刻曾仲籠宋本不知定武
特揀乙定武本剝泐不相似寅紋題曰祥攬蘭窑
石刻乙未四月
閏弟識

光緒十年甲申荷花生日昆池孫清彥觀

永和九年歲在癸丑暮春之初會
于會稽山陰之蘭亭脩稧事
也羣賢畢至少長咸集此地
有崇山峻領茂林脩竹又有清流激
湍暎帶左右引以為流觴曲水

春湖宗兄近以滄洲陳氏所藏蘭亭十種
屬為品次因於每種略言其概昔宋游
胡集蘭亭自甲乙癸巳百種照數
見之其中固多佳品然六朝嘗習浮數
之廣本玉如近日寶帝文巫集蘭亭十
數種王藉林林鹿原皆為題識者六有湎
入不真之拓本盃甚美精鑒之雜也安
浮沈實鄉王順伯一輩人共相討論乎

蘭亭真鑒惟定武与諸本耳
定武叻今所傳惟上海潘氏祖本
最為有緒諸本於神龍本為有
緒上海本多出潘民翻刻神龍
本於四明豐氏翻刻六尚唫可觀
此外重摹皆不遠矣定武則東
陽本國學本二種若能浮舊拓

六朝篆勢像定武之大略矣祿
本若能浮舊拓穎井真本雖
不能見裱唯之表而為可浮米鑒
之遠矼以祿本之雜辭更墨於
定武也張金界奴本尚居領徒山
本之上玉於所謂洛陽宮本有直

不痛哉每攬昔
人　　　感之由
若合一契未嘗不臨文嗟悼不
能喻之於懷固知一死生為虛
誕齊彭殤為妄作後之視今
亦由今之視昔　　悲夫故列

知老之將至及其所之既惓惓情
隨事遷感慨係之矣向之所
欣俛仰之間以為陳迹猶不
能不以之興懷況修短隨化終
期於盡古人云死生亦大矣豈

娛信可樂也夫人之相與俯仰
一世或取諸懷抱悟言一室之
或因寄所託放浪形骸之外雖
趣舍萬殊靜躁不同當其欣
於所遇暫得於己快然自足

蘭亭（永和九年）拓本

（右上拓片）

永和九年歲在癸丑暮春之初會
于會稽山陰之蘭亭修禊事
也群賢畢至少長咸集此地
有崇山峻嶺茂林修竹又有清流激
湍映帶左右引以為流觴曲水

列坐其次雖無絲竹管弦之
盛一觴一詠亦足以暢敘幽情
是日也天朗氣清惠風和暢仰
觀宇宙之大俯察品類之盛
所以遊目騁懷足以極視聽之

（左上題跋）

蘭亭領字從山本渤海快雪諸本同發源井本此本
在快雪之上渤海之下蕃华亭以為即是三米亭辨進
若不泐其說失之不考耳最當南領字從山本一卷詳之

蘭亭領字從山本世傳布數方此是宗王文惠黃絹本之偽作而
又重勒者然米守江邨西藏墨蹟即是米亭此本命
州江邨皆不知其佰此英米跋雨是真物王文惠真絹亭不知向往失

（左下拓片）

永和九年歲在癸丑暮春之初
于會稽山陰之蘭亭修禊事
也群賢畢至少長咸集此地
有崇山峻嶺茂林修竹又有
清流激湍映帶左右引以為流觴曲水

列坐其次雖無絲竹管弦之
盛一觴一詠亦足以暢敘幽情
是日也天朗氣清惠風和暢仰
觀宇宙之大俯察品類之盛
所以遊目騁懷足以極視聽之

（左下題跋）

帶字正在五字鑷換之由而此東帶字尚能存真惟
引諸古本不知也此本惟此一家不可輕視

此經重勒之定武五字損本又再勒者雖是五字不損本而
頓波之五字損本英於失猶多字甲祓而乙此

（右下拓片及題跋）

敘時人錄其所述雖世殊事
異所以興懷其致一也後之覽
者亦將有感於斯文

就前八種品其甲乙此處在第三

前八種雜本書俊治珠時丙可次序品之其真之雜別不能失

（右上題跋）

李本而由清雅者多自唐宋人
為之故其失尚不大相遠而祐
本之徙出於多是明朝人為之
不浮不玟戚於陳僚然失此六
照浮品定蘭亭之大凡矣

嘉慶辛未上春十日方綱

娱，信可樂也。夫人之相與，俯仰
一世，或取諸懷抱，悟言一室之內；
或因寄所託，放浪形骸之外。雖
趣舍萬殊，靜躁不同，當其欣
於所遇，暫得於己，快然自足，不

知老之將至。及其所之既倦，情
隨事遷，感慨係之矣。向之所
欣，俛仰之間，以為陳跡，猶不
能不以之興懷。況脩短隨化，終
期於盡。古人云：死生亦大矣。

豈不痛哉！每攬昔人興感之由，
若合一契，未嘗不臨文嗟悼，不
能喻之於懷。固知一死生為虛
誕，齊彭殤為妄作。後之視今，
亦由今之視昔，悲夫！故列

娱，信可樂也。夫人之相與，俯仰
一世，或取諸懷抱，悟言一室之內；
或因寄所託，放浪形骸之外。雖
趣舍萬殊，靜躁不同，當其欣
於所遇，暫得於己，快然自足，不

知老之將至。及其所之既倦，情
隨事遷，感慨係之矣。向之所
欣，俛仰之間，以為陳跡，猶不
能不以之興懷。況脩短隨化，終
期於盡。古人云：死生亦大矣。

豈不痛哉！每攬昔人興感之由，
若合一契，未嘗不臨文嗟悼，不
能喻之於懷。固知一死生為虛
誕，齊彭殤為妄作。後之視今，
亦由今之視昔，悲夫！故列

荷八種之四

叙時人錄其所述雖世殊事
異所以興懷其致一也後之攬
者亦將有感於斯文

此盖從神龍本之翻本又重勒者其中有蘭亭考者為寫之
諸已神失盡非物夢直是一不曉蘭亭者為寫之

永和九年歲在癸丑暮春之初會
于會稽山陰之蘭亭脩禊事
也羣賢畢至少長咸集此地
有崇山峻領茂林脩竹又有清流激
湍暎帶左右引以為流觴曲水

列坐其次雖無絲竹管弦之
盛一觴一詠亦足以暢敘幽情
是日也天朗氣清惠風和暢仰
觀宇宙之大俯察品類之盛
所以遊目騁懷足以極視聽之

荷八種出此唐第七

叙時人錄其所述雖世殊事
異所以興懷其致一也後之攬
者亦將有感於斯文

此六種翻神龍本尚是翻摹亦非為寫但翻摹甚舊朱
榮之跋其上橫感之末坡尚皆不為宋濟長林以墨

永和九年歲在癸丑暮春之初會
于會稽山陰之蘭亭脩禊事
也羣賢畢至少長咸集此地
有崇山峻領茂林脩竹又有清流激
湍暎帶右引以為流觴曲水

列坐其次雖無絲竹管弦之
盛一觴一詠亦足以暢敘幽情
是日也天朗氣清惠風和暢仰
觀宇宙之大俯察品類之盛
所以遊目騁懷足以極視聽之

娱信可樂也大人之相與俯仰一世或取諸懷抱悟言一室之內或因寄所託放浪形骸之外雖趣舍萬殊静躁不同當其欣於所遇暫得於己快然自足不知老之將至及其所之既惓情隨事遷感慨係之矣向之所欣俛仰之間以為陳迹猶不能不以之興懷況脩短隨化終期於盡古人云死生亦大矣不痛哉每攬昔人興感之由若合一契未嘗不臨文嗟悼不能喻之於懷固知一死生為虛誕齊彭殤為妄作後之視今亦由今之視昔□可悲夫故列

娱信可樂也夫人之相與俯仰一世或取諸懷抱悟言一室之內或因寄所託放浪形骸之外雖趣舍萬殊静躁不同當其欣於所遇暫得於己快然自足不知老之將至及其所之既惓情隨事遷感慨係之矣向之所欣俛仰之間以為陳迹猶不能不以之興懷況脩短隨化終期於盡古人云死生亦大矣不痛哉每攬昔人興感之由若合一契未嘗不臨文嗟悼不能喻之於懷固知一死生為虛誕齊彭殤為妄作後之視今亦由今之視昔□可悲夫故列

敘時人錄其所述雖世殊事
異所以興懷其致一也後之攬
者亦將有感於斯文

永和九年歲在癸丑暮春之初會
于會稽山陰之蘭亭脩禊事
也羣賢畢至少長咸集此地
有峻領茂林脩竹又有清流激
湍暎帶左右引以為流觴曲水

列坐其次雖無絲竹管弦之
盛一觴一詠亦足以暢敘幽情
是日也天朗氣清惠風和暢仰
觀宇宙之大俯察品類之盛
所以遊目騁懷足以極視聽之

神龍本是諸帖之最有諧結志在張李界故本頴

井本之上此雖非神龍本上所然不可輕視也

此四謂神龍本也神龍本八字觀神龍諸印者皆上品其有諧印者皆以四明者也
第一四明者諧印帝長墨見江於文亦藏印帝當弓王蒻林而也藏本刻對
三本墨當泉林以墨藏於此居夫此一摹神龍本是而見岳府文氏金壇本及種
筆谷江於文占小齋藏諸本子其凡五本墨同當攷神龍蘭亭真蹟一差詳之

敘時人錄其所述雖世殊事
異所以興懷其致一也後之攬
者亦將有感於斯文

永和九年歲在癸丑暮春之初會
于會稽山陰之蘭亭脩禊事
也羣賢畢至少長咸集此地
有峻領茂林脩竹又有清流激
湍暎帶左右引以為流觴曲水

列坐其次雖無絲竹管弦之
盛一觴一詠亦足以暢敘幽情
是日也天朗氣清惠風和暢仰
觀宇宙之大俯察品類之盛
所以遊目騁懷足以極視聽之

此更出多次章翻之神龍本善愛不謬在此而集摹
本中為最下矣

娛信可樂也夫人之相與俯仰
一世或取諸懷抱悟言一室之内
或因寄所託放浪形骸之外雖
趣舍萬殊靜躁不同當其欣
於所遇暫得於己快然自足

知老之將至及其所之既惓情
随事遷感慨係之矣向之所
欣俛仰之間以為陳迹猶不
能不以之興懷況脩短随化終
期於盡古人云死生亦大矣

不痛哉每攬昔人興感之由
若合一契未嘗不臨文嗟悼不
能喻之於懷固知一死生為虛
誕齊彭殤為妄作後之視今
亦由今之視昔悲夫故列

娛信可樂也夫人之相與俯仰
一世或取諸懷抱悟言一室之内
或因寄所託放浪形骸之外雖
趣舍萬殊靜躁不同當其欣
於所遇暫得於己快然自足

知老之將至及其所之既惓情
随事遷感慨係之矣向之所
欣俛仰之間以為陳迹猶不
能不以之興懷況脩短随化終
期於盡古人云死生亦大矣

不痛哉每攬昔人興感之由
若合一契未嘗不臨文嗟悼不
能喻之於懷固知一死生為虛
誕齊彭殤為妄作後之視今
亦由今之視昔悲夫故列

前八種此為雁居第二

永和九年歲在癸丑暮春之初
于會稽山陰之蘭亭脩稧事
也群賢畢至少長咸集此地
有崇山峻領茂林脩竹又有清流激
湍暎帶左右引以為流觴曲水
列坐其次雖無絲竹管弦之
盛一觴一詠亦足以暢敘幽情
是日也天朗氣清惠風和暢仰
觀宇宙之大俯察品類之盛
所以遊目騁懷足以極視聽之

雖無絲竹管弦之盛一觴一詠亦足以暢敘幽情
尚有蕭世在者絶非傾不針眼中師尚能具見耳

前八種此為第八

叙時人錄其所述雖世殊事
異所以興懷其致一也後之攬
者亦將有感於斯文

永和九年歲
暮春之初會
于會
稧事
也崇山峻領畢至少長咸集地
有峻領茂
暎帶左右引以為流觴曲水

列坐其次雖無絲竹管弦之
盛一觴一詠亦足以暢敘幽情
是日也天朗氣清惠風和暢仰
觀宇宙大俯察品類之盛
所以遊目騁懷足以極視聽之

叙時人錄其所述雖世殊事
異所以興懷其致一也後之攬
者亦將有感於斯文

不哀每攬昔人興感之由
若合一契未嘗不臨文嗟悼不
能喻之於懷固知一死生為虛
誕齊彭殤為妄作後之視今
亦由今之視昔 悲夫 故列

知老之將至及其所之既惓情
隨事遷感慨係之矣 而
欣俛仰之間以為陳迹猶不
能不以之興懷況脩短隨化終
期於盡古人云死生亦大矣豈

娛信可樂也夫人之相與俯仰
一世或取諸懷抱悟言一室之內
或因寄所託放浪形骸之外雖
趣舍萬殊靜躁不同當其欣
於所遇暫得於己快然自足不

期於盡 古人云死生亦大矣豈
不痛哉每攬昔人興感之由
若合一契未嘗不臨文嗟悼不
能喻之於懷固知一死生為虛
誕齊彭殤為妄作後之視今

於所遇暫得於己快然自足不
知老之將至及其所之既惓情
隨事遷感慨係之矣向之所
欣俛仰之間以為陳迹猶不
能不以之興懷況脩短隨化終

所以遊目騁懷足以極視聽之
娛信可樂也夫人之相與俯仰
一世或取諸懷抱悟言一室之內
或因寄所託放浪形骸之外雖
趣舍萬殊靜躁不同當其欣

此下二種別是後人贗作王迴不得與前八種相配矣

此一種另一搨本而室乃題云室武肥本名不副實臨後學臨細空武肥本最帶見之室武肥本此之室武肥本戲

前八種由此應居第一

叙時人錄其所述雖世殊事
異所以興懷其致一也後之攬
者亦將有感於斯

端暎帶左右引以為流觴曲水
列坐其次雖無絲竹管弦之
盛一觴一詠亦足以暢叙幽情
是日也天朗氣清惠風和暢仰
觀宇宙之大俯察品類之盛

永和九年歲在癸丑暮春之初
于會稽山陰之蘭亭脩稧事
也羣賢畢至少長咸集此地
有峻領茂林脩竹又有清流激

黑字如此之搨本最

此二種是所見之呈明朝周藩王迴一正而另本
有金塘王翰林題曰宋搨蘭亭本荅華亮有不漢素而誤越其誤也者

褚遂良

六由今之視昔悲夫故列
叙時人錄其所述雖世殊事
異所以興懷其致一也後之攬
者亦將有感於斯文

室姫送以之王翰林誤題而諾本在明和東李堂石刻已偽作
宋攷於後禱名諾雕失其米攷之諾不若辨者也印
一偽託搨本而其訛謬百出一至於此何況蘭亭真本哉

端暎帶左右引以為流觴曲水
列坐其次雖無絲竹管弦之
盛一觴一詠亦足以暢叙幽情
是日也天朗氣清惠風和暢仰
觀宇宙之大俯察品類之盛

永和九年歲在癸丑暮春之初會
于會稽山陰之蘭亭脩稧事
也羣賢畢至少長咸集此地
有峻領茂林脩竹又有清流激

期於盡古人云死生亦大矣豈
不痛哉每攬昔人興感之由
若合一契未嘗不臨文嗟悼不
能喻之於懷固知一死生為虛
誕齊彭殤為妄作後之視今

於所遇暫得於己快然自足不
知老之將至及其所之既惓情
隨事遷感慨係之矣向
欣俛仰之間以為陳迹猶不
能求以之興懷況脩短隨化終

所以遊目騁懷足以極視聽之
娛信可樂也夫人之相與俯仰
一世或取諸懷抱悟言一室之內
或因寄所託放浪形骸之外雖
趣舍萬殊靜躁不同當其欣

雅君子裝完付兒芝瑩學寶藏不敢已
其所所自為每書之時
康熙五十六年丁酉季夏上浣陳邦彥記
於昌平官舍

右脫稿於己亥六月因棧豐碌碌未暇
錄付至庚子友檢出偽書于畫舟寫齋其
丁酉昌平官舍學字皆以完劃誤書平生粗
求大都識此可以為戊子丑月歡墜南旺舟

中華記

瀛洲陳君來諸孝訂善且深愧於予
因此集冊而得借以粗摹蘭亭諸
本之原委亦未為喜禪益耳
辛未正月十一日竊又書

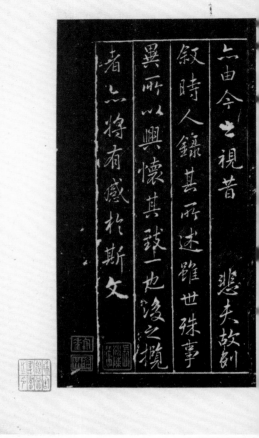

右蘭亭十種癸巳五月余將北行以事
至魯陵寓及門許子學瀾齋中于壁
間亂書堆見此蟲風剝蝕而精采煥然
輒為心賞時許子先期以赴京不暇
匯攬之吉未幾許子以疾卒于津門嗚
一瓻手械兩申其孫子方年二生而諷因訪
及之又二年戊友芳特鄰至為一而剝
蓰言甚又二種尚吉止存其八重加裝潢
覓浮列本以呈其數久之見其色粗黠
神氣索莫遠逈諸帖適吳見山居芳
見之以其尊人總憲公所藏蘭亭各種二
撣其略相近者一定武肥本一褚臨本一重
為裝入以易之姐福金璧至前八種皆某姓
名及年月先後皆不能考索以俟之博

六由今之視昔　悲夫故割
叙時人錄其所述雖世殊事
異所以興懷其致一也後之攬
者六將有感於斯文

永和九年歲在癸丑暮春之初
于會稽山陰之蘭亭脩禊事
也羣賢畢至少長咸集此地
有峻領茂林脩竹又有清流激
湍暎帶左右引以為流觴曲水

列坐其次雖無絲竹管弦之
盛一觴一詠亦足以暢敘幽情
是日也天朗氣清惠風和暢仰
觀宇宙之大俯察品類之盛
所以遊目騁懷足以極視聽之

不痛哉每攬昔人興感之由
若合一契未嘗不臨文嗟悼不
能喻之於懷固知一死生為虛
誕齊彭殤為妄作後之視今
亦由今之視昔

敘時人錄其所述雖世殊事
異所以興懷其致一也後之攬
者亦將有感於斯文

永和九年歲在癸丑暮春之初
于會稽山陰之蘭亭脩禊事
也群賢畢至少長咸集此地
有崇山峻領茂林脩竹又有清流激

湍暎帶左右引以為流觴曲水
列坐其次雖無絲竹管弦
之盛一觴一詠亦足以暢敘幽情
是日也天朗氣清惠風和暢仰
觀宇宙之大俯察品類之盛

娛信可樂也夫人之相與俯仰
一世或取諸懷抱悟言一室之內
或因寄所託放浪形骸之外雖
趣舍萬殊靜躁不同當其欣
暫得於己快然自足不

知老之將至及其所之既惓情
隨事遷感慨係之矣向之所
欣俛仰之間已為陳迹猶不
能不以之興懷況脩短隨化終
期於盡古人云死生亦大矣豈

永和九年歲在癸丑暮春之初會
于會稽山陰之蘭亭修禊事
也群賢畢至少長咸集此地
有崇山峻領茂林修竹又有清流激
湍

端暎帶左右引以為流觴曲水
列坐其次雖無絲竹管弦之
盛一觴一詠亦足以暢敘幽情
是日也天朗氣清惠風和暢仰
觀宇宙之大俯察品類之盛

所以遊目騁懷足以極視聽之
娛信可樂也夫人之相與俯仰
一世或取諸懷抱悟言一室之內
或因寄所託放浪形骸之外雖
趣舍萬殊靜躁不同當其欣

於所遇暫得於己快然自足不
知老之將至及其所之既倦情
隨事遷感慨係之矣向之所
欣俛仰之間已為陳跡猶不
能不以之興懷況修短隨化終

所以遊目騁懷足以極視聽之娛信可樂也夫人之相與俯仰一世或取諸懷抱悟言一室之内或因寄所託放浪形骸之外雖趣舍萬殊靜躁不同當其欣於所遇暫得於己快然自足不知老之將至及其所之既倦情隨事遷感慨係之矣向之所欣俯仰之間已為陳迹猶不能不以之興懷況修短隨化終期於盡古人云死生亦大矣豈不痛哉每攬昔人興感之由若合一契未嘗不臨文嗟悼不能喻之於懷固知一死生為虛誕齊彭殤為妄作後之視今亦由今之視昔悲夫故列叙時人錄其所述雖世殊事異所以興懷其致一也後之攬者亦將有感於斯文

期於盡古人云死生亦大矣豈
不痛哉每攬昔人興感之由
若合一契未嘗不臨文嗟悼不
能喻之於懷固知一死生為虛
誕齊彭殤為妄作後之視今

亦由今之視昔悲夫故列
敘時人錄其所述雖世殊事
異所以興懷其致一也後之攬
者亦將有感於斯文

所以遊目騁懷足以極視聽之
娛信可樂也夫人之相與俯仰
一世或取諸懷抱悟言一室之內
或因寄所託放浪形骸之外雖
趣舍萬殊靜躁不同當其欣

於所遇暫得於己快然自足不
知老之將至及其所之既惓情
隨事遷感慨係之矣向之所
欣俛仰之間以為陳迹猶不
能不以之興懷況脩短隨化終

永和九年歲在癸丑暮春之初會
于會稽山陰之蘭亭脩稧事
也羣賢畢至少長咸集此地
有崇山峻領茂林脩竹又有
清流激

湍暎帶左右引以為流觴曲水
列坐其次雖無絲竹管弦之
盛一觴一詠亦足以暢敘幽情
是日也天朗氣清惠風和暢仰
觀宇宙之大俯察品類之盛

期於盡古人云死生亦大矣豈
不痛哉每攬昔人興感之由
若合一契未嘗不臨文嗟悼不
能喻之於懷固知一死生為虛
誕齊彭殤為妄作後之視今

亦由今之視昔悲夫故列
敘時人錄其所述雖世殊事
異所以興懷其致一也後之攬
者亦將有感於斯文

永和九年歲在癸丑暮春之初會

于會稽山陰之蘭亭脩禊事

也羣賢畢至少長咸集此地

有崇山峻領茂林脩竹又有清流激

湍暎帶左右引以為流觴曲水

列坐其次雖無絲竹管弦之

是日也天朗氣清惠風和暢仰

觀宇宙之大俯察品類之盛

期於盡古人云死生亦大矣豈

不痛哉每攬昔人興感之由若

合一契未嘗不臨文嗟悼不

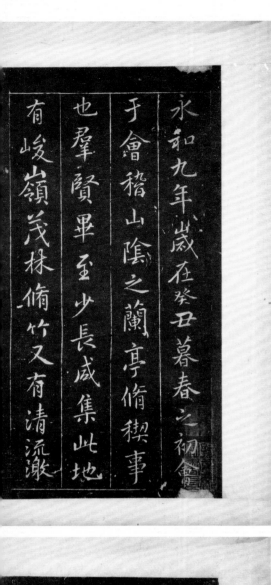

永和九年歲在癸丑暮春之初會
于會稽山陰之蘭亭脩禊事
也羣賢畢至少長咸集此地
有峻嶺茂林脩竹又有清流激

蘭亭合璧　中

六由今之視昔　悲夫故列
敘時人錄其所述雖世殊事
異所以興懷其致一也後之攬
者亦將有感於斯文

不　哉每攬昔人興感之由
若合一契未嘗不臨文嗟悼不
能喻之於懷固知一死生為虛
誕齊彭殤為妄作後之視今

隨事遷感慨係之矣
欣俛仰之間以為陳迹猶不
能不以之興懷況脩短隨化終
期於盡古人云死生亦大矣豈

觀宇宙之大俯察品類之盛
所以遊目騁懷足以極視聽之
娛信可樂也夫人之相與俯仰
一世或取諸懷抱悟言一室之內

湍暎帶左右引以為流觴曲水
列坐其次雖無絲竹管弦之
盛一觴一詠亦足以暢敘幽情
是日也天朗氣清惠風和暢仰

或因寄所託放浪形骸之外雖
趣舍萬殊靜躁不同當其欣
於所遇暫得於己快然自足不
知老之將至及其所之既惓情

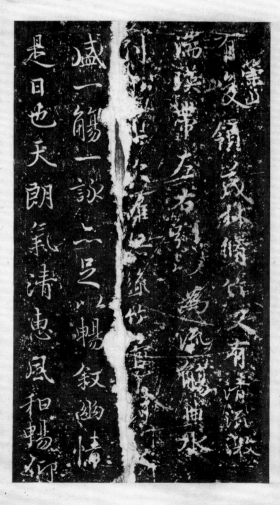

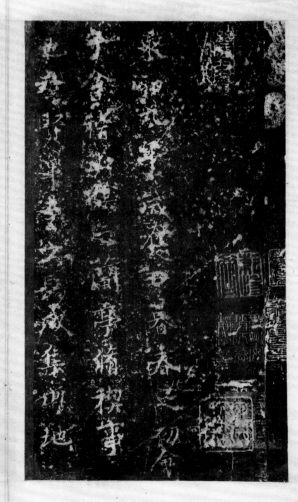

観宇宙之大俯察品類之盛所以遊目騁懷足以極視聽之娛信可樂也夫人之相與俯仰一世或取諸懷抱悟言一室之內或因寄所託放浪形骸之外雖

趣舍萬殊靜躁不同當其欣於所遇暫得於己快然自足不知老之將至及其所之既惓情隨事遷感慨係之矣向之所欣俛仰之間以為陳迹猶不

能不以之興懷況脩短隨化終期於盡古人云死生亦大矣豈不痛哉每攬昔人興感之由若合一契未嘗不臨文嗟悼不能喻之於懷固知一死生為虛

所以遊目騁懷足以極視聽之娛信可樂也夫人之相與俯仰一世或取諸懷抱悟言一室之內或因寄所託放浪形骸之外雖趣舍萬殊靜躁不同當其欣

於所遇暫得於己快然自足不知老之將至及其所之既惓情隨事遷感慨係之矣向之所欣俛仰之間以為陳迹猶不能不以之興懷況脩短隨化終

期於盡古人云死生亦大矣豈不痛哉每攬昔人興感之由若合一契未嘗不臨文嗟悼不能喻之於懷固知一死生為虛誕齊彭殤為妄作後之視今

永和九年歲在癸丑暮春之初會
于會稽山陰之蘭亭修禊事
也群賢畢至少長咸集此地
有峻領茂林修竹又有清流激
端映帶左右引以為流觴曲水
列坐其次雖無絲竹管弦之
盛一觴一詠亦足以暢敘幽情
是日也天朗氣清惠風和暢仰
觀宇宙之大俯察品類之盛

宋薛嗣祖書

亦猶今之視昔悲夫故列
敘時人錄其所述雖世殊事
異所以興懷其致一也後之攬
者亦將有感於斯文

永和九年歲暮春之初會
于會稽山陰之蘭亭修禊事
也群賢畢至少長咸集此地
有峻領茂林修竹又有清流激
端映帶左右引以為流觴曲水

娛信可樂也夫人之相與俯仰
一世或取諸懷抱悟言一室之內
或因寄所託放浪形骸之外雖
趣舍萬殊靜躁不同當其欣
於所遇暫得於己快然自足

亦猶今之視昔悲夫故列
敘時人錄其所述雖世殊事
異所以興懷其致一也後之攬
者亦將有感於斯文

列坐其次雖無絲竹管弦之
盛一觴一詠亦足以暢敘幽情
是日也天朗氣清惠風和暢仰
觀宇宙之大俯察品類之盛
所以遊目騁懷足以極視聽之

知老之將至及其所之既惓情
隨事遷感慨係之矣向之所
欣俛仰之間以為陳迹猶不
能不以之興懷況脩短隨化終
期於盡古人云死生亦大矣豈

不痛哉每攬昔人興感之由
若合一契未嘗不臨文嗟悼不
能喻之於懷固知一死生為虛
誕齊彭殤為妄作後之視今
亦由今之視昔悲夫故列

敘時人錄其所述雖世殊事
異所以興懷其致一也後之攬
者亦將有感於斯文

随事遷感慨係之矣

欣俛仰之間以為陳迹猶不

能不以之興懷況脩短隨化終

期於盡古人云死生亦大矣豈

不痛哉每攬昔人興感之由

若合一契未嘗不臨文嗟悼不

永和九年歲在癸丑暮春之初會
于會稽山陰之蘭亭脩稧事
也羣賢畢至少長咸集此地
有崇山峻領茂林脩竹又有清流激
湍暎帶左右引以為流觴曲水

列坐其次雖無絲竹管弦之
盛一觴一詠亦足以暢叙幽情
是日也天朗氣清惠風和暢仰
觀宇宙之大俯察品類之盛
所以遊目騁懷足以極視聽之

永和九年歲在癸丑暮春之初會
于會稽山陰之蘭亭脩稧事
也羣賢畢至少長咸集此地
有崇山峻領茂林脩竹又有清流激
湍暎帶左右引以為流觴曲水
列坐其次雖無絲竹管弦之
盛一觴一詠亦足以暢叙幽情
是日也天朗氣清惠風和暢仰

觀宇宙之大俯察品類之盛
所以遊目騁懷足以極視聽之
娛信可樂也夫人之相與俯仰
一世或取諸懷抱悟言一室之内
或因寄所託放浪形骸之外雖
趣舍萬殊靜躁不同當其欣
於所遇暫得於己快然自足不
知老之將至及其所之既惓情

隨事遷感慨係之矣向之所
欣俛仰之間以為陳迹猶不
能不以之興懷況脩短隨化終
期於盡古人云死生亦大矣
豈不痛哉每攬昔人興感之由
若合一契未嘗不臨文嗟悼不
能喻之於懷固知一死生為虛
誕齊彭殤為妄作後之視今

亦由今之視昔悲夫故列
叙時人錄其所述雖世殊事
異所以興懷其致一也後之攬
者亦將有感於斯文

娱信可樂也夫人之相與俯仰一世或取諸懷抱悟言一室之内

或因寄所託放浪形骸之外雖趣舍萬殊静躁不同當其欣於所遇暫得於己快然自足不

知老之將至及其所之既惓情隨事遷感慨係之矣向之欣俛仰之間以為陳迹猶不能不以之興懷况修短随化終期於盡古人云死生亦大矣豈

不痛哉每攬昔人興感之由若合一契未嘗不臨文嗟悼不能喻之於懷固知一死生為虚誕齊彭殤為妄作後之視今

叙時人錄其所述雖世殊事異所以興懷其致一也後之攬者亦將有感於斯文

六由今之視昔悲夫故列

蘭亭诔
俗、大象運輪轉呑
隂際固任姫雪回亥

承北互制宗統竟安
壓即眈理首泰有以
未能窵逗逭之缠利

岩未若任所遇逭
蓬莱辰會
来禽生邪個觀于言

霜缝雪之居是日李
李寧書

唐馮承素

宋薛紹彭　臨蘭亭帖　精拓本　歲寒堂藏

石雪居士題檢

是日也天朗氣清惠風和暢仰
觀宇宙之大俯察品類之盛
所以遊目騁懷足以極視聽之
娛信可樂也夫人之相與俯仰
一世或取諸懷抱悟言一室之內
或因寄所託放浪形骸之外雖

永和九年歲在癸丑暮春之初會
于會稽山陰之蘭亭脩稧事

世羣賢畢至少長咸集此地
有崇山峻領茂林脩竹又有清流激
湍暎帶左右引以為流觴曲水
列坐其次雖無絲竹管弦之
盛一觴一詠亦足以暢叙幽情

欣俛仰之閒以為陳迹猶不
能不以之興懷况脩短隨化終
期於盡古人云死生亦大矣豈
不痛哉每攬昔人興感之由
若合一契未嘗不臨文嗟悼不

能喻之於懷固知一死生為虛
誕齊彭殤為妄作後之視今
由今之視昔悲夫故列
叙時人錄其所述雖世殊事
異所以興懷其致一也後之攬

是日也天朗氣清惠風和暢仰
觀宇宙之大俯察品類之盛
所以遊目騁懷足以極視聽之
娛信可樂也夫人之相與俯仰
一世或取諸懷抱悟言一室之內

或因寄所託放浪形骸之外雖
趣舍萬殊靜躁不同當其欣
於所遇暫得於己快然自足不
知老之將至及其所之既惓情
隨事遷感慨係之矣

者二將有感於斯文

長樂許將熙寧丙
辰冬兩封府西

宋薛嗣祖書

永和九年歲在癸丑暮春之初會
于會稽山陰之蘭亭脩稧事
也羣賢畢至少長咸集此地
有峻領茂林脩竹又有清流激

湍暎帶左右引以為流觴曲水
列坐其次雖無絲竹管弦之
盛一觴一詠亦足以暢敘幽情
是日也天朗氣清惠風和暢仰
觀宇宙之大俯察品類之盛

所以遊目騁懷足以極視聽之
娛信可樂也夫人之相與俯仰
一世或取諸懷抱悟言一室之內
或因寄所託放浪形骸之外雖

知老之將至及其所之既惓情
随事遷感慨係之矣向之所
欣俛仰之間以為陳迹猶不
能不以之興懷況脩短随化終

期扵盡古人云死生亦大矣豈
不痛哉每攬昔人興感之由
若合一契未嘗不臨文嗟悼不
能喻之扵懷固知一死生為虛
誕齊彭殤為妄作後之視今

由今之視昔　悲夫故列
叙時人錄其所述雖世殊事
異所以興懷其致一也後之攬
者亦將有感扵斯文

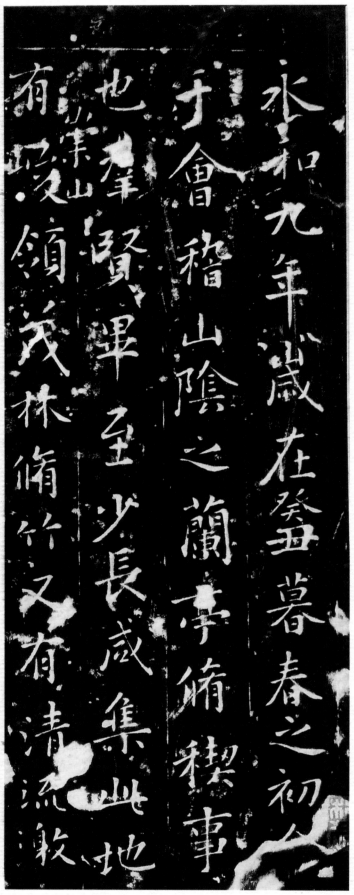

永和九年歲在癸丑暮春之初
會于會稽山陰之蘭亭脩稧事
也羣賢畢至少長咸集此地
有崇山峻領茂林脩竹又有清流激

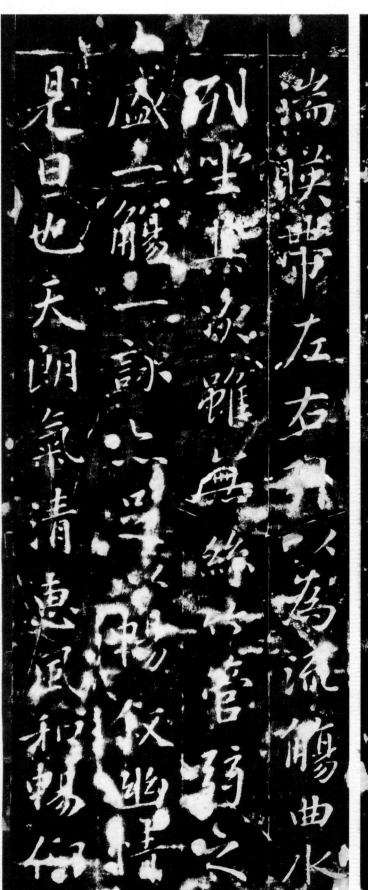

湍暎帶左右引以為流觴曲水
列坐其次雖無絲竹管弦之
盛一觴一詠亦足以暢敘幽情
是日也天朗氣清惠風和暢仰

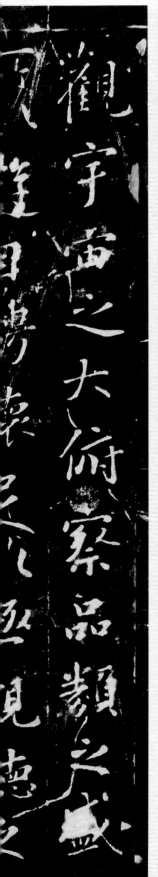

觀宇宙之大俯察品類之盛

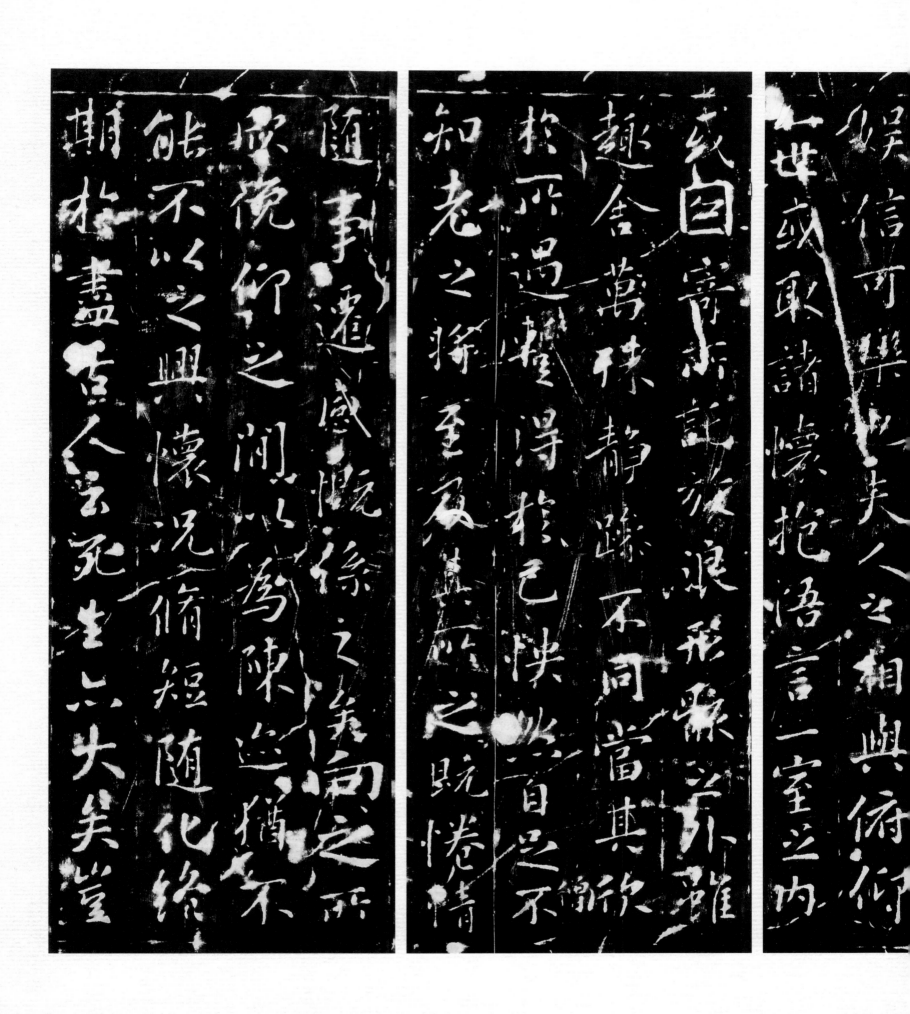

娛信可樂也夫人之相與俯仰

世或取諸懷抱悟言一室之內

或因寄所託放浪形骸之外雖
趣舍萬殊靜躁不同當其欣
於所遇暫得於己快然自足不
知老之將至及其所之既倦情

隨事遷感慨係之矣向之所
欣俛仰之間已為陳迹猶不
能不以之興懷況修短隨化終
期於盡古人云死生亦大矣

不痛哉每攬昔人興感之由

若合一契未嘗不臨文嗟悼不

能喻之於懷固知一死生爲虛

誕齊彭殤爲妄作後之視今

亦由今之視昔悲夫故列

敘時人錄其所述雖世殊事

異所以興懷其致一也後之攬

者亦將有感於斯文

山天師庵本也向徵國學又名國學本軍

溪老人曾寶天癸丑上巳誤莘後

此天師庵本也 向藏國學 六符之國學本 胡雲楣

少司空寶一宮北宋拓 怕矜慎不肯示人 後有

董思翁題字 謂係荊川先生故物 嘗与借觀 与

此本也 泐損處与此卷正同 相似 章溪老人

言是刻在康熙時已細如此髪 此則是拓雕

北宋髦 必天師庵最初 出土時所拓芸髭

精鑒以為何如　　乙丑禊日

考國學本 乃毀憲林 所章之原石 今當在北京

永和九年歲在癸丑暮春之初會
于會稽山陰之蘭亭脩稧事
也群賢畢至少長咸集此地
有峻領茂林脩竹又有清流激
湍暎帶左右引以為流觴曲水
列坐其次雖無絲竹管弦之
盛一觴一詠亦足以暢叙幽情
是日也天朗氣清惠風和暢仰
觀宇宙之大俯察品類之盛

隨事遷感慨係之矣向之所
欣俛仰之間已為陳迹猶不
能不以之興懷況修短隨化終
期於盡古人云死生亦大矣豈

或因寄所託放浪形骸之外雖
趣舍萬殊靜躁不同當其欣
於所遇暫得於己快然自足不
知老之將至及其所之既倦情

可樂也夫人之相與俯仰
一世或取諸懷抱悟言一室之內

此石現在　國子監明季出天師菴土中乾隆年
間定爲南宋刻本因　命置爲捐久及字盡剝

86

此二冊世一拓舊一擢精均經動手填描幸未

致傷字跡此金龜之痕已焉抹污細審

猶可得其形似二冊珠難軒輊姑存

之互證琴觀皮鼓史金石同完璧主各家著

錄散見各部中茲不複贅

辛卯九秋十日榮右又書

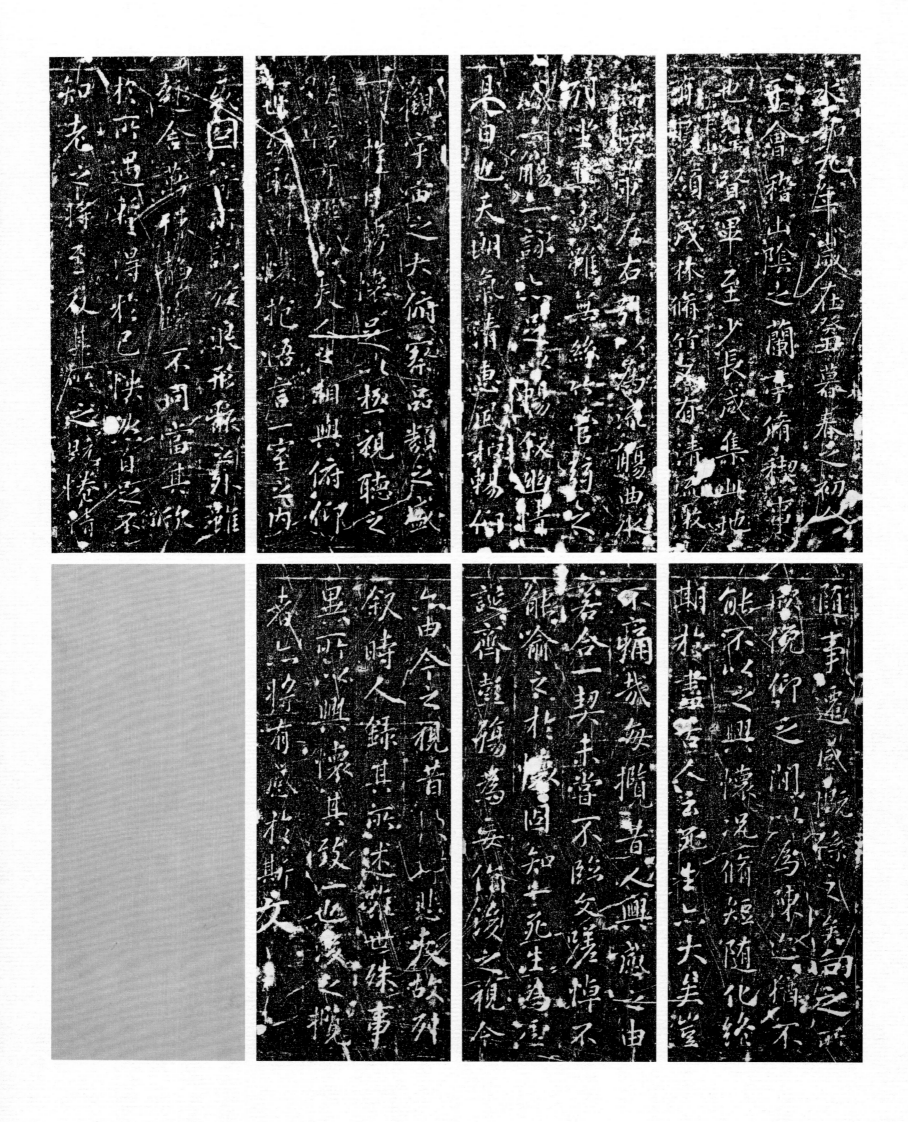

此石現在
國子監明季出土天師菴土中乾隆年
間定為南宋刻本因　命置為楬久坟字畫剥
細較半韻猶存也　岳琪小篆

跋為故友李塾伯所題其世兄博齋舉以見貽較上年所惠拓手天精促此六經
動手填描以致佛頭添冀第六不過五于西上強索瘕痕宛不能掩其美此今則
剥殘雯甚亜復神觀此冊合之星鳳笑可弗球璧哉

光緒辛卯十有七年九秋十一日蘇君
六十三歲小篆岳琪喜識

此二冊世一拓舊一搨精均经動手填描章末
發傷字臨此金龜之痕已爲抹污細審
殺可淨其形似二冊珠難軒輊莈莈
主互澄參觀後鼓史全点同完璧主客家著

不臨文嗟悼不能喻之於

懷固知一死生為虛誕齊彭

殤為妄作後之視今亦由今之視昔

悲夫故列

敘時人錄其所述雖世殊事異所

以興懷其致一也後之攬者亦將有

感於斯文

所以遊目騁懷足以極視聽之
娛信可樂也夫人之相與俯仰
一世或取諸懷抱悟言一室之內
或曰寄所託放浪形骸之外雖
趣舍萬殊靜躁不同當其欣

於所遇蹔得於己快然自足不
知老之將至及其所之既惓情
隨事遷感慨係之矣向之所
欣俛仰之間以為陳迹猶不
能不以之興懷況脩短隨化終
僧

期於盡古人云死生亦大矣豈
不痛哉每攬昔人興感之由
若合一契未嘗不臨文嗟悼不
能喻之於懷固知一死生為虛
誕齊彭殤為妄作後之視今

亦猶今之視昔悲夫故列
叙時人錄其所述雖世殊事

永和九年歲在癸丑暮春之初會
于會稽山陰之蘭亭脩稧事
也群賢畢至少長咸集此地
（崇山）
有崇山峻領茂林脩竹又有清流激
湍映帶左右引以為流觴曲水

列坐其次雖無絲竹管絃之
盛一觴一詠亦足以暢叙幽情
是日也天朗氣清惠風和暢仰
觀宇宙之大俯察品類之盛
所以遊目騁懷足以極視聽之

娛信可樂也夫人之相與俯仰
一世或取諸懷抱悟言一室之內
或曰寄所託放浪形骸之外雖
趣舍萬殊靜躁不同當其欣
於所遇蹔得於己快然自足不

知老之將至及其所之既惓情
隨事遷感慨係之矣向之所

者
之將有感於斯文
冠黃文獻公云凡臨禊帖得其貌

者似孫林救復盃之倣孫林救得
其意者似魯南子之學柳下惠米
元章所作貌不必同意無少異此
聖之諸米公得此意故所作始此
其妙也右米公真蹟諦說之真有
合於文獻之論蓋昔人論書有脫

觀者當求之驪黃牝牡之外也興
卷崔君澗父所藏黃澗父後而其長
正卿崔氏世故其圖書散落不存
其孫同得此於蛛絲蟲尾之餘裝
池藏龍偈余識之然則圖之意殆
又出於區區翰墨之外也嘉靖丙辰
二月四日長洲文徵明跋

甲子春三月移置焦山寺中吳雲記

能不以之興懷況脩短隨化終
期於盡古人云死生亦大矣豈

不痛哉每攬昔人興感之由
若合一契未嘗不臨文嗟悼不
能喻之於懷固知一死生為虛
誕齊彭殤為妄作後之視今
亦由今之視昔悲夫故列

敘時人錄其所述雖世殊事
異所以興懷其致一也後之攬
者亦將有感於斯文
同日臨禊

禊帖自宋南渡後士大夫家置一石重鐫晨刻不知凡幾芝滄
桑兵火至今日欲邪短橅四世為墨林所珍者蓋亦尠~

可數矣寓賓薌見聞最博所著蘭亭孜以芳求為宅武
元鐙而其援以印證者大抵星鳳越州之外六惟東陽
國學姑如三代彝器文字昔人沙蘭亭涇篆縷出不觀古
摭烏臼以熱之已酉春於吳中某大雅家穫見此石主人
不甚愛惜問所屬葉云先世得自嘉定某故宗爰托韓丈
履卿和會歡萬子戲購得之書州志喜縣安吳雲

93

永和九年歲在癸丑暮春之初
于會稽山陰之蘭亭脩禊事
也羣賢畢至少長咸集此地
有峻領茂林脩竹又有清流激
湍暎帶左右引以為流觴曲水

觀宇宙之大俯察品類之盛
是日也天朗氣清惠風和暢仰
盛一觴一詠亦足以暢敘幽情
列坐其次雖無絲竹管弦之
所以遊目騁懷足以極視聽之

娛信可樂也夫人之相與俯仰
一世或取諸懷抱悟言一室之內
或因寄所託放浪形骸之外雖
趣舍萬殊靜躁不同當其欣
於所遇蹔得於己快然自足不

知老之將至及其所之既倦情
隨事遷感慨係之矣

永和九年歲在癸丑暮春之初
于會稽山陰之蘭亭脩禊事
也羣賢畢至少長咸集此地有
崇山峻領又有林脩竹又有清流
激湍暎帶左右引以為流觴曲

水列坐其次雖無絲竹管弦之
盛一觴一詠亦足以暢敘幽情是
日也天朗氣清惠風和暢仰觀
宇宙之大俯察品類之盛所以遊
目騁懷足以極視聽之娛信可樂

也夫人之相與俯仰一世或取諸
懷抱悟言一室之內或曰寄所記
放浪形骸之外雖趣舍萬殊靜躁
不同當其欣於所遇蹔得於己快
然自己不知老之將至

悅悕情隨事遷

能不以之興懷況脩短隨化終
期於盡古人云死生亦大矣豈

不痛哉每攬昔人興感之由
若合一契未嘗不臨文嗟悼不
能喻之於懷固知一死生為虛
誕齊彭殤為妄作後之視今
亦由今之視昔悲夫故列

叙時人錄其所述雖世殊事
異所以興懷其致一也後之攬
者亦將有感於斯文

石藏歸安吳氏三百蘭亭齋

余藏宋元以來古刻碑石四十餘種庚申
癸亥冬蕪城取廢村瓦礫中檢得唐廣明□
道德經幢

殘石
孟陽本一未海嶽以本又余舊刻蘭亭序海神
賦董文敏臨蘭亭帖約祝董真蹟共七種內祝董二石中□已闕
數字漆神賦前半字漫漶其唐明皇石轉得完好無損
由藏石質堅言殘言於後俾其藤鶴銘共垂不朽云
置山寺附記發言於孟陽禊石以後俾其藤鶴銘共垂不朽云
同治三年歲在甲子春三月歸安吳雲書於焦山枕江閣

盡古人云死生亦大矣豈不痛哉每
攬昔人興感之由若合一契未嘗

於斯文

懷其致一也後之攬者亦將有感
時人錄其所述雖世殊事異所以興
視今亦由今之視昔悲夫故列
一死生為虛誕齊彭殤為妄作後之
不臨文嗟悼不能喻之於懷固知

永和九年歲在癸丑暮春之初

于會稽山陰之蘭亭脩稧事

也羣賢畢至少長咸集此地

有崇山峻領茂林脩竹又有清流

湍暎帶左右引以為流觴

永和九年歲在癸丑暮春之初會
于會稽山陰之蘭亭脩稧事
也羣賢畢至少長咸集此地
有崇山峻領茂林脩竹又有清流激
端暎帶左右引以為流觴曲水
列坐其次雖無絲竹管弦之
盛一觴一詠亦足以暢叙幽情
是日也天朗氣清惠風和暢仰
觀宇宙之大俯察品類之盛
所以遊目騁懷足以極視聽之
娛信可樂也夫人之相與俯仰
一世或取諸懷抱悟言一室之內
或因寄所託放浪形骸之外雖
趣舍萬殊靜躁不同當其欣
於所遇蹔得於己快然自足不
知老之將至及其所之既惓情
隨事遷感慨係之矣向之所
欣俛仰之間以為陳迹猶不
能不以之興懷況脩短随化終
期於盡古人云死生亦大矣豈
不痛哉每攬昔人興感之由
若合一契未嘗不臨文嗟悼不
能喻之於懷固知一死生為虛
誕齊彭殤為妄作後之視今
者亦將有感於斯文

亦由今之視昔□悲夫故列
叙時人録其所述雖世殊事
異所以興懷其致一也後之攬

永和九年歲在癸丑暮春之初會
于會稽山陰之蘭亭脩稧事
也羣賢畢至少長咸集此地
有崇山峻領茂林脩竹又有清流激
端暎帶左右引以為流觴曲水
列坐其次雖無絲竹管弦之
盛一觴一詠亦足以暢叙幽情
是日也天朗氣清惠風和暢仰
觀宇宙之大俯察品類之盛
所以遊目騁懷足以極視聽之
娛信可樂也夫人之相與俯仰
一世或取諸懷抱悟言一室之內
或因寄所託放浪形骸之外雖

安吳肥本

褚遂良

永和九年歲在癸丑暮春之初
于會稽山陰之蘭亭脩禊事
也羣賢畢至少長咸集此地
有峻領茂林脩竹又有清流激
湍暎帶左右引以為流觴曲水
列坐其次雖無絲竹管弦之
盛一觴一詠亦足以暢叙幽情
是日也天朗氣清惠風和暢仰
觀宇宙之大俯察品類之盛
所以遊目騁懷足以極視聽之
娛信可樂也夫人之相與俯仰
一世或取諸懷抱悟言一室之內
或曰寄所託放浪形骸之外雖
趣舍萬殊靜躁不同當其欣
於所遇暫得於己快然自足曾
不知老之將至及其所之既惓情
隨事遷感慨係之矣向之所
欣俛仰之間以為陳迹猶不

異所以興懷其致一也後之攬
叙時人錄其所述雖世殊事
六由今之視昔□□悲夫故列
者亦將有感於斯文

永和九年歲在癸丑暮春之初會
于會稽山陰之蘭亭脩禊事
也羣賢畢至少長咸集此地
有峻嶺茂林脩竹又有清流激
湍暎帶左右引以為流觴曲水
列坐其次雖無絲竹管弦之
盛一觴一詠亦足以暢叙幽情
是日也天朗氣清惠風和暢仰
觀宇宙之大俯察品類之盛

異所以興懷其致一也後之攬
叙時人錄其所述雖世殊事
六由今之視昔□□悲夫故列
者亦將有感於斯文

不痛哉每攬昔人興感之由
若合一契未嘗不臨文嗟悼不
能喻之於懷固知一死生為虛
誕齊彭殤為妄作後之視今
六由今之視昔□□悲夫故列
叙時人錄其所述雖世殊事
異所以興懷其致一也後之攬

期於盡古人云死生亦大矣豈
能不以興懷況脩短隨化終
欣俛仰之間以為陳迹猶不
隨事遷感慨係之矣向之所
知老之將至及其所之既惓情

所以遊目騁懷足以極視聽之
娛信可樂也夫人之相與俯仰
一世或取諸懷抱悟言一室之內
或因寄所託放浪形骸之外雖
趣舍萬殊靜躁不同當其欣
於所遇暫得於己快然自足不

知老之將至及其所之既惓情
隨事遷感慨係之矣向之
欣俛仰之間以為陳迹猶不
能不以之興懷況脩短隨化終
期於盡古人云死生亦大矣豈
不痛哉每攬昔人興感之由

若合一契未嘗不臨文嗟悼不
能喻之於懷固知一死生為虛
誕齊彭殤為妄作後之視今
亦由今之視昔
悲夫故列
敘時人錄其所述雖世殊事
異所以興懷其致一也後之攬

者亦將有感於斯文

唐摹賜本

永和九年歲在癸丑暮春之初會
于會稽山陰之蘭亭脩禊事
也羣賢畢至少長咸集此地
崇山

右王羲之脩禊帖為古今書法第一
自唐以來摹搨相尚各有不同而傳之
久遠者惟石刻有故後世有定武褚遂
良諸家不嘗數十本贗者尤眾惟以定
武本為逼真其他亦有可觀者子閣之
頗多今以定武本三褚遂良本一唐摹

賜本一刻之於石復書諸賢詩倣李伯
時之畫薰襖帖諸家之說共為一卷讀
書之暇惟自以為清玩非敢遺示于人
以為楷式也
永樂十五年歲在丁酉七月中澣書

本而真贗始難別矣王順伯尤
延之諸公其精識之尤者揆墨
色承色肥瘦穠纖之間公毫
不奕攷朱晦菴跋蘭亭謂不
獨議禮如聚訟蓋笑之也抑
傳刻既多實亦未易定其甲

乙此卷乃致佳本肥瘦口中
與王子慶所藏趙子固本無
異石本中至寶也至大三年
九月十六日舟次寶應重題

蘭亭誠不可忽也簡墨本日巳日少而識真者蓋難

盛一觴一詠亦足以暢叙幽情
是日也天朗氣清惠風和暢仰
觀宇宙之大俯察品類之盛
所以遊目騁懷足以極視聽之

娛信可樂也夫人之相與俯仰
一世或取諸懷抱悟言一室之内
或因寄所託放浪形骸之外雖
趣舍萬殊静躁不同當其欣
於所遇暫得於己快然自足不
知老之將至及其所之既惓情

隨事遷感慨係之矣向之所
欣俛仰之間以為陳迹猶不
能不以之興懷況脩短隨化終
期於盡古人云死生亦大矣豈
不痛哉每攬昔人興感之由
若合一契未嘗不臨文嗟悼不

能喻之於懷固知一死生為虛
誕齊彭殤為妄作後之視今
亦由今之視昔　悲夫故列
叙時人錄其所述雖世殊事
異所以興懷其致一也後之攬
者亦將有感於斯文

頃聞吳中北禪主僧名正吾有定武
蘭亭浴其借觀不可一旦得此喜
不自勝獨孤之與東屏賢不肖
濤聲如乳終日屏息非浮此卷時展玩何以解
蓋日數十舒所浮為不少矣廿三日邳州北題
獅東屏

必也廿三日舟中題時過安仁鎮
昔人得古刻數行專心而學之便
可名世況蘭亭是右軍得意書
學之不已何患不過人耶

學書在玩味古人法帖悉知其用筆
之意乃為有益右軍書蘭亭是已
退筆因其勢而用之無不如志茲其
所以神也昨晚宿沛縣廿六日早飯

書法以用筆為上而結字亦須用
工蓋結字因時相傳用筆千古
羅題

不易右軍字勢古法一變其雄秀
之氣出於天然故古今以為師法
齊梁間人結字非不古而乏俊氣
此又存乎其人然古法終不可失
也廿八日濟州南待閘題

蘭亭與丙舍帖絕相似

廿九日至濟州遇周景遠新除行臺監
察御史自都下來酌酒于驛亭人以帖
素求書于景遠者甚衆而乞余書者

至集珠不可當急登舟解纜力得休是
晚至濟州北三十里重展此卷因題

東坡詩云天下幾人學杜甫誰
得其皮與其骨學蘭亭者亦然
黃太史亦云世人但學蘭亭面

欲換凡骨無金丹此意非學
書者不知也

大凡石刻雖一石而墨本輒不同蓋紙有厚薄
麤細燥濕墨有濃淡用墨有輕重而刻之肥
瘦明暗隨之故蘭亭難辨然真知書法者

一見便當了然而不在肥瘦明暗之間也十月三
日泊安山北壽張書

右軍人品甚高故書入神品
奴隸小夫乳臭之子朝學執
筆暮已自誇其能薄俗可

驛求京師復出見之
女人春婉不能去手憶
靜心仙去其子私竊此
如此為人盜竊延祐三

年七月廿三日出于盛宜
坊寓舍
子昂

王右軍蘭亭敘自永師寶藏後為唐文
皇愛鑒遂為法帖第一相傳雖右軍亦

臨數本始終以原本為上贈後唐搨相
魚不齊于本而定武本尤殉羲昭陵
河南也我

朝周定王今國開封雅尚文墨用定武
瘦三太褚河南本唐模本并李龍眠大
小二圖刻之榮石藏于內殿世罕傳玩
而歲久石泐未免失真余國事之暇頗
好此帖爰出

先朝舊藏幷趙承吉十八跋雙鉤廓填遂
聘吳中精工再摹上石前後十年始克
竟工乎亦嘻矣夫蘭亭在宋理宗朝有
一百一十七本今載之極晰錄可考茲亦不
贅但余與刻固不敢自謂遠勝蘭軒世
有照池苦心者或當識之云耳

吾觀稧帖多矣未有若此
卷之妙者

靜心云此卷乃浮之李公曾伯
蓋宋畫士王曉之所藏曉徐黃
同時人觀其寶惜如此誠不易
也廿四日題
余北行三十二日秋冬之間而多南

風船窓晴暖時對蘭亭信可
樂也得孤本攜以自隨此卷以
歸靜心其寶藏毋失七月書
至大間係帖吳靜心先生此

上浮此蘭亭與獨孤長老
所畫本並觀船窓中卅二日
得吾甚為盡招叶之
又泊七年矣里子京良馹

列坐其次雖無絲竹管弦之
盛一觴一詠亦足以暢敘幽情
是日也天朗氣清惠風和暢仰
觀宇宙之大俯察品類之盛
所以遊目騁懷足以極視聽之

娛信可樂也夫人之相與俯仰
一世或取諸懷抱悟言一室內
或因寄所託放浪形骸之外雖
趣舍萬殊靜躁不同當其欣
於所遇暫得於己快然自足不

知老之將至及其所之既倦情
隨事遷感慨係之矣向之所
欣俛仰之間以為陳跡猶不
能不以之興懷況修短隨化終
期於盡古人云死生亦大矣

列坐其次雖無絲竹管弦之
盛一觴一詠亦足以暢敘幽情
是日也天朗氣清惠風和暢仰
觀宇宙之大俯察品類之盛
所以遊目騁懷足以極視聽之

娛信可樂也夫人之相與俯仰
一世或取諸懷抱悟言一室之內
或因寄所託放浪形骸之外雖
趣舍萬殊靜躁不同當其欣
於所遇暫得於己快然自足不

知老之將至及其所之既倦情
隨事遷感慨係之矣向之所
欣俛仰之間以為陳跡猶不
能不以之興懷況修短隨化終
期於盡古人云死生亦大矣

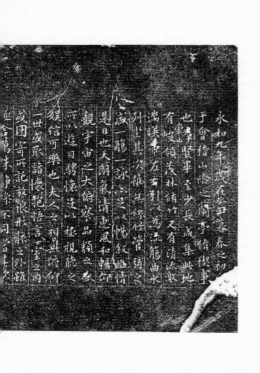
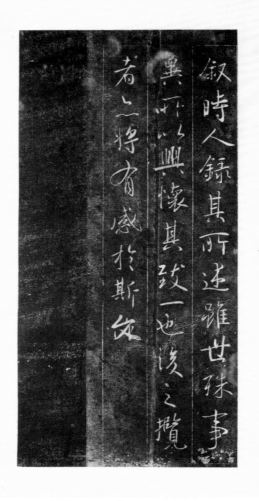

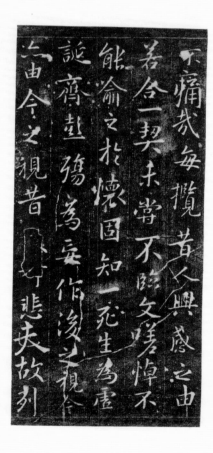
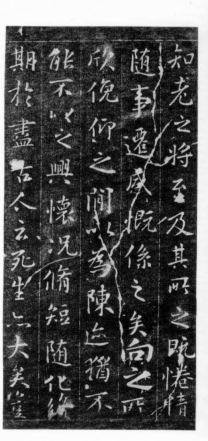

蘭亭敍唐臨絹本

（上排 右）
永和九年歲
暮春之初會
于會　　禊事
也羣賢畢至少　咸集　地
有峻領茂

（上排 中）
觀宇宙　大俯察品類之盛
是日也天朗氣清惠風和暢仰
盛一觴一詠亦足以暢敘幽情
列坐其次雖無絲竹管弦之
湍映帶左右引以為流觴曲水

（上排 左）
所以遊目騁懷足以極視聽之
娛信可樂也夫人之相與俯仰
一世或取諸懷抱悟言一室之內
咸寄所記放浪形骸之外雖
趣舍萬殊靜躁不同當其欣

（下排 左）
娛信可樂也夫人之相與俯仰
一世或取諸懷抱悟言一室之內
咸圖寄所記放浪形骸之外雖
趣舍萬殊靜躁不同當其欣
於所遇暫得於己快然自足不知

（下排 中）
所以遊目騁懷足以極視聽之
觀宇宙之大俯察品類之盛
是日也天朗氣清惠風和暢仰
盛一觴一詠亦足以暢敘幽情
列坐其次雖無絲竹管弦之

（下排 右）
永和九年歲在癸丑暮春之初
于會稽山陰之蘭亭修禊事
也羣賢畢至少長咸集此地
有峻領茂林修竹又有清流激
湍映帶左右引以為流觴曲水

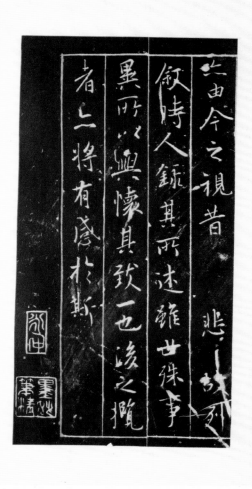
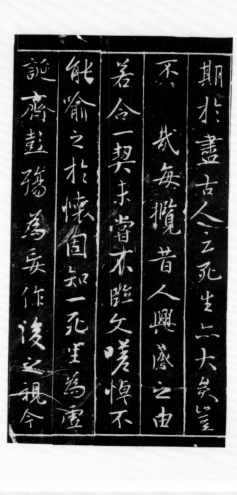
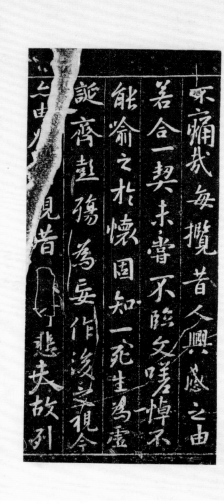
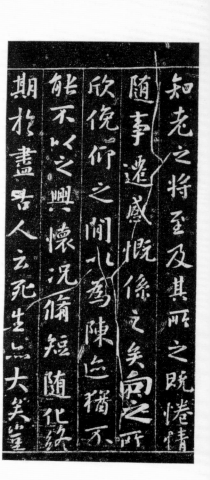

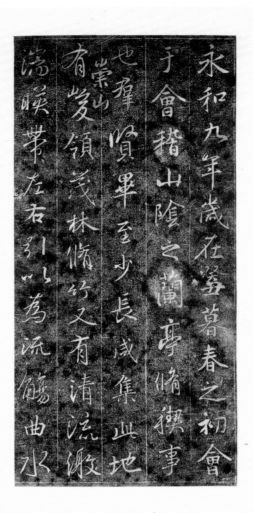
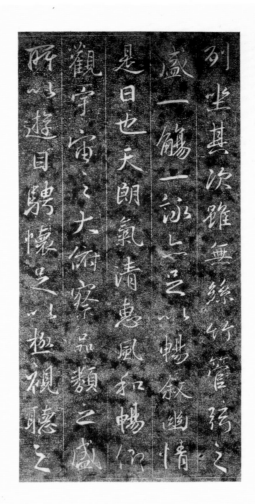
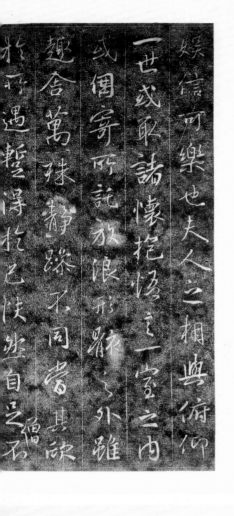
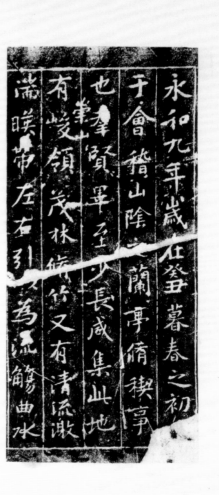
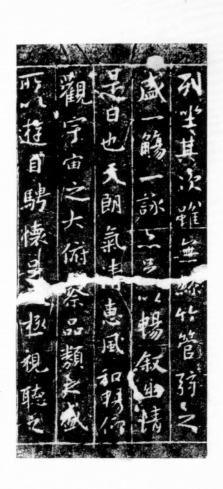
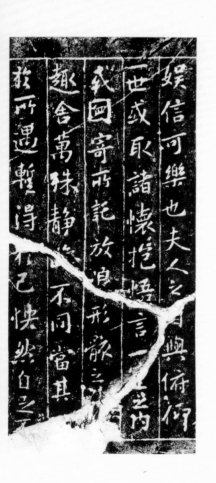

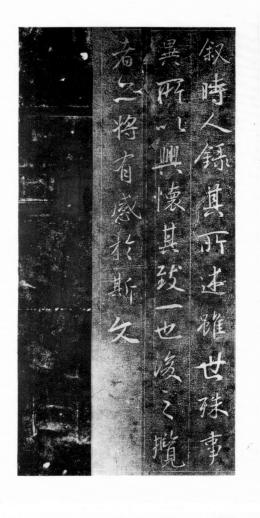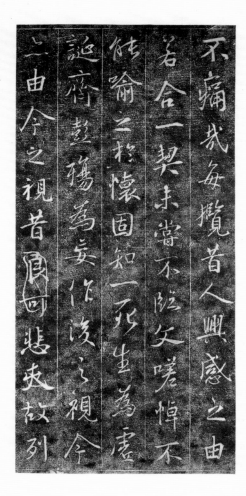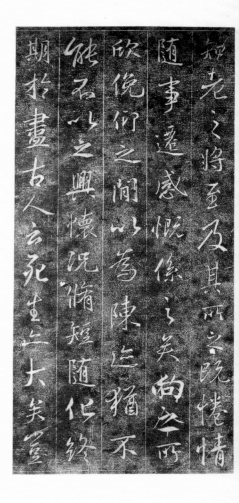

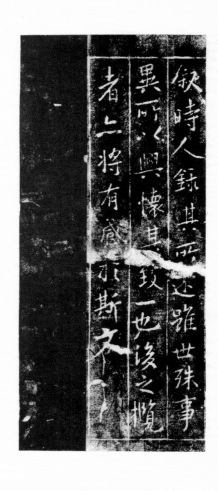

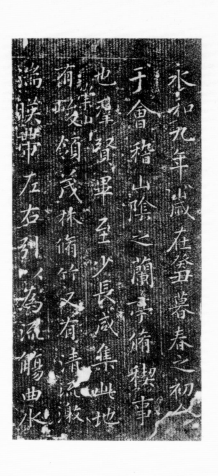

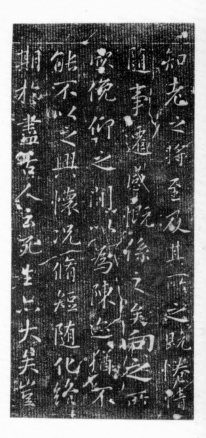

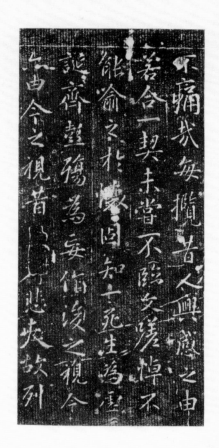

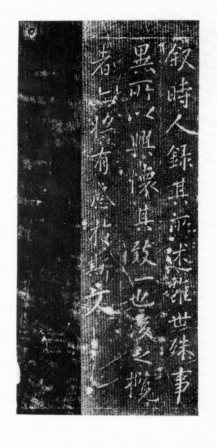

娛信可樂也夫人之相與俯仰一世或取諸懷抱悟言一室之內或因寄所託放浪形骸之外雖趣舍萬殊靜躁不同當其欣於所遇暫得於己快然自足不知老之將至及其所之既惓情隨事遷感慨係之矣向之所欣俛仰之間以為陳迹猶不能不以之興懷況修短隨化終期於盡古人云死生亦大矣豈不痛哉每覽昔人興感之由若合一契未嘗不臨文嗟悼不能喻之於懷固知一死生為虛誕齊彭殤為妄作後之視今亦猶今之視昔悲夫故列

永和九年歲在癸丑暮春之初會于會稽山陰之蘭亭修禊事也群賢畢至少長咸集此地有崇山峻領茂林修竹又有清流激湍映帶左右引以為流觴曲水列坐其次雖無絲竹管弦之盛一觴一詠亦足以暢敘幽情是日也天朗氣清惠風和暢仰觀宇宙之大俯察品類之盛所以遊目騁懷足以極視聽之娛信可樂也夫人之相與俯仰

永和九年歲在癸丑暮春之初會
于會稽山陰之蘭亭脩禊事
也羣賢畢至少長咸集此地
崇山有峻領茂林脩竹又有清流激
湍暎帶左右引以為流觴曲水

列坐其次雖無絲竹管弦之
盛一觴一詠亦足以暢敘幽情
是日也天朗氣清惠風和暢仰
觀宇宙之大俯察品類之盛
所以遊目騁懷足以極視聽之

娛信可樂也夫人之相與俯仰
一世或取諸懷抱悟言一室之內
或因寄所託放浪形骸之外雖
趣舍萬殊靜躁不同當其欣
於所遇輕得於己快然自足不

右慈谿姜西溟所藏蘭亭二種山
溟舊題為唐刻褚奉王蒼舟力
辨其非而定為懷仁集聖教序
字所成誠為定論丙午秋九月自
燈鐙
借觀數日因跋而歸之

海康
小昌齋識

永和九年歲在癸丑暮春之初
于會稽山陰之蘭亭脩禊事
也羣賢畢至少長咸集此地
崇山有峻領茂林脩竹又有清流
湍暎帶左右引以為流觴曲水

118

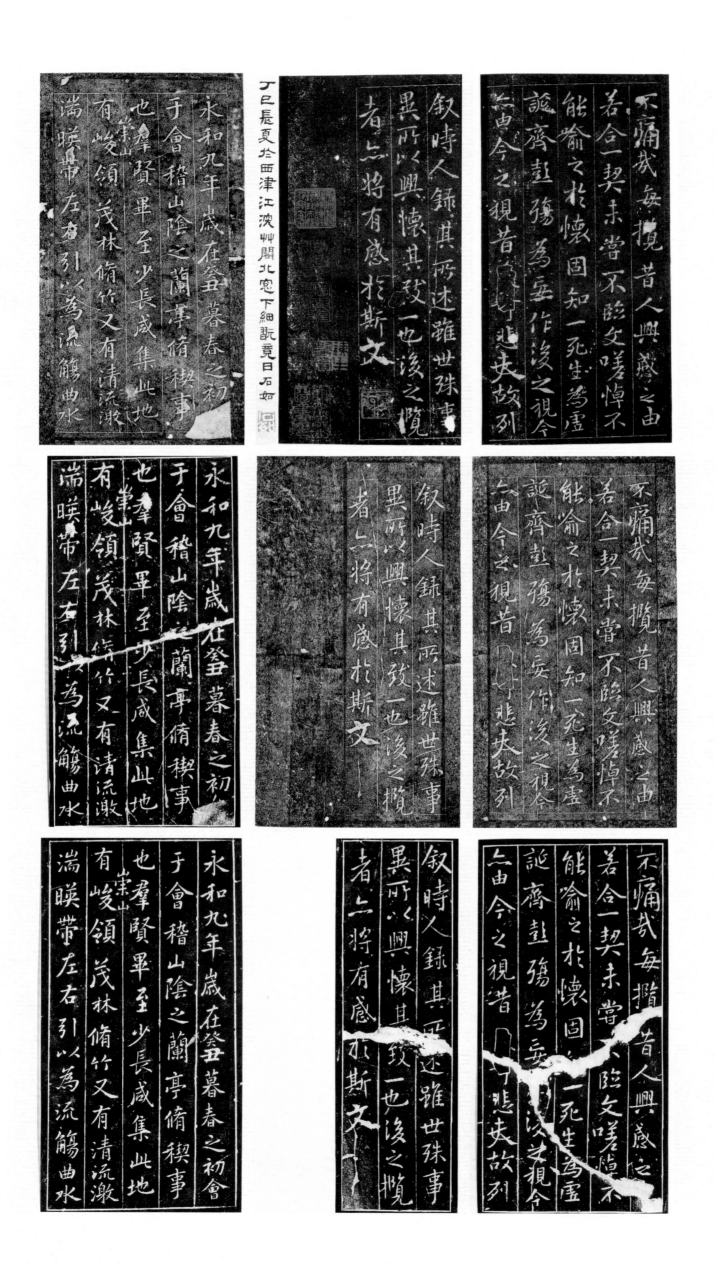

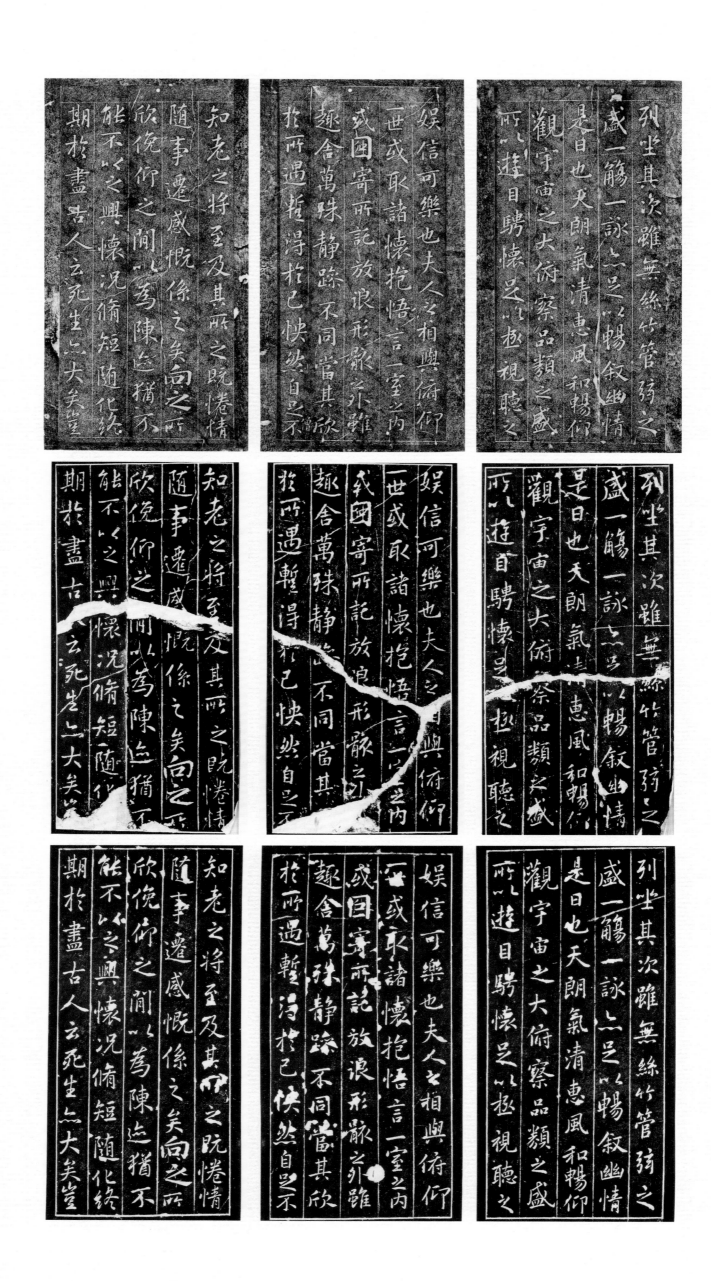

右王羲之脩禊帖為古今書法第一
自唐以來摹搨相尚各有不同而傳之
久者惟石刻存故後世有定武褚遂
良諸家不當數十本贋者尤眾惟以定
武本為逼真其他尚有可觀者予閱之

敘時人錄其所述雖世殊事
異所以興懷其致一也後之攬
者亦將有感於斯文　詹槐曉本

不痛哉每攬昔人興感之由
若合一契未嘗不臨文嗟悼不
能喻之於懷固知一死生為虛
誕齊彭殤為妄作後之視今
由今之視昔悲夫故列

引以為流觴曲水列坐其
次雖無絲竹管弦之盛一
觴一詠亦足以暢敘幽情是
日也天朗氣清惠風和暢仰
觀宇宙之大俯察品類之

盛所以遊目騁懷足以極
視聽之娛信可樂也夫人之
相與俯仰一世或取諸懷抱
悟言一室之內或因寄所託
放浪形骸之外雖趣舍萬

殊靜躁不同當其欣於
所遇暫得於己快然自足
老之將至及其所之既惓情
隨事遷感慨係之矣向
於所欣俛仰之間以為陳迹

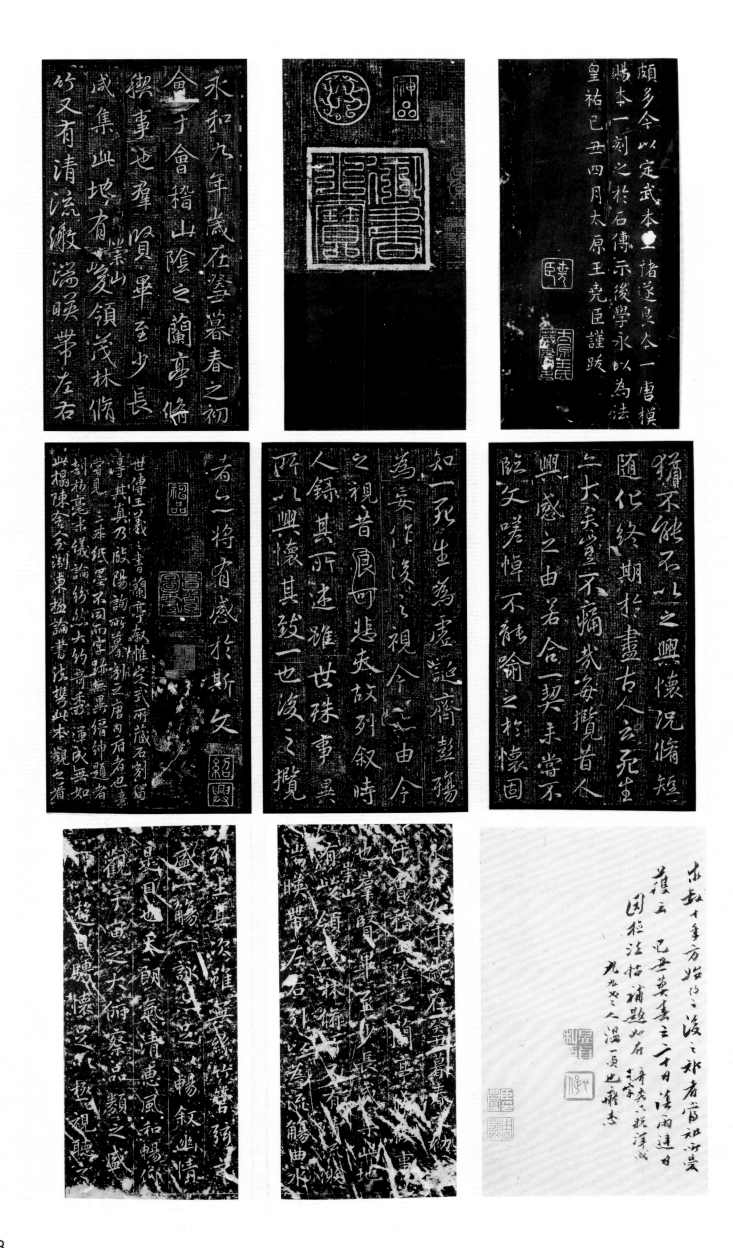

123

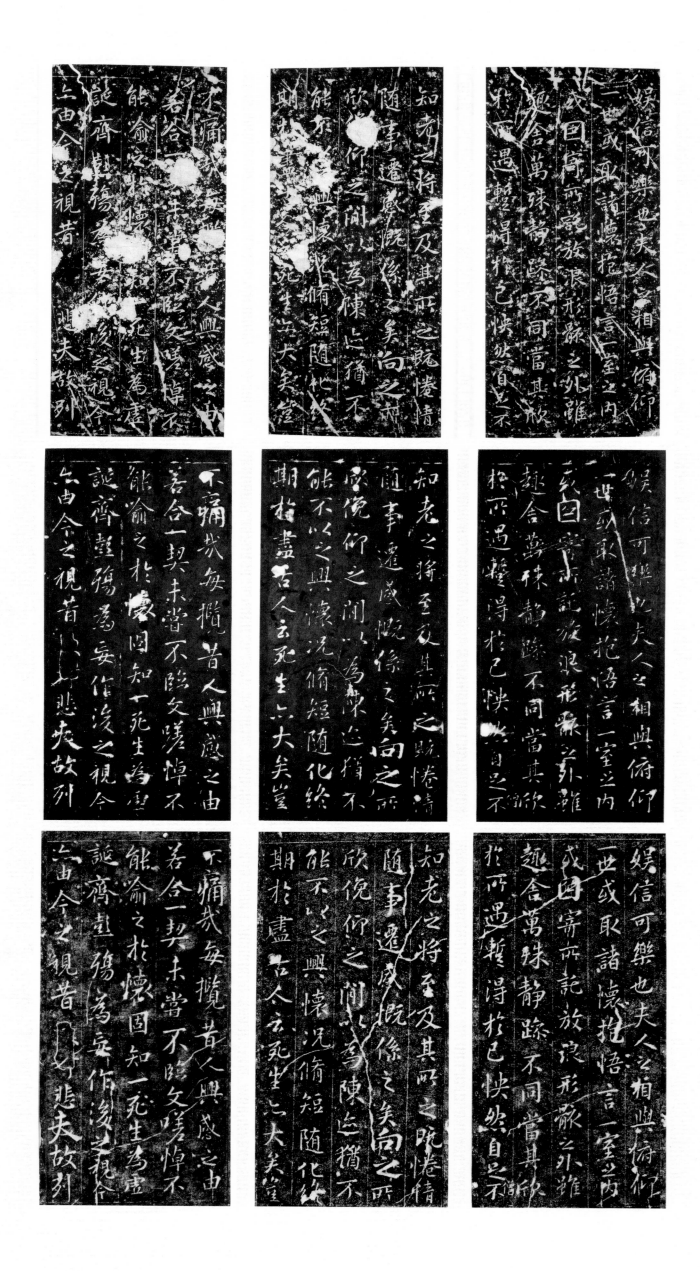

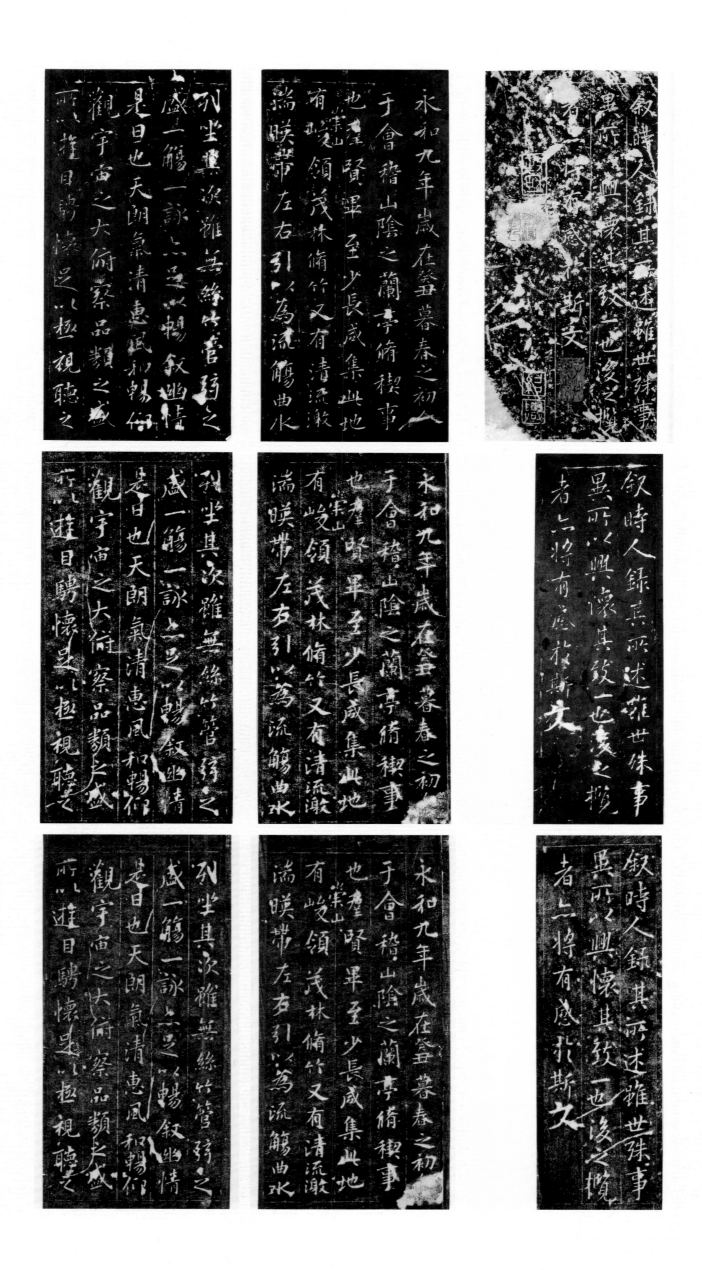

永和九年歲在癸丑暮春之初會
于會稽山陰之蘭亭脩禊事
也羣賢畢至少長咸集此地
有崇山峻領茂林脩竹又有清流激
湍映帶左右引以為流觴曲水
列坐其次雖無絲竹管弦之
盛一觴一詠亦足以暢敘幽情
是日也天朗氣清惠風和暢仰
觀宇宙之大俯察品類之盛
所以遊目騁懷足以極視聽之
娛信可樂也夫人之相與俯仰
一世或取諸懷抱悟言一室之內
或因寄所託放浪形骸之外雖
趣舍萬殊靜躁不同當其欣
於所遇暫得於己快然自足不
知老之將至及其所之既倦情
隨事遷感慨係之矣向之所欣
俛仰之間以為陳迹猶不
能不以之興懷況脩短隨化不
期於盡古人云死生亦大矣豈
不痛哉每覽昔人興感之由
若合一契未嘗不臨文嗟悼不
能喻之於懷固知一死生為虛
誕齊彭殤為妄作後之視今
亦由今之視昔竹悲夫故列

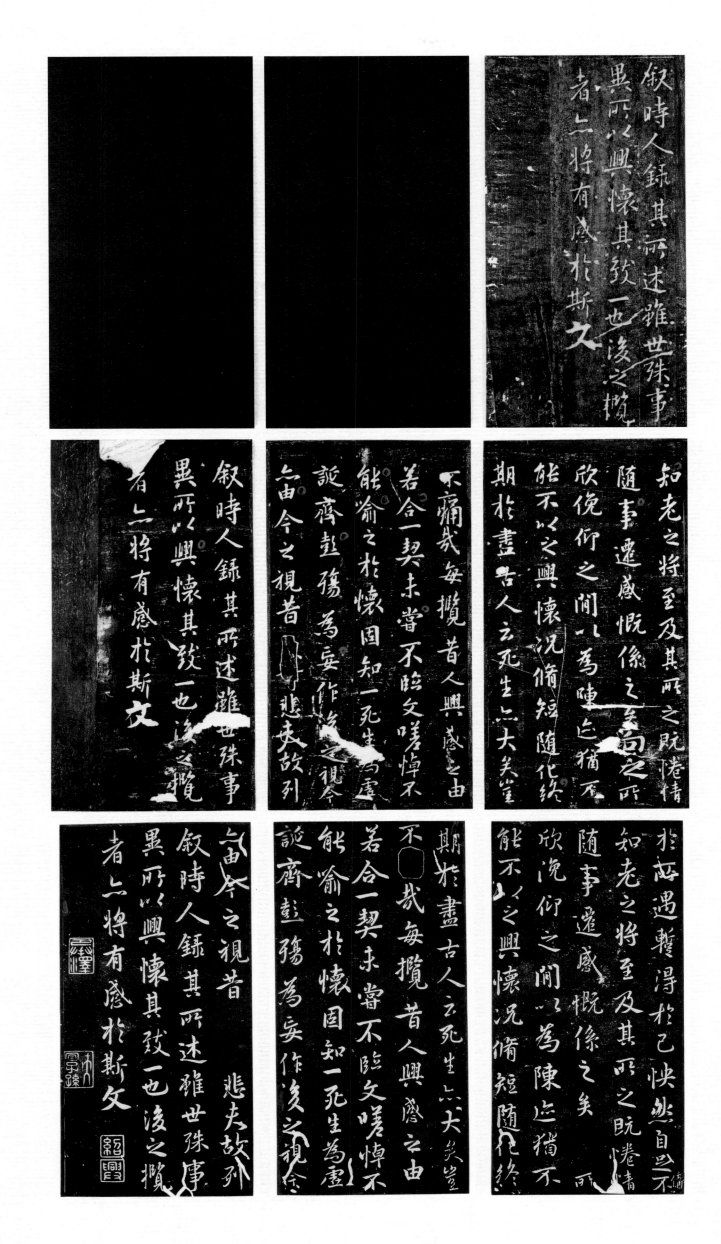

知老之将至及其所之既惓惓情

隨事遷感慨係之矣向之所

欣俛仰之間已為陳迹猶

能不以之興懷況脩短随化終

期於盡古人云死生亦大矣豈

不痛哉每攬昔人興感之由

能喻之於懷固知一死生

誕齊彭殤為妄作後之視

由今之視昔悲夫故列

敘時人錄其所述雖世殊事

異所以興懷其致一也後覽

不痛哉每攬昔人興感之由
若合一契未嘗不臨文嗟悼不
能喻之於懷固知一死生為虛
誕齊彭殤為妄作後之視今
亦由今之視昔悲夫故列

隨事遷感慨係之矣向之所
欣俛仰之間以為陳迹猶不
能不以之興懷況修短隨化終
期於盡古人云死生亦大矣豈
知老之將至及其所之既惓情

娛信可樂也夫人之相與俯仰
一世或取諸懷抱悟言一室之內
或因寄所託放浪形骸之外雖
趣舍萬殊靜躁不同當其欣
於所遇暫得於己快然自足不

不痛哉每攬昔人興感之由
若合一契未嘗不臨文嗟悼不
能喻之於懷固知一死生為虛
誕齊彭殤為妄作後之視今
亦由今之視昔悲夫故列

隨事遷感慨係之矣向之所
欣俛仰之間以為陳迹猶不
能不以之興懷況修短隨化終
期於盡古人云死生亦大矣豈
知老之將至及其所之既惓情

娛信可樂也夫人之相與俯仰
一世或取諸懷抱悟言一室之內
或因寄所託放浪形骸之外雖
趣舍萬殊靜躁不同當其欣
於所遇暫得於己快然自足不

期於盡古人云死生亦大矣
能不以之興懷況修短隨化終
欣俛仰之間以為陳迹猶不
隨事遷感慨係之矣向之所

或曰寄所託放浪形骸之外雖
趣舍萬殊靜躁不同當其欣
於所遇暫得於己快然自足不
知老之將至及其所之既惓情

觀宇宙之大俯察品類之盛
所以遊目騁懷足以極視聽之
娛信可樂也夫人之相與俯仰
一世或取諸懷抱悟言一室之內

永和九年歲在癸丑暮春之初會
于會稽山陰之蘭亭脩禊事
也羣賢畢至少長咸集此地
有崇山峻領茂林脩竹又有清流激

亦由今之視昔 悲夫故列
俛時人錄其所述雖世殊事
異所以興懷其致一也後之攬
者亦將有感於斯文

不痛哉每攬昔人興感之由
若合一契未嘗不臨文嗟悼不
能喻之於懷固知一死生為虛
誕齊彭殤為妄作後之視今

亦由今之視昔 悲夫故列
俛時人錄其所述雖世殊事
異所以興懷其致一也後之攬
者亦將有感於斯文

不痛哉每攬昔人興感之由
若合一契未嘗不臨文嗟悼不
能喻之於懷固知一死生為虛
誕齊彭殤為妄作後之視今

隨事遷感慨係之矣向之所
欣俛仰之間以為陳迹猶不
能不以之興懷況脩短隨化終
期於盡古人云死生亦大矣豈

今世傳者多俗
蘭亭真帖如祥麟威鳳不可浮見
異所以興懷其致一也後之攬
者亦將有感於斯文
俛時人錄其所述雖世殊事

不痛哉每攬昔人興感之由
若合一契未嘗不臨文嗟悼不
能喻之於懷固知一死生為虛
誕齊彭殤為妄作後之視今
亦由今之視昔 悲夫故列

知老之將至及其所之既惓情
隨事遷感慨係之矣向之所
欣俛仰之間以為陳迹猶不
能不以之興懷況脩短隨化終
期於盡古人云死生亦大矣

端暎帶左右引以為流觴曲水
列坐其次雖無絲竹管弦之
盛一觴一詠亦足以暢敘幽情
是日也天朗氣清惠風和暢仰

觀宇宙之大俯察品類之盛
所以遊目騁懷足以極視聽之
娛信可樂也夫人之相與俯仰
一世或取諸懷抱悟言一室之內

或因寄所託放浪形骸之外雖
趣舍萬殊靜躁不同當其欣
於所遇暫得於己快然自足
知老之將至及其所之既惓情
貞觀

永和九年歲在癸丑暮春之初
于會稽山陰之蘭亭脩稧事
也羣賢畢至少長咸集此地
有崇山峻領茂林脩竹又有清流激
端暎帶左右引以為流觴曲

列坐其次雖無絲竹管弦之
盛一觴一詠亦足以暢敘幽情
是日也天朗氣清惠風和暢仰
觀宇宙之大俯察品類之盛
所以遊目騁懷足以極視聽之

娛信可樂也夫人之相與俯仰
一世或取諸懷抱悟言一室之內
或因寄所託放浪形骸之外雖
趣舍萬殊靜躁不同當其欣
於所遇暫得於己快然自足

清勁沈欧率更春英搨也不知與
定武師三本何似

永和九年歲
暮春之初會
于會
　稽山陰之
蘭亭脩稧事
也群賢畢至少
長咸集地
有峻領茂

端暎帶左右引以為流觴曲水
列坐其次雖無絲竹管弦之
盛一觴一詠亦足以暢敘幽情
是日也天朗氣清惠風和暢仰

若合一契未嘗不臨文嗟悼不
能喻之於懷固知一死生為虛
誕齊彭殤為妄作後之視今
不痛哉每攬昔人興感之由

六由今之視昔　　悲　故列
敘時人錄其所述雖世殊事
墨所以興懷其致一也後之攬
者亦將有感於斯

知老之將至及其所之既惓情
隨事遷感慨係之矣向之
欣倪仰之間以為陳迹猶不
能不以之興懷況脩短隨化終
期於盡古人云死生亦大矣豈

六由今之視昔　　悲夫故列
誕齊彭殤為妄作後之視今
能喻之於懷固知一死生為虛
若合一契未嘗不臨文嗟悼不
不痛哉每攬昔人興感之由

敘時人錄其所述雖世殊事
墨所以興懷其致一也後之攬
者亦將有感於斯文

觀宇宙大俯察品類之盛
所以遊目騁懷足以極視聽之
娛信可樂也夫人之相與俯仰
一世或取諸懷抱悟言一室之兩

永和九年歲在癸丑暮春之初
于會稽山陰之蘭亭脩禊事
也羣賢畢至少長咸集此地
有崇山峻嶺茂林脩竹又有清流激
暎帶左右引以為流觴曲水

列坐其次雖無絲竹管絃之
盛一觴一詠亦足以暢敘幽情
是日也天朗氣清惠風和暢仰
觀宇宙之大俯察品類之盛
所以遊目騁懷足以極視聽之

娛信可樂也夫人之相與俯仰
一世或取諸懷抱悟言一室之兩
或因寄所託放浪形骸之外雖
趣舍萬殊靜躁不同當其欣
於所遇暫得於己快然自足不

隨事遷感慨係之矣向
之所欣俯仰之間以為陳迹猶不
能不以之興懷況脩短隨化終
期於盡古人云死生亦大矣豈

或因寄所託放浪形骸之外雖
趣舍萬殊靜躁不同當其欣
於所遇暫得於己快然自足不
知老之將至及其所之既倦情

永和九年歲暮春之初會
于會稽山陰之蘭亭脩禊事
也羣賢畢至少長咸集此地
有崇山峻嶺茂林脩竹又有清流激
暎帶左右引以為流觴曲水

列坐其次雖無絲竹管絃之
盛一觴一詠亦足以暢敘幽情
是日也天朗氣清惠風和暢仰
觀宇宙之大俯察品類之盛
所以遊目騁懷足以極視聽

娛信可樂也夫人之相與俯仰
一世或取諸懷抱悟言一室之兩
或因寄所託放浪形骸之外雖
趣舍萬殊靜躁不同當其欣
於所遇暫得於己快然自足不

知老之將至及其所之既惓情
隨事遷感慨係之矣向之
欣俛仰之間以為陳迹猶不
能不以之興懷況脩短隨化終
期於盡古人云死生亦大矣

不痛哉每攬昔人興感之由
若合一契未嘗不臨文嗟悼不
能喻之於懷固知一死生為虛
誕齊彭殤為妄作後之視今
由今之視昔悲夫故列

叙時人錄其所述雖世殊事
異所以興懷其致一也後之攬
者亦將有感於斯

知老之將至及其所之既惓情
隨事遷感慨係之矣向之
欣俛仰之間以為陳迹猶不
能不以之興懷況脩短隨化終
期於盡古人云死生亦大矣

不痛哉每攬昔人興感之由
若合一契未嘗不臨文嗟悼不
能喻之於懷固知一死生為虛
誕齊彭殤為妄作後之視今
由今之視昔悲夫故列

叙時人錄其所述雖世殊事
異所以興懷其致一也後之攬
者亦將有感於斯文

或因寄所託放浪形骸之外雖
趣舍萬殊靜躁不同當其欣
於所遇暫得於已快然自足不
知老之將至及其所之既惓情

隨事遷感慨係之矣向之
欣俛仰之間以為陳迹猶不
能不以之興懷況脩短隨化終
期於盡古人云死生亦大矣

不痛哉每攬昔人興感之由
若合一契未嘗不臨文嗟悼不
能喻之於懷固知一死生為虛
誕齊彭殤為妄作後之視今

永和九年歲在癸丑暮春之初會
于會稽山陰之蘭亭脩禊事
也群賢畢至少長咸集此地
有崇山峻領茂林脩竹又有清流激
湍映帶左右引以為流觴曲水

列坐其次雖無絲竹管弦之
盛一觴一詠亦足以暢敘幽情
是日也天朗氣清惠風和暢仰
觀宇宙之大俯察品類之盛
所以遊目騁懷足以極視聽之

娛信可樂也夫人之相與俯仰
一世或取諸懷抱悟言一室之內
或因寄所託放浪形骸之外
雖趣舍萬殊靜躁不同當其欣
於所遇暫得於己快然自足不

永和九年歲在癸丑暮春之初會
于會稽山陰之蘭亭脩禊事
也群賢畢至少長咸集此地
有崇山峻領茂林脩竹又有清流激
湍映帶左右引以為流觴曲水

列坐其次雖無絲竹管弦之
盛一觴一詠亦足以暢敘幽情
是日也天朗氣清惠風和暢仰

觀宇宙之大俯察品類之盛
所以遊目騁懷足以極視聽之
娛信可樂也夫人之相與俯仰
一世或取諸懷抱悟言一室之內

由今之視昔悲夫故列
敘時人錄其所述雖世殊事
異所以興懷其致一也後之攬
者亦將有感於斯文

列坐其次雖無絲竹管弦之
盛一觴一詠亦足以暢叙幽情
是日也天朗氣清惠風和暢仰
觀宇宙之大俯察品類之盛
所以遊目騁懷足以極視聽之

永和九年歲在癸丑暮春之初
于會稽山陰之蘭亭脩禊事
也羣賢畢至少長咸集此地
有崇山峻領茂林脩竹又有清流激
湍暎帶左右引以為流觴曲水

是日也天朗氣清惠風和暢仰
盛一觴一詠亦足以暢叙幽情
列坐其次雖無絲竹管弦之
湍暎帶左右引以為流觴曲水

永和九年歲在癸丑暮春之初會
于會稽山陰之蘭亭脩禊事
也羣賢畢至少長咸集此地
有崇山峻領茂林脩竹又有清
流激

叙時人錄其所述雖世殊事
異所以興懷其致一也後之攬
者亦將有感於斯文

之由今之視昔亦猶悲夫故列
叙時人錄其所述雖世殊事
異所以興懷其致一也後之攬
者亦將有感於斯文

不痛哉每攬昔人興感之由
若合一契未嘗不臨文嗟悼不
能喻之於懷固知一死生為虛
誕齊彭殤為妄作後之視今

娛信可樂也夫人之相與俯仰
一世或取諸懷抱悟言一室之內
或因寄所託放浪形骸之外雖
娛信可樂也夫人之相與
趣舍萬殊靜躁不同當其欣
於所遇暫得於己快然自足不

知老之將至及其所之既倦情
隨事遷感慨係之矣向之所
欣俛仰之間以為陳迹猶不
能不以之興懷況脩短隨化終
期於盡古人云死生亦大矣

不痛哉每覽昔人興感之由
若合一契未嘗不臨文嗟悼不
能喻之於懷固知一死生為虛
誕齊彭殤為妄作後之視今
亦由今之視昔
悲夫故列

觀宇宙之大俯察品類之盛
所以遊目騁懷足以極視聽之
娛信可樂也夫人之相與俯仰
一世或取諸懷抱悟言一室之內

或因寄所託放浪形骸之外雖
趣舍萬殊靜躁不同當其欣
於所遇暫得於己快然自足不
知老之將至及其所之既倦情

隨事遷感慨係之矣向之所
欣俛仰之間以為陳迹猶不
能不以之興懷況脩短隨化終
期於盡古人云死生亦大矣

永和九年歲在癸丑暮春之初
于會稽山陰之蘭亭脩稧事
也羣賢畢至少長咸集此地
有崇山峻領茂林脩竹又有清流激

湍暎帶左右引以為流觴曲水
列坐其次雖無絲竹管弦之
盛一觴一詠亦足以暢敘幽情
是日也天朗氣清惠風和暢仰

觀宇宙之大俯察品類之盛
所以遊目騁懷足以極視聽之
娛信可樂也夫人之相與俯仰
一世或取諸懷抱悟言一室之內

或曰寄所託放浪形骸之外雖
趣舍萬殊靜躁不同當其欣
於所遇暫得於己快然自足不
知老之將至及其所之既惓情

隨事遷感慨係之矣向之所
欣俛仰之間以為陳迹猶不
能不以之興懷況修短隨化終
期於盡古人云死生亦大矣

不痛哉每攬昔人興感之由
若合一契未嘗不臨文嗟悼不
能喻之於懷固知一死生為虛
誕齊彭殤為妄作後之視今

列坐其次雖無絲竹管弦之
盛一觴一詠亦足以暢敘幽情
是日也天朗氣清惠風和暢仰
觀宇宙之大俯察品類之盛
所以遊目騁懷足以極視聽之

娛信可樂也夫人之相與俯仰
一世或取諸懷抱悟言一室之內
或曰寄所託放浪形骸之外雖
趣舍萬殊靜躁不同當其欣
於所遇暫得於己快然自足不

知老之將至及其所之既惓情
隨事遷感慨係之矣向之所
欣俛仰之間以為陳迹猶不
能不以之興懷況修短隨化終
期於盡古人云死生亦大矣

列坐其次雖無絲竹管弦之
盛一觴一詠亦足以暢敘幽情
是日也天朗氣清惠風和暢仰
觀宇宙之大俯察品類之盛
所以遊目騁懷足以極視聽之

娛信可樂也夫人之相與俯仰
一世或取諸懷抱悟言一室之內
或曰寄所託放浪形骸之外雖
趣舍萬殊靜躁不同當其欣
於所遇暫得於己快然自足不

知老之將至及其所之既惓情
隨事遷感慨係之矣向之所
欣俛仰之間以為陳迹猶不
能不以之興懷況修短隨化終
期於盡古人云死生亦大矣

永和九年歲在癸丑暮春之初
于會稽山陰之蘭亭脩禊事
也群賢畢至少長咸集此地
有峻領茂林脩竹又有清流激
湍暎帶左右引以為流觴曲水

六由今之視昔 悲夫故列
叙時人錄其所述雖世殊事
異所以興懷其致一也後之攬
者亦將有感於斯文

不痛哉每攬昔人興感之由
若合一契未嘗不臨文嗟悼不
能喻之於懷固知一死生為虛
誕齊彭殤為妄作後之視今
亦由今之視昔 悲夫故列

此荣共蘭亭五則
歲在癸丑春三月
兔山宇澄署

永和九年歲在癸丑暮春之初
于會稽山陰之蘭亭脩稧事
也羣賢畢至少長咸集此地
崇山
有峻領茂林脩竹又有清流激

湍暎帶左右引以為流觴曲水
列坐其次雖無絲竹管弦之
盛一觴一詠亦足以暢叙幽情
是日也天朗氣清惠風和暢仰

夫由今之視昔
悲夫故列
叙時人錄其所述雖世殊事
異所以興懷其致一也後之攬
者亦將有感於斯文

不痛哉每攬昔人興感之由
若合一契未嘗不臨文嗟悼不
能喻之於懷固知一死生為虚
誕齊彭殤為妄作後之視今

或寄所託放浪形骸之外雖
趣舍萬殊靜躁不同當其欣
於所遇暫得於己快然自足不
知老之將至及其所之既惓情

隨事遷感慨係之矣
欣俛仰之間已為陳迹猶不
能不以之興懷況脩短隨化終
期於盡古人云死生亦大矣豈

不痛哉每攬昔人興感之由
若合一契未嘗不臨文嗟悼
能喻之於懷固知一死生為虚
誕齊彭殤為妄作後之視今

觀宇宙之大俯察品類之盛
所以遊目騁懷足以極視聽之
娛信可樂也夫人之相與俯仰
一世或取諸懷抱悟言一室之內

永和九年歲
暮春之初會
于會稽山禊事
有峻領茂崇山
羣賢畢至少
咸集地

隨事遷感慨係之矣向之所
欣俛仰之間已為陳迹猶不
能不以之興懷況修短隨化終
期於盡古人云死生亦大矣

威因寄所託放浪形骸之外雖
趣舍萬殊靜躁不同當其欣
於所遇暫得於己快然自足不
知老之將至及其所之既倦情

觀宇宙
大俯察品類之盛
所以遊目騁懷足以極視聽之
娛信可樂也夫人之相與俯仰
一世或取諸懷抱悟言一室之內

映帶左右引以為流觴曲水
列坐其次雖無絲竹管弦之
盛一觴一詠亦足以暢敘幽情
是日也天朗氣清惠風和暢仰

永和九年歲在癸暮春之初
于會稽山陰之蘭亭修禊事
也群賢畢至少長咸集此地
有峻領茂林修竹又有清流激
映帶左右引以為流觴曲水
崇山

之由今之視昔悲故列
敘時人錄其所述雖世殊事
異所以興懷其致一也後之攬
者亦將有感於斯

列坐其次雖無絲竹管弦之
盛一觴一詠亦足以暢敘幽情
是日也天朗氣清惠風和暢仰
觀宇宙之大俯察品類之盛
所以遊目騁懷足以極視聽之

娛信可樂也夫人之相與俯仰
一世或取諸懷抱悟言一室之內
或因寄所託放浪形骸之外雖
趣舍萬殊靜躁不同當其欣
於所遇暫得於己快然自之不

知老之將至及其所之既倦情
隨事遷感慨係之矣向之所
欣俛仰之間以為陳迹不
能不以之興懷況俛短隨化終
期於盡古人云死生亦大矣

列坐其次雖無絲竹管弦之
盛一觴一詠亦足以暢敘幽情
是日也天朗氣清惠風和暢仰
觀宇宙之大俯察品類之盛
所以遊目騁懷足以極視聽之

娛信可樂也夫人之相與俯仰
一世或取諸懷抱悟言一室之內
或因寄所託放浪形骸之外雖
趣舍萬殊靜躁不同當其欣
於所遇暫得於己快然自之不

知老之將至及其所之既倦情
隨事遷感慨係之矣向之所
欣俛仰之間以為陳迹不
能不以之興懷況俛短隨化終
期於盡古人云死生亦大矣

端暎帶左右引以為流觴曲水
列坐其次雖無絲竹管弦之
盛一觴一詠亦足以暢敘幽情
是日也天朗氣清惠風和暢仰

觀宇宙之大俯察品類之盛
所以遊目騁懷足以極視聽之
娛信可樂也夫人之相與俯仰
一世或取諸懷抱悟言一室之內

或曰寄所託放浪形骸之外雖
趣舍萬殊靜躁不同當其欣
於所遇暫得於己快然自之然
知老之將至及其所之既倦情

不痛哉每攬昔人興感之由
若合一契未嘗不臨文嗟悼不
能喻之於懷固知一死生為虛
誕齊彭殤為妄作後之視今
亦由今之視昔　悲夫　故列

敘時人錄其所述雖世殊事
異所以興懷其致一也後之攬
者亦將有感於斯文

永和九年歲在癸丑暮春之初
于會稽山陰之蘭亭脩禊事
也羣賢畢至少長咸集此地
有崇山峻領茂林脩竹又有清流激
湍暎帶左右引以為流觴曲水

不痛哉每攬昔人興感之由
若合一契未嘗不臨文嗟悼不
能喻之於懷固知一死生為虛
誕齊彭殤為妄作後之視今
亦由今之視昔　悲夫　故列

敘時人錄其所述雖世殊事
異所以興懷其致一也後之攬
者亦將有感於斯文

永和九年歲在癸丑暮春之初
于會稽山陰之蘭亭脩禊事
也羣賢畢至少長咸集此地
有崇山峻領茂林脩竹又有青流激

隨事遷感慨係之矣向之所
欣俛仰之間以為陳迹猶不
能不以之興懷況脩短隨化終
期於盡古人云死生亦大矣

不痛哉每攬昔人興感之由
若合一契未嘗不臨文嗟悼不
能喻之於懷固知一死生為虛
誕齊彭殤為妄作後之視今

亦由今之視昔　悲夫　故列
敘時人錄其所述雖世殊事
異所以興懷其致一也後之攬
者亦將有感於斯文

永和九年歲在癸暮春之初

于會稽山陰之蘭亭脩禊事

也羣賢畢至少長咸集此地

有峻領茂林脩竹又有清流激

湍暎帶左右引以為流觴曲水

盛一觴一詠亦足以暢敘幽情

是日也天朗氣清惠風和暢仰

觀宇宙之大俯察品類之盛

所以遊目騁懷足以極視聽之

娛信可樂也夫人之相與俯仰

蘭亭四十種帖　宇巫疋

所以遊目騁懷足以極視聽之
觀宇宙之大俯察品類之盛
是日也天朗氣清惠風和暢仰
盛一觴一詠亦足以暢敘幽情
列坐其次雖無絲竹管絃之

永和九年歲在癸丑暮春之初
于會稽山陰之蘭亭脩稧事
也羣賢畢至少長咸集此地
有崇山峻領茂林脩竹又有清流激
湍暎帶左右引以為流觴曲水

敘時人錄其所述雖世殊事
異所以興懷其致一也後之覽
原六將有感於斯文

是日也天朗氣清惠風和暢仰
盛一觴一詠亦足以暢敘幽情
列坐其次雖無絲竹管絃之
滿暎帶左右引以為流觴曲水

永和九年歲在癸丑暮春之初會
于會稽山陰之蘭亭脩稧事
也羣賢畢至少長咸集此地
有崇山峻領茂林脩竹又有清流激

不痛哉每攬昔人興感之由
若合一契未嘗不臨文嗟悼不
能喻之於懷固知一死生為虛
誕齊彭殤為妄作後之視今

之由令人云視昔
悲夫故列
敘時人錄其所述雖世殊事
異所以興懷其致一也後之覽
者六將有感於斯夾

148

娛信可樂也夫人之相與俯仰
一世或取諸懷抱悟言一室之内
或因寄所託放浪形骸之外雖
趣舍萬殊靜躁不同當其欣
於所遇暫得於己快然自足不

知老之將至及其所之既惓情
隨事遷感慨係之矣向之所
欣俛仰之間以為陳迹猶不
能不以之興懷況脩短隨化終
期於盡古人云死生亦大矣豈

不痛哉每攬昔人興感之由
若合一契未嘗不臨文嗟悼不
能喻之於懷固知一死生為虚
誕齊彭殤為妄作後之視今
亦由今之視昔 悲夫故列

觀宇宙之大俯察品類之盛
所以遊目騁懷足以極視聽之
娛信可樂也夫人之相與俯仰
一世或取諸懷抱悟言一室之内
也羣賢畢至少長咸集此地

或因寄所託放浪形骸之外雖
趣舍萬殊靜躁不同當其欣
於所遇暫得於己快然自足不
知老之將至及其所之既惓情

隨事遷感慨係之矣向之所
欣俛仰之間以為陳迹猶不
能不以之興懷況脩短隨化終
期於盡古人云死生亦大矣

是日也天朗氣清惠風和暢
觀宇宙之大俯察品類之盛
所以遊目騁懷足以極視聽之
娛信可樂也夫人之相與俯仰

崇山有峻領茂林脩竹又有清流激
湍暎帶左右引以為流觴曲水
列坐其次雖無絲竹管弦之
盛一觴一詠亦足以暢敘幽情

永和九年歲在癸丑暮春之初會
于會稽山陰之蘭亭脩禊事

一世或取諸懷抱悟言一室之内
或因寄所託放浪形骸
趣舍萬殊靜躁不同當其欣
於所遇蹔得於己快然

藏老之將至及其所之既惓情
隨事遷感慨係之矣向之
欣俛仰之間以為陳迹猶不
能不以之興懷況脩短隨化終

期於盡古人云死生亦大矣豈
不痛哉每攬昔人興感之由
若合一契未嘗不臨文嗟悼不
能喻之於懷固知一死生為虛

以為流觴曲水列坐其次雖
無絲竹管弦之盛一觴一詠
亦足以暢敘幽情是日也天
朗氣清惠風和暢仰觀宇宙
之大俯察品類之盛所以遊

目騁懷足以極視聽之娛信
可樂也夫人之相與俯仰一
世或取諸懷抱悟言一室之
内或因寄所託放浪形骸之
外雖趣舍萬殊靜躁不同當

其欣於所遇蹔得於己快然
自足不知老之將至及其所
之既惓情隨事遷感慨係之
矣向之所欣俛仰之間以為
陳迹猶不能不以之興懷況脩

或因寄所託放浪形骸之外雖
趣舍萬殊靜躁不同當其欣
於所遇蹔得於己快然自足不
知老之將至及其所之既惓情

觀宇宙之大俯察品類之盛
所以遊目騁懷足以極視聽
之娛信可樂也夫人之相與俯仰
一世或取諸懷抱悟言一室之内

列坐其次雖無絲竹管弦之
盛一觴一詠亦足以暢敘幽情
是日也天朗氣清惠風和暢仰

誨齊彭殤為妄作後之視今　者亦將有感於斯文　永和九年歲在癸丑暮春之
亦由今之視昔悲夫故列　　　　　　　　　　　　　　初會于會稽山陰之蘭亭脩
叙時人錄其所述雖世殊事　　　　　　　　　　　　　　禊事也群賢畢至少長咸集
異所以興懷其致一也後之攬　　　　　　　　　　　　　此地有崇山峻領茂林脩竹
　　　　　　　　　　　　　　　　　　　　　　　　又有清流激湍暎帶左右引

豈隨化終期於盡古人云死　妄作後之視今亦由今之視　永和九年歲在癸丑暮春之初會
生亦大矣豈不痛哉每攬昔　昔悲夫故列叙時人錄其所　于會稽山陰之蘭亭脩禊事
人興感之由若合一契未嘗　述雖世殊事異所以興懷其　也群賢畢至少長咸集此地
不臨文嗟悼不能喻之於懷　致一也後之攬者亦將有感　有崇山峻領茂林脩竹又有
固知一死生為虛誕齊彭殤為　於斯文　　　　　　　　　清流激

期於盡古人云死生亦大矣豈　不痛哉每攬昔人興感之由　亦由今之視昔
隨事遷感慨係之矣向之所　若合一契未嘗不臨文嗟悼不　叙時人錄其所述雖世殊事
欣俛仰之間以為陳迹猶不　能喻之於懷固知一死生為虛　異所以興懷其致一也後之
能不以之興懷況脩短隨化終　誕齊彭殤為妄作後之視今　攬者亦將有感於斯文

列坐其次，雖無絲竹管弦之盛，一觴一詠，亦足以暢敘幽情。是日也，天朗氣清，惠風和暢，仰觀宇宙之大，俯察品類之盛，所以遊目騁懷，足以極視聽之娛，信可樂也。

永和九年，歲在癸丑，暮春之初，會于會稽山陰之蘭亭，修禊事也。群賢畢至，少長咸集。此地有崇山峻嶺，茂林修竹，又有清流激湍，映帶左右，引以為流觴曲水，列坐其次。

故列敘時人，錄其所述，雖世殊事異，所以興懷，其致一也。後之覽者，亦將有感於斯文。

不痛哉。每覽昔人興感之由，若合一契，未嘗不臨文嗟悼，不能喻之於懷，固知一死生為虛誕，齊彭殤為妄作。後之視今，亦猶今之視昔，悲夫。故列

能喻之於懷，固知一死生為虛誕，齊彭殤為妄作。後之視今，亦猶今之視昔，悲夫。故列

知老之將至，及其所之既倦，情隨事遷，感慨係之矣。向之所欣，俯仰之間，以為陳跡，猶不能不以之興懷，況修短隨化，終期於盡。古人云，死生亦大矣。

夫人之相與，俯仰一世，或取諸懷抱，悟言一室之內，或因寄所託，放浪形骸之外。雖趣舍萬殊，靜躁不同，當其欣於所遇，暫得於己，快然自足，不知老之將至。及其所之既倦，情隨事遷，感慨係之矣。向之

永和九年，歲在癸丑，暮春之初，會于會稽山陰之蘭亭，修禊事也。群賢畢至，少長咸集。此地有崇山峻嶺，茂林修竹，又有清流激湍，映帶左右，引以為流觴曲水，列坐其次，雖無絲竹管弦之盛，一觴一詠，亦足以暢敘幽情。是日也，天朗氣清，惠風和暢，仰觀宇宙之大，俯察品類之盛，所以遊目騁懷，

梁溪徐麟郷家藏
大德九年八月廿三日孟頫

153

蘭亭四十種帖

永和九年歳在癸丑暮春之初會于會稽山陰之蘭亭脩稧事也群賢畢至少長咸集此地有崇山峻領茂林脩竹又有清流激湍暎帶左右引以為流觴曲水列坐其次雖無絲竹管弦之盛一觴一詠亦足以暢叙幽情是日也天朗氣清惠風和暢仰觀宇宙之大俯察品類之盛所以遊目騁懷足以極視聽之娛信可樂也夫人之相與俯仰一世或取諸懷抱悟言一室之内或因寄所託放浪形骸之外雖趣舍萬殊靜躁不同當其欣於所遇蹔得於己快然自足不知老之將至及其所之既惓情隨事遷感慨係之矣向之所欣俛仰之間以為陳迹猶不能不以之興懷況脩短隨化終期於盡古人云死生亦大矣豈不痛哉每攬昔人興感之由若合一契未嘗不臨文嗟悼不能喻之於懷固知一死生為虚誕齊彭殤為妄作後之視今亦由今之視昔悲夫故列叙時人錄其所述雖世殊事異所以興懷其致一也後之攬者亦將有感於斯文

154

永和九年歲在癸丑暮春之初會
于會稽山陰之蘭亭脩稧事
也羣賢畢至少長咸集此地
有崇山峻領茂林脩竹又有清流激
湍暎帶左右引以為流觴曲水

欲時人錄其所述雖世殊事
異所以興懷其致一也後
者亦將有感於斯文

不痛哉每攬昔人興感之由
若合一契未嘗不臨文嗟悼不
能喻之於懷固知一死生為虛
誕齊彭殤為妄作後之視今
亦由今之視昔悲夫故列

知老之將至及其所遯感慨係之矣向之
所欣俛仰之間以為陳迹猶不能不以之興懷況脩短隨化終
期於盡古人云死生亦大矣

觀宇宙之大俯察品類之盛
所以遊目騁懷足以極視聽之
娛信可樂也夫人之相與俯仰
一世或取諸懷抱悟言一室之內

湍暎帶左右引以為流觴曲水
列坐其次雖無絲竹管弦之
盛一觴一詠亦足以暢敘幽情
是日也天朗氣清惠風和暢仰

唐摹蘭亭

永和九年歲在癸丑暮春之初會
于會稽山陰之蘭亭脩稧事
也羣賢畢至少長咸集此地
有崇山峻領茂林脩竹又有清流激

叙時人錄其所述雖世殊事
異所以興懷其致一也後之攬
者亦將有感於斯文

或因寄所託放浪形骸之外雖
趣舍萬殊靜躁不同當其欣
於所遇暫得於己快然自足不
知老之將至及其所之既惓情

隨事遷感慨係之矣向之所
欣俛仰之間以為陳迹猶不
能不以之興懷況脩短隨化終
期於盡古人云死生亦大矣豈

不痛哉每攬昔人興感之由
若合一契未嘗不臨文嗟悼不
能喻之於懷固知一死生為虛
誕齊彭殤為妄作後之視今

亦由今之視昔悲夫故列
敘時人錄其所述雖世殊事
異所以興懷其致一也後之攬
者亦將有感於斯文

永和九年歲在癸丑暮春之初會
于會稽山陰之蘭亭脩禊事
也羣賢畢至少長咸集此地
有崇山峻領茂林脩竹又有清流激

者亦將有感於斯文
異所以興懷其致一也後之攬
敘時人錄其所述雖世殊事
亦由今之視昔悲夫故列

誕齊彭殤為妄作後之視今
能喻之於懷固知一死生為虛
若合一契未嘗不臨文嗟悼不
不痛哉每攬昔人興感之由

期於盡古人云死生亦大矣
能不以之興懷況脩短隨化終
欣俛仰之間以為陳迹猶不
隨事遷感慨係之矣向之所

永和九年歲在癸丑暮春之初會
于會稽山陰之蘭亭修禊事
也羣賢畢至少長咸集山地
有崇山峻領茂林俯竹又有清流激

湍暎帶左右引以為流觴曲水
列坐其次雖無絲竹管弦之
盛一觴一詠亦足以暢敘幽情
是日也天朗氣清惠風和暢仰

觀宇宙之大俯察品類之盛
所以遊目騁懷足以極視聽之
娛信可樂也夫人之相與俯仰
一世或取諸懷抱悟言一室之內

或曰寄所託放浪形骸之外雖
趣舍萬殊靜躁不同當其欣
於所遇暫得於己快然自足不
知老之將至及其所之既倦情

湍暎帶左右引以為流觴曲水
列坐其次雖無絲竹管弦之
盛一觴一詠亦足以暢敘幽情
是日也天朗氣清惠風和暢

觀宇宙之大俯察品類之盛
所以遊目騁懷足以極視聽之
娛信可樂也夫人之相與俯仰
一世或取諸懷抱悟言一室之內

或曰寄所託放浪形骸之外雖
趣舍萬殊靜躁不同當其欣
於所遇暫得於己快然自足不
知老之將至及其所之既倦情

臨事遷感慨係之矣向之
俛仰之間以為陳迹猶不
能不以之興懷況脩短隨化終
期於盡古人云死生亦大矣

列坐其次雖無絲竹管弦之
盛一觴一詠亦足以暢敘幽情
是日也天朗氣清惠風和暢仰
觀宇宙之大俯察品類之盛
所以遊目騁懷足以極視聽之

永和九年歲在癸丑暮春之初
會于會稽山陰之蘭亭脩禊事
也群賢畢至少長咸集此地
有崇山峻領茂林脩竹又有清流激湍
映帶左右引以為流觴曲水

敘時人錄其所述雖世殊事
異所以興懷其致一也後之攬
者亦將有感於斯文　〔弘〕

不痛哉每攬昔人興感之由
若合一契未嘗不臨文嗟悼不
能喻之於懷固知一死生為虛
誕齊彭殤為妄作後之視今

娛信可樂也夫人之相與俯仰
一世或取諸懷抱悟言一室之內
或因寄所託放浪形骸之外雖
趣舍萬殊靜躁不同當其欣
於所遇暫得於己快然自足

和老之將至及其所之既惓情
隨事遷感慨係之矣向之所
欣俛仰之間以為陳跡猶
能不以之興懷況脩短隨化終
期於盡古人云死生亦大矣

不痛哉每攬昔人興感之由
若合一契未嘗不臨文嗟悼不
能喻之於懷固知一死生為虛
誕齊彭殤為妄作後之視
由今之視昔　悲夫故列

敘時人錄其所述雖世殊事
異所以興懷其致一也後之攬
者亦將有感於斯文

永和九年歲在癸丑暮春之初會
于會稽山陰之蘭亭脩稧事
也群賢畢至少長咸集此地
有峻領茂林脩竹又有清流激
湍暎帶左右引以為流觴曲水
列坐其次雖無絲竹管弦之
崇山

蘭亭序　藏之筆　摘㬰生記

永和九年歲在癸丑暮春
于會稽山陰之蘭亭脩稧事
也群賢畢至少長咸集此地
有峻領茂林脩竹又有清流
滿暎帶左右引以為流觴曲水

列坐其次雖無絲竹管弦之
盛一觴一詠亦足以暢敘幽情
是日也天朗氣清惠風和暢仰
觀宇宙之大俯察品類之盛
所以遊目騁懷足以極視聽之

娛信可樂也夫人之相與俯仰
一世或取諸懷抱悟言一室之內
或因寄所託放浪形骸之外雖
趣舍萬殊靜躁不同當其欣
於所遇暫得於己快然自足不

滿暎帶左右引以為流觴曲
列坐其次雖無絲竹管弦之
盛一觴一詠亦足以暢敘幽情
是日也天朗氣清惠風和暢仰
觀宇宙之大俯察品類之盛

趣舍萬殊靜躁不同當其欣
或因寄所託放浪形骸之外雖
一世或取諸懷抱悟言一室之內
娛信可樂也夫人之相與俯仰

於所遇暫得於己快然自足不
隨事遷感慨係之矣向之所
欣俛仰之間以為陳跡猶不
知老之將至及其所之既倦情
能不以之興懷況脩短隨化終

誕齊彭殤為妄作後之視親
能喻之於懷固知一死生為虛
若合一契未嘗不臨文嗟悼不
不痛哉每覽昔人興感之由
期於盡古人云死生亦大矣豈

160

永和九年歲在癸丑暮春之初
會于會稽山陰之蘭亭脩禊事
也羣賢畢至少長咸集此地
有崇山峻領茂林脩竹又有清流激湍

御庫所藏薛稷摹搨定武本　曾紳記

叙時人錄其所述雖世殊事
異所以興懷其致一也後之攬
有二將有感於斯文
熙寧元年戊申中秋子中觀

期於盡古人云死生亦大矣
不二□每攬昔人興感之由
若合一契未嘗不臨文嗟悼不
能喻之於懷固知一死生為虛誕
齊彭殤為妄作後之視今

亦由今之視昔□□可悲夫故列
知老之將至及其所之既倦情
隨事遷感慨係之矣向之所
欣俛仰之間以為陳迹猶不
能不以之興懷況脩短隨化終

北約搨以自陽至南渡北出以
具末回送獨孤乞□攜入都
他日來歸與獨孤結一重翰墨
緣也獨孤名淳朋天台人□□舟中
年九月五日溢□跋□□舟中

蘭亭帖自定武石刻既亡
間□□□
有誰搨五字者此盖未損
其本尤難得獨孤長老送余

蘭亭墨本最多惟定武刻
獨全右軍筆意然山谷刻
者不待聚訟知為正本也至
元己丑三月三日衢舟中書

叙時人錄其所述雖世殊事
異所以興懷其致一也後之攬
有二將有感於斯文
熙寧元年戊申中秋子中觀

流暎帶左右，引以為流觴曲水，列坐其次，雖無絲竹管絃之盛，一觴一詠，亦足以暢敘幽情。是日也，天朗氣清，惠風和暢，仰觀宇宙之大，俯察品類之盛，所以遊目騁懷，足以極視聽之娛，信可樂也。夫人之相與俯仰一世，或取諸懷抱，悟言一室之內；或因寄所託，放浪形骸之外。雖趣舍萬殊，靜躁不同，當其欣於所遇，暫得於己，快然自足，不知老之將至。及其所之既倦，情隨事遷，感慨係之矣。向之所欣，俛仰之間，以為陳跡，猶不能不以之興懷。況修短隨化，終期於盡。古人云：死生亦大矣。豈不痛哉！每攬昔人興感之由，若合一契，未嘗不臨文嗟悼，不能喻之於懷。固知一死生為虛誕，齊彭殤為妄作。後之視今，亦猶

蘭亭帖當宋未度南時士大夫人人有之，石刻既江左好事者往往家刻一石，無慮數十百本，而真贋始難別矣。王順伯尤延之諸公，博雅好古，尤者於此，故於其間又考訂真贋，定為甲乙。此卷乃致佳本，肥瘦適中。不獨議論，深得賞鑒之趣，其所收固已多，而又皆其所自得者也。

其人既識兩藏又可不寶諸十八日清河舟中再識真迹卷末清河舟中
蘭亭
異石本中至寶也，至大三年九月十六日舟次寶應重題

與王至慶所藏趙我固本無

蘭亭送其借觀不可一旦得此喜不能勝獨玩之與東屏賢不肯浮此也廿三日舟中題特過安仁鎮

永和九年歲在癸丑暮春

于會稽山陰之蘭亭脩稧事

也群賢畢至少長咸集

此地有崇山峻領茂林脩竹又有清流

激湍暎帶左右引以為流觴曲水

列坐其次雖無絲竹管弦之

盛一觴一詠亦足以暢叙幽情

蘭亭八十刻

上黨

江德量跋

東坡云石刻嘗患瘦蓋鉤摹一遍即減一分遂如骨
立人都無神觀唯蘭亭不然肥不遁瘦不峻故
蘭亭世無下搨良由八濿權興萬妙所出硬之
具聖一體皆成大賢右軍所以稱書聖曰觀
展之所藏上黨本書之乾隆壬子江德量

古人云死生亦大矣豈不痛哉每攬昔人興感之由若合一契未嘗不臨文嗟悼不能喻之於懷固知一死生為虛誕齊彭殤為妄作後之視今亦由今之視昔悲夫故列

東坡云石刻嘗患瘦蓋鉤摹一遍即減一分遂如骨

立人都無神明唯蘭亭不然腴不通瘦不峻故

蘭亭世無下榻良由八瀍權輿萬妙所齒壁之

具眽一體皆成大賢右軍所以稱書聖目觀

展之所藏上黨本書之乾隆壬子江德量

蘭亭八十刻
王用和

永和九年歲在癸丑暮春之初會
于會稽山陰之蘭亭脩禊事

也群賢畢至少長咸集此地
有崇山峻領茂林脩竹又有清流激
湍暎帶左右引以為流觴曲水
列坐其次雖無絲竹管弦之

能不以之興懷況脩短隨化終
期於盡古人云死生亦大矣
不痛哉每攬昔人興感之由
若合一契未嘗不臨文嗟悼不

能喻之於懷固知一死生為虛
誕齊彭殤為妄作後之視今
亦由今之視昔〇〇悲夫故列
敘時人錄其所述雖世殊事

異所以興懷其致一也後之攬
者亦將有感於斯文
寶慶三年二月
王用和刊石

盛一觴一詠亦足以暢叙幽情
是日也天朗氣清惠風和暢仰
觀宇宙之大俯察品類之盛
所以遊目騁懷足以極視聽之

娛信可樂也夫人之相與俯仰
一世或取諸懷抱悟言一室之内
或因寄所託放浪形骸之外雖
趣舍萬殊靜躁不同當其欣

於所遇暫得於己快然自足不
知老之將至及其所之既惓情
隨事遷感慨係之矣向之所
欣俛仰之間以為陳迹猶不

王用和
賈秋壑

蘭亭八十刻

王承規

永和九年歲在癸丑暮春之初會
于會稽山陰之蘭亭脩禊事
也羣賢畢至少長咸集此地
有峻領茂林脩竹又有清流激

隨事遷感慨係之矣向之所
欣俛仰之間以為陳迹猶不
能不以之興懷況脩短隨化終
期於盡古人云死生亦大矣豈

不痛哉每攬昔人興感之由
若合一契未嘗不臨文嗟悼不
能喻之於懷固知一死生為虛
誕齊彭殤為妄作後之視今

觀宇宙之大俯察品類之盛
所以遊目騁懷足以極視聽之
娛信可樂也夫人之相與俯仰
一世或取諸懷抱悟言一室之内

端暎帶左右引以為流觴曲水
列坐其次雖無絲竹管弦之
盛一觴一詠亦足以暢敘幽情
是日也天朗氣清惠風和暢仰

或因寄所託放浪形骸之外雖
趣舍萬殊靜躁不同當其欣
於所遇暫得於己快然自足不
知老之將至及其所之既惓情

由今之視昔悲夫故列
敘時人錄其所述雖世殊事
異所以興懷其致一也後之攬
者亦將有感於斯文

咸通三年五月刊置翰林院待詔所
王承規摹

173

蘭亭八十刻　元祐

程瑤田跋

永和九年歲在癸丑暮春之初
于會稽山陰之蘭亭脩禊事
也羣賢畢至少長咸集此地
有崇山峻領茂林脩竹又有清流激
湍暎帶左右引以為流觴曲水
列坐其次雖無絲竹管弦之
盛一觴一詠亦足以暢敘幽情
是日也天朗氣清惠風和暢仰

不痛哉每攬昔人興感之由
若合一契未嘗不臨文嗟悼不
能喻之於懷固知一死生為虛
誕齊彭殤為妄作後之視今
亦由今之視昔悲夫故列
敘時人錄其所述雖世殊事
異所以興懷其致一也後之覽
者亦將有感於斯文

大宋元祐三年四月秋物上石

觀宇宙之大俯察品類之盛
所以遊目騁懷足以極視聽之
娛信可樂也夫人之相與俯仰
一世或取諸懷抱悟言一室之內

或因寄所託放浪形骸之外雖
趣舍萬殊靜躁不同當其欣
於所遇暫得於己快然自足
知老之將至及其所之既惓情

隨事遷感慨係之矣向之所
欣俛仰之間以為陳迹猶不
能不以之興懷況脩短隨化終
期於盡古人云死生亦大矣

廿五

蘭亭八十刻　太清樓帖開皇
紹耕東戌第第三年　江徐曾跋

永和九年歲在癸丑暮春之初會
于會稽山陰之蘭亭脩禊事
也羣賢畢至少長咸集此地
有崇山峻領茂林脩竹又有清流激

湍暎帶左右引以為流觴曲水
列坐其次雖無絲竹管弦之
盛一觴一詠亦足以暢敘幽情
是日也天朗氣清惠風和暢仰

觀宇宙之大俯察品類之盛
所以遊目騁懷足以極視聽之
娛信可樂也夫人之相與俯仰
一世或取諸懷抱悟言一室之內

或因寄所託放浪形骸之外雖

劉餗謂天嘉中永禪師得真本
太建中獻之隨平陳或以獻晉王
智果借搨不還太宗見搨本驚異使
求得之以武德二年入秦王府阿麼
既不知寶必無橫勒上石之事武德
中始題秦邸則開皇之刻亦非太原
公子可知或即果師搨本以人
而上石必謂為隨刻者迨也至鄉
程易田學博曾藏開皇本之宗
搨者乾隆丙申先大夫權澂州時

嘗僧泫殤月帖尾無大觀題字今
此本已為有力者所實亭戚其亦
有一本為山齋所得嘗命良手為
觀瀾極勒上石龕置揚州郡齋之
壁精審名銖一時推為善
本近為後守剔取舁於其家吾
揚遂無搨本令獲見
冷川七冊隆近為刻而僕笈墅草神

知老之將至及其所之既惓情

隨事遷感慨係之矣向之所
欣俛仰之間以為陳迹猶不
能不以之興懷況脩短隨化終
期於盡古人云死生亦大矣

不痛哉每攬昔人興感之由
若合一契未嘗不臨文嗟悼不
能喻之於懷固知一死生為虛
誕齊彭殤為妄作後之視今

由今之視昔悲夫故列
叙時人錄其所述雖世殊事
異所以興懷其致一也後之攬
者亦將有感於斯文

大觀三年臣京奉
召榰勒龕置
大清樓西廡臣京謹記
開皇十八年三月廿日

壬子閏四月初五日廣陵江德量書

劉餗謂天嘉中永禪師得真本

太建中獻之隨平陳武以獻晉王

智果借搨不還太宗見搨本驚異使

求得之以武德二年入秦王府阿麼

院不知寶必無橫勒上石之事武德

中始題秦邸則開皇之刻亦非太原

以子可口或郎果師僞本矣人㕥

而上石必謂為隨刻者近也至鄉

程易田學博曾藏用皇本之宋

搨者乾隆兩申先大夫權歙州時

嘗偕臨彌月帖尾無大觀題字今

此本已為有力者所寶予戚某亦

有一本為山齋所得嘗命良手為

蘭亭十刊　石氏

蘭亭考孫石氏本

摭輯朱子集鈔の本

永和九年歲在癸丑暮春之初會
于會稽山陰之蘭亭脩稧事
也羣賢畢至少長咸集此地
有峻領茂林脩竹又有清流激

隨事遷感慨係之矣向之所
欣俛仰之間以為陳迹猶不
能不以之興懷況脩短隨化終
期於盡古人云死生亦大矣豈

不痛哉每攬昔人興感之由
若合一契未嘗不臨文嗟悼不
能喻之於懷固知一死生為虛
誕齊彭殤為妄作後之視今

湍暎帶左右引以為流觴曲水
列坐其次雖無絲竹管弦之
盛一觴一詠亦足以暢敘幽情
是日也天朗氣清惠風和暢仰

觀宇宙之大俯察品類之盛
所以遊目騁懷足以極視聽之
娛信可樂也夫人之相與俯仰
一世或取諸懷抱悟言一室之內

或因寄所託放浪形骸之外雖
趣舍萬殊靜躁不同當其欣
於所遇暫得於己快然自足不
知老之將至及其所之既惓情

亦由今之視昔悲夫故列
敘時人錄其所述雖世殊事
異所以興懷其致一也後之攬
者亦將有感於斯文

181

蘭亭八十刻

古歙郡齋

輟耕朱甲集第十一卷

江德量跋

永和九年歲在癸丑暮春之初會
于會稽山陰之蘭亭脩禊事
也群賢畢至少長咸集此地
有崇山峻領茂林脩竹又有清流激
湍暎帶左右引以為流觴曲水
列坐其次雖無絲竹管弦之
盛一觴一詠亦足以暢叙幽情
是日也天朗氣清惠風和暢仰

觀宇宙之大俯察品類之盛
所以遊目騁懷足以極視聽之
娛信可樂也夫人之相與俯仰
一世或取諸懷抱悟言一室之內
或因寄所託放浪形骸之外雖
趣舍萬殊靜躁不同當其欣
於所遇暫得於己快然自足不
知老之將至及其所之既惓情

隨事遷感慨係之矣向之所
欣俛仰之間以為陳迹猶不
能不以之興懷況脩短隨化終
期於盡古人云死生亦大矣豈
不痛哉每攬昔人興感之由
若合一契未嘗不臨文嗟悼不
能喻之於懷固知一死生為虛
誕齊彭殤為妄作後之視今

亦由今之視昔悲夫故列
叙時人錄其所述雖世殊事
異所以興懷其致一也後之攬
者亦將有感於斯文

隨事遷感慨係之矣向之所
欣俛仰之間以為陳迹猶不
能不以之興懷況脩短隨化終
期於盡古人云死生亦大矣豈

或因寄所託放浪形骸之外雖
趣舍萬殊靜躁不同當其欣
於所遇暫得於己快然自足不
知老之將至及其所之既惓情

觀宇宙之大俯察品類之盛
所以遊目騁懷足以極視聽之
娛信可樂也夫人之相與俯仰
一世或取諸懷抱悟言一室之內

伯思父謂仁祖時須在蘭亭墨書入錄
不遠逸少它書畫甚夸諸更蘭亭本
晴唐人唯欄六考於點畫外彷像以真
如癸丑暮春之初 江德量觀

183

永和九年歲在癸丑暮春之初會
于會稽山陰之蘭亭脩禊事
也群賢畢至少長咸集此地
有崇山峻領茂林脩竹又有清流激
湍暎帶左右引以為流觴曲水
列坐其次雖無絲竹管弦之
盛一觴一詠亦足以暢叙幽情
是日也天朗氣清惠風和暢仰

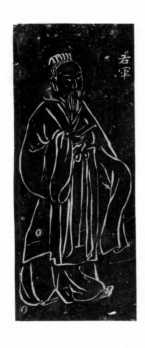
右軍

夫人之相與俯仰一世或取諸
二由今之視昔悲夫故列
叙時人錄其所述雖世殊事
異所以興懷其致一也後之攬
者亦將有感於斯文

蘭亭八十刻　甲秀堂

掇耕禾辛集第十一本

馮敏昌跋

觀宇宙之大俯察品類之盛
所以遊目騁懷足以極視聽之
娛信可樂也夫人之相與俯仰
一世或取諸懷抱悟言一室之內

或因寄所託放浪形骸之外雖
趣舍萬殊靜躁不同當其欣
於所遇暫得於己快然自足不
知老之將至及其所之既倦情

隨事遷感慨係之矣向之所
欣俛仰之間以為陳迹猶不
能不以之興懷況修短隨化終
期於盡古人云死生亦大矣豈

不痛哉每攬昔人興感之由
若合一契未嘗不臨文嗟悼不
能喻之於懷固知一死生為虛
誕齊彭殤為妄作後之視今

此甲秀堂叢帖未知何時所刻
唐祝古色孔勁撲人眉宇云路
鶴松寔□□宋南渡廿□古支
好事家人多刻一石廿餘帖未
至右軍乃像眉目諫古方筆
滯生而輕及此又定右軍紋點以
帖中乃葉縋漬中帖業顏弟
己法入畫中來峰以沈妙於
文情於畫以別之曰石如
重此情於畫以別之曰如
峄山碣齡昌濂

甲秀堂筆亭亭未若此時

辰祝古爸飛動撲人眉宇

势松臺而云宋未南渡时

好事家人爻刻一石珙粉

诸右宰乃像頂日諫若

清共而起处此又主有纹
帖其乃笔熟涂此帖笔
已涂入画中夷岭以然
之又精於画以明二子
多山信照昌识

蘭亭八十刻　宋搨

唐秘書郎宋儋臨蘭亭

永和九年歲在癸丑暮春之初會
于會稽山陰之蘭亭脩禊事

也群賢畢至少長咸集此地
有崇山峻嶺茂林脩竹又有清流激
湍映帶左右引以為流觴曲水
列坐其次雖無絲竹管絃之

能不以之興懷況脩短隨化終
期於盡古人云死生亦大矣
不痛哉每攬昔人興感之由
若合一契未嘗不臨文嗟悼不

能喻之於懷固知一死生為虛
誕齊彭殤為妄作後之視今
亦由今之視昔□□悲夫故列
敘時人錄其所述雖世殊事

異所以興懷其致一也後之攬
者亦將有感於斯文

宋儋

寶慶二十二月

於所遇暫得於己快然自足不
知老之將至及其所之既惓情
隨事遷感慨係之矣向之所
欣俛仰之間以為陳迹猶不

娛信可樂也夫人之相與俯仰
一世或取諸懷抱悟言一室之内
或因寄所託放浪形骸之外雖
趣舍萬殊靜躁不同當其欣

盛一觴一詠亦足以暢敍幽情
是日也天朗氣清惠風和暢仰
觀宇宙之大俯察品類之盛
所以遊目騁懷足以極視聽之

蘭亭八十刻

沙門意祖

永和九年歲在癸丑暮春之初會
于會稽山陰之蘭亭脩禊事
也群賢畢至少長咸集此地
崇山
有峻領茂林脩竹又有清流激

隨事遷感慨係之矣向之所
欣俛仰之間以為陳迹猶不
能不以之興懷況脩短隨化終
期於盡古人云死生亦大矣豈

滿暎帶左右引以為流觴曲水列坐其次雖無絲竹管弦之盛一觴一詠亦足以暢敘幽情是日也天朗氣清惠風和暢仰

觀宇宙之大俯察品類之盛所以遊目騁懷足以極視聽之娛信可樂也夫人之相與俯仰一世或取諸懷抱悟言一室之內

或因寄所託放浪形骸之外雖趣舍萬殊靜躁不同當其欣於所遇暫得於己快然自足不知老之將至及其所之既惓情

不痛哉每攬昔人興感之由若合一契未嘗不臨文嗟悼不能喻之於懷固知一死生為虛誕齊彭殤為妄作後之視今

亦由今之視昔悲夫故列叙時人錄其所述雖世殊事異所以興懷其致一也後之攬者亦將有感於斯文

治平二年三月癸日沙門義祖摸勒

寶晉齋
義祖摹本佳品

蘭亭八十刻

杜氏

永和九年歲在癸丑暮春之初
于會稽山陰之蘭亭修禊事
也羣賢畢至少長咸集此地
有崇山峻領茂林脩竹又有清流激
湍暎帶左右引以為流觴曲水

東痛哉每攬昔人興感之由
若合一契未嘗不臨文嗟悼不
能喻之於懷固知一死生為虛
誕齊彭殤為妄作後之視今
亦由今之視昔　　悲夫故列

知老之將至及其所之既惓情
隨事遷感慨係之矣向之所
欣俛仰之間以為陳迹猶不
能不以之興懷況脩短隨化終
期於盡古人云死生亦大矣豈

列坐其次雖無絲竹管弦之

盛一觴一詠亦足以暢敘幽情

是日也天朗氣清惠風和暢仰

觀宇宙之大俯察品類之盛

所以遊目騁懷足以極視聽之

娛信可樂也夫人之相與俯仰

一世或取諸懷抱悟言一室之內

或因寄所託放浪形骸之外雖

趣舍萬殊靜躁不同當其欣

於所遇暫得於己快然自足不

敘時人錄其所述雖世殊事

異所以興懷其致一也後之攬

者亦將有感於斯文

蘭亭八十刻　杜頤

用筆雲烟過眼未云「雙鈎蘭亭序自大業間右軍真跡猶在猶有補人稀行仰師意智永來威豐蘭亭悟入御府美趣於此矣

永和九年歲在癸丑暮春之初會于會稽山陰之蘭亭脩禊事也群賢畢至少長咸集此地有崇山峻領茂林脩竹又有清流激湍映帶左右引以為流觴曲水列坐其次雖無絲竹管弦之盛一觴一詠亦足以暢敘幽情是日也天朗氣清惠風和暢仰觀宇宙之大俯察品類之盛所以遊目騁懷足以極視聽之娛信可樂也夫人之相與俯仰一世或取諸懷抱悟言一室之內或因寄所託放浪形骸之外雖趣舍萬殊靜躁不同當其欣於所遇暫得於己快然自足不知老之將至及其所之既倦情

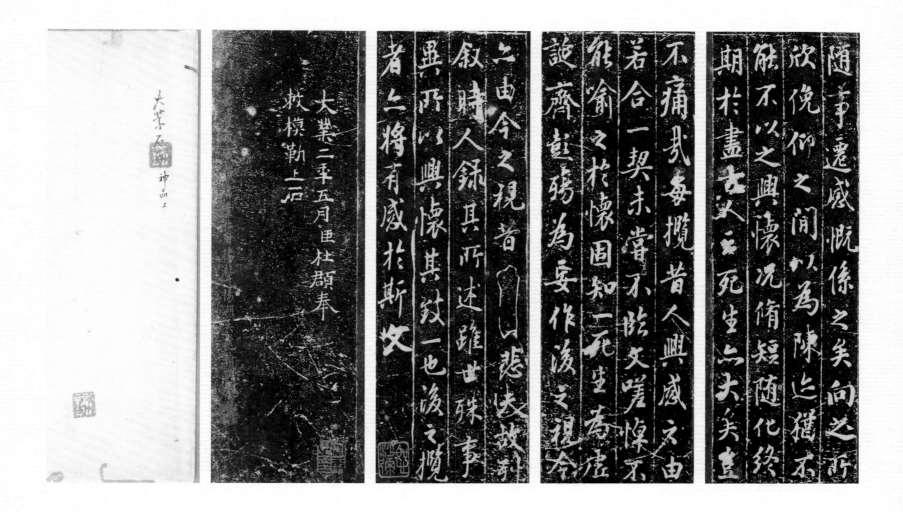

随事遷感慨係之矣向之所
欣俛仰之間以為陳迹猶不
能不以之興懐況脩短随化終
期於盡古人云死生亦大矣豈
不痛哉每攬昔人興感之由
若合一契未嘗不臨文嗟悼不
能喻之於懐固知一死生為虚
誕齊彭殤為妄作後之視今
亦由今之視昔悲夫故列
叙時人錄其所述雖世殊事
異所以興懐其致一也後之攬
者亦將有感於斯文

大業二年五月二日杜顗奉
敕摸勒上石

永和九年歲在癸丑暮春之初會
于會稽山陰之蘭亭修稧事
也群賢畢至少長咸集此地
有崇山峻領茂林修竹又有清流激
湍暎帶左右引以為流觴曲水
列坐其次雖無絲竹管弦
盛一觴一詠亦足以暢叙幽情
是日也天朗氣清惠風和暢仰

觀宇宙...大俯察品類

遊目騁懷足以極視聽之

娛信可樂也夫人之相與俯仰

一世或取諸懷抱悟言一室之內

或因寄所託放浪形骸之外雖

趣舍萬殊靜躁不同當其欣

於所遇暫得於己快然自足曾不

知老之將至及其所之既惓情

蘭亭八十刻

吳通微

蘭亭遺墨歷古競傳通微臨做
演欲爭妍步驟整蕭瘦勁筆
圓回顧右軍能及其肩

永和九年歲在癸丑暮春之初會
于會稽山陰之蘭亭修禊事
也羣賢畢至少長咸集此地
有崇山峻領茂林脩竹又有清流激

期於盡古人云死生亦大矣
能不以之興懷況脩短隨化終
欣俛仰之間以為陳迹猶不
隨事遷感慨係之矣向之所

不痛哉每攬昔人興感之由
若合一契未嘗不臨文嗟悼不
能喻之於懷固知一死生為虛
誕齊彭殤為妄作後之視今

端映帶左右引以為流觴曲水
列坐其次雖無絲竹管弦之
盛一觴一詠亦足以暢敘幽情
是日也天朗氣清惠風和暢仰

觀宇宙之大俯察品類之盛
所以遊目騁懷足以極視聽之
娛信可樂也夫人之相與俯仰
一世或取諸懷抱悟言一室之內

或因寄所託放浪形骸之外雖
趣舍萬殊靜躁不同當其欣
於所遇暫得於己快然自足不
知老之將至及其所之既倦情

以由今之視昔□□悲夫故列
敘時人錄其所述雖世殊事
異所以興懷其致一也後之攬
者之將有感於斯文

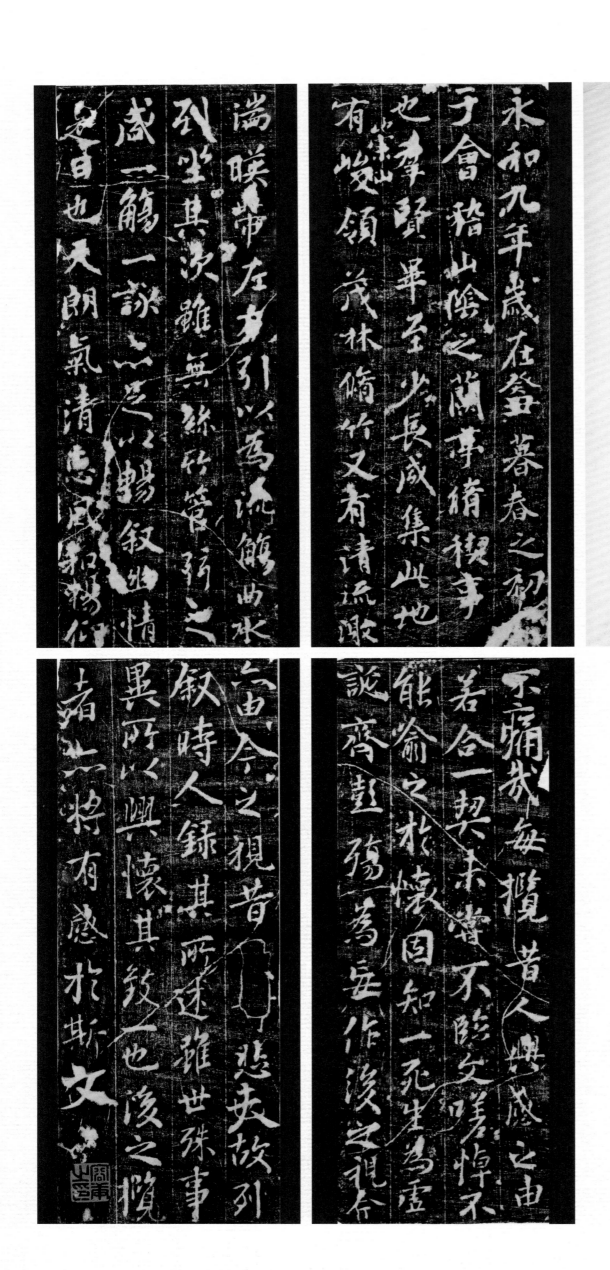

蘭亭八十列　定武　芝飛翰跋

由今之視　昔悲夫故列
敘時人録其所述雖世殊事
異所以興懷其致一也後之
攬者亦將有感於斯文

此拓廎廎用縮筆耐人尋味是定武嫡派況倪戈

忠烈得其一跂已照千古何必聚訟一語可為知者道耳翰

蒙 卉畦明府見示各拓至此真為舞蹈欲狂茶不勝榮幸

之至

戊寅臘月九日雪窗晉陵吳飛翰獲觀於古鈞臺

蘭亭八十刌

定武中斷

祥瑤甲跋

永和九年歲在癸丑暮春之初
會于會稽山陰之蘭亭脩禊事
也群賢畢至少長咸集此地
有崇山峻領茂林脩竹又有清

流激湍暎帶左右引以為流觴曲水
列坐其次雖無絲竹管弦之
盛一觴一詠亦足以暢敘幽情
是日也天朗氣清惠風和暢仰

由今之視昔
叙時人錄其
所以興懷其致
者亦將有感於斯

每攬昔人興感之由
若合一契未嘗不臨文
能喻之於懷固知
誕齋□殤為

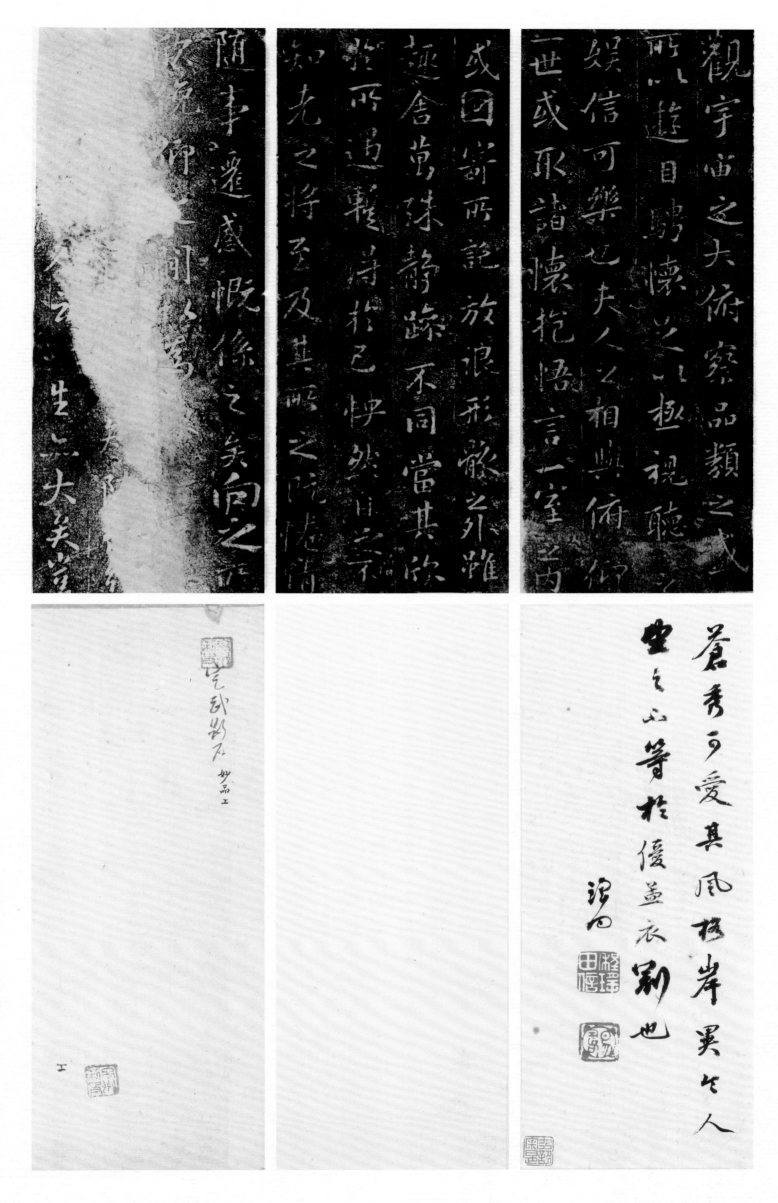

観宇宙之大俯察品類之盛
所以遊目騁懷足以極視聽之
娛信可樂也夫人之相與俯仰
一世或取諸懷抱悟言一室之内

或因寄所託放浪形骸之外雖
趣舍萬殊靜躁不同當其欣
於所遇暫得於己快然自足
知老之將至及其所之既倦情

隨事遷感慨係之矣向之

蒼秀多愛其風枝披岸異世人
塵之山等扵優盖衣刷也

生二大笑堂

205

蘭亭八十列

定武古搨

馬治跋

永和九年歲在癸丑暮春之初
于會稽山陰之蘭亭脩禊事
也羣賢畢至少長咸集此地
有峻領茂林脩竹又有清流激
湍暎帶左右引以為流觴曲水
列坐其次雖無絲竹管弦之
盛一觴一詠亦足以暢叙幽情
是日也天朗氣清惠風和暢仰

觀宇宙之大俯察品類之盛
所以遊目騁懷足以極視聽之
娛信可樂也夫人之相與俯
仰一世或取諸懷抱悟言一室之內
或因寄所託放浪形骸之外雖

趣舍萬殊靜躁不同當其欣
於所遇暫得於己快然自足不
知老之將至及其所之既倦情
隨事遷感慨係之矣向之所
欣俛仰之閒以為陳迹猶不
能不以之興懷況脩短隨化終
期於盡古人云死生亦大矣豈
不痛哉每攬昔人興感之由

若合一契未嘗不臨文嗟悼
不能喻之於懷固知一死生為
虛誕齊彭殤為妄作後之視今
亦由今之視昔悲夫故列
叙時人錄其所述雖世殊事
異所以興懷其致一也後之攬
者亦將有感於斯文

206

觀宇宙之大俯察品類之盛

所以遊目騁懷足以極視聽之
娛信可樂也夫人之相與俯仰
一世或取諸懷抱悟言一室之內

或因寄所託放浪形骸之外雖
趣舍萬殊靜躁不同當其欣
於所遇暫得於己快然自足不
知老之將至及其所之既倦情

隨事遷感慨係之矣向之所
欣俛仰之間以為陳迹猶不
能不以之興懷況脩短隨化終
期於盡古人云死生亦大矣豈

求痛哉每攬昔人興感之由
若合一契未嘗不臨文嗟悼不
能喻之於懷固知一死生為虛
誕齊彭殤為妄作後之視今

洪武十三年庚申秋九月金華宋濂齋先生
集同學友七人鑒賞所藏法書名畫于梅花
小閣煮崔舌茶喫菊英餅治亦興鳥向晚出門

武蘭亭一冊語諸子曰此余家太阿銅器也未
可與凡識齋觀耳丙戌義興馬治書之

蘭亭八十列

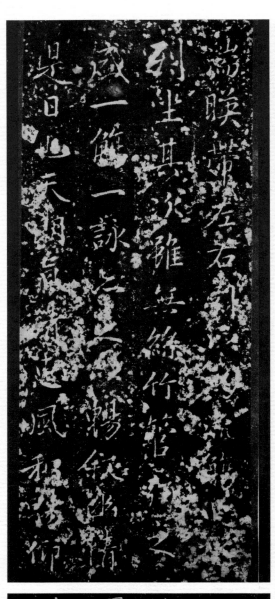

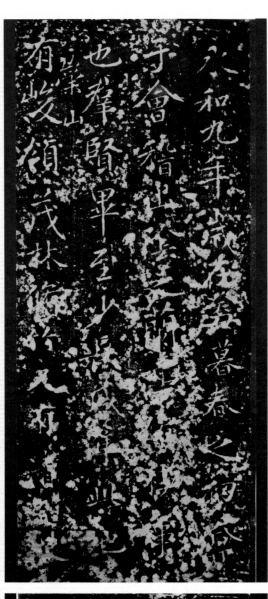

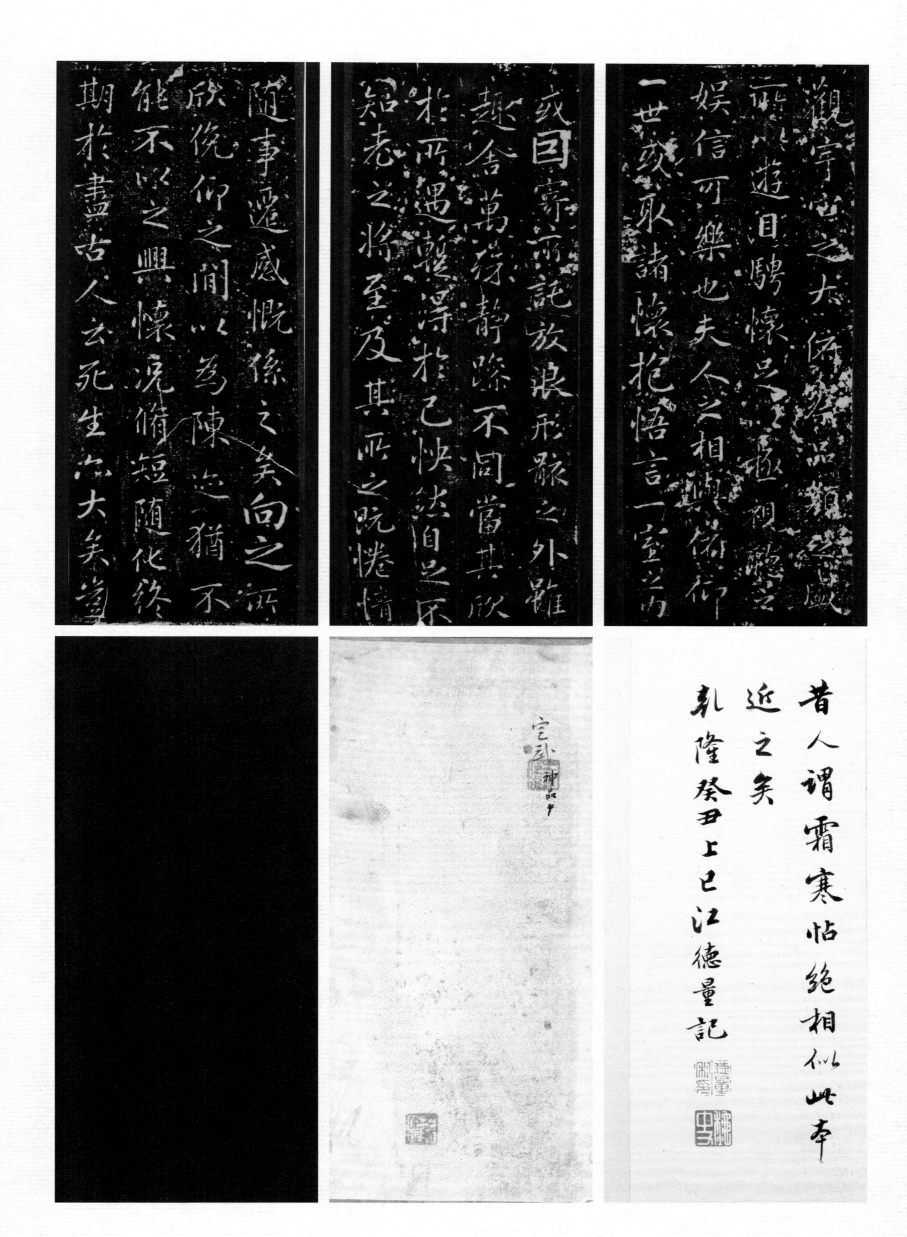

蘭亭八十刻

定武校本

輟耕集甲集第五本

程瑤田跋

永和九年歲在癸丑暮春之初會于會稽山陰蘭亭脩禊事也群賢畢至少長咸集此地有崇山峻領茂林脩竹又有清流激

湍暎帶左右引以為流觴曲水列坐其次雖無絲竹管弦之盛一觴一詠亦足以暢敘幽情是日也天朗氣清惠風和暢仰

由今之視昔悲夫故列敘時人錄其所述雖世殊事異所以興懷其致一也後之攬者亦將有感於斯文

不痛哉每攬昔人興感之由若合一契未嘗不臨文嗟悼不能喻之於懷固知一死生為虛誕齊彭殤為妄作後之視今

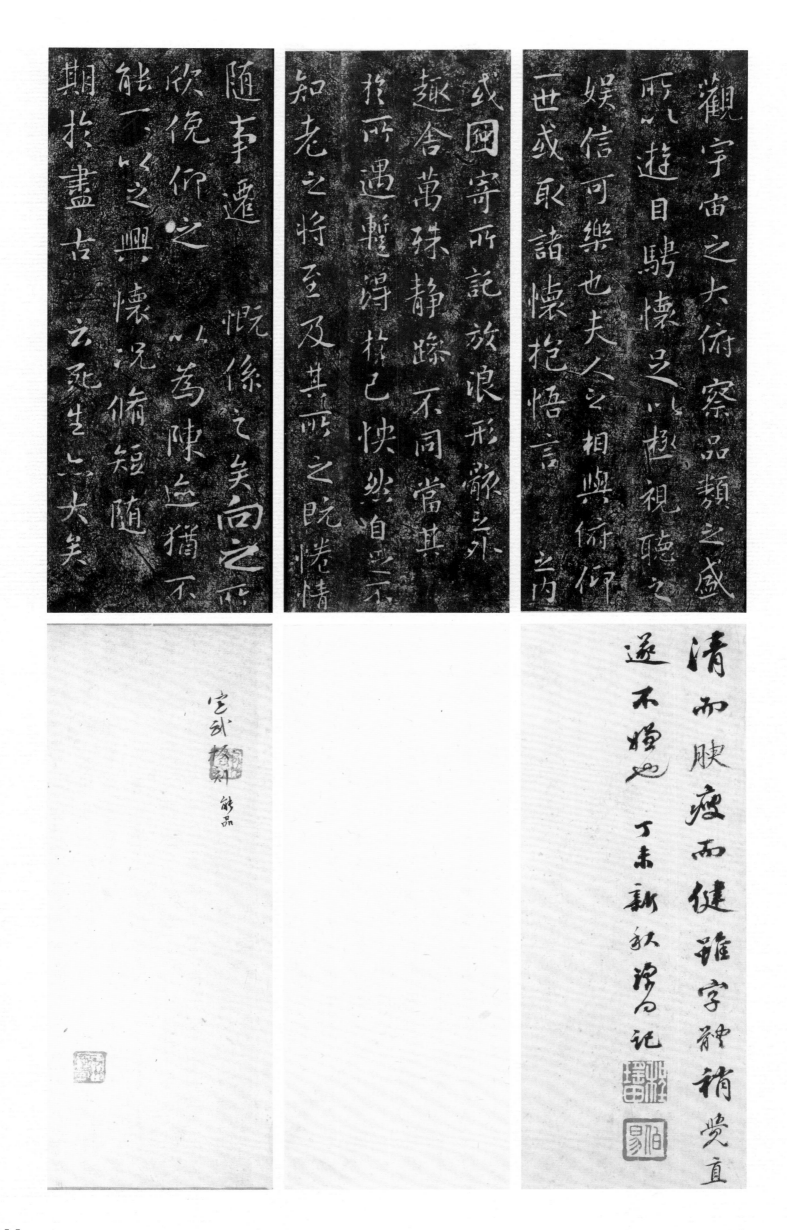

蘭亭八十刻

定武肥

李符清跋

永和九年歲在癸丑暮春之初
于會稽山陰之蘭亭脩禊事
也羣賢畢至少長咸集此地
有峻領茂林脩竹又有清流激

端暎帶左右引以為流觴曲水
列坐其次雖無絲竹管弦之
盛一觴一詠亦足以暢叙幽情
是日也天朗氣清惠風和暢仰

由今之視昔
叙時人錄其所述雖世殊事
異所以興懷其致一也後之攬
者亦將有感於斯文

不痛哉每攬昔人興感之由
若合一契未嘗不臨文嗟悼不
能喻之於懷固知一死生為虛
誕齊彭殤為妄作後之視今

觀宇宙之大俯察品類之盛
所以遊目騁懷足以極視聽之
娛信可樂也夫人之相與俯仰
一世或取諸懷抱悟言一室之內

或因寄所託放浪形骸之外雖
趣舍萬殊靜躁不同當其欣
抱所遇暫得於己快然自足不
知老之將至及其所之既惓情

隨事遷感慨係之矣向之所
欣俛仰之間以為陳迹猶不
能不以之興懷況脩短隨化終
期於盡古人云死生亦大矣豈

此本神氣渾厚仁謂定武記
本帖近日如此搨極少 時清

213

蘭亭八十刻

定武肥無界

江振景跋

永和九年歲在癸暮春之初
于會稽山陰之蘭亭俯禊事
也羣賢畢至少長咸集此地
有峻領茂林脩竹又有清流激

湍暎帶左右引以為流觴曲水
列坐其次雖無絲竹管弦之
盛一觴一詠亦足以暢敘幽情
是日也天朗氣清惠風和暢仰

不痛哉每攬昔人興感之由
若合一契未嘗不臨文嗟悼不
能喻之於懷固知一死生為虛
誕齊彭殤為妄作後之視今

由今之視昔悲夫故列
叙時人錄其所述雖世殊事
異所以興懷其致一也後之攬
者亦將有感於斯文

觀宇宙之大俯察品類之盛
所以遊目騁懷足以極視聽之
娛信可樂也夫人之相與俯仰
一世或取諸懷抱悟言一室之內

或因寄所託放浪形骸之外雖
趣舍萬殊靜躁不同當其欣
於所遇暫得於己快然自足
知老之將至及其所之既惓情

隨事遷感慨係之矣向之所
欣俛仰之間以為陳迹猶不
能不以之興懷況脩短隨化終
期於盡古人云死生亦大矣豈

逸少當年之時初憂分蒙為正
書繼極龍跳席訊之態究應程
合古意後世展揚梅勒不免似書
之消此刻其尚近之 衍量

期於盡古人云死生亦大矣豈

不痛哉每攬昔人興感之由

若合一契未嘗不臨文嗟悼不

能喻之於懷固知一死生為虛

誕齊彭殤為妄作後之視今亦

由今之視昔悲夫故列

叙時人錄其所述雖世殊事

右...將有感於斯文

興懷其致一也後之攬

遠少嘗典午之時初變分隸為正
書縱極龍跳席訛之態宪庭程
含古意後世展精榻勒不免俗書
之誚此刻其尚近之

稚璋

蘭亭八十列

定武斜斷

陸文霈跋　程瑤田跋

鋒芒不露騰騫操縱用筆
屈折自然如讀南華禦寇
楞嚴令人不可方物是真

禊帖中弟一榻本也
順治庚子二月巳卯既
望陸文霈謹識

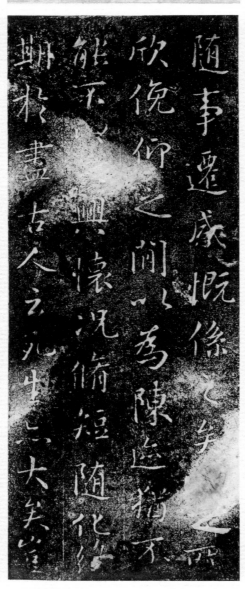

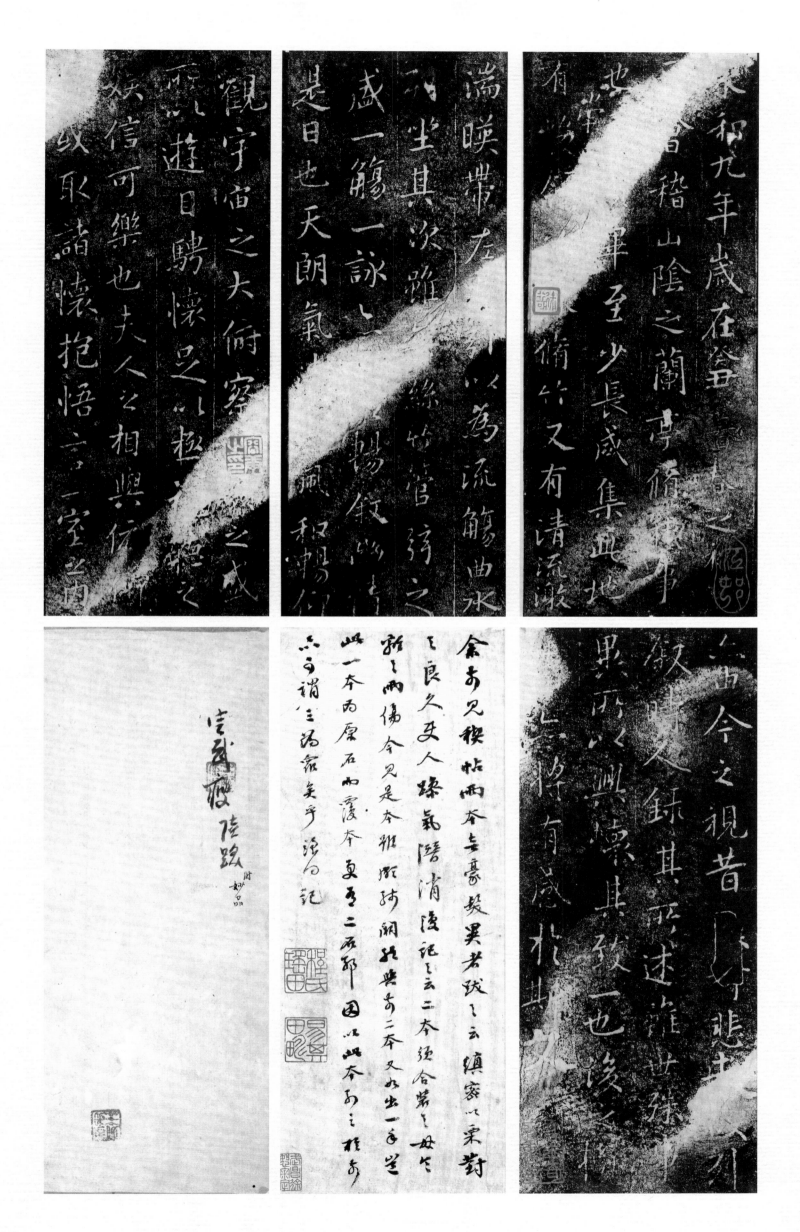

鋒芒不露騰驤操縱用筆

屈折自然如讀南華禦寇

楞嚴令人不可方物是真

禊帖中弟一搨本也

順治庫子二月巳卯既

望陸文霦謹識

蘭亭八十刊

定武會字

包衡跋

辫帖人無不珠愛鑒賞於真諦不悲

價技予奇絕是壓人村洋安談彰堂

不自知其誕寅如此拓筆情頻扬芳

其錘鑢唐拓吳南山陰絕艱致之古本

是六宅州家派其宣寶而囊之

秀州包衡跋于騙雲館

永和九年歲在癸丑暮春之初會

随事遷感慨係之矣向之所

頫俯仰之間以為陳迹猶不

能不以之興懷況脩短随化終

期於盡古人云死生亦大矣豈

不痛哉每攬昔人興感之由

若合一契未嘗不臨文嗟悼

能喻之於懷固知一死生為虛

誕齊彭殤為妄作後之視今

二由今之視昔

叙時人錄其所述雖世殊事

興懷其致一也後之攬

者亦將有感於斯文

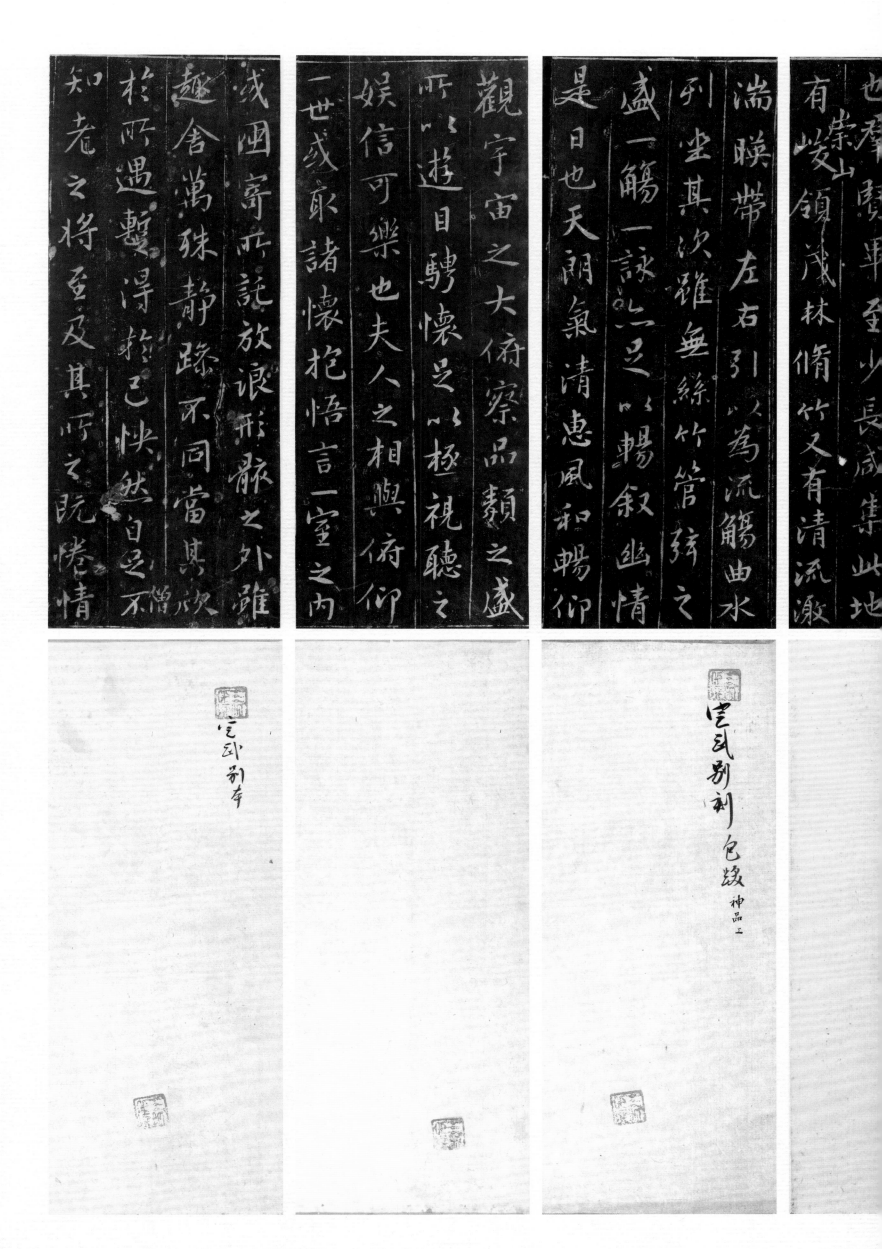

辯帖人無不珎愛鑒賞於真鑄帖也

贗技学奇縱是聖人村澤安漠敦堂

不自知其誕耳似此拓筆情頗拂芳

具錘鑪磨礲足菊山陰絕抧玫是古本

是乞宅州家派其宜寶寶而囊之

秀州包衡跋于瑞雲館

永和九年歲在癸丑暮春之初奮

于會稽山陰之蘭亭脩稧事

也羣賢畢至少長咸集此地

有崇山峻領茂林脩竹又有清流激湍

暎帶左右引以為流觴曲水

列坐其次雖無絲竹管弦之

盛一觴一詠亦足以暢叙幽情

蘭亭八十刻 定武瘦

定武真本 八十刻中以此为甲觀
宏廣棠字同題

真与吾未可知不視童摹肴水本不知此本之似
不視童摹肴水本不知此本之佳
程瑤田所跋定武有肥瘦二本均不及此

永和九年歲在癸丑暮春之初
會于會稽山陰之蘭亭脩禊事
也羣賢畢至少長咸集此地
有崇山峻領茂林脩竹又有清流激
湍暎帶左右引以為流觴曲水
列坐其次雖無絲竹管弦之
盛一觴一詠亦足以暢叙幽情
是日也天朗氣清惠風和暢仰

觀宇宙之大俯察品類之盛
所以遊目騁懷足以極視聽之
娛信可樂也夫人之相與俯仰一世或
取諸懷抱悟言一室之內或因寄所託放
浪形骸之外雖趣舍萬殊靜躁不同當其

欣於所遇暫得於己快然自足不知老之將至及
其所之既惓情隨事遷感慨係之矣向之所
欣俛仰之間以為陳迹猶不能不以之興懷況脩短隨
化終期於盡古人云死生亦大矣豈不痛哉每攬
昔人興感之由若合一契未嘗不臨文嗟悼不
能喻之於懷固知一死生為虛
誕齊彭殤為妄作後之視今

亦由今之視昔悲夫故列
叙時人錄其所述雖世殊事
異所以興懷其致一也後之攬
者亦將有感於斯文

觀宇宙之大俯察品類之盛所以遊目騁懷足以極視聽之娛信可樂也夫人之相與俯仰一世或取諸懷抱悟言一室之內或因寄所託放浪形骸之外雖趣舍萬殊靜躁不同當其欣於所遇暫得於己快然自足曾不知老之將至及其所之既惓情隨事遷感慨係之矣向之所欣俛仰之間以為陳迹猶不能不以之興懷況修短隨化終期於盡古人云死生亦大矣豈

227

蘭亭八十刻　定武臨

永和九年歲在癸丑暮春之初會于會稽山陰之蘭亭脩禊事也羣賢畢至少長咸集此地有峻領茂林脩竹又有清流激湍映帶左右引以為流觴曲水列坐其次雖無絲竹管弦之盛一觴一詠亦足以暢叙幽情是日也天朗氣清惠風和暢仰

觀宇宙之大俯察品類之盛所以遊目騁懷足以極視聽之娛信可樂也夫人之相與俯仰一世或取諸懷抱悟言一室之內或因寄所託放浪形骸之外雖趣舍萬殊靜躁不同當其欣於所遇暫得於己快然自足不知老之將至及其所之既惓情隨事遷感慨係之矣向之所欣俛仰之間以為陳迹猶不能不以之興懷況脩短隨化終期於盡古人云死生亦大矣豈不痛哉每攬昔人興感之由若合一契未嘗不臨文嗟悼不能喻之於懷固知一死生為虛誕齊彭殤為妄作後之視今亦由今之視昔悲夫故列叙時人錄其所述雖世殊事異所以興懷其致一也後之攬者亦將有感於斯文

観宇宙之大俯察品類之盛
所以遊目騁懷足以極視聽之
娛信可樂也夫人之相與俯仰
一世或取諸懷抱悟言一室之內
或因寄所託放浪形骸之外雖
趣舍萬殊靜躁不同當其次
於所遇暫得於己快然自足不
知老之將至及其所之既惓情
隨事遷感慨係之矣向之所
欣俛仰之間以為陳迹猶不
能不以之興懷況脩短隨化終
期於盡古人云死生亦大矣豈

蘭亭八十刻　定武闊行　馬治跋

蘭亭考云洛陽傳刻

掇耕集甲集第二主

永和九年歲在癸丑暮春之初會
于會稽山陰之蘭亭脩禊事
也羣賢畢至少長咸集此地
有崇山峻領茂林脩竹又有清流激
湍暎帶左右引以為流觴曲水
列坐其次雖無絲竹管弦之
盛一觴一詠亦足以暢敘幽情
是日也天朗氣清惠風和暢仰
觀宇宙之大俯察品類之盛
所以遊目騁懷足以極視聽之
娛信可樂也夫人之相與俯仰

東坡與君謨論書要手熟則神
完實而有餘韻但手熟亦須有把
鼻非由蘭亭入手即熟亦是野戰
火之轉入惡道矣馬治鑒賞舊搨本
因題

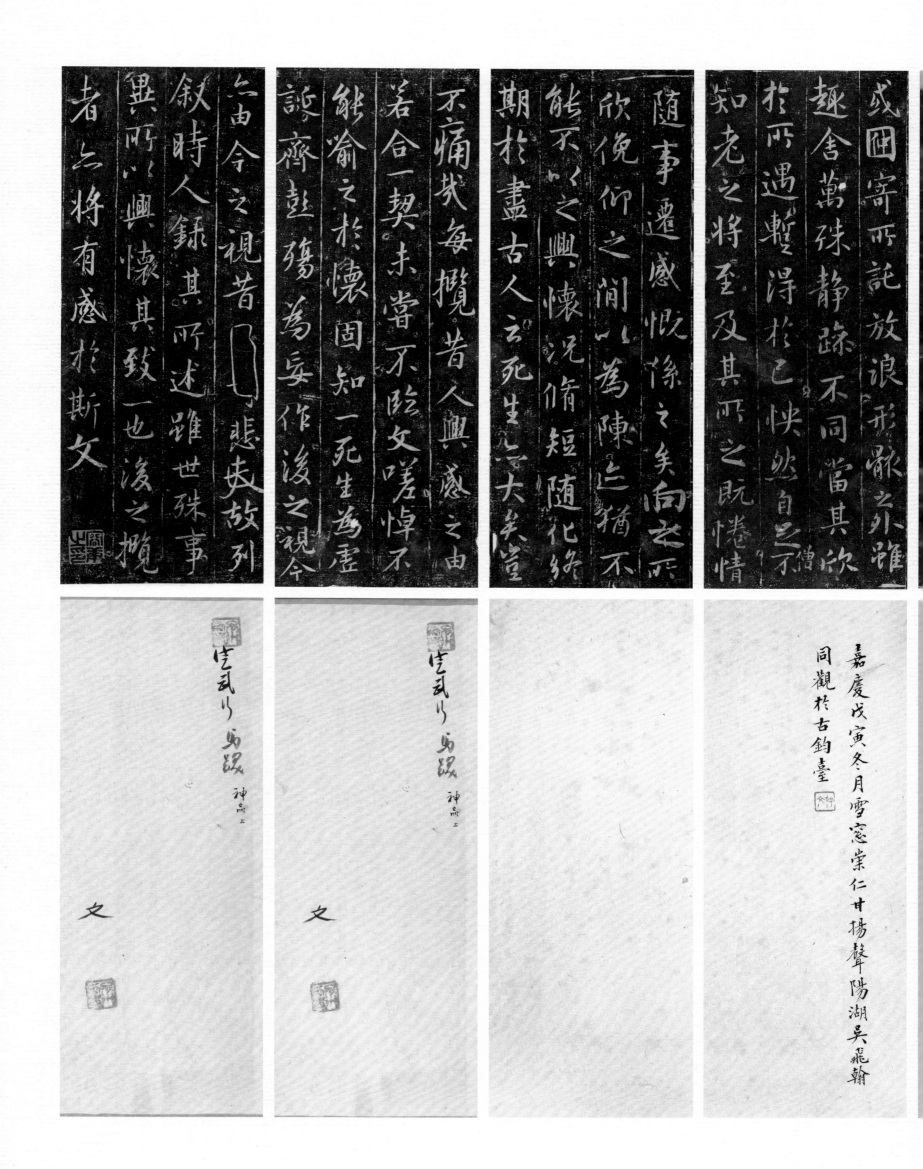

或因寄所託放浪形骸之外雖
趣舍萬殊靜躁不同當其欣
於所遇暫得於己快然自足曾不
知老之將至及其所之既惓情

隨事遷感慨係之矣向之所
欣俛仰之間以為陳迹猶不
能不以之興懷況脩短隨化終
期於盡古人云死生亦大矣豈

不痛哉每攬昔人興感之由
若合一契未嘗不臨文嗟悼不
能喻之於懷固知一死生為虛
誕齊彭殤為妄作後之視今

由今之視昔□悲夫故列
敍時人錄其所述雖世殊事
異所以興懷其致一也後之攬
者亦將有感於斯文

嘉慶戊寅冬月雪窓崇仁廿楊聲陽湖吳飛翰
同觀於古鈞臺

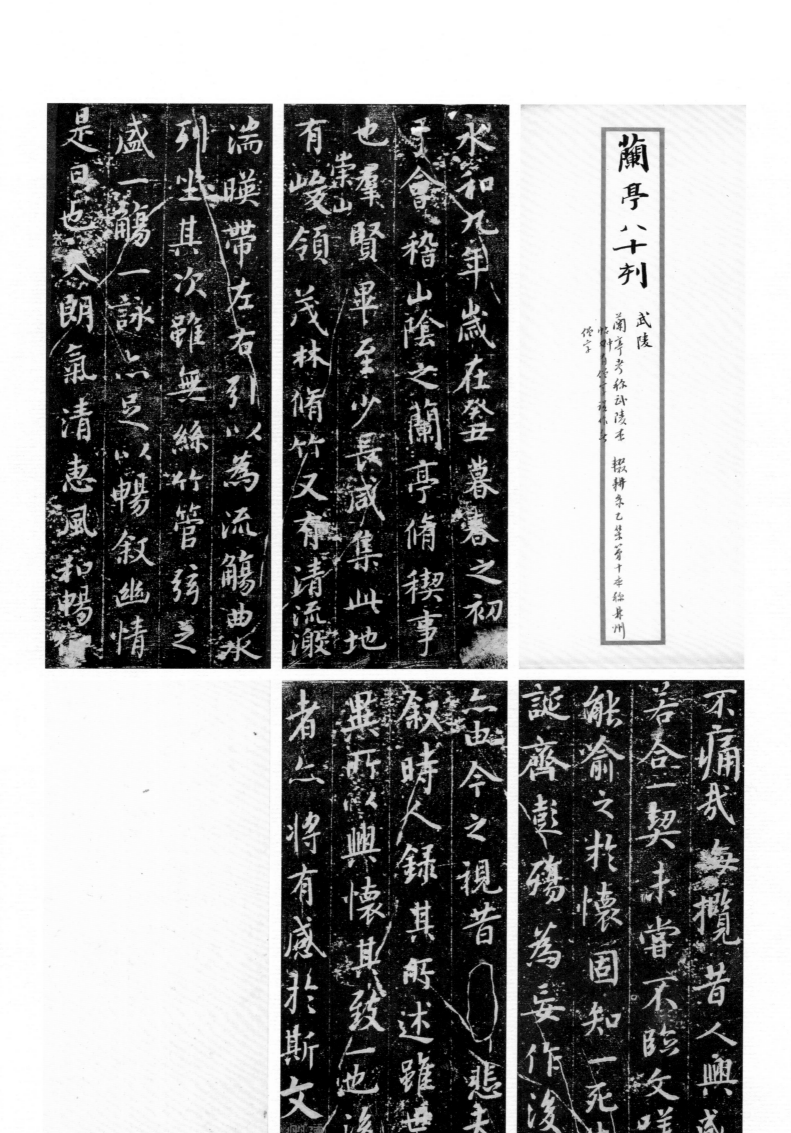

蘭亭八十列　武陵

蘭亭考稱武陵毛
帖甲自經章稿作善
撰耕条乙笙苇十本孫其州
傍字

觀宇宙之大俯察品類之盛
所以遊目騁懷足以極視聽之
娛信可樂也夫人之相與俯仰
一世或取諸懷抱悟言一室之内
或因寄所託放浪形骸之外雖
趣舍萬殊靜躁不同當其欣
於所遇暫得於己快然自足曾
不知老之將至及其所之既惓情
隨事遷感慨係之矣向之所
欣俛仰之間以為陳迹猶不
能不以之興懷況修短隨化終
期於盡古人云死生亦大矣豈

蘭亭八十刻　兩字押縫

蘭亭考稱石硬黃本

永和九年歲在癸丑暮春之初會
于會稽山陰之蘭亭脩稧事
也羣賢畢至少長咸集此地
崇山
有峻領茂林脩竹又有清流激

隨事遷感慨係之矣向之所
欣俛仰之間以為陳迹猶不
能不以之興懷況脩短隨化終
期於盡古人云死生亦大矣豈

觀宇宙之大俯察品類之盛
所以遊目騁懷足以極視聽之
娛信可樂也夫人之相與俯仰
一世或取諸懷抱悟言一室之內

滿暎帶左右引以為流觴曲水
列坐其次雖無絲竹管弦之
盛一觴一詠亦足以暢敘幽情
是日也天朗氣清惠風和暢仰

或因寄所託放浪形骸之外雖
趣舍萬殊靜躁不同當其欣
於所遇暫得於己快然自足不
知老之將至及其所之既倦情

不痛哉每攬昔人興感之由
若合一契未嘗不臨文嗟悼不
能喻之於懷固知一死生為虛
誕齊彭殤為妄作後之視今

由今之視昔□悲夫故列
敘時人錄其所述雖世殊事
異所以興懷其致一也後之攬
者亦將有感於斯文

蘭亭八十刻　范序辰
蘭亭考孫范氏本

永和九年歲在癸暮春之初會
于會稽山陰之蘭亭脩稧事
也群賢畢至少長咸集此地
有崇山峻領茂林脩竹又有清流激
湍暎帶左右引以為流觴曲水
列坐其次雖無絲竹管弦之
盛一觴一詠亦足以暢叙幽情
是日也天朗氣清惠風和暢仰

不痛哉每攬昔人興感之由
若合一契未嘗不臨文嗟悼不
能喻之於懷固知一死生為虛
誕齊彭殤為妄作後之視今
由今之視昔悲夫故列
叙時人錄其所述雖世殊事
異所以興懷其致一也後之攬
者亦將有感於斯文

觀宇宙之大俯察品類之盛所以遊目騁懷足以極視聽之娛信可樂也夫人之相與俯仰一世或取諸懷抱悟言一室之內

或因寄所託放浪形骸之外雖趣舍萬殊靜躁不同當其欣於所遇暫得於己快然自足不曾知老之將至及其所之既惓情

隨事遷感慨係之矣向之所欣俛仰之間以為陳迹猶不能不以之興懷況脩短隨化終期於盡古人云死生亦大矣豈

右蘭亭俯禊帖偶得定武本重摸入石
紹興十六年八月戊申方池范序辰識

范氏序辰妙品中

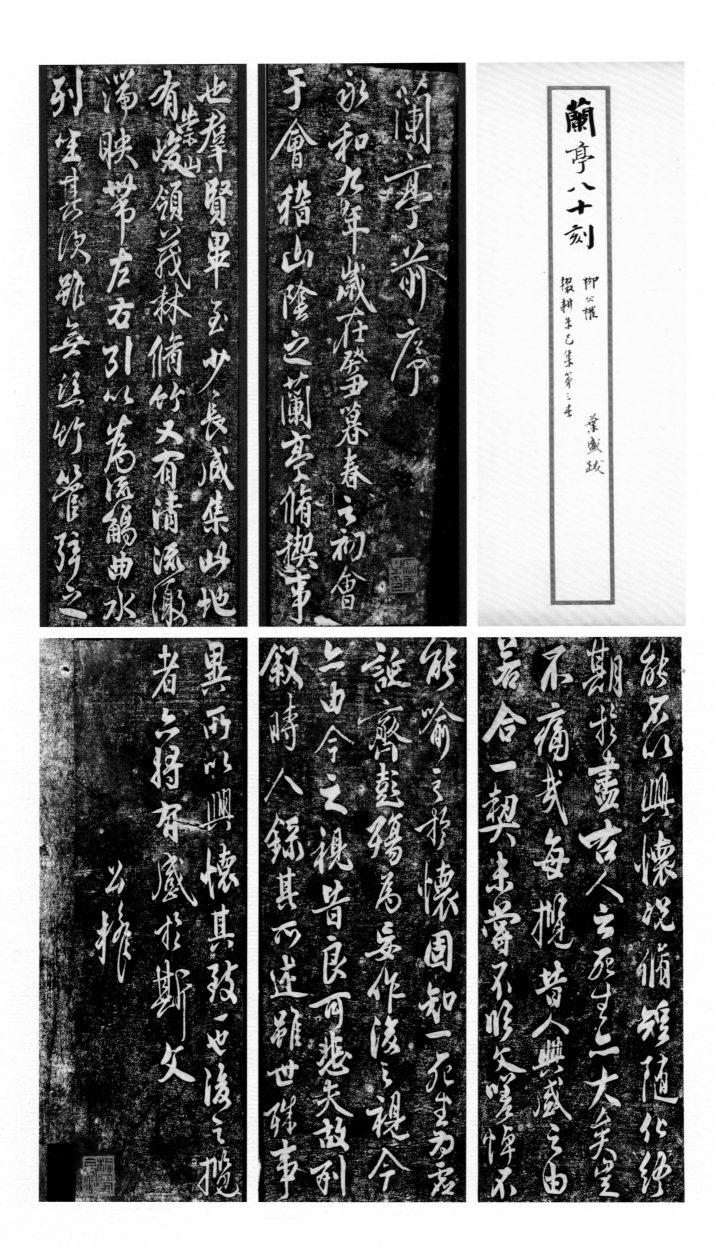

蘭亭八十刻

柳公權

擬耕朱氏集第三王

葉盛跋

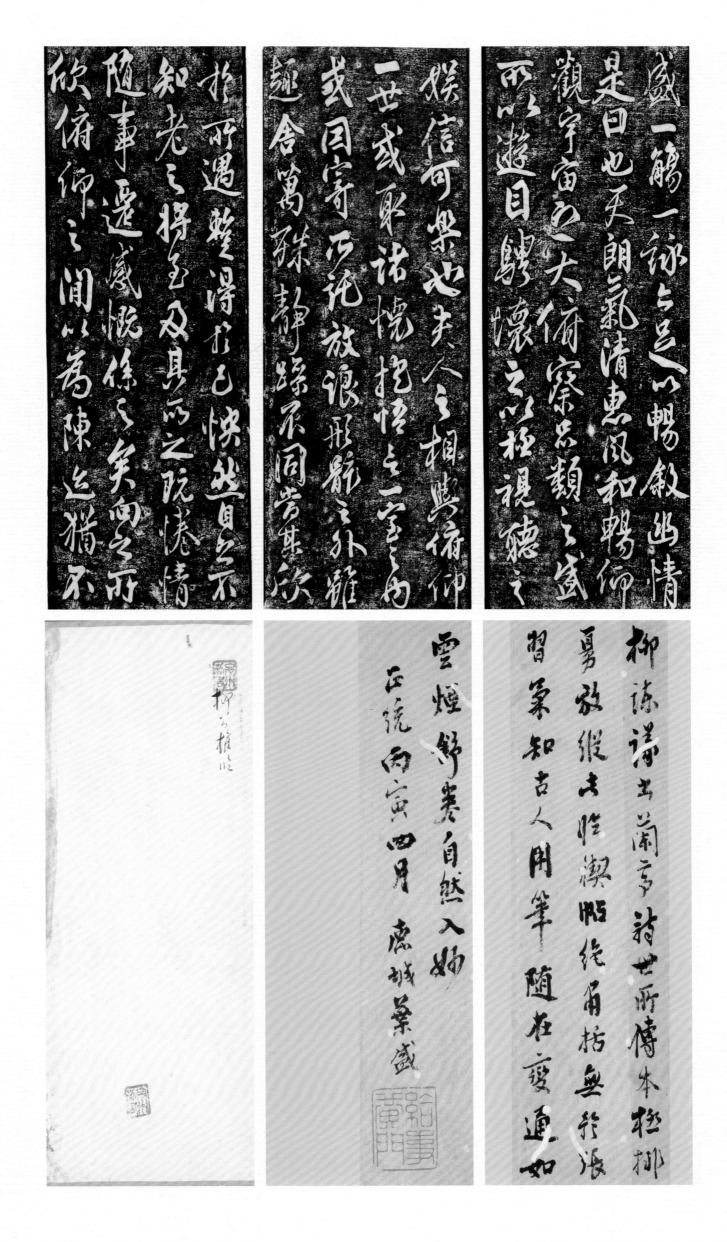

盛一觴一詠亦足以暢敘幽情是日也天朗氣清惠風和暢仰觀宇宙之大俯察品類之盛所以遊目騁懷足以極視聽之

娛信可樂也夫人之相與俯仰一世或取諸懷抱悟言一室之內或因寄所託放浪形骸之外雖趣舍萬殊靜躁不同當其欣

於所遇暫得於己快然自足不知老之將至及其所之既惓情隨事遷感慨係之矣向之所欣俯仰之間以為陳迹猶不

柳誠懸書蘭亭詩世所傳本松挺勇敢縱士性澂昵絕用挩無羈習氣知古人用筆隨在變通如

雲煙舒卷自然入妙
正統丙寅四月鹿城葉盛

永和九年歲在癸丑暮春之初會

于會稽山陰之蘭亭脩禊事

蘭亭序

和九年歲在癸丑暮春之初會

于會稽山陰之蘭亭脩禊事

也羣賢畢至少長咸集此地

映帶左右引以為流觴曲水列坐其次雖無絲竹管弦之盛

柳誄蘭亭詩世所傳柳

勇教很士性潔興絕用枯

習知古人用筆隨在一一通如

雲煙舒卷寒自然入妙

在硯丙寅四月虎城景盛

蘭亭八十刻　自觀十年　摭翎系七集第二壬

永和九年歲在癸暮春之初會
于會稽山陰之蘭亭脩禊事
也群賢畢至少長咸集此地
有峻領茂林脩竹又有清流激

滿映帶左右引以為流觴曲水
列坐其次雖無絲竹管弦之
盛一觴一詠亦足以暢敘幽情
是日也天朗氣清惠風和暢仰

不痛哉每攬昔人興感之由
若合一契未嘗不臨文嗟悼
能喻之於懷固知一死生為虛
誕齊彭殤為妄作後之視今

六由今之視昔○悲夫故列
敘時人錄其所述雖世殊事
異所以興懷其致一也後之攬
者亦將有感於斯文

觀宇宙之大俯察品類之盛
所以遊目騁懷足以極視聽之
娛信可樂也夫人之相與俯仰
世或取諸懷抱悟言一室之內

或因寄所託放浪形骸之外雖
趣舍萬殊靜躁不同當其
欣於所遇暫得於己快然自足不
知老之將至及其所之既惓情

隨事遷感慨係之矣向之所
欣俛仰之間以為陳迹猶不
能不以之興懷況修短隨化終
期於盡古人云死生亦大矣豈

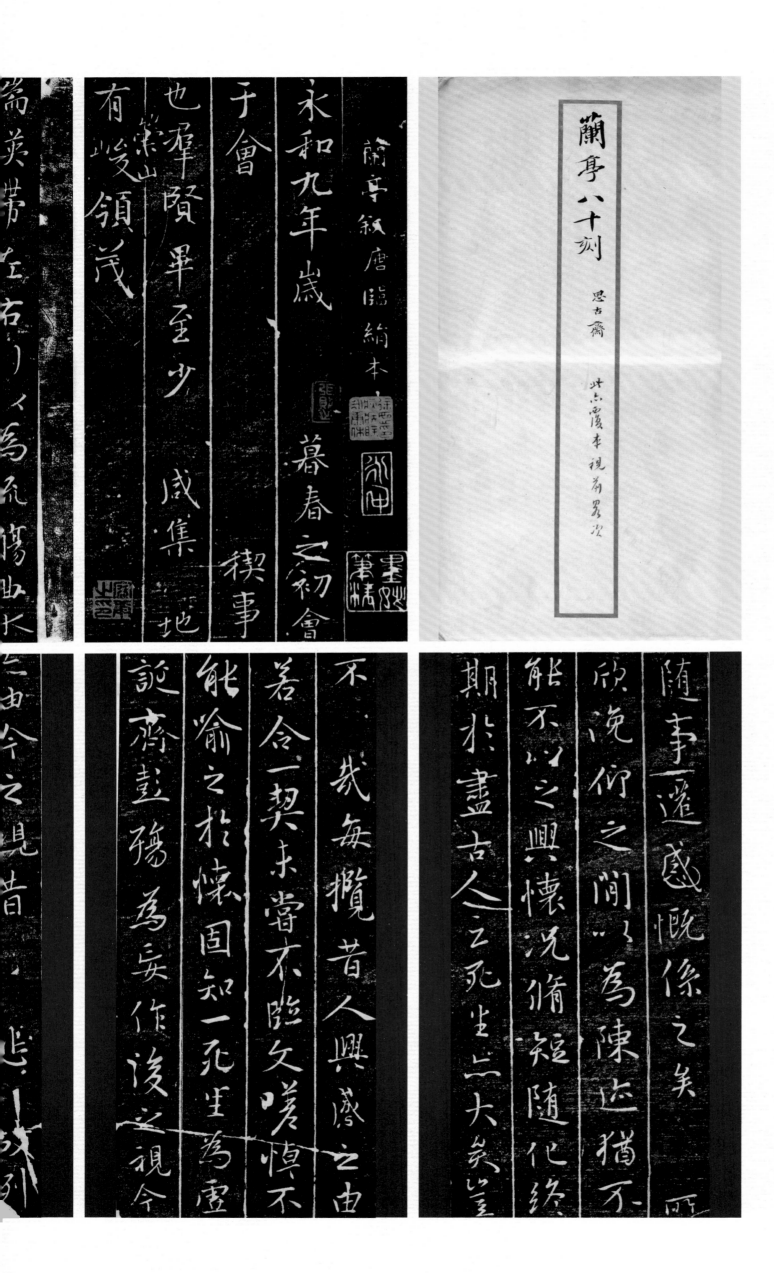

蘭亭八十刻

思古齋

此墨蹟本視舊墨跋

蘭亭叙唐臨絹本

永和九年歲

暮春之初會

于會

稽山

群賢畢至少

長咸集

此地

有峻領茂

是日也天朗氣清惠風和暢仰

盛一觴一詠亦足以暢敘幽情

墨所以興懷其致一也後之攬

者亦將有感於斯

觀宇宙大俯察品類之盛

所以遊目騁懷足以極視聽之

娛信可樂也夫人之相與俯仰

一世或取諸懷抱悟言一室之內

或　寄所託放浪形骸之外雖

趣舍萬殊靜躁不同當其欣

於所遇暫得於己快然自足不倘

知老之將至及其所之既惓情

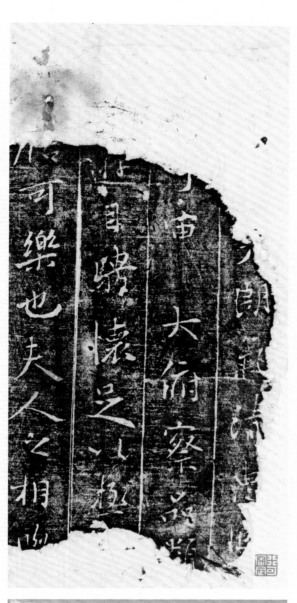

蘭亭八十刻

思古斷石

程瑤田跋

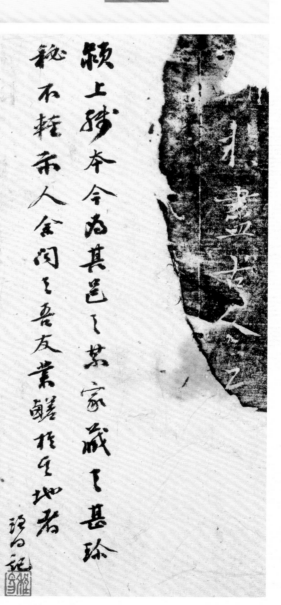

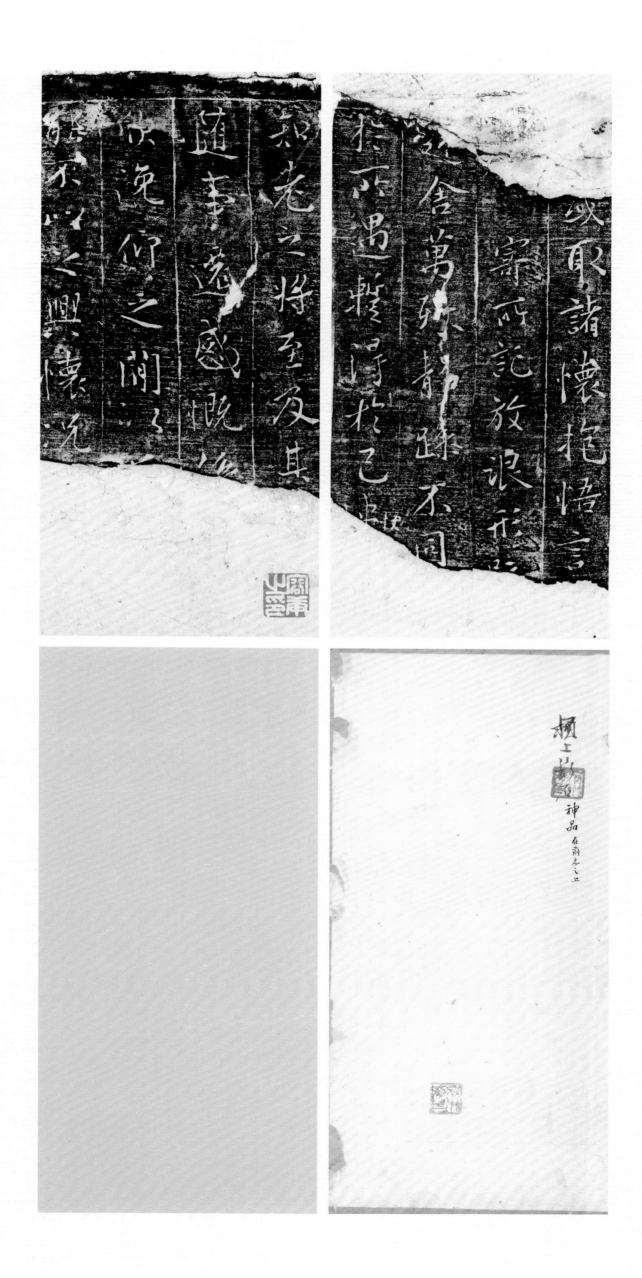

蘭亭八十刋

思古齋

程瑤田跋

蘭亭叙唐臨絹本

永和九年歲

暮春之初會

于會

稽山陰之蘭亭

脩禊事

也群賢畢至少長咸集此地

有峻領茂

林脩竹又有清流激

湍暎帶左右引以為流觴曲水

列坐其次雖無絲竹管弦之

盛一觴一詠亦足以暢叙幽情

是日也天朗氣清惠風和暢仰

觀宇宙之大俯察品類之盛

所以遊目騁懷足以極視聽之

娛信可樂也夫人之相與俯仰

一世或取諸懷抱悟言一室之內

唐碑惟苕國公有此筆意或係所摹此拓筆極渾厚

慶。含蓄不畫後來得蓁蓁分泌者均不外此

嘉慶二十三年戊寅十二月十三日雪後晴窗晉陵仲文吳飛鵠識

此興顧玉本一筆不差然按之非

永仲而摹勒者嫵媚有之而其神

閒之力者弗及予或者不覺本手非

二身焉

程瑤田跋

咸……寄所託放浪形骸之外雖

趣舍萬殊靜躁不同當其欣

於所遇暫得於己快然自足不

知老之將至及其所之既惓情

隨事遷感慨係之矣向

欣俛仰之間以為陳迹猶不

能不以之興懷況脩短隨化終

期於盡古人云死生亦大矣豈

不痛哉每攬昔人興感之由

若合一契未嘗不臨文嗟悼不

能喻之於懷固知一死生為虛

誕齊彭殤為妄作後之視今

亦由今之視昔悲夫故列

敘時人錄其所述雖世殊事

異所以興懷其致一也後之攬

者亦將有感於斯文

永和九年歲
在癸丑暮春之初會
于會稽山陰之蘭亭脩稧事
也群賢畢至少長咸集此地
有崇山峻領茂林脩竹又
有清流激湍映帶左右引以為流觴曲水

盛一觴一詠亦足以暢敘幽情

是日也天朗氣清惠風和暢仰

觀宇宙大俯察品類之盛

所以遊目騁懷足以極視聽之

娛信可樂也夫人之相與俯仰

蘭亭八十刻

思古齋二

程瑤田跋

永和九年歲在暮春之初會于會稽山陰之蘭亭脩稧事也群賢畢至少長咸集此地有崇山峻領茂

林脩竹又有清流激湍暎帶左右引以為流觴曲水列坐其次雖無絲竹管弦之盛一觴一詠亦足以暢敘幽情是日也天朗氣清惠風和暢仰

觀宇宙之大俯察品類之盛

所以遊目騁懷足以極視聽之娛信可樂也夫人之相與俯仰一世或取諸懷抱悟言一室之內或因寄所託放浪形骸之外雖趣舍萬殊靜躁不同當其欣於所遇暫得於己快然自足曾不知老之將至及其所之既惓情隨事遷感慨係之矣向之所欣俛仰之間以為陳迹猶不能不以之興懷況脩短隨化終期於盡古人云死生亦大矣豈不痛哉每覽昔人興感之由若合一契未嘗不臨文嗟悼不能喻之於懷固知一死生為虛誕齊彭殤為妄作後之視今亦由今之視昔悲夫故列敘時人錄其所述雖世殊事異所以興懷其致一也後之攬者亦將有感於斯文

此六頴上霞本神采奕奕韻致絕群

252

好信可樂也夫人之相與俯仰
一世或取諸懷抱悟言一室之內

或因寄所記放浪形骸散外雖
趣舍萬殊靜躁不同當其欣
於所遇暫得於己快然自足不
知老之將至及其所之既倦情

隨事遷感慨係之矣向
欣俛仰之間以為陳迹不
能不以之興懷況修短隨化終
期於盡古人云死生亦大矣豈

不哉每覽昔人興感之由
若合一契未嘗不臨文嗟悼不
能喻之於懷固知一死生為虛
誕齊彭殤為妄作後之視今

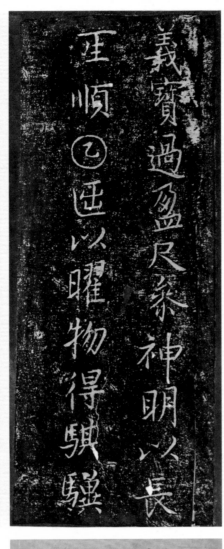

蘭亭八十刻　俙城

蘭亭考之殘章傳刻　馬治跋

轍耕朱甲集存一本

王順乙
匪以曜物得驥驪
義寶
過盈尺藜神明以長

永和九年歲在蠶暮春之初
于會稽山陰之蘭亭脩禊事
也群賢畢至少長咸集此地
有崇山峻領茂林脩竹又有清流激

端暎帶左右引以為流觴曲水
列坐其次雖無絲竹管弦之
盛一觴一詠亦足以暢敘幽情

長沙徐氏寶鴨齋藏
禊帖八十六種
章炳麟題

蘭亭集刻

俙城本
秦白屬陳垣題

此據理宗內府所藏曾有葉仲山跋前為俙
城本載甲集第一玩其宗沈亦定武筆意而
古勁渾過之前有薛十六郎書兩行當是同
刻一石著非其題讚
洪武丙辰春馬治觀并識

當今之視昔□悲夫故列
敘時人錄其所述雖世殊事
異所以興懷其致一也後之攬
者亦將有感於斯文

觀宇宙之大俯察品類之盛
所以遊目騁懷足以極視聽之
娛信可樂也夫人之相與俯仰
一世或取諸懷抱悟言一室之内

或因寄所託放浪形骸之外雖
趣舍萬殊静躁不同當其欣
於所遇暫得於己快然自足不
知老之將至及其所之既惓情

隨事遷感慨係之矣向之所
欣俛仰之間以為陳迹猶不
能不以之興懷况脩短随化終
期於盡古人云死生亦大矣豈

不痛哉每攬昔人興感之由
若合一契未嘗不臨文嗟悼不
能喻之於懷固知一死生為虛
誕齊彭殤為妄作後之視今

内府修城本　馬跋

255

政據理宗內府所藏曾有葉仲山跋言為修

城本戴甲集第一玩其宗派亦定武筆意而

古勘渾沈過之前有薛十六郎書兩行當是同

刻一石者非其題讚　洪武丙辰春馬治觀并識

蘭亭集刻

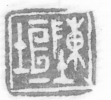

長沙徐氏寶鴨齋藏

禊帖八十六種

章炳麟題

秀白屬

俏城本

陳垣題

蘭亭八十列　唐刻石

江徳量跋

永和九年歲在癸丑暮春之初會于會稽山陰之蘭亭脩禊事也群賢畢至少長咸集此地有崇山峻領茂林脩竹又有清流激湍映帶左右引以為流觴曲水列坐其次雖無絲竹管弦之盛一觴一詠亦足以暢敘幽情是日也天朗氣清惠風和暢

仰觀宇宙之大俯察品類之盛所以遊目騁懷足以極視聽之娛信可樂也夫人之相與俯仰一世或取諸懷抱悟言一室之內或因寄所託放浪形骸之外雖趣舍萬殊靜躁不同當其欣於所遇暫得於己快然自足不知老之將至及其所之既惓情隨事遷感慨係之矣向之所欣俯仰之間以為陳迹猶不能不以之興懷況脩短隨化終期於盡古人云死生亦大矣豈不痛哉每覽昔人興感之由若合一契未嘗不臨文嗟悼不能喻之於懷固知一死生為虛誕齊彭殤為妄作後之視今亦猶今之視昔悲夫故列敘時人錄其所述雖世殊事異所以興懷其致一也後之覽者亦將有感於斯文

258

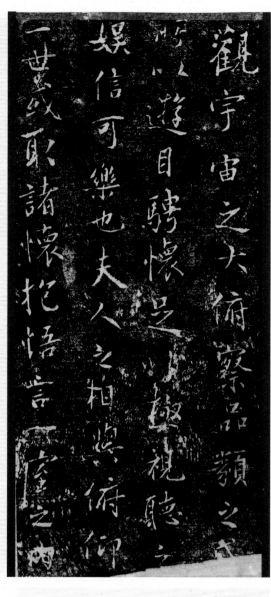

蘭亭八十刊
唐硬黃　宋滙跋
擦捄朱三集賁〇本

永和九年歲在癸丑暮春之初會
于會稽山陰之蘭亭脩禊事
也羣賢畢至少長咸集此地
有峻領茂林脩竹又有清流激

滿暎帶左右引以為流觴曲水
列坐其次雖無絲竹管弦之
盛一觴一詠亦足以暢敘幽情
是日也天朗氣清惠風和暢仰

觀宇宙之大俯察品類之盛

由今之視昔
敘時人錄其所述雖世殊事
異所以興懷其致一也後之攬
者亦將有感於斯文
悲夫故列

臨摹石渻真蹟別氣韻不古精神不佳歐
褚玄晉未遠加以唐文宗酷嗜蘭亭力為鉤
深抉奧必卸合作呈拓當為硬黃臨精神氣
韻但洇去真蹟只一間耳呂為珍秘

宋學士跋畫之矣此為初搨尤覺精神弈弈若見右軍揮
翰自如時學古有機當於此處求之　仲文翰

娛信可樂也夫人之相與俯仰
一世或取諸懷抱悟言一室之內

或因寄所託放浪形骸之外雖
趣舍萬殊靜躁不同當其欣
於所遇暫得於己快然自足不
知老之將至及其所之既惓情

隨事遷感慨係之矣向之所
欣俛仰之間以為陳迹猶不
能不以之興懷況脩短隨化終
期於盡古人云死生亦大矣豈

不痛哉每攬昔人興感之由
若合一契未嘗不臨文嗟悼不
能喻之於懷固知一死生為虛
誕齊彭殤為妄作後之視今

硬黃院摹本跋 神品上

硬黃院摹唐石

能喻之於懷固知一死生為虛
誕齊彭殤為妄作後之視
亦由今之視昔悲夫故列
敘時人錄其所述雖世殊事
異所以興懷其致一也後之覽
者亦將有感於斯文

宋學士跋畫之矣此為初搨尤覺精神奕奕若見右軍揮
翰自如時學古有獲當於此處求之　仲文翰

臨摹古刻真蹟則氣韻不古精神不蕩歟
禩玄晉末遠加以唐文崇酷嗜閱摹力為鈎
深挾其沈鄣合作是拓當為硬黃臨錄精神氣
韻但泊古真蹟其一間耳呈為珎秘

蘭亭八十列

唐綠綾

馬治跋

永和九年歲在癸丑暮春之初會
于會稽山陰之蘭亭脩禊事
也羣賢畢至少長咸集此地
有崇山峻領茂林脩竹又有
清流激

端暎帶左右引以為流觴曲水
列坐其次雖無絲竹管弦之
盛一觴一詠亦足以暢敘幽情
是日也天朗氣清惠風和暢仰

觀宇宙之大俯察品類之盛

由今之視昔悲夫故列
叙時人錄其所述雖世殊事
異所以興懷其致一也後之覽
者亦將有感於斯文

此一卷筆意超邁似雲鴻泥不令人莫測

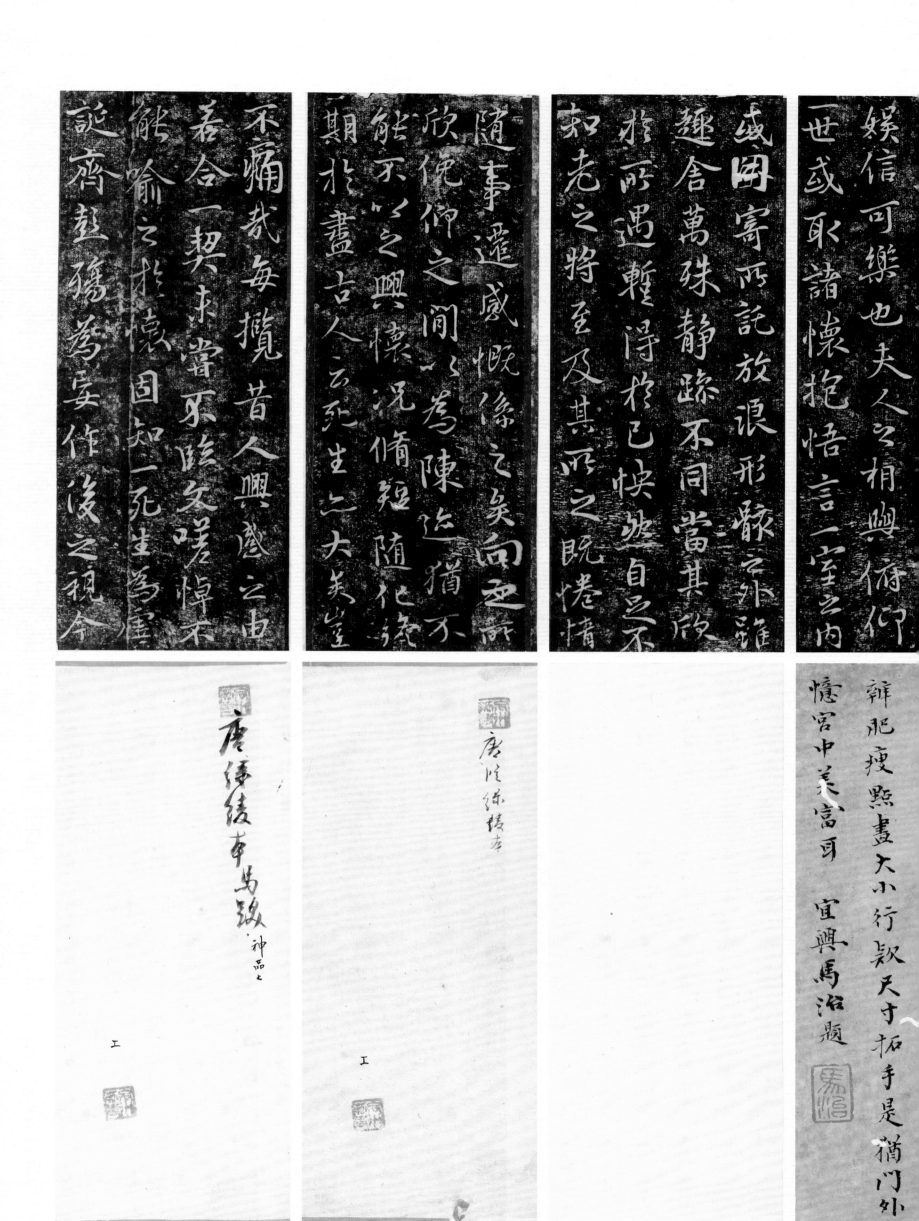

辯肥瘦照畫大小行歁天寸拓手是猶門外
懷宮中美富耳　宜興馬治題

娛信可樂也夫人之相與俯仰
世或取諸懷抱悟言一室之內

盛因寄所託放浪形骸之外雖
趣舍萬殊靜躁不同當其欣
於所遇暫得於己快然自足不
知老之將至及其所之既惓情

隨事遷感慨係之矣向之所
欣俛仰之間以為陳迹猶不
能不以之興懷況脩短隨化終
期於盡古人云死生亦大矣豈

唐馮承素本

不痛哉每攬昔人興感之由
若合一契未嘗不臨文嗟悼不
能喻之於懷固知一死生為虛
誕齊彭殤為妄作後之視今

唐絹綾本馮摹　神品上

蘭亭八十刊　唐臨

永和九年歲在癸丑暮春之初會
于會稽山陰之蘭亭脩禊事
也羣賢畢至少長咸集此地
有峻嶺茂林脩竹又有清流激
湍暎帶左右引以為流觴曲水
列坐其次雖無絲竹管弦之
盛一觴一詠亦足以暢叙幽情
是日也天朗氣清惠風和暢仰

不
每攬昔人興感之由
若合一契未嘗不臨文嗟悼不
能喻之於懷固知一死生為虛
誕齊彭殤為妄作後之視今
猶今之視昔
悲夫故列
叙時人錄其所述雖世殊事
異所以興懷其致一也後之攬
者亦將有感於斯文

266

觀宇宙之大俯察品類之盛
所以遊目騁懷足以極視聽之
娛信可樂也夫人之相與俯仰
一世或取諸懷抱悟言一室之內

或因寄所託放浪形骸之外雖
趣舍萬殊靜躁不同當其欣
於所遇暫得於己快然自足不
知老之將至及其所之既惓情

隨事遷感慨係之矣向
欣俛仰之間以為陳迹猶不
能不以之興懷況脩短隨化終
期於盡古人云死生亦大矣豈

蘭亭八刻　唐臨興押字

永和九年歲在癸丑暮春之初會
于會稽山陰之蘭亭脩稧事
也羣賢畢至少長咸集此地
有峻領茂林脩竹又有清流激

滿暎帶左右列以為流觴曲水
列坐其次雖無絲竹管弦之
盛一觴一詠亦足以暢敘幽情
是日也天朗氣清惠風和暢仰

不痛㦲每攬昔人興感之由
若合一契未嘗不臨文嗟悼不
能喻之於懷固知一死生為虛
誕齊彭殤為妄作後之視今

亦由今之視昔
悲夫故列
敘時人錄其所述雖世殊事
異所以興懷其致一也後之攬
者亦將有感於斯文

觀宇宙之大俯察品類之盛
所以遊目騁懷足以極視聽之
娛信可樂也夫人之相與俯仰
一世或取諸懷抱悟言一室之内

或因寄所託放浪形骸之外雖
趣舍萬殊靜躁不同當其欣
於所遇暫得於己快然自足不
知老之將至及其所之既惓惓

隨事遷感慨係之矣向之所
欣俛仰之閒以為陳迹猶不
能不以之興懷況脩短隨化終
期於盡古人云死生亦大矣豈

蘭亭八十刻　唐雙鈎

蘭亭考云會稽佐劉

蘭亭　唐人雙鈎本

永和九年歲在癸丑暮春之初會
于會稽山陰之蘭亭脩禊事

也群賢畢至少長咸集此地
有崇山峻領茂林脩竹又有清流激
湍暎帶左右引以為流觴曲水
列坐其次雖無絲竹管弦之

能不以之興懷況脩短隨化終
期於盡古人云死生亦大矣豈
不痛哉每攬昔人興感之由
若合一契未嘗不臨文嗟悼不

叙時人錄其所述雖世殊事
二由今之視昔[]悲夫故列
誕齋彭殤為妄作後之視今
能喻之於懷固知一死生為虛

盛一觴一詠亦足以暢叙幽情
是日也天朗氣清惠風和暢仰
觀宇宙之大俯察品類之盛
所以遊目騁懷足以極視聽之

異所以興懷其致一也後之攬
者亦將有感於斯文
乾符元年三月
乾隆五十七年四月廣陵江德量獲觀

娱信可樂也夫人之相與俯仰
一世或取諸懷抱悟言一室之内
或因寄所託放浪形骸之外雖
趣舍萬殊静躁不同當其欣

於所遇暫得於己快然自足不
知老之將至及其所之既惓情
隨事遷感慨係之矣向之所
欲倦仰之間以為陳迹猶不

唐肅
妙品中

271

蘭亭八十列

神龍

任起跋

秋和九年歲在癸春之初會
于會稽山陰之蘭亭脩稧事
也羣賢畢至少長咸集此地
有峻領茂林脩竹又有清流激
湍暎帶左右引以為流觴曲水
列坐其次雖無絲竹管弦之
盛一觴一詠亦足以暢敘幽情
是日也天朗氣清惠風和暢
仰觀宇宙之大俯察品類之盛
所以遊目騁懷足以極視聽之
娛信可樂也夫人之相與俯仰

中丞遺得一冊為神龍時所摹筆
移神者此從都下故族姻氏輦大
藏購母計種數而尚甚無謂意之
余於蘭亭求索著數十年於中間

堅而挺意勝而備鋒芒墨色入目
燦然不亞滴氏之珠和氏之璧較向
時得者多奇天淵之異而中丞公手
潭如新余見之不辭親愛良友無

復奇懸著之嘆
癸巳長至日任敀之題

安神龍明藏為廣功諸匡丞靖

272

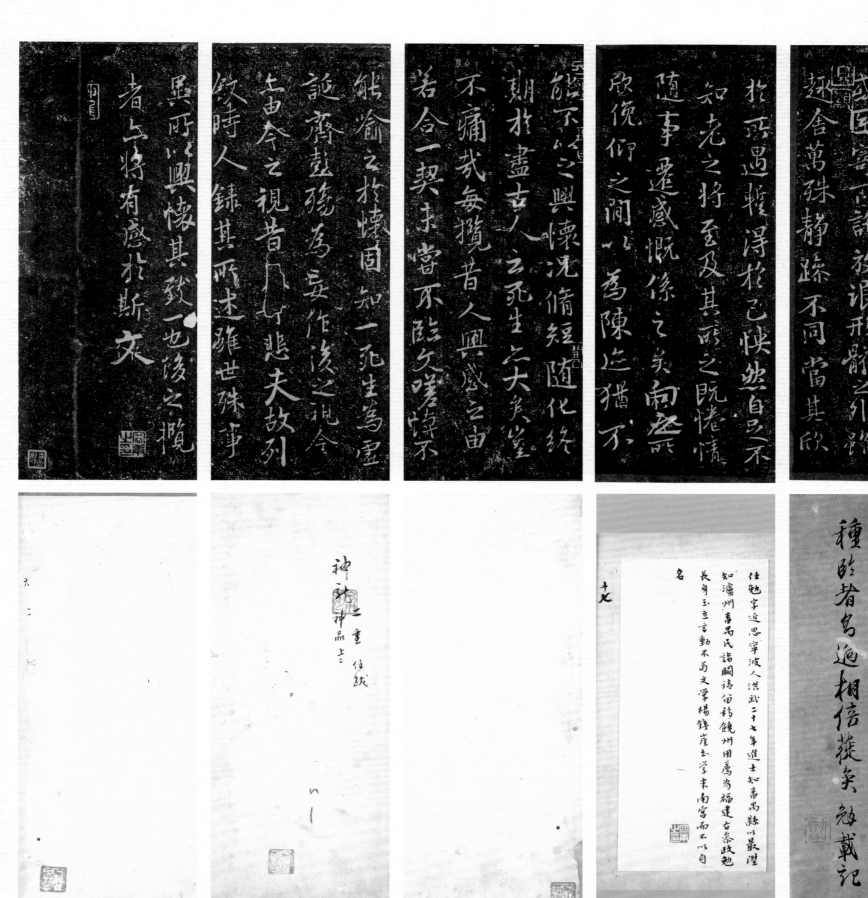

戢固寄所託放浪形骸之外雖趣舍萬殊靜躁不同當其欣

於所遇暫得於己快然自足不知老之將至及其所之既惓情隨事遷感慨係之矣向之所欣俛仰之間以為陳迹猶不

能不以之興懷況脩短隨化終期於盡古人云死生亦大矣豈不痛哉每攬昔人興感之由若合一契未嘗不臨文嗟悼不

能喻之於懷固知一死生為虛誕齊彭殤為妄作後之視今亦由今之視昔悲夫故列敘時人錄其所述雖世殊事

異所以興懷其致一也後之攬者亦將有感於斯文

種既皆烏迹相倚茲乎勉戴記

住勉字近思寧波人洪武二十七年進士知壽縣以最陞知瀘州善吾氏詢闕語佰辭饒州用薦為福建右參政勉長身玉豆言動不為文學楊鐵崖玉學未嘗而不以自

名

十七

神品上

天二

余於蘭亭求索者數十季臂中間

藏購每計種數而尚甚無積意之

移神者此從都下故族姻氏韓大

中亟遺得一冊為神龍時游摸筆

堅而挺意勝而備審光墨色入目

煥然不亞褚氏之珠和氏之璧穀而

寺昇者馬為天閣云異而申至云半

潭如新余見之不覩親為良渡興

溪香懸嗜之嘆

癸巳長至日任効之題

按神龍所藏為虞初館臣極精

意鈞鍀其視墨蹟止隔一間與地

蘭亭八十刊

神龍肥

馮敏昌跋

重祿龍本

永和九年歲在癸丑暮春之初會
于會稽山陰之蘭亭脩禊事
也群賢畢至少長咸集此地
有崇山峻領茂林脩竹又有清流激

湍暎帶左右引以為流觴曲水
列坐其次雖無絲竹管弦之
盛一觴一詠亦足以暢敘幽情
是日也天朗氣清惠風和暢仰

不痛哉每攬昔人興感之由
若合一契未嘗不臨文嗟悼不
能喻之於懷固知一死生為虛
誕齊彭殤為妄作後之視今

二由今之視昔
欽時人錄其所述雖世殊事
異所以興懷其致一也後之攬
者亦將有感於斯文

觀宇宙之大俯察品類之盛
所以遊目騁懷足以極視聽之
娛信可樂也夫人之相與俯仰
一世或取諸懷抱悟言一室之內

或因寄所託放浪形骸之外雖
趣舍萬殊靜躁不同當其欣
於所遇暫得於己快然自足不
知老之將至及其所之既惓情

隨事遷感慨係之矣向之所
欣俛仰之間以為陳迹猶不
能不以之興懷況脩短隨化終
期於盡古人云死生亦大矣豈

此本亦有貞觀開元小印書體亦與
前本正同而紙墨之佳過之詳觀可
知神龍與定本離合之故矣
乾隆壬子吟川屬馮子敏昌題

277

不痛哉每攬昔人興感之由

若合一契未嘗不臨文嗟悼不

能喻之於懷固知一死生爲虛

誕齊彭殤爲妄作後之視今

亦由今之視昔悲夫故列

敘時人錄其所述雖世殊事

異所興懷其致一也後攬
者　亦將有感於斯文

此本六有貞觀開元小印書體豐六與
前本□同所紙墨之佳過必詳觀可
知神龍與定本雖合必故矣
乾隆壬子吟川屬馮子敏昌題

蘭亭八十列　神龍高行

永和九年歲在癸丑暮春之初會
于會稽山陰之蘭亭脩禊事
也群賢畢至少長咸集此地
有崇山峻領茂林脩竹又有清流激
湍映帶左右引以為流觴曲水
列坐其次雖無絲竹管弦之
盛一觴一詠亦足以暢叙幽情
是日也天朗氣清惠風和暢仰

觀宇宙之大俯察品類之盛
所以遊目騁懷足以極視聽之
娛信可樂也夫人之相與俯仰
一世或取諸懷抱悟言一室之內
或因寄所託放浪形骸之外雖
趣舍萬殊靜躁不同當其欣
於所遇暫得於己快然自足不
知老之將至及其所之既惓情

隨事遷感慨係之矣向之所欣
俛仰之間以為陳迹猶不
能不以之興懷況脩短隨化終
期於盡古人云死生亦大矣豈
不痛哉每攬昔人興感之由
若合一契未嘗不臨文嗟悼不
能喻之於懷固知一死生為虛
誕齊彭殤為妄作後之視今

亦由今之視昔悲夫故列
敘時人錄其所述雖世殊事
異所以興懷其致一也後之覽
者亦將有感於斯文

觀宇宙之大俯察品類之盛
所以遊目騁懷足以極視聽之
娛信可樂也夫人之相與俯仰
一世或取諸懷抱悟言一室之内

或因寄所託放浪形骸之外雖
趣舍萬殊靜躁不同當其欣
於所遇暫得於己快然自足不
知老之將至及其所之既惓情

隨事遷感慨係之矣向之所
欣俛仰之間以為陳迹猶不
能不以之興懷況脩短隨化終
期於盡古人云死生亦大矣豈

蘭亭八十刊

紹興神龍

馮敏昌跋

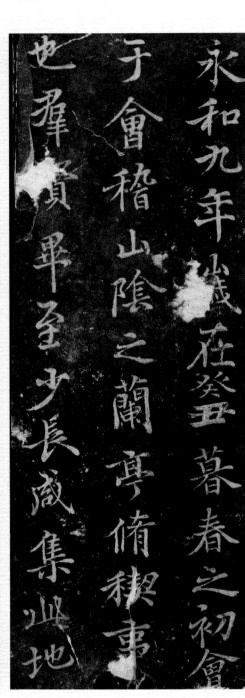

永和九年歲在癸丑暮春之初會
于會稽山陰之蘭亭脩禊事
也群賢畢至少長咸集此地

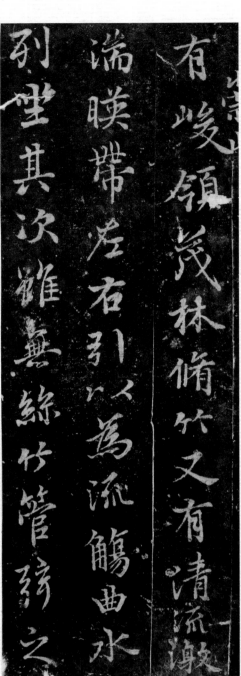

有峻領茂林脩竹又有清流激
湍暎帶左右引以為流觴曲水
列坐其次雖無絲竹管絃之

盛一觴一詠亦足以暢叙幽情

觀宇宙之大俯察品類之盛

所以遊目騁懷足以極視聽之娛信可樂也夫人之相與俯仰

一世或取諸懷抱悟言一室之內或因寄所託放浪形骸之外雖

趣舍萬殊靜躁不同當其欣於所遇暫得於己快然自足不

知老之將至及其所之既惓情隨事遷感慨係之矣向之所欣俛仰之間以為陳迹猶不

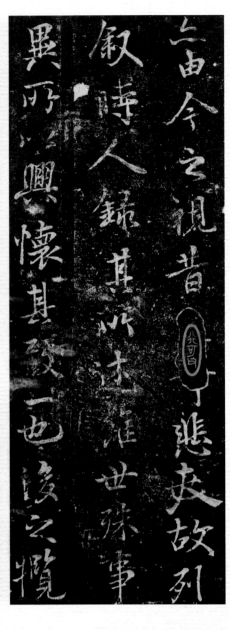

此神龍本之致佳者也其筆意
精妙絕倫洵如昔人評褚書所謂
瑤臺嬋娟者大抵蘭亭自繭紙後
分為二派一則定武一則神龍
本定武本出右軍不疑而神龍
本出於褚臨知其所創均為右
軍遺法且

有紹興小璽二變固元為宋高廟當
時所寶年吟川學博其善藏之
大清乾隆壬子馮敏昌謝松戶書署中

唐藝
紹興居到神龍派一
神品上四

此神龍本之珍佳者也其筆

精妙絕倫洵如昔人評褚書

瑶臺嬋娟者大抵蘭亭自蕭

亏為二派一則定武本一則

本定武本出右軍不疑而神

如褚者乃所剡竹為右軍遺

此雖本紙墨捐汰皆舊甚

有紹興小璽二宋元名為宗室

時所寶年吟川學者甚蓋藏

大清乾隆壬子馮敏昌識於廣東學署

蘭亭八十刊

神龍痩

馮啟昌跋

永和九年歲在癸丑暮春之初會
于會稽山陰之蘭亭脩禊事
也群賢畢至少長咸集此地
有峻領茂林脩竹又有清流激
湍暎帶左右引以為流觴曲水
列坐其次雖無絲竹管弦之

盛一觴一詠亦足以暢敘幽情
是日也天朗氣清惠風和暢仰
觀宇宙之大俯察品類之盛
所以遊目騁懷足以極視聽之
娛信可樂也夫人之相與俯仰
一世或取諸懷抱悟言一室之内

或因寄所託放浪形骸之外雖
趣舍萬殊靜躁不同當其欣
於所遇暫得於己快然自足不
知老之將至及其所之既惓情
隨事遷感慨係之矣向之所
欣俛仰之間以為陳迹猶不

能不以之興懷況脩短隨化終
期於盡古人云死生亦大矣豈
不痛哉每攬昔人興感之由
若合一契未嘗不臨文嗟悼不

能喻之於懷固知一死生為虛
誕齊彭殤為妄作後之視今
亦由今之視昔悲夫故列
敍時人錄其所述雖世殊事

288

盛一觴一詠亦足以暢敘幽情
是日也天朗氣清惠風和暢仰
觀宇宙之大俯察品類之盛
所以遊目騁懷足以極視聽之

娛信可樂也夫人之相與俯仰
一世或取諸懷抱悟言一室之內
或因寄所託放浪形骸之外雖
趣舍萬殊靜躁不同當其欣

於所遇暫得於己快然自足不
知老之將至及其所之既惓情
隨事遷感慨係之矣向之所
欣俛仰之間以為陳迹猶不

是所以興懷其致一也後之攬
者亦將有感於斯文

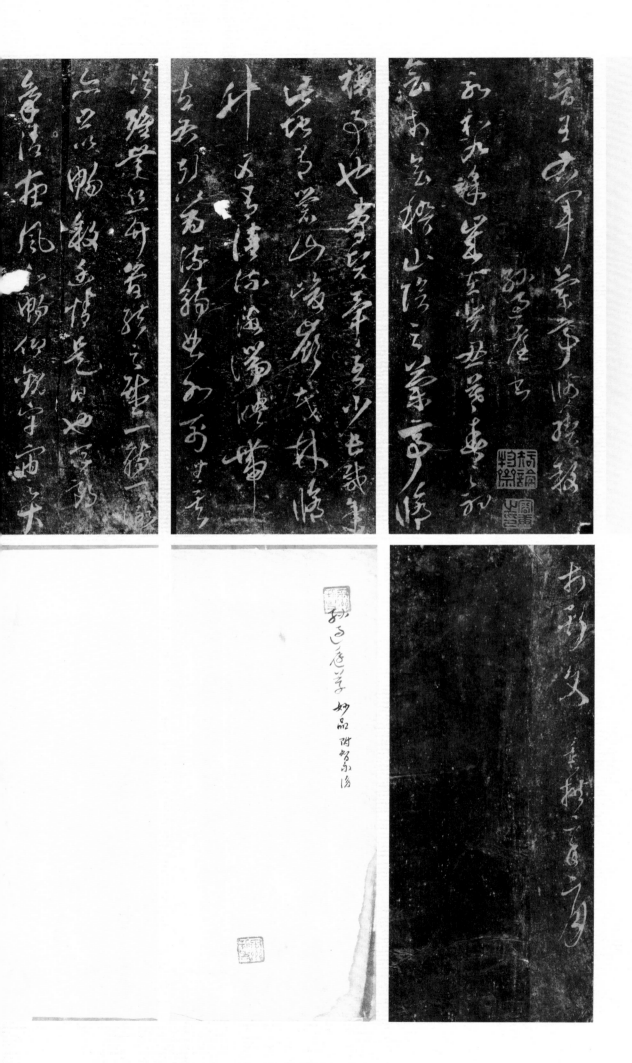

蘭亭八十刻 孫過庭
撰耕采己集第七冊

蘭亭集刻
孫過庭草書本
希白兄屬　顧隨

蘭亭八十刻　陸柬之

蘭亭脩禊序　陸柬之書
永和九年歲在癸丑暮春之初會
于會稽陰之蘭亭脩禊事

也群賢畢至少長咸集此地
有峻領茂林脩竹又有清流激
湍映帶左右引以為流觴曲水
列坐其次雖無絲竹管弦之

能不以之興懷況脩短隨化終
期於盡古人云死生亦大矣豈
不痛哉每攬昔人興感之由
若合一契未嘗不臨文嗟悼不

能喻之於懷固知一死生為虛
誕齊彭殤為妄作後之視今
亦由今之視昔悲夫故列
叙時人錄其所述雖世殊事

盛一觴一詠亦足以暢敘幽情
是日也天朗氣清惠風和暢仰
觀宇宙之大俯察品類之盛
所以遊目騁懷足以極視聽之

娛信可樂也夫人之相與俯仰
一世或取諸懷抱悟言一室之內
或因寄所託放浪形骸之外雖
趣舍萬殊靜躁不同當其欣

於所遇暫得於己快然自足不
知老之將至及其所之既惓情
隨事遷感慨係之矣向之所
欣俛仰之間以為陳迹猶不

異所以興懷其致一也後之攬
者亦將有感於斯文

蘭亭八十刻

張樑

蘭亭考云邯鄲傳刻
後張樑为张操

永和九年歲在癸丑暮春之初會
于會稽山陰之蘭亭脩稧事
也羣賢畢至少長咸集此地
有崇山峻領茂林脩竹又有清流激

湍暎帶左右引以為流觴曲水
列坐其次雖無絲竹管弦之
盛一觴一詠亦足以暢敘幽情
是日也天朗氣清惠風和暢仰

不痛哉每攬昔人興感之由
若合一契未嘗不臨文嗟悼不
能喻之於懷固知一死生為虛
誕齊彭殤為妄作後之視今

亦由今之視昔悲夫故列
敘時人錄其所述雖世殊事
異所以興懷其致一也後之攬
者亦將有感於斯文

觀宇宙之大俯察品類之盛
所以遊目騁懷足以極視聽之
娛信可樂也夫人之相與俯仰
一世或取諸懷抱悟言一室之內

或因寄所託放浪形骸之外雖
趣舍萬殊靜躁不同當其欣
於所遇暫得於己快然自足不曾
知老之將至及其所之既惓情

隨事遷感慨係之矣向之所
欣俛仰之閒以為陳迹猶不
能不以之興懷況脩短隨化終
期於盡古人云死生亦大矣豈

邯鄲
妙品上

定武蘭亭真本今已不知所在操有
家藏者曰邯鄲官迺摸於石以永其傳
大宋元祐四年張樵重刊

蘭亭八十刊

紹興乙卯
蘭亭考云御府所藏
帖凡現一行二十五字尚有存者

貞觀石刻　紹興乙卯重刊

永和九年歲在癸暮春之初會
于會稽山陰之蘭亭脩禊事

也群賢畢至少長咸集此地
有崇山峻領茂林脩竹又有清流激
湍映帶左右引以為流觴曲水
列坐其次雖無絲竹管弦之

能不以之興懷況脩短隨化終
期於盡古人云死生之大矣豈
不痛哉每攬昔人興感之由
若合一契未嘗不臨文嗟悼不

能喻之於懷固知一死生為虛
誕齊彭殤為妄作後之視今
亦由今之視昔悲夫故列

敘時人錄其所述雖世殊事
列坐

盛一觴一詠亦足以暢叙幽情
是日也天朗氣清惠風和暢仰
觀宇宙之大俯察品類之盛
所以遊目騁懷足以極視聽之

異所以興懷其致一也後之攬
者亦將有感於斯文 貞觀

娛信可樂也夫人之相與俯仰
一世或取諸懷抱悟言一室之内
或因寄所託放浪形骸之外雖
趣舍萬殊静躁不同當其欣

欣俛仰之間以為陳迹猶不
隨事遷感慨係之矣向之所
知老之將至及其所之既倦情
於所遇暫得於己快然自足不

蘭亭八十刊

馮承素

程瑤田跋

雲烟過眼錄云「唐摹蘭亭極瘦勁而自然高于幸政云世為馮承素寫無疑」

永和九年歲在癸丑暮春之初會
于會稽山陰之蘭亭脩禊事
也群賢畢至少長咸集此地
有崇山峻領茂林脩竹又有清流激
湍暎帶左右引以為流觴曲水
列坐其次雖無絲竹管絃之
盛一觴一詠亦足以暢敘幽情
是日也天朗氣清惠風和暢仰

敘時人錄其所述雖世殊事
異所以興懷其致一也後之攬
者亦將有感於斯文

今之視昔悲夫故列

不痛哉每攬昔人興感之由
若合一契未嘗不臨文嗟悼不
能喻之於懷固知一死生為虛
誕齊彭殤為妄作後之視今

觀宇宙之大俯察品類之盛
所以遊目騁懷足以極視聽之
娛信可樂也夫人之相與俯仰
一世或取諸懷抱悟言一室之內

或因寄所託放浪形骸之外雖
趣舍萬殊靜躁不同當其欣
於所遇暫得於己快然自足不
知老之將至及其所之既惓情

隨事遷感慨係之矣向之所
欣俛仰之閒以為陳迹猶不
能不以之興懷況脩短隨化終
期於盡古人云死生亦大矣豈

馮承素
褉帖 神品

疢癀橫生瘦硬通神褉帖中藏
收馮承素摹本是也高興世所流傳米
老對紫金僼玉山重裝本合歡之一絘
右軍硤石運肘之趣 雅冝 跋

永和九年歲在癸丑暮春之初會
于會稽山陰之蘭亭脩稧事
也羣賢畢至少長咸集此地
有崇山峻領茂林脩竹又有清流激

湍暎帶左右引以為流觴曲水

蘭亭八十刻　開皇

蘭亭考五会稽傳刻

華愛跋

馮敏昌跋

六由今之視昔□悲夫故列
叙時人錄其所述雖世殊事
異所以興懷其致一也後之攬
者亦將有感於斯文
開皇十八年三月廿日

観宇宙之大俯察品類之盛所以遊目騁懐足以極視聽之娯信可樂也夫人之相與俯仰一世或取諸懐抱悟言一室之內

或因寄所託放浪形骸之外雖趣舍萬殊靜躁不同當其欣於所遇暫得於己快然自足不知老之將至及其所之既倦情

隨事遷感慨係之矣向之所欣俛仰之間以為陳迹猶不能不以之興懐況修短隨化終期於盡古人云死生亦大矣

不痛哉每攬昔人興感之由若合一契未嘗不臨文嗟悼不能喻之於懐固知一死生為虛誕齊彭殤為妄作後之視今

是日也天朗氣清惠風和暢仰

唐文皇昔墓右軍蘭亭至買搜巧賺迺得蘭紙真蹟遂為古今之冠於文皇寶之先意必有傳刻本及刻寫本非臨寫本已自不足與後詢之歐考語人也尋源玉於蘭紙平生年本後龍闖皇十六年月日者是其眇也約觀之大約近於神龍本家意必當時右軍別書者數吟川黃字學博而收蘭亭不下百餘種蓋其巖古英范其筆妻揚維羊神寶詢室武之蒿失也學蘭亭者可不於此考心寫也矣

乾隆壬子臀十九日欽州馮敏昌跋

蘭亭序得唐人臨本已難况泝遠源至近代難剥蝕失真何以取法為臨池楷則唯隋閱望勒名是蘭亭雙鈎自存唐山真像

淺淺中具有渾穆意所謂瑤莊法藝林中墨寶也
石鼓

301

唐文皇昔慕右軍蘭亭至真墨樓
迺得蘭紙真蹟遂為古今之冠絕
未得蘭紙之先意必見有傳刻本矣
本我臨寫本已自不凡内後詢之歐
人迺尋源玉於蘭紙平妙任迺將
皇十六年月日若是其晤也鈞

翁道州神龍本家數意六書時
別書者數吟川黃子學博而好
不不百條後蓋其崇古者矣故其
鉄年神奧洞室武之嵩矣也學
可不於也考心寫也哉
乾隆壬子臀十九日欽州馮敏昌跋

蘭亭八十刻　智永

蘭亭詩叙

永和九年歲在癸丑暮春之初會
于會稽山陰之蘭亭脩禊事

也羣賢畢至少長咸集此地
有崇山峻領茂林脩竹又有清流激
湍暎帶左右引以為流觴曲水
列坐其次雖無絲竹管弦之

盛一觴一詠亦足以暢叙幽情
是日也天朗氣清惠風和暢仰
觀宇宙之大俯察品類之盛
所以遊目騁懷足以極視聽之
娛信可樂也夫人之相與俯
仰一世或取諸懷抱悟言一室之内
或因寄所託放浪形骸之外雖
趣舍萬殊靜躁不同當其欣

於所遇暫得於己快然自足不
知老之將至及其所之既惓情
隨事遷感慨係之矣向之所
欣俛仰之閒已為陳

先一詠亦足以暢敘幽情
是日也天朗氣清惠風和暢仰
觀宇宙之大俯察品類之盛
所以遊目騁懷足以極視聽之

娛信可樂也夫人之相與俯仰
一世或取諸懷抱悟言一室之內
或因寄所託放浪形骸之外雖
趣舍萬殊靜躁不同當其

欣於所遇暫得於己快然自足不
知老之將至及其所之既倦情
隨事遷感慨係之矣向之所
欣俛仰之間已為陳跡猶不

能不以之興懷況修短隨化終
期於盡古人云死生亦大矣
豈不痛哉
紹興丙辰七月程邁模勒于南
陵郡齋

智永臨 神品上

305

蘭亭八十刊

集程教前

江徳量跋

永和九年歲在癸丑暮春之初會
于會稽山陰之蘭亭脩禊事
也羣賢畢至少長咸集此地
有崇山峻領茂林脩竹又有清流激
湍暎帶左右引以為流觴曲水
列坐其次雖無絲竹管弦之
盛一觴一詠亦足以暢叙幽情
是日也天朗氣清惠風和暢仰

不痛哉每攬昔人興感之由
若合一契未嘗不臨文嗟悼不
能喻之於懷固知一死生為虛
誕齊彭殤為妄作後之視今
亦由今之視昔悲夫故列
叙時人錄其所述雖世殊事
異所以興懷其致一也後之攬
者亦將有感於斯文

觀宇宙之大俯察品類之盛
所以遊目騁懷足以極視聽之
娛信可樂也夫人之相與俯仰
一世或取諸懷抱悟言一室之內

或因寄所託放浪形骸之外雖
趣舍萬殊靜躁不同當其欣
於所遇暫得於己快然自足不
知老之將至及其所之既惓情

隨事遷感慨係之矣向之所
欣俛仰之間以為陳迹猶不
能不以之興懷況修短隨化終
期於盡古人云死生亦大矣豈

集聖教蘭亭西濱先生得此石兩面
皆集聖教字而微有不同先生謂為唐
刻也懷仁集聖教序中如託羣是形
等字皆從禊帖采入今又以聖教成禊
帖雖游戲三昧而皆具大法眼藏

淨慈寺 神品上

五十

蘭亭八十刻

集聖教後

江緯量跋

永和九年歲在癸丑暮春之初會
于會稽山陰之蘭亭脩禊事
也羣賢畢至少長咸集此地
有崇山峻領茂林脩竹又有清流激

湍暎帶左右引以為流觴曲水
列坐其次雖無絲竹管弦之
盛一觴一詠亦足以暢敘幽情
是日也天朗氣清惠風和暢仰

不痛哉每攬昔人興感之由
若合一契未嘗不臨文嗟悼不
能喻之於懷固知一死生為虛
誕齊彭殤為妄作後之視今

觀宇宙之大俯察品類之盛所以
游目騁懷足以極視聽之娛信
可樂也夫人之相與俯仰一世
或取諸懷抱悟言一室之內或

二由今之視昔悲夫故列
叙時人錄其所述雖世殊事
異所以興懷其致一也後之攬
者亦將有感於斯文

觀宇宙之大俯察品類之盛
所以遊目騁懷足以極視聽之
娛信可樂也夫人之相與俯仰
一世或取諸懷抱悟言一室之內

或因寄所託放浪形骸之外雖
趣舍萬殊靜躁不同當其欣
於所遇暫得於己快然自足不
知老之將至及其所之既惓情

隨事遷感慨係之矣向之所
欣俛仰之間以為陳迹猶不
能不以之興懷況脩短隨化終
期於盡古人云死生亦大矣豈

集聖教蘭亭石藏蓋民于家青氈
本段有西漢先生手跋詞芳唐刻係
字作心蓋添注之字以為偽權題名
未審他本也此又一刻筆意甚相近不
玉西漢先生見遇不儀淘江沿星後

五十二

309

期於盡古人云死生亦大矣

豈不痛哉每攬昔人興感之由

若合一契未嘗不臨文嗟悼不

能喻之於懷固知一死生為虛

誕齊彭殤為妄作後之視今

亦由今之視昔悲夫故列

叙時人錄其所述雖世殊事

集聖教蘭亭石藏姜氏予家舊摽
本後者西滇先生手跋訓芳唐刻信
字作八蓋添注之字以為信權題名
未審比本也此又一刻筆意甚相近不
去西滇先生見遠不儀溺江淮堂後

蘭亭八十刻　集賢院

永和九年歲在癸丑暮春之初會于會稽山陰之蘭亭脩禊事也羣賢畢至少長咸集此地有崇山峻領茂林脩竹又有清流激湍暎帶左右引以為流觴曲水列坐其次雖無絲竹管弦之盛一觴一詠亦足以暢敘幽情是日也天朗氣清惠風和暢仰

觀宇宙之大俯察品類之盛所以遊目騁懷足以極視聽之娛信可樂也夫人之相與俯仰一世或取諸懷抱悟言一室之內或因寄所託放浪形骸之外雖趣舍萬殊靜躁不同當其欣於所遇暫得於己快然自足不知老之將至及其所之既倦情隨事遷感慨係之矣向之所欣俛仰之間以為陳迹猶不能不以之興懷況脩短隨化終期於盡古人云死生亦大矣豈不痛哉每攬昔人興感之由若合一契未嘗不臨文嗟悼不能喻之於懷固知一死生為虛誕齊彭殤為妄作後之視今亦由今之視昔悲夫故列敘時人錄其所述雖世殊事異所以興懷其致一也後之攬者亦將有感於斯文

開元三年木□上石

観宇宙之大俯察品類之盛
所以遊目騁懐足以極視聴之
娯信可樂也夫人之相與俯仰
一世或取諸懐抱悟言一室之内

或因寄所託放浪形骸之外雖
趣舎萬殊静躁不同當其欣
於所遇暫得於己快然自足不
知老之將至及其所之既惓情

随事遷感慨係之矣向之所
欣俛仰之間以為陳迹猶不
能不以之興懐況脩短随化終
期於盡古人云死生亦大矣豈

集賢院
開元
妙品上

蘭亭八十列

楊仙芝

程瑤田跋

蘭亭考玉膀川傳刻

永和九年歲在癸丑暮春之初
于會稽山陰之蘭亭脩禊事
也羣賢畢至少長咸集此地
有峻領茂林脩竹又有清流激
湍暎帶左右引以為流觴曲水
列坐其次雖無絲竹管弦之
盛一觴一詠亦足以暢敘幽情
是日也天朗氣清惠風和暢仰

六由今之視昔悲夫故列
敘時人錄其所述雖世殊事
異所以興懷其致一也後之攬
者亦將有感於斯文

玉冊宮楊仙芝

觀宇宙之大俯察品類之盛
所以遊目騁懷足以極視聽之
娛信可樂也夫人之相與俯仰
一世或取諸懷抱悟言一室之內

或因寄所託放浪形骸之外雖
趣舍萬殊靜躁不同當其欣
於所遇暫得於己快然自足曾不
知老之將至及其所之既惓情

隨事遷感慨係之矣向之所
欣俛仰之間以為陳迹猶不
能不以之興懷況脩短隨化終
期於盡古人云死生亦大矣豈

不痛哉每攬昔人興感之由
若合一契未嘗不臨文嗟悼不
能喻之於懷固知一死生為虛
誕齊彭殤為妄作後之視今

此定武流派摩重中綽有風神
以□□何氏苟本搨之飄颻就
勞□□雨之者能□□程□□跋□
象局之□□□聲□

永和九年歲在癸暮春之初會

于會稽山陰之蘭亭脩禊事

也羣賢畢至少長咸集此地

有崇山峻領茂林脩竹又有清流激

端暎帶左右引以為流觴曲

列坐其次雖無絲竹管弦

是日也天朗氣清惠風和暢仰
觀宇宙之大俯察品類之盛
所以遊目騁懷足以極視聽之
娛信可樂也夫人之相與俯仰
一世或取諸懷抱悟言一室之內
或因寄所託放浪形骸之外雖

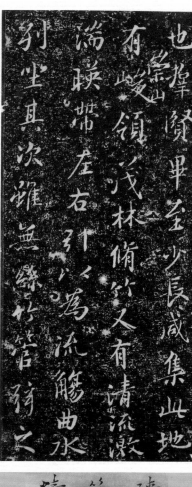

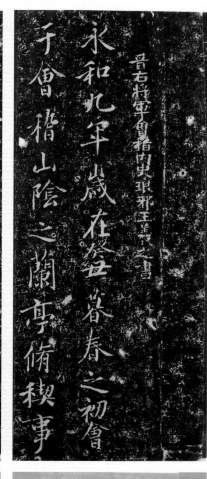

蘭亭八十刻

楊師道

馬治跋

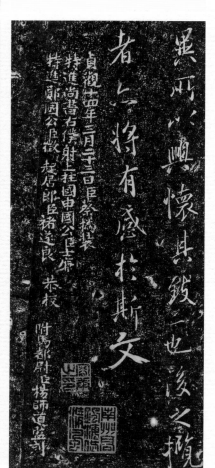

娛信可樂也夫人之相與俯仰
一世或取諸懷抱悟言一室之内
或因寄所託放浪形骸之外雖
趣舍萬殊靜躁不同當其欣

於所遇暫得於已快然自足不
知老之將至及其所之既惓情
隨事遷感慨係之矣向之所
欣俛仰之間以為陳迹猶不

能不以之興懷況脩短隨化終
期於盡古人云死生亦大矣豈
不痛哉每攬昔人興感之由
若合一契未嘗不臨文嗟悼不

能喻之於懷固知一死生為虛
誕齊彭殤為妄作後之視今
亦由今之視昔悲夫故列
敘時人錄其所述雖世殊事

駙馬都尉

駙馬都尉 馬跋

異所以興懷其致一也後之攬者亦將有感於斯文

貞觀十四年三月廿三日臣奉揭裝
特進尚書右僕射上柱國申國公臣士廉
特進鄭國公臣魏徵
起居郎臣褚遂良恭校
附馬都尉臣楊師道等

前輩論蘭亭是右將軍醉後起稿筆
意多頹挫沈鬱此卷氣韻高古於蒼秀

蹟上摹出決非率更河南諸公仿神臨寫手

筆盡唐人力量骨幹頹有至風韻飄然

精神眼逸則江左人本來氣味難於貌似

不獨時代所囿為然亦惟情拘束擴遠為

殊也藏禊帖者當具正法眼奉此為一瓣

香每感於聚訟之陋　義興馬治識

蘭亭八十刻
虞秘監
馬浮跋　吳飛翰跋

永和九年歲在癸丑暮春之初
于會稽山陰之蘭亭脩禊事
也羣賢畢至少長咸集此地
有峻領茂林脩竹又有清流激

湍暎帶左右引以為流觴曲水
列坐其次雖無絲竹管弦之
盛一觴一詠亦足以暢敘幽情
是日也天朗氣清惠風和暢仰

虞秘監為文皇帝添鈞詔魏徵觀
之即謂陛下無它進唯鈎興巖時不同
矣可知一筆之微已自難掩此卷是虞
手臨其精神氣韻圓健潤秀足追山

虞秘監書世不多見廟堂碑又重刻失真惟昔見舊
搨昭仁寺碑正書與此筆法相類渾厚古茂為唐刻之
冠　南蘭陵吳飛翰識

向之今之視昔　悲夫故列
叙時人錄其所述雖世殊事
異所以興懷其致一也後之攬
者亦將有感於斯文

322

觀宇宙之大俯察品類之盛
所以遊目騁懷足以極視聽之
娛信可樂也夫人之相與俯仰
一世或取諸懷抱悟言一室之内

或因寄所託放浪形骸之外雖
趣舍萬殊靜躁不同當其欣
於所遇暫得於己快然自足不
知老之將至及其所之既惓情

隨事遷感慨係之矣向之所
欣俛仰之間以為陳迹猶不
能不以之興懷況脩短隨化終
期於盡古人云死生之大矣豈

不痛哉每攬昔人興感之由
若合一契未嘗不臨文嗟悼不
能喻之於懷固知一死生為虛
誕齊彭殤為妄作後之視今

虞秘監摹本 馬暖

陰真脈皎之五代時重刻廟堂碑父相
縣正不可道里計也 馬治識

永和九年歲在癸丑暮春之初
于會稽山陰之蘭亭修稧事
也羣賢畢至少長咸集此地
有崇山峻領茂林脩竹又有清流激
湍映帶左右引以為流觴曲水
列坐其次雖無絲竹管絃

是日也天朗氣清惠風和暢仰
觀宇宙之大俯察品類之盛
所以遊目騁懷足以極視聽之
娛信可樂也夫人之相與俯仰
一世或取諸懷抱悟言一室之內
或因寄所託放浪形骸之外雖

蘭亭八十刻

鼎帖

江標題跋

永和九年歲在癸暮春之初
于會稽山陰之蘭亭脩禊事
也羣賢畢至少長咸集此地
有峻領茂林脩竹又有清流激

湍暎帶左右引以為流觴曲水
列坐其次雖無絲竹管弦之
盛一觴一詠亦足以暢叙幽情
是日也天朗氣清惠風和暢仰

由今之視昔　　　　悲夫故列
叙時人錄其所述雖世殊事
異所以興懷其致一也後之攬
者亦將有感於斯文

堅而不滯秀而不弱禊帖之上
乘也　廣陵江標
此本與國學本相近

此本與紹興十一年所刻鼎帖中定武本風神肥瘦及肙魚石泐
與文綏亮不差當名曰鼎帖本不知此石何時中斷耳
光緒廿七年六月長沙徐樹鈞

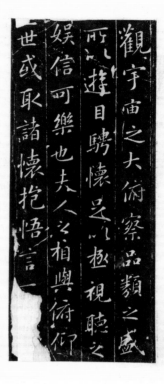

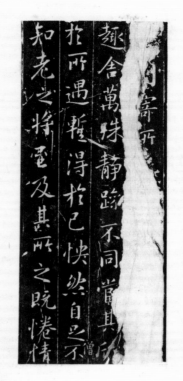

觀宇宙之大俯察品類之盛
所以遊目騁懷足以極視聽之
娛信可樂也夫人之相與俯仰
一世或取諸懷抱悟言一

趣舍萬殊靜躁不同當其
欣於所遇暫得於己快然自足不曾
知老之將至及其所之既惓情

隨事遷感慨係之矣向之所
欣俛仰之間以為陳迹猶不
能不以之興懷況脩短隨化終
期於盡古人云死生亦大矣豈

痛哉每攬昔人興感之由
若合一契未嘗不臨文嗟悼不
能喻之於懷固知一死生為虛
誕齊彭殤為妄作後之視今

武刻石 神品上

327

永和九年歲
暮春之初會
于會
也羣賢畢至少
崇山咸集
地
有峻領茂
稧事

滿暎帶左右引以為流觴曲水
列坐其次雖無絲竹管弦之
盛一觴一詠亦足以暢叙幽情
是日也天朗氣清惠風和暢仰

蘭亭八十刻
褚玉枕
程瑤田跋

不衣每攬昔人興感之由
若合一契未嘗不臨文嗟悼不
能喻之於懷固知一死生為虛
誕齊彭殤為妄作後之視今

六由今之視昔
叙時人錄其所述雖世殊事
異所以興懷其致一也後之攬
者亦將有感於斯
悲 敧列

此玉枕本有悅生瓢章者賈師憲而藩
者字畫與思古齋禊本一筆不異體
雅緻山兩氣韵不減六任翠也
程瑤田跋

328

観宇宙之大俯察品類之盛
所以遊目騁懷足以極視聽之
娛信可樂也夫人之相與俯仰
一世或取諸懷抱悟言一室之内

或寄所託放浪形骸之外雖
趣舍萬殊靜躁不同當其欣
於所遇暫得於己快然自足不僧
知老之將至及其所之既惓情

隨事遷感慨係之矣向
欣俛仰之間以為陳迹猶不
能不以之興懷況脩短隨化終
期於盡古人云死生亦大矣豈

禇玉枕神品
上三

不

武每攬昔人興感

若合一契未嘗不臨文嗟悼

能喻之於懷固知一死生為虛

誕齊彭殤為妄作後之視今亦

由今之視昔

悲夫

故列

敘時人錄其所述雖世殊事

此書枕本有悅生歡章省有賈師憲於菱峯

者字畫與思古齋褚本一筆不異雖絹

雖絹□而氣勢不減六佳製也

程瑤田跋

者六將有感於斯

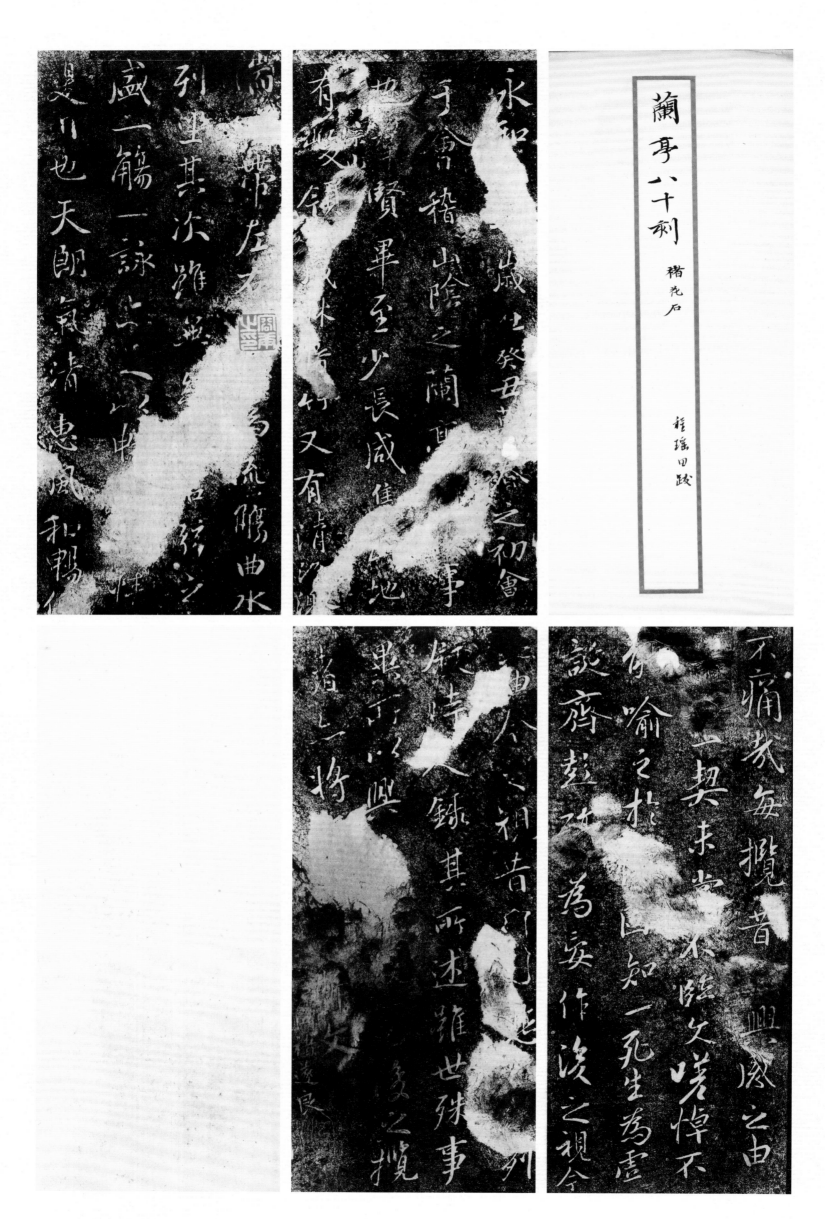

蘭亭八十刻

楮光石

程瑤田跋

観宇宙之大俯察
所以遊目騁懷足以極視聴
娯信可樂也夫人之相與俯仰
世或取諸懷抱悟言一室

之内或因寄所託放浪形骸之外
雖趣舎萬殊静躁不同當其欣
於所遇暫得於己快然自足不
知老之将至及其所之既惓情

隨事遷感慨係之矣
向之所欣俛仰之間以為陳迹猶
不能不以之興懷况脩短随化終
期於盡古人云死生亦大矣豈

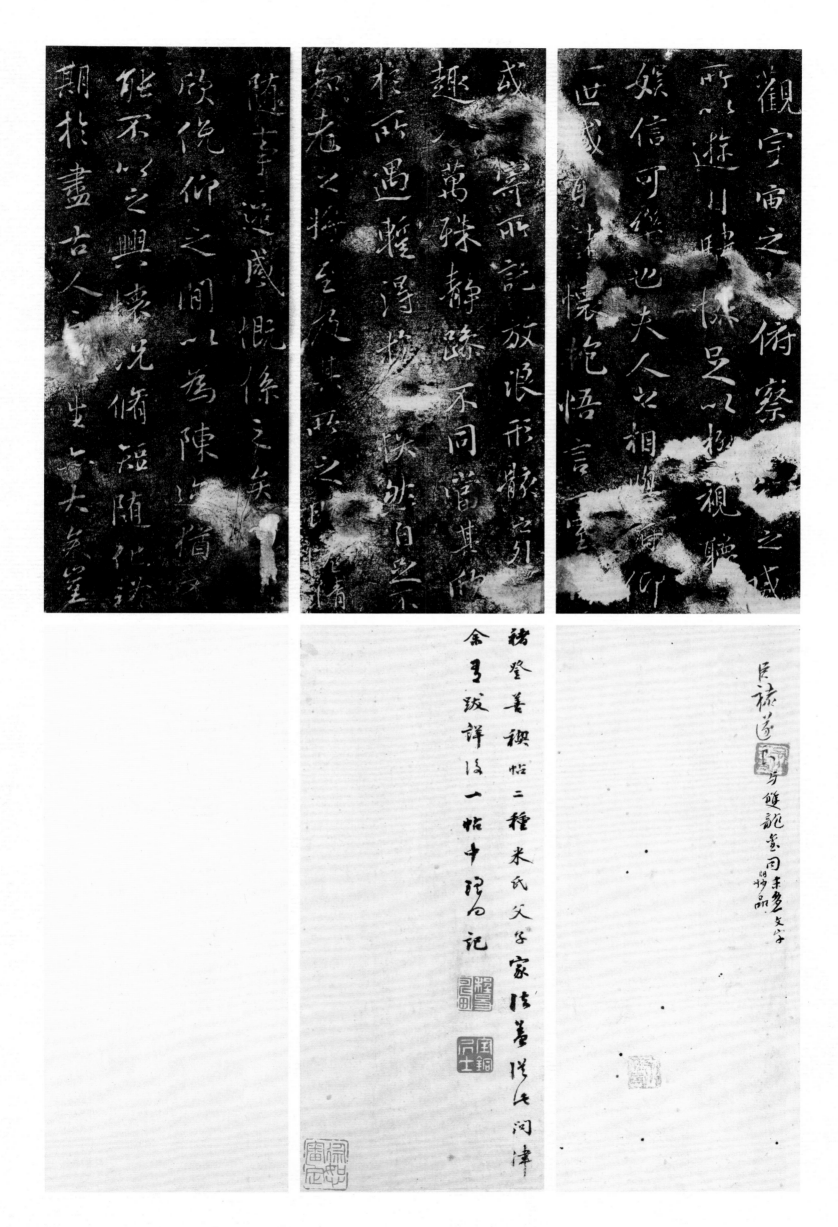

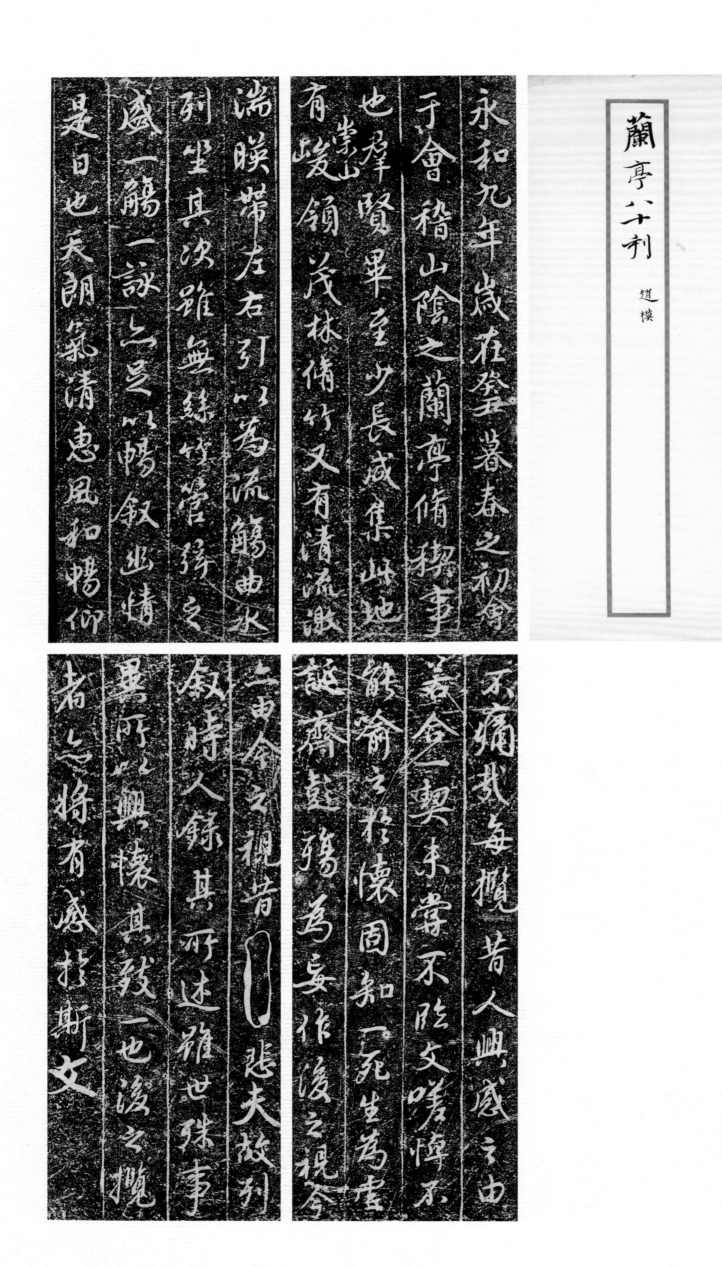

蘭亭八刊

趙模

永和九年歲在癸丑暮春之初會
于會稽山陰之蘭亭脩稧事
也群賢畢至少長咸集此地
有崇山峻領茂林脩竹又有清流激
湍暎帶左右引以為流觴曲水
列坐其次雖無絲竹管弦之
盛一觴一詠亦足以暢叙幽情
是日也天朗氣清惠風和暢仰

觀宇宙之大俯察品類之
盛所以遊目騁懷足以極視
聽之娛信可樂也夫人之相與俯仰
一世或取諸懷抱悟言一室之內
或因寄所託放浪形骸之外雖
趣舍萬殊靜躁不同當其欣
於所遇暫得於己快然自足不
知老之將至及其所之既惓情

隨事遷感慨係之矣向之所
欣俛仰之間以為陳迹猶不
能不以之興懷況脩短隨化終
期於盡古人云死生亦大矣豈
不痛哉每攬昔人興感之由
若合一契未嘗不臨文嗟悼不
能喻之於懷固知一死生為虛
誕齊彭殤為妄作後之視今

亦由今之視昔悲夫故列
叙時人錄其所述雖世殊事
異所以興懷其致一也後之攬
者亦將有感於斯文

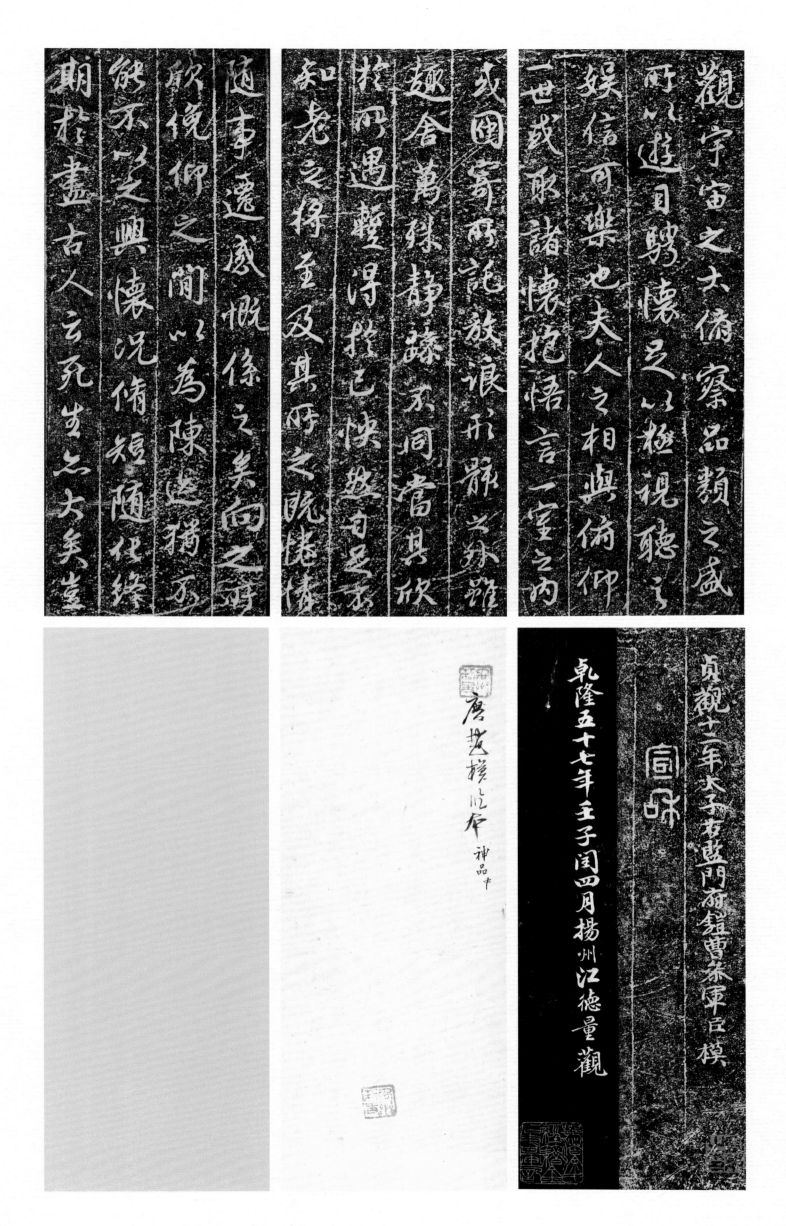

觀宇宙之大俯察品類之盛
所以遊目騁懷足以極視聽之
娛信可樂也夫人之相與俯仰
一世或取諸懷抱悟言一室之內

或因寄所託放浪形骸之外雖
趣舍萬殊靜躁不同當其欣
於所遇暫得於己快然自足
不知老之將至及其所之既倦情

隨事遷感慨係之矣向之
俛仰之間以為陳迹猶不
能不以之興懷況修短隨化終
期於盡古人云死生亦大矣豈

唐摹眞本　神品中

乾隆五十七年壬子閏四月揚州江德量觀

貞觀十二年太子率更令臣模

蘭亭八十刊

蔡襄

摭耕余左集第一本

蘭亭禊帖

永和九年歲在癸丑暮春之初會
于會稽山陰之蘭亭脩禊事
也羣賢畢至少長咸集此地
有崇山峻領茂林脩竹又有清流激
湍暎帶左右引以為流觴曲水
列坐其次雖無絲竹管弦之

盛一觴一詠亦足以暢敘幽情是
日也天朗氣清惠風和暢仰
觀宇宙之大俯察品類之盛
所以遊目騁懷足以極視聽之
娛信可樂也夫人之相與俯仰
一世或取諸懷抱悟言一室之內
或因寄所託放浪形骸之外雖
趣舍萬殊靜躁不同當其欣
於所遇暫得於己快然自足不
知老之將至及其所之既惓情
隨事遷感慨係之矣向之所
欣俛仰之閒以為陳迹猶不
能不以之興懷況脩短隨化終
期於盡古人云死生亦大矣豈
不痛哉每攬昔人興感之由
若合一契未嘗不臨文嗟悼不
能喻之於懷固知一死生為虛
誕齊彭殤為妄作後之視今
亦由今之視昔悲夫故列
敘時人錄其所述雖世殊事
異所以興懷其致一也後之攬
者亦將有感於斯文

盛一觴一詠亦足以暢叙幽情

是日也天朗氣清惠風和暢仰

觀宇宙之大俯察品類之盛

所以遊目騁懷足以極視聽之

娛信可樂也夫人之相與俯仰

世或取諸懷抱悟言一室之内

或因寄所託放浪形骸之外雖

趣舍萬殊静躁不同當其欣

於所遇暫得於己快然自足不曾

知老之將至及其所之既惓情

随事遷感慨係之矣向之所

欣俛仰之間以為陳迹猶不

異所以興懷其致一也後之攬

者亦将有感於斯文

嘉祐三年歲次戊戌三月上巳之辰莆陽蔡襄

蘭亭八十刊　劉涇

蘭亭考云搖春傳刻

撥耕朱彥集第十卷

永和九年歲在癸丑暮春之初會
于會稽山陰之蘭亭修禊事
也群賢畢至少長咸集此地
有崇山峻領茂林修竹又有清流激
湍映帶左右引以為流觴曲水
列坐其次雖無絲竹管弦之
盛一觴一詠亦足以暢敘幽情
是日也天朗氣清惠風和暢仰

觀宇宙之大俯察品類之盛
所以遊目騁懷足以極視聽之
娛信可樂也夫人之相與俯仰
一世或取諸懷抱悟言一室之內
或因寄所託放浪形骸之外雖
趣舍萬殊靜躁不同當其欣
於所遇暫得於己快然自足不

知老之將至及其所之既倦情
隨事遷感慨係之矣向之所欣
俛仰之間以為陳跡猶不
能不以之興懷況修短隨化終
期於盡古人云死生亦大矣豈
不痛哉每攬昔人興感之由
若合一契未嘗不臨文嗟悼不

能喻之於懷固知一死生為虛
誕齊彭殤為妄作後之視今
亦由今之視昔悲夫故列
敘時人錄其所述雖世殊事
異所以興懷其致一也後之攬
者亦將有感於斯文

觀宇宙之大俯察品類之盛
所以遊目騁懷足以極視聽之
娛信可樂也夫人之相與俯仰
一世或取諸懷抱悟言一室之内

或因寄所託放浪形骸之外雖
趣舍萬殊静躁不同當其欣
於所遇暫得於己快然自足不
知老之將至及其所之既惓情

隨事遷感慨係之矣向之所
欣俛仰之間以為陳迹猶不
能不以之興懷況脩短隨化終
期於盡古人云死生亦大矣豈

摸家本編刻仙都
紹興丁丑蜀人劉涇

339

蘭亭八十刻

諸葛貞

永和九年歲在癸丑暮春之初會于會稽山陰之蘭亭脩禊事也羣賢畢至少長咸集此地有崇山峻領茂林脩竹又有清流激

湍暎帶左右引以為流觴曲水列坐其次雖無絲竹管弦之盛一觴一詠亦足以暢敘幽情是日也天朗氣清惠風和暢仰

不痛哉每攬昔人興感之由若合一契未嘗不臨文嗟悼不能喻之於懷固知一死生為虛誕齊彭殤為妄作後之視今

六由今之視昔悲夫故列敘時人錄其所述雖世殊事異所以興懷其致一也後之攬者亦將有感於斯文

臣諸葛貞

観宇宙之大俯察品類之盛
所以遊目騁懷足以極視聽之
娱信可樂也夫人之相與俯仰
一世或取諸懷抱悟言一室之内

或因寄所託放浪形骸之外雖
趣舍萬殊静躁不同當其欣
於所遇暫得於己快然自足不
知老之將至及其所之既惓情

随事遷感慨係之矣向之所
欣俛仰之間以為陳迹猶不
能不以之興懷況脩短随化終
期於盡古人云死生亦大矣豈

蘭亭八十刻

歐玉枕

馬治政

有崇山峻領茂林脩竹又有清流激
也群賢畢至少長咸集此地
于會稽山陰之蘭亭脩禊事
永和九年歲在癸丑暮春之初

一是日也天朗氣清惠風和暢仰
盛一觴一詠亦足以暢叙幽情
列坐其次雖無絲竹管弦之
湍暎帶左右引以為流觴曲水

觀宇宙之大俯察品類之盛
所以遊目騁懷足以極視聽之
娛信可樂也夫人之相與俯仰

螢壁石行于世率更別
賈似道猶是重刻然自秋
鐙影縮本始于歐陽率更

同賈氏兩搨綺麗動人如
無間焉此刻筆畫寸勁不

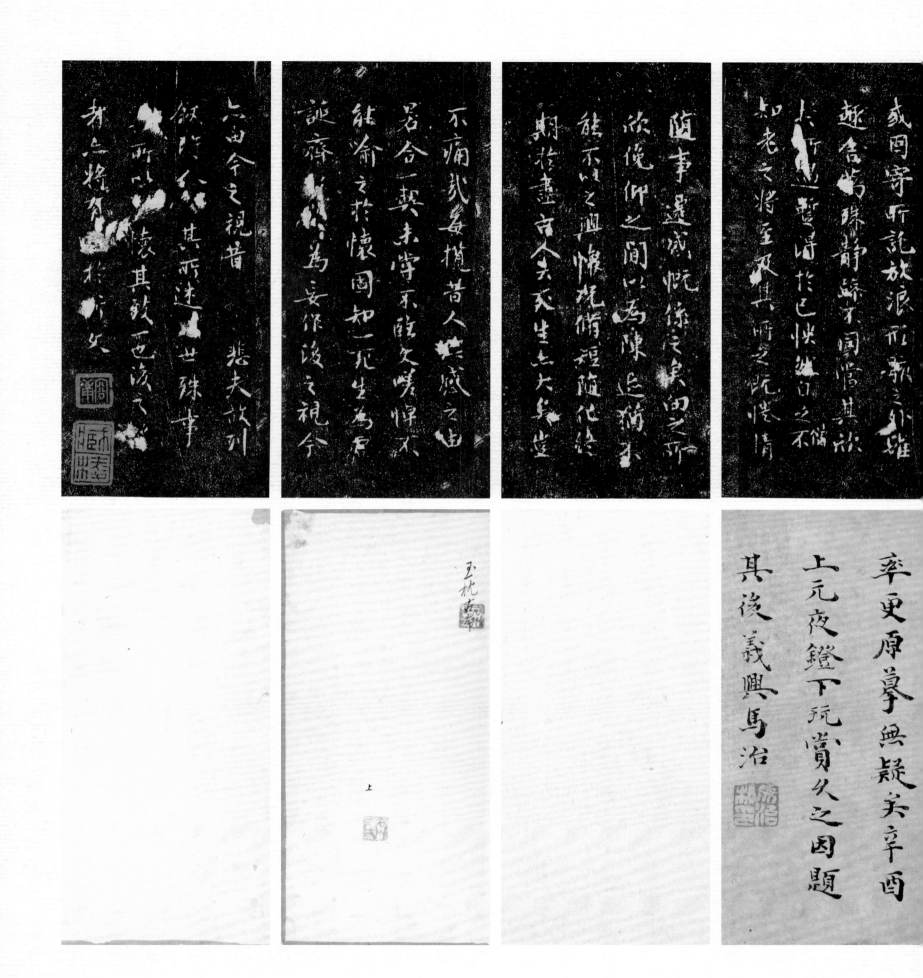

鐙影縮本始于歐陽率更

賈似道猶是重刻然自秋

礬靈壁石行于世率更則

無聞焉此刻筆畫尤勁不

貫氏内晶奇麗勁人口

周昉离桑自然也虫的為

率更原摹無疑矣辛酉

上元夜鐙下玩賞之因題

其後羲興馬治

蘭亭八十刻　盧宗邁

蘭亭考稱盧氏本　誤宗邁為宗邁

寶鴨迿眼第五五字不損中蘭亭元祢書後書色宗迿事帖葦若陽向
隆有一行字更□

永和九年歲在癸丑暮春之初會
于會稽山陰之蘭亭脩禊事
也羣賢畢至少長咸集此地
有峻領茂林脩竹又有清流激

湍暎帶左右引以為流觴曲水
列坐其次雖無絲竹管絃之
盛一觴一詠亦足以暢叙幽情
是日也天朗氣清惠風和暢仰

不痛哉每攬昔人興感之由
若合一契未嘗不臨文嗟悼不
能喻之於懷固知一死生為虛
誕齊彭殤為妄作後之視今

亦由今之視昔悲夫故列
叙時人錄其所述雖世殊事
異所以興懷其致一也後之攬
者亦將有感於斯文

觀宇宙之大俯察品類之盛
所以遊目騁懷足以極視聽之
娛信可樂也夫人之相與俯仰
一世或取諸懷抱悟言一室之內

或因寄所託放浪形骸之外雖
趣舍萬殊靜躁不同當其欣
於所遇暫得於己快然自足不僧
知老之將至及其所之既惓情

隨事遷感慨係之矣向之所
欣俛仰之間以為陳迹猶不
能不以之興懷況脩短隨化終
期於盡古人云死生亦大矣豈

唐硬黃本淳熙乙未巾秋刻

唐硬黃本淳迎刻 妙品上

347

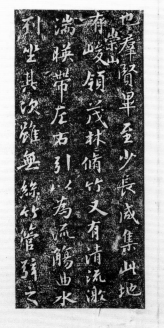 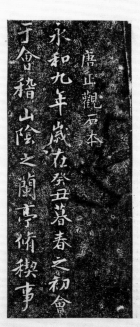

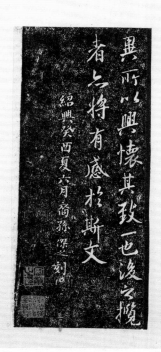 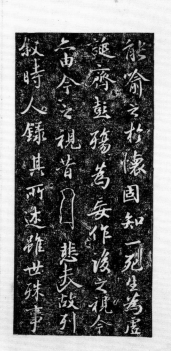

蘭亭八十刻

錢玉傑之　馮敏昌跋

蘭亭考稱錢氏本誤蘭孫為元孫

蘭亭正視右是王字乃錢惟演水故傑之

自稱裔孫馮跋謂吉為右軍裔孫謨也

348

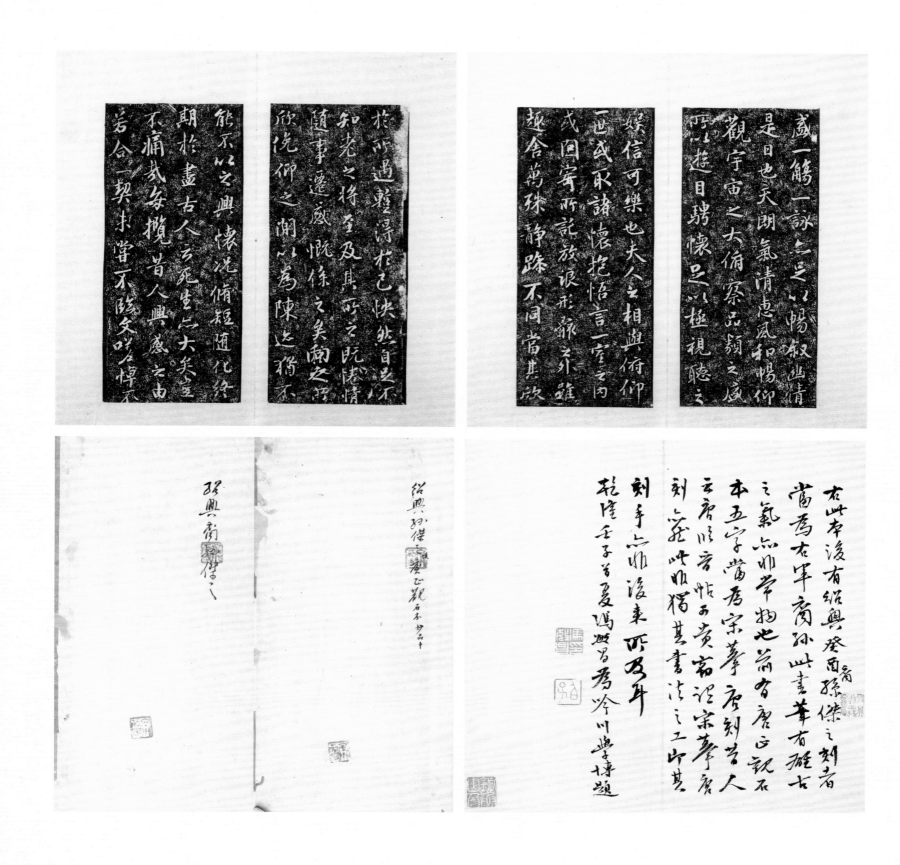

右此本後有紹興癸酉孫傑之刻者
當為右軍裔孫此書華有雅者
元氣如卿雲芝物也荀有唐正觀在
本五字當為宋華唐刻者人
唐臨晉帖而貴富望宋華唐
刻差此此猶甚書法之工此豐
刻手此後来所及及年
說筌

紹興妙傑之摸
唐玉枕
石本妙品中

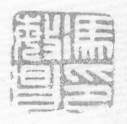

蘭亭八十刻　嶺字

蘭亭考云御府傳刻

永和九年歲在癸丑暮春之初會
于會稽山陰之蘭亭脩禊事
也羣賢畢至少長咸集此地
有崇山峻領茂林脩竹又有清流激
湍暎帶左右引以為流觴曲水
列坐其次雖無絲竹管弦之
盛一觴一詠亦足以暢敘幽情
是日也天朗氣清惠風和暢仰

觀宇宙之大俯察品類之盛
所以遊目騁懷足以極視聽之
娛信可樂也夫人之相與俯仰
一世或取諸懷抱悟言一室之內
或因寄所託放浪形骸之外雖
趣舍萬殊靜躁不同當其欣
於所遇暫得於己快然自足不
知老之將至及其所之既惓情

隨事遷感慨係之矣向之所欣
俛仰之間以為陳跡猶不
能不以之興懷況脩短隨化終
期於盡古人云死生亦大矣
豈不痛哉每攬昔人興感之由
若合一契未嘗不臨文嗟悼不
能喻之於懷固知一死生為虛
誕齊彭殤為妄作後之視今

亦由今之視昔
悲夫故列
敘時人錄其所述雖世殊事
異所以興懷其致一也後之攬
者亦將有感於斯文

觀宇宙之大俯
察品類之盛所
以遊目騁懷足
以極視聽之
娛信可樂也夫
人之相與俯仰
一世或取諸懷
抱悟言一室之內

或因寄所託放浪形骸之外雖
趣舍萬殊靜躁
不同當其欣
於所遇暫得於
己快然自足不
知老之將至及
其所之既惓情

隨事遷感慨係之矣
向之所欣俛
仰之間以為陳迹猶不
能不以之興
懷況脩短隨化終
期於盡古人云死生亦
大矣豈

蘭亭禊帖山壽洛陽宮唐搨神品上

蘭亭八十刻

舊梅花
撮耕朱乙集第一圭

馬治跋　宋濂跋

永和九年歲在癸丑暮春之初會
于會稽山陰之蘭亭脩禊事
也羣賢畢至少長咸集此地
有崇山峻領茂林脩竹又有清流激

湍暎帶左右引以為流觴曲水
列坐其次雖無絲竹管弦之
盛一觴一詠亦足以暢叙幽情
是日也天朗氣清惠風和暢仰

觀宇宙之大俯察品類之盛
所以遊目騁懷足以極視聽之
娛信可樂也夫人之相與俯仰
一世或取諸懷抱悟言一室之內

之發真褉帖奇觀也景濂先生寢食隨之審其蹈池
府所稱舊梅花者風度骨榦遒勁中寓有飄逸
淡墨拓得見古人用筆回腕餘勢此冊為宋內

不勝雜碎別具一種以致姽嫿媠
多有會心妻

項見劉公瑀以再藏定武厲本筆意淳
古學張賢氣含人靜觀有端人已士
不能忽慢之起今見此本如瑤臺嬋娟

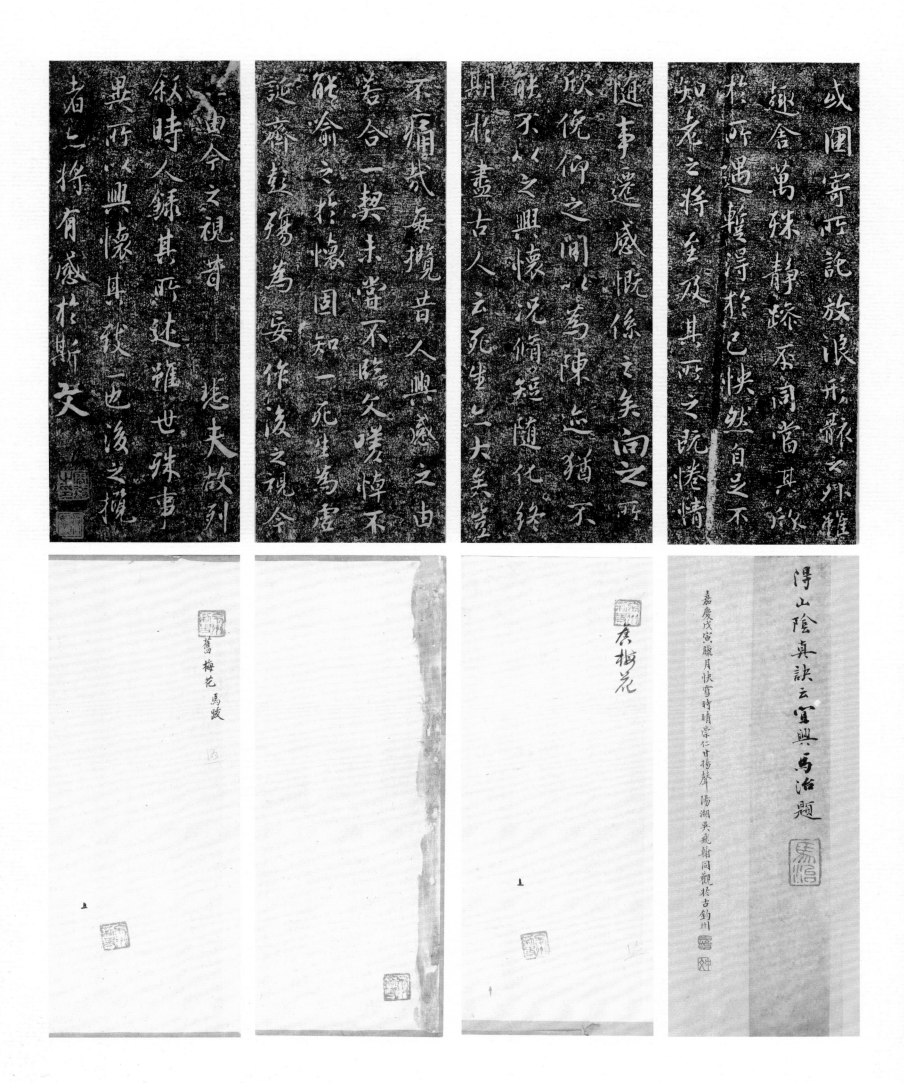

或因寄所託放浪形骸之外雖
趣舍萬殊靜躁不同當其欣
於所遇暫得於己快然自足不
知老之將至及其所之既惓情

隨事遷感慨係之矣向之所
欣俛仰之間以為陳迹猶不
能不以之興懷況脩短隨化終
期於盡古人云死生亦大矣豈

不痛哉每攬昔人興感之由
若合一契未嘗不臨文嗟悼不
能喻之於懷固知一死生為虛
誕齊彭殤為妄作後之視今

亦由今之視昔悲夫故列
敘時人錄其所述雖世殊事
異所以興懷其致一也後之攬
者亦將有感於斯文

舊梅花 馬跋

唐梅花

得山陰真訣云宜興馬治題

嘉慶戊寅臘月快雪時晴崇仁申揚聲
陽湖吳飛翰同觀於古釣川

永和九年歲在癸丑暮春之初會
于會稽山陰之蘭亭脩稧事
也群賢畢至少長咸集此地
有崇山峻領茂林脩竹又有清流激湍
端映帶左右引以為流觴曲水
列坐其次雖無絲竹管弦之
盛一觴一詠亦足以暢敘幽情

仰觀宇宙之大俯察品類之盛
所以遊目騁懷足以極視聽之
娛信可樂也夫人之相與俯仰
一世或取諸懷抱悟言一室之內
或因寄所託放浪形骸之外雖趣舍萬
是日也天朗氣清惠風和暢

蘭亭八十刊　伯儋

蘭亭考稱南嶽本末有皇甫伏叔伯儋印後作高風峻骨冊傳

永和九年歲在癸丑暮春之初會于會稽山陰之蘭亭脩禊事也羣賢畢至少長咸集此地有崇山峻領茂林脩竹又有清流激湍映帶左右引以為流觴曲水列坐其次雖無絲竹管絃之盛一觴一詠亦足以暢叙幽情是日也天朗氣清惠風和暢仰

觀宇宙之大俯察品類之盛所以遊目騁懷足以極視聽之娛信可樂也夫人之相與俯仰一世或取諸懷抱悟言一室之內或因寄所託放浪形骸之外雖趣舍萬殊靜躁不同當其欣於所遇暫得於己快然自足不知老之將至及其所之既惓情隨事遷感慨係之矣向之所欣俛仰之間以為陳迹猶不能不以之興懷況脩短隨化終期於盡古人云死生亦大矣豈

不痛哉每攬昔人興感之由若合一契未嘗不臨文嗟悼不能喻之於懷固知一死生為虛誕齊彭殤為妄作後之視今亦猶今之視昔悲夫故列叙時人錄其所述雖世殊事異所以興懷其致一也後之攬者亦將有感於斯文

観宇宙之大俯察品類之盛
所以遊目騁懐足以極視聽之
娯信可樂也夫人之相與俯仰
一世或取諸懐抱悟言一室之内

或因寄所託放浪形骸之外雖
趣舍萬殊靜躁不同當其欣
於所遇暫得於己快然自足不曾
知老之將至及其所之既惓情

隨事遷感慨係之矣向之所
欣俛仰之間以為陳迹猶不
能不以之興懐況修短隨化終
期於盡古人云死生亦大矣豈

七十一

359

蘭亭八十列

三字押縫

程瑤田跋

永和九年歲在癸暮春之初會
于會稽山陰之蘭亭脩稧事
也羣賢畢至少長咸集此地
有崇山峻領茂林脩竹又有清流激
湍暎帶左右引以為流觴曲水
列坐其次雖無絲竹管弦之
盛一觴一詠亦足以暢叙幽情
是日也天朗氣清惠風和暢仰
觀宇宙之大俯察品類之盛

由今之視昔
叙時人錄其所述雖世殊事
異所以興懷其致一也後之攬
者亦將有感於斯文

悲夫故列

提筆空運奉重若輕而神話學暎澄無塞偃之點押縫

娱信可樂也夫人之相與俯仰
一世或取諸懷抱悟言一室之內

或因寄所記放浪形骸之外雖
趣舍萬殊靜躁不同當其欣
於所遇暫得於己怏然自足不
知老之將至及其所之既惓情

隨事遷感慨係之矣向之所
欣俛仰之間以為陳跡猶不
能不以之興懷況脩短隨化終
期於盡古人云死生亦大矣

不痛哉每覽昔人興感之由
若合一契未嘗不臨文嗟悼不
能喻之於懷固知一死生為虛
誕齊彭殤為妄作後之視今

神品上

蘭亭八十列　定武有界

程瑤田跋　李荷清跋

李荷清跋云玩題極似薛水鈎勒

永和九年歲在癸丑暮春之初
于會稽山陰之蘭亭脩禊事
也群賢畢至少長咸集此地
有峻領茂林脩竹又有清流激

滿暎帶左右引以為流觴曲水
列坐其次雖無絲竹管弦之
盛一觴一詠亦足以暢敘幽情
是日也天朗氣清惠風和暢仰

觀宇宙之大俯察品類之盛

禊帖以定武為家善余曾於京師
見趙子固蘇小本神氣渾穆冠絕今
古此本神韻絕似落水本嘗疑唐搨
摹出乃甚不孫也　海門李荷清跋

填密以粟對之良久又人踪氣

宙今之視昔　悲夫故列
叙時人錄其所述雖世殊事
異所以興懷其致一也後之攬
者亦將有感於斯文

娛信可樂也夫人之相與俯仰
一世或取諸懷抱悟言一室之內

或因寄所託放浪形骸之外雖
趣舍萬殊靜躁不同當其欣
於所遇暫得於己快然自足不
知老之將至及其所之既惓情

隨事遷感慨係之矣向之所
欣俛仰之間以為陳迹猶不
能不以之興懷況脩短隨化終
期於盡古人云死生亦大矢豈

不痛哉每攬昔人興感之由
若合一契未嘗不臨文嗟悼不
能喻之於懷固知一死生為虛
誕齊彭殤為妄作後之視今

瑞方桂岫

誕齊彭殤為妄作後之視今故今之視昔悲夫故列叙時人錄其所述雖世殊事異所以興懷其致一也後之攬者亦將有感於斯文

褉帖以定武為宗善余曾於京師得

覺出元甚而孫初海門李學清跋

古此本神韻趣似落水本嘗遊唐搨

鎮密如粟對之良久女人臻氣

潛消禩帖無美不具可味之彌永

錫立於此

後又一本夢蘆而此去豪髮異工力悉敵逐字比挍莫辨孰其為二石惟此本有方朔書

畫任本意之西異而二本頗合而裝之毋令離之兩傷也渤海又記

蘭亭八十刻

定武無界

程瑤田跋

永和九年歲在癸丑暮春之初
于會稽山陰之蘭亭脩禊事
也群賢畢至少長咸集此地
有峻領茂林脩竹又有清流激

滿暎帶左右引以為流觴曲水
列坐其次雖無絲竹管弦之
盛一觴一詠亦足以暢叙幽情
是日也天朗氣清惠風和暢仰

由今之視昔悲夫故列
叙時人錄其所述雖世殊事
異所以興懷其致一也後之攬
者亦將有感於斯文

蘭亭之大俯察品類之盛

與吾一本無毫髮異此本無分纖累畫耳

娛信可樂也夫人之相與俯仰一世或取諸懷抱悟言一室之內

或因寄所託放浪形骸之外雖趣舍萬殊靜躁不同當其欣於所遇暫得於己快然自足不知老之將至及其所之既惓情

隨事遷感慨係之矣向之所欣俛仰之間以為陳迹猶不能不以之興懷況脩短隨化終期於盡古人云死生亦大矣豈

不痛哉每攬昔人興感之由若合一契未嘗不臨文嗟悼不能喻之於懷固知一死生為虛誕齊彭殤為妄作後之視今

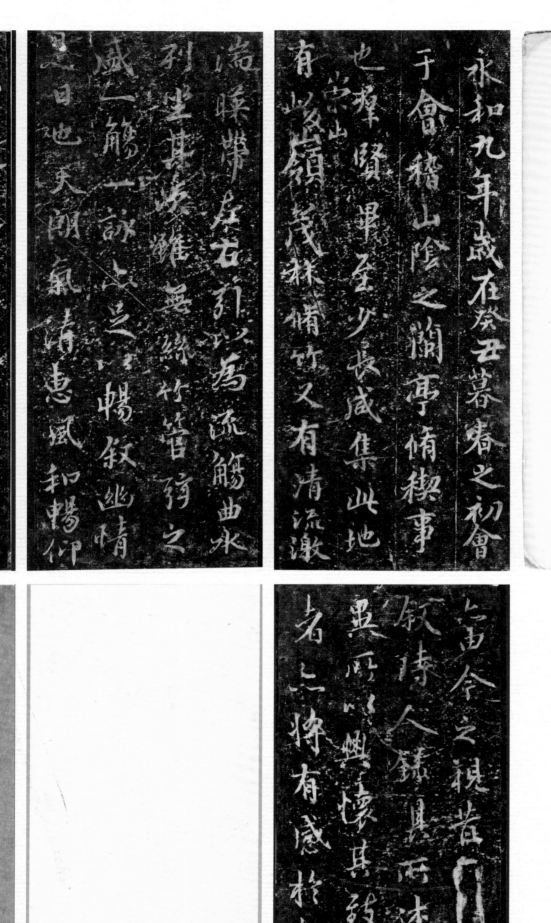

蘭亭八十刻

洛陽宮　馬治跋

永和九年歲在癸丑暮春之初會
于會稽山陰之蘭亭脩稧事
也群賢畢至少長咸集此地
有崇山峻領茂林脩竹又有清流激
湍暎帶左右引以為流觴曲水
列坐其次雖無絲竹管弦之
盛一觴一詠亦足以暢叙幽情
是日也天朗氣清惠風和暢仰
觀宇宙之大俯察品類之盛

景濂學博于晉人書無所不潛心鑒賞而于蘭

所以遊目騁懷足以極視聽
之娛信可樂也夫人之相與俯
仰一世或取諸懷抱悟言一室之
內或因寄所託放浪形骸之外雖
趣舍萬殊靜躁不同當其欣
於所遇暫得於己快然自足不
知老之將至及其所之既惓情
隨事遷感慨係之矣向之所
欣俛仰之間以為陳迹猶不
能不以之興懷況脩短隨化終
期於盡古人云死生亦大矣豈
不痛哉每攬昔人興感之由
若合一契未甞不臨文嗟悼不
能喻之於懷固知一死生為虛
誕齊彭殤為妄作後之視今
亦由今之視昔悲夫故列
叙時人錄其所述雖世殊事
異所以興懷其致一也後之攬
者亦將有感於斯文

三六八

368

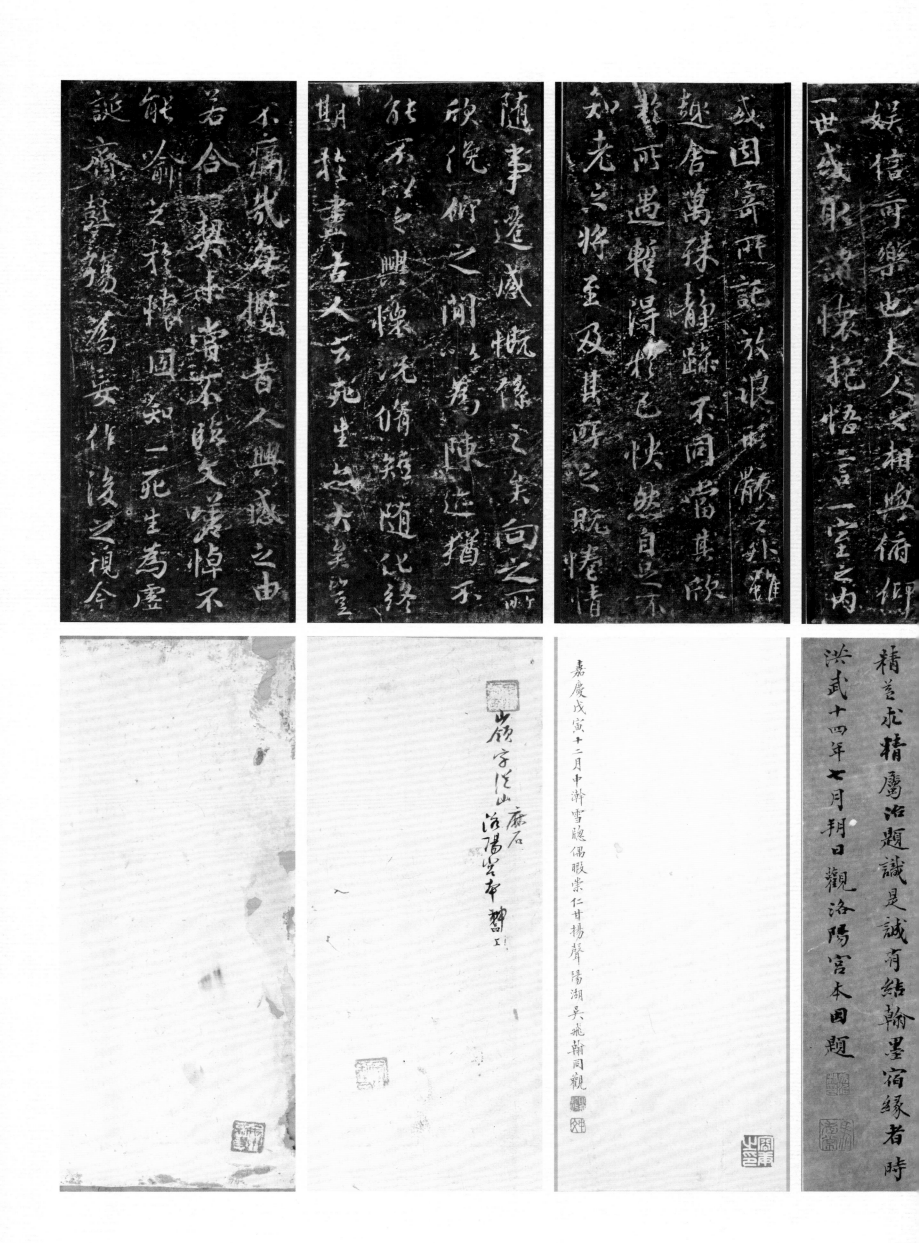

蘭亭八十刻　唐賜

榻搨本戊集第一本

唐摹賜本

永和九年歲在癸丑暮春之初會
于會稽山陰之蘭亭脩稧事
也羣賢畢至少長咸集此地

有峻嶺茂林脩竹又有清流激
湍暎帶左右引以為流觴曲水
列坐其次雖無絲竹管弦之
盛一觴一詠亦足以暢叙幽情

是日也天朗氣清惠風和暢仰
觀宇宙之大俯察品類之
盛所以遊目騁懷足以極視聽
之娛信可樂也夫人之相與俯

誕齋彭殤為妄作後之視今
亦由今之視昔悲夫故列
叙時人錄其所述雖世殊事
異所以興懷其致一也後之攬

期於盡古人云死生亦大矣豈
不痛哉每攬昔人興感之由
若合一契未嘗不臨文嗟悼不
能喻之於懷固知一死生為虛

一世或取諸懷抱悟言一室之內
或因寄所託放浪形骸之外雖
趣舍萬殊靜躁不同當其欣
於所遇暫得於己快然自足不

是日也天朗氣清惠風和暢仰
觀宇宙之大俯察品類之盛
所以遊目騁懷足以極視聽之
娛信可樂也夫人之相與俯仰

知老之將至及其所之既惓情
隨事遷感慨係之矣向之所
欣俛仰之間以為陳迹猶不
能不以之興懷況脩短隨化終

者亦將有感於斯文
绍興八年十二月
十二日米友仁奉
聖旨審定恭題

唐摹賜本米友仁
佳品

蘭亭八十刊

淳化

馬治跋

永和九年歲在癸丑暮春之初會
于會稽山陰之蘭亭脩禊事
也羣賢畢至少長咸集此地
有崇山峻領茂林脩竹又有清流激
湍暎帶左右引以為流觴曲水
列坐其次雖無絲竹管弦之
盛一觴一詠亦足以暢敘幽情
是日也天朗氣清惠風和暢仰

六由今之視昔
叙時人錄其所述雖世殊事
異所以興懷其致一也後之攬
者亦將有感於斯文
悲夫故列

不痛哉每攬昔人興感之由
若合一契未嘗不臨文嗟悼不
能喻之於懷固知一死生為虛
誕齊彭殤為妄作後之視今

漳郡寺李五日甲戌
日勒石

觀宇宙之大俯察品類之盛
所以遊目騁懷足以極視聽之
娛信可樂也夫人之相與俯仰
一世或取諸懷抱悟言一室之內

或因寄所託放浪形骸之外雖
趣舍萬殊靜躁不同當其欣
於所遇暫得於己快然自足不僧
知老之將至及其所之既惓情

隨事遷感慨係之矣向之所
欣俛仰之間以為陳迹猶不
能不以之興懷況脩短隨化終
期於盡古人云死生亦大矣豈

王著摹淳化閣帖不一勒蘭亭自
為缺陷事至滿附焉重摹于絳州則
求善本刻之必盡態極妍而後止亦可
謂補遺之至當者　馬治識

今之視昔
悲夫故列

叙時人錄其所述雖世殊事異所以興懷其致一也後之覽

者亦將有感於斯文

譚氏□二千五百□青田清

日勒石

王著摹淳化閣帖不一勒蘭亭自為缺隔事至潘附焉重摹于絳州闕求善本刻之必盡態極妍而後已亦可謂補遺之至當者馬治識

蘭亭八十刻　國學

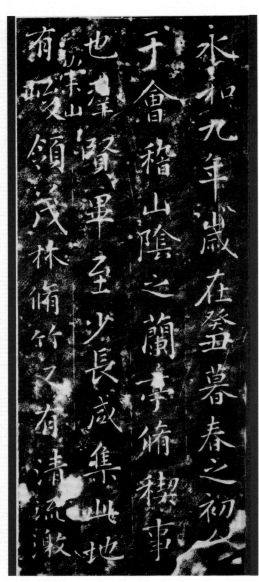

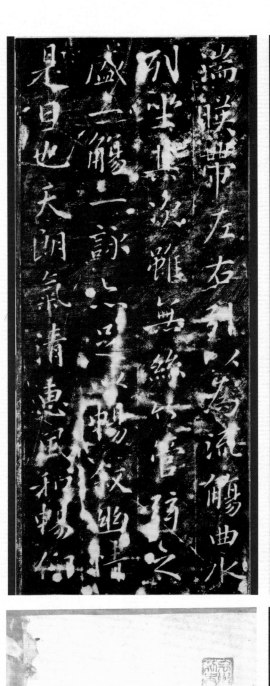

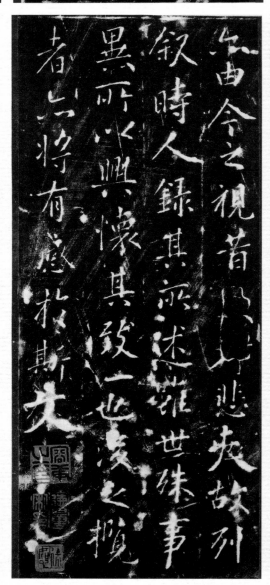

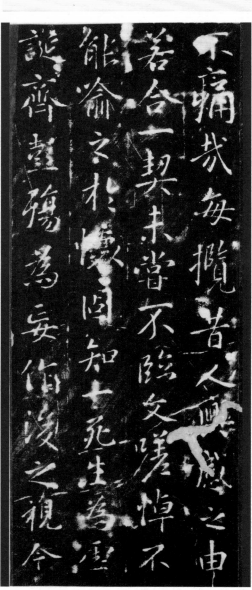

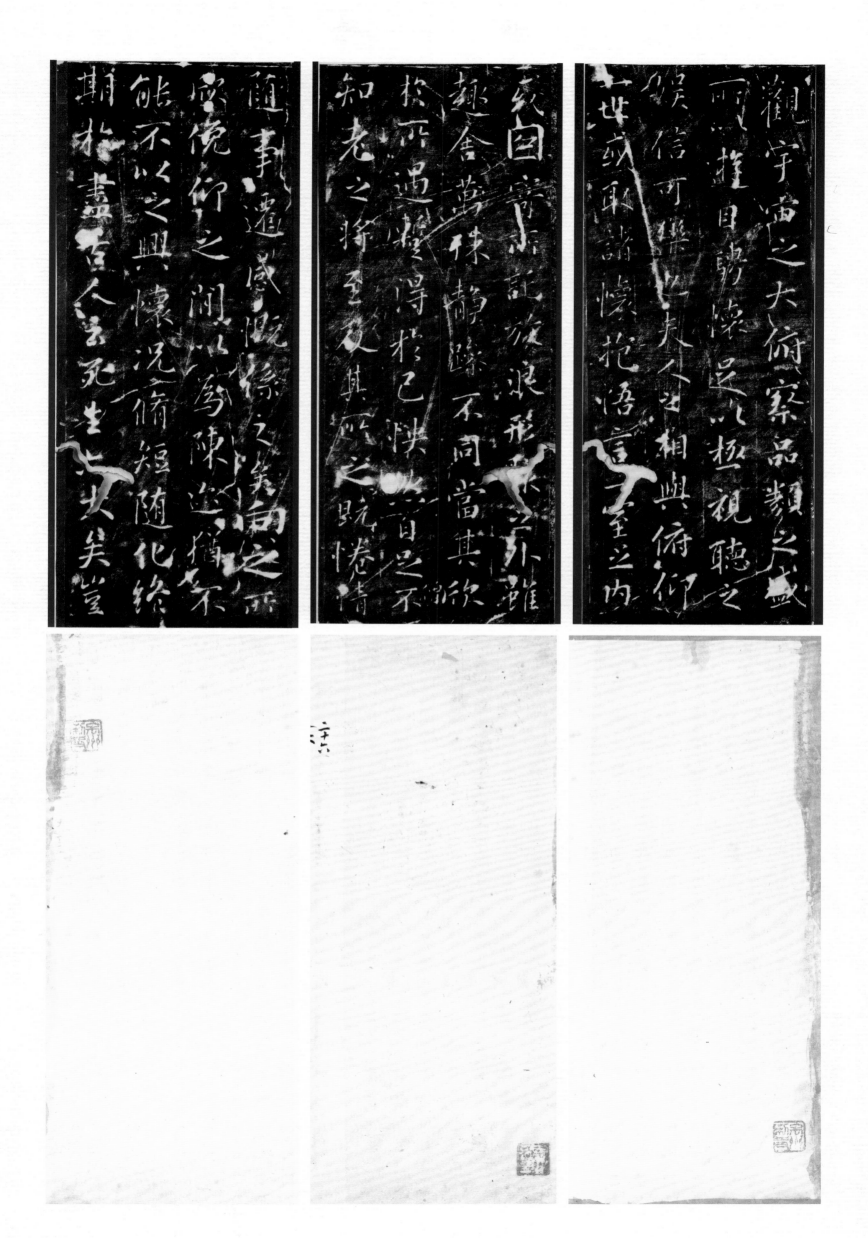

觀宇宙之大俯察品類之盛
所以遊目騁懷足以極視聽之
娛信可樂也夫人之相與俯仰
一世或取諸懷抱悟言一室之內

夫自因寄所託放浪形骸之外雖
趣舍萬殊靜躁不同當其欣
於所遇暫得於己快然自足不
知老之將至及其所之既惓情

隨事遷感慨係之矣向之所
欣俛仰之間以爲陳迹猶不
能不以之興懷況脩短隨化終
期於盡古人云死生亦大矣

蘭亭八十刻

紹興府治
輟耕錄丁集亭一条

永和九年歲在癸丑暮春之初會
于會稽山陰之蘭亭脩稧事
也群賢畢至少長咸集此地
有崇山峻領茂林脩竹又有清流激
湍映帶左右引以為流觴曲水
列坐其次雖無絲竹管弦之
盛一觴一詠亦足以暢叙幽情
是日也天朗氣清惠風和暢仰

觀宇宙之大俯察品類之盛
所以遊目騁懷足以極視聽之
娛信可樂也夫人之相與俯仰
一世或取諸懷抱悟言一室之內
或因寄所託放浪形骸之外雖
趣舍萬殊靜躁不同當其欣
於所遇暫得於己快然自足不
知老之將至及其所之既惓情

隨事遷感慨係之矣向之所
欣俛仰之間以為陳迹猶不
能不以之興懷況脩短隨化終
期於盡古人云死生亦大矣豈
不痛哉每攬昔人興感之由
若合一契未嘗不臨文嗟悼不
能喻之於懷固知一死生為虛
誕齊彭殤為妄作後之視今

亦由今之視昔悲夫故列
叙時人錄其所述雖世殊事
異所以興懷其致一也後之攬
者亦將有感於斯文

觀宇宙之大俯察品類之盛
所以遊目騁懷足以極視聽之
娛信可樂也夫人之相與俯仰
一世或取諸懷抱悟言一室之內

或因寄所託放浪形骸之外雖
趣舍萬殊靜躁不同當其欣
於所遇暫得於己快然自足不
知老之將至及其所之既惓情

隨事遷感慨係之矣向之所
欣俛仰之間以為陳迹猶不
能不以之興懷況修短隨化終
期於盡古人云死生亦大矣豈

蘭亭八十刊

趙子固

宋濂跋

永和九年歲在癸丑暮春之初
會于會稽山陰之蘭亭脩禊事
也群賢畢至少長咸集此地
有崇山峻領茂林脩竹又有清流激

端映帶左右引以為流觴曲水
列坐其次雖無絲竹管弦之
盛一觴一詠亦足以暢叙幽情
是日也天朗氣清惠風和暢仰

由今之視昔悲夫故列
叙時人錄其所述雖世殊事
異所以興懷其致一也後之攬
者亦將有感於斯文

不痛哉每攬昔人興感之由
若合一契未嘗不臨文嗟悼不
能喻之於懷固知一死生為虛
誕齊彭殤為妄作後之視今

380

觀宇宙之大俯察品類之盛所以遊目騁懷足以極視聽之娛信可樂也夫人之相與俯仰一世或取諸懷抱悟言一室之內

或因寄所託放浪形骸之外雖趣舍萬殊靜躁不同當其欣於所遇暫得於己快然自足不知老之將至及其所之既惓情

隨事遷感慨係之矣向之所欣俛仰之間以為陳迹猶不能不以之興懷況脩短隨化終期於盡古人云死生亦大矣豈

趙子固書梅竹譜小宋跋

趙子固垂秀孽永

前冊厝水生去毫捲子圓于撐入
若老帶鋒角不似神乾上堂諸
刻筆圓澤宜方挸規旡劍鈒
學陸之習旦書句積帖上秦

蘭亭八十刻

楷臾龍室

程瑤田跋

永和九年歲在癸丑暮春之初會
于會稽山陰之蘭亭脩稧事
也羣賢畢至少長咸集此地
有崇山峻領茂林脩竹又有
清流激

湍暎帶左右引以為流觴曲水
列坐其次雖無絲竹管弦之
盛一觴一詠亦足以暢叙幽情
是日也天朗氣清惠風和暢仰

不痛哉每攬昔人興感之由
若合一契未嘗不臨文嗟悼不
能喻之於懷固知一死生為虛
誕齊彭殤為妄作後之視今

由今之視昔悲夫故列
叙時人錄其所述雖世殊事
異所以興懷其致一也後之攬
者亦將有感於斯文

観宇宙之大俯察品類之盛
所以遊目騁懷足以極視聽之
娯信可樂也夫人之相與俯仰
一世或取諸懷抱悟言一室之內

或因寄所託放浪形骸之外雖
趣舍萬殊静躁不同當其欣
於所遇暫得於己快然自足
知老之將至及其所之既惓情

随事遷感慨係之矣向之所
欣俛仰之間以為陳迹猶不
能不以之興懷況脩短随化終
期於盡古人云死生亦大矣豈

褚遂良
神龍中

褚登善禊帖二種風格相同而一本末多文字後署臣褚遂良
四字此本末闕文字及鈐褚氏二字雖文章刻手別為本允善
此本秀潤來氏父子家藏蓋陸氏所藏問津乙巳歲歸於唐杭州
梁山舟氏論禊帖出此種舊搨見元甚珍之語當是以來搨本余曰
但此帖未敢去年審定已寄典曲異孔氏刻入玉虹樓鑒寄帖事程瑤記

383

期於盡古人云死生亦大矣豈

不痛哉每攬昔人興感之由

若合一契未嘗不臨文嗟悼不

能喻之於懷固知一死生為虛

誕齊彭殤為妄作後之視

由今之視昔悲夫故列

異形以興懷其後之攬
者亦將有感於斯

褚登善禊帖二種風格雖同一本末有文字後署臣褚遂良
四字此本末署闕文字及鈐褚氏二字雄文章刻手多拳本差蒼
此本差潤末氏父子家住蓋隆此間問津乙巳歲頭皆末眼本余曰
某山舟氏論禊帖出此種舊探見未甚珍之語蜀
審言已穹典曲異孔氏刻入玉虹樓鑒藏帖中程瑤記

合帖圖版説明

《蘭亭書法全集》圖版說明

歷代合帖

一　明拓蘭亭序帖二種

木面，外簽書：『蘭亭敘，上下二本』。一冊，墨紙六開。墨紙半開　縱25厘米　橫13.8厘米

前一種為唐模蘭亭，三開，帖前『唐模蘭亭』四字被割去。後一種，三開，帖前刻『唐

模瘦本』四字。帖後有陳奕禧、李世倬等人題跋、觀款。（王禕）

二　明拓蘭亭序帖二種冊

縱24.2厘米　橫12.1厘米　縱24.2厘米　橫11.8厘米

二者系定武翻刻本。陸恢題簽『舊拓蘭亭二種。綏臣所得』。內鈐『成章印信』、『古

愚氏藏』等鑒藏印。張廷濟、陸恢題跋。陸跋云：『定武出歐』、『以骨格勝，而仍饒姿態』，

『此二種皆從定武脫胎，而各得其性』。故宮博物院一九六二年購藏。（秦明）

三　明拓蘭亭序帖三種

縱23.5厘米　橫11.3厘米

三種蘭亭皆屬定武系統。前二本尚屬舊拓，雖摹翻有據，但刻工粗糙，字跡漫漶。第

三本則是臨而再翻，變化大矣，但從『會』字已損、『激』字『身』部、『聽』字『耳』旁，始

知亦是出自定武無疑。故宮博物院一九六二年購藏。（秦明）

四　明拓蘭亭序帖三種冊

縱23.5厘米　橫11.5厘米

三種分別為定武本、東陽本、國學本。梅生題簽。楊守敬等題跋。鈐『秘玩』、『子京

秘玩』、『梅生』等鑒藏印。故宮博物院一九六三年購藏。（秦明）

五　明拓蘭亭序帖三種合卷

縱25.3厘米　橫70.8厘米　縱25.3厘米　橫65.7厘米　縱25.3厘米　橫68厘米

華亭張氏寶稘軒舊藏蘭亭三本，即褚臨本、定武本、趙摹本，皆翻刻。筆劃清晰，紙

墨純古。張興載、吳雲等題跋，徐三庚題簽、觀款。故宮博物院一九六四年購藏。（秦明）

六 明拓蘭亭序帖五種冊

墨紙 半開縱24.5厘米 橫11.9厘米

錦面，挖鑲裱蝴蝶裝。

該拓本為故宮博物院藏『明拓禊帖五種』合冊。封面伊念曾題簽『舊拓禊帖五種 國初諸遺老品匯 玉山蕭氏藏 汀州伊念曾書籤』。第一、二、四種為定武本，第五種為趙子昂臨本。其中第三種為本冊重要拓本之一。是本《蘭亭》二十八行，諸字完好無損。首行最後一字『會』字全，可知非定武系統。臨寫刻意保留書者塗改之原字，故可見『因』字之初乃『外』字傳摹之誤，而『向』之二字，初作『於今』。張雲章題跋三段，認為此拓中有數字特異定武，亦有全類聖教者，正是此本獨特之處。（秦明）

七 明拓御府薛稷本蘭亭序等六種冊

墨紙1開 縱27.8厘米 橫31.5厘米

錦面，挖鑲裱蝴蝶裝。該拓本為故宮博物院藏《明拓禊帖六種》合冊，依次為：趙孟頫臨本、領字從山本、定武本、馮摹本、定武本、御府薛稷本。

其中御府薛稷本《蘭亭》，為故宮博物院藏『明拓禊帖六種』重要拓本之一。是本《蘭亭》二十八行，實系一種臨寫本，『九』字回勾，『有』字行草寫法等，自具面貌。古璽印『神龍』、『宣和』等皆屬亂造。這樣的《蘭亭》或稱賜潘貴妃本、集王書本等，於歐、褚外自標一格。款署刻『御庫所藏薛稷拓定武本 曾紳記』。『定武』之名為宋時熱捧，而傳說石乃唐刻，曾紳襲時稱題之。帖後有春湖段晴川、三原員鳳林、玉田袁開第等題跋三段，及昆池孫清彥觀款一則。袁開第認為，此與定武本則決不相類似，宜改題曰『薛搨蘭亭』。（秦明）

八 明拓蘭亭序帖十種冊

縱25.8厘米 橫14厘米

此蘭亭十種，翁方綱詳跋其間，意欲分為『前八種』和『下二種』兩類，前者系出之有據，後者則是後人贗作。翁方綱考訂次第如下：其一，宋王文惠黃絹本偽作而又重翻者，前八種之第三；其二，從重翻之定武五字不損本又翻再翻者，前八種之第四；其三，從神龍本之翻本又重翻者，前八種之第七；其四，亦重翻神龍本，前八種之第六；其五，所謂神龍本，前八種之第一；其六，多次重翻之神龍本，前八種之第八；其七，重翻又重翻之五字損本定武，前八種之第二；其八，重翻之穎井本，前八種之第五；其九，下二種之一，題定武肥本，俗手所寫，名不副實，貽誤後學；其十，下二種之二，題褚本，是明朝周藩工匠一手所為耳。由此可管窺翁方綱於蘭亭之癡迷。故宮博物院一九五九年購藏。（秦明）

九　明拓蘭亭序帖十種冊

縱25.8厘米　橫11.5厘米

三冊封面均題簽『蘭亭合璧』，以上、中、下區分。上、中冊各四種，下冊二種並一蘭亭詩。

第一種，定武翻刻本（五字已損），三開，內鈐『鞠躬考藏金石文字』等鑒藏印六方。

第二種，定武翻刻本（五字未損）；三開，起首刻『定武蘭亭』四小字及『神品』半印。內鈐『五世司馬』等鑒藏印四方。

第三種，神龍翻刻本。起首刻『唐模蘭亭』四小字及『神龍』半印等。內鈐『豫章郡圖書印』等鑒藏印二方。

第四種，三開，起首刻『機暇清賞』印，末尾刻『弘文之印』等印。內鈐『王元美鑒賞』等鑒藏印四方。

第五種，三開，有界格，『向之』、『痛』、『良可』等塗改字空缺。內鈐『豫章郡圖書印』等鑒藏印三方。

第六種，三開，起首刻『機暇清賞』等印，末尾刻『紹興』等印。前六行剝蝕嚴重，字跡模糊。內鈐『豫章郡圖書印』等鑒藏印四方。

第七種，三開，起首刻隸書『宋薛道祖書』四大字。末尾刻『紹彭』二小字及『弘文之印』等印。內鈐『豫章郡圖書印』等鑒藏印三方。

第八種，三開，首行『在癸丑』三字空缺，『向之』、『痛』、『良可』、『夫』、『文』的修改字亦空缺。末刻『張鈺之印』『子子孫孫永保用享』等修改字筆劃加重，『良可』二字空缺。

第九種，三開，『因』、『向之』、『夫』、『文』等字空缺。末尾刻『付奕』二小字及『趙氏子昂』等印。鈐『□齋』等鑒藏印二方。

第十種，縮刻蘭亭，末尾刻『子昂』二小字。鈐『□齋』等鑒藏印二方。

十　清拓蘭亭序帖二種

木面，外簽書：『唐馮承素、宋薛紹彭臨蘭亭帖，精拓本，歲寒堂藏。石雪居士題簽，癸未元日』。

一冊　墨紙七開　半開　縱15.5厘米　橫13.3厘米

本冊有蘭亭序二種。前一種，馮承素摹蘭亭，四開，帖首刻『唐摹蘭亭』四字；後一種薛紹彭書蘭亭，三開，帖首刻『宋薛道祖書』五字。（王禕）

十一　清拓蘭亭序帖三種冊

縱24厘米　橫9.2厘米

冊內蘭亭有三，皆國學本。前二者為清早期拓本，一拓舊，一拓精，均經動手填描，幸未致傷字跡。第三本為晚清拓本，字畫剝細，然半韻猶存，藏家附之，意欲前後比較。

有李勤伯、岳小琴等題跋。故宮博物院藏。（秦明）

十二 清拓吳雲刻蘭亭序帖四種冊

縱25厘米 橫12.3厘米

其一，米海嶽臨本；其二，董文敏臨本；其三，程孟陽刻本；；其四，祝京兆臨本。四

本皆藏吳雲二百蘭亭齋，據吳氏刻跋可知，程、米二本係出明刻蘭亭，祝、董二本則是吳

氏家藏真跡上石。以上原石倖存於清末江南戰亂，吳雲於同治三年（一八六四）移置焦山，

與覆刻定武蘭亭汪中本合稱《焦山蘭亭五種》。故宮博物院一九六二年購藏。（秦明）

十三 清拓蘭亭序帖五種

縱33厘米 橫13.5厘米

第一、二、三種系定武本，第四種為褚遂良本，第五種為唐模賜本。永樂十五

（一四一七）周定王『以定武本三、褚遂良本一、唐模賜本一刻之於石，复書諸賢詩，仿李

伯時之圖兼襖帖諸家之說為一卷。』歲久石泐，萬曆二十年（一五九二）益王潢南道人『出

先朝舊藏，並趙承旨十八跋雙鈎廓填，遠聘吳中精工再摹上石。』馬寶山捐贈，故宮博物

院藏。（秦明）

十四 清拓蘭亭序帖十種冊

縱24.4厘米 橫11.2厘米

故宮舊藏，封面題刻『十種蘭亭 恭壽堂鑒藏』。此十種蘭亭皆為翻刻，分別為：之一

元陸繼善雙鈎本，之二御府薛稷本，之三玉枕本，之四縮臨趙臨本，之五定武本，之六

潁上本，之七王曉本，之八賜潘貴妃本，之九東陽本，之十國學本。（秦明）

十五 清拓蘭亭序帖十八種冊

縱25.5厘米 橫13.4厘米

封面題簽已損，可辨識殘字如下…『……蘭亭十八種……開皇本……神龍本 又別

本……獨孤……張金界奴……慈溪薑氏二本……東陽別……重摹國學本……王堯臣

二本……重摹定武本……』為重要參考資訊。

第一，三開半。虞摹本。鈐『墨林山人』鑒藏印。

第二，四開。神龍本。起首朱書『神龍』二小字，刻『唐模蘭亭』四小字、『神龍』

半印及『神品』、『宣和』、『紹興』、『政和』、『吳興』等印。末尾刻『長樂許將熙寧丙辰孟

冬開封府西齋閱』觀款。

第三種，三開。神龍本。『山陰』、『賢』、『地』、『為』、『盛』、『觴』、『詠』、『幽』、

「取」、「隨」、「矣」、「能」、「嘗不臨文嗟悼」、「能喻」、「異」、「興懷」、「感」等字有朱圈。

第四種，三開半。張金界奴本。起首刻「天曆之寶」、「子孫永保」、「內府圖書」等。帖尾殘缺，所刻「臣張金界奴上進」小字中「奴上進」三字已損。

第五種，三開。賜潘貴妃本。

第六種，三開。御府薛稷本。陳昌齋題跋云：「右慈谿姜西溟所藏蘭亭二種，西溟舊題為唐刻褚本，王虛舟力辨其非，而定為懷仁集聖教序字所成，誠為定論。」

第七種，二開半。字跡漫漶。帖石自「若合一契」後殘損。

第八種，三開。定武翻刻本。五字已損。石如題跋一則。墨頁鈐「鐵生鑒賞」等鑒藏印。

第九種，三開。定武翻刻本。五字有損有不損。起首朱書「定本」三小字。

第十種，三開。東陽本。

第十一種，三開。唐模賜本。有界格。後有王堯臣刻跋，末二行「傳示後學永以法。皇祐己丑（一〇四九）四月太原王堯臣謹跋」之前文字，系拼接而成，實為永樂十五年（1417）周定王所刻蘭亭之題跋，且有意將原文中「定武三本」之「三」字鑿損，而似「一」字。

第十二種，四開半。賜潘貴妃本。前刻「御書之寶」等印，後刻朱熹跋。溫一貞題跋一段。墨頁鈐「子京」等鑒藏印。墨

第十三種，三開。定武翻刻本。末尾刻「臣薛稷模」小字及「政和」、「紹興」等印。墨頁鈐「子梅心賞」等鑒藏印。

第十四種，三開。定武翻刻本。五字未損，九字已損。

第十五種，三開。定武翻刻本。五字未損，九字已損。

第十六種，三開。定武翻刻本。五字已損。「永」、「歲」、「咸」、「觴」、「詠」、「幽」、「清」、「暢」、「宇」、「宙」、「俯」、「察」、「品」、「類」、「盛」、「遊」、「詎」、「形」、「同」、「知」、「至」、

第十七種，三開。定武翻刻本。五字未損，九字已損。「其」、「所」、「事」、「終」、「合」、「嘗」、「能」、「喻」、「彭」、「妄」、「由」、「興」等字有朱圈。

第十八種，三開。領字從山本。「向之」、「痛」、「良可」等塗改字缺。（秦明）

十六　蘭亭序帖四十種（前二十種）

半開　縱23.8厘米　橫13.9厘米

第一冊，木面，封面題字「此頁蘭亭五則」。

本冊共有五種蘭亭序，按順序分別為：一、定武蘭亭序翻刻本，三開，帖中「亭、群、帶、右、流」等字已損。二、蘭亭序，三開，全帖劃傷較重，其中的第九行「之」字和第十行「之」字有劃痕。三、蘭亭序，三開半，帖中鈐有一印，其中第二十七行「所」字下有劃痕。四、蘭亭序，三開半，帖中有「貞觀」、「紹興」等刻印，帖後有「褚氏」刻印。五、

定武蘭亭序翻刻本，三開半，其中『群、帶』等字已損，帖後有刻跋及『宣和』刻印。

第二冊，木面，封面題字『蘭亭四十種帖』，宇丞。

本冊共有五種蘭亭序，按順序分別為：一、蘭亭序，三開半，帖中有缺字，且有劃痕，帖後有『墨妙筆精』等刻印。二、蘭亭序，似定武本，三開，帖中『亭、群』等字已損，且

有許多劃痕。三、蘭亭序，三開，帖中有缺字，其書法柔媚。四、蘭亭序，三開半，帖後有『紹興』等刻印。

至十三行有一道不規則裂痕。五、蘭亭序，三開半，十一行

第三冊，木面，封面題字『趙孟賦蘭亭序一則』，共五首。

本冊共有五種蘭亭序，按順序分別為：一、蘭亭序，三開，二十二行『文』字左上有劃痕。二、蘭亭序，三開半，三行『至』字有輕劃痕，帖後有兩方鈐印。三、蘭

疑似趙孟頫蘭亭序翻刻本，三開半，四行『激』字左上有一道劃痕，帖後有鈐印。四、蘭

亭序，似定武本，三開，帖中『列、盛』等字已損，且有許多劃痕，帖後有刻印。五、蘭亭序，似定武本，

三開，帖中『群、亭、帶』等字已損，且有許多劃痕，帖後有刻印。

第四冊，木面，封面題字『此箂共蘭亭五則，歲在癸丑春三月，鳧山宇澄書』。

本冊共有五種蘭亭序，按順序分別為：一、蘭亭序，似定武本，三開半，帖中『群、

帶、列、天』等字已損，全帖劃痕較多，其中第十九行有劃痕。二、蘭亭序，三開半，帖

中劃痕較多，其中三行『賢』字右有一道劃痕。三、定武蘭亭序翻刻本，三開，帖中『亭、

群、帶、右』等字已損。帖中劃痕較多。四、蘭亭序，三開，書法遒麗。五、蘭亭序，三開，

第一行右刻有『趙』和『大雅』二印，帖後鈐有『計東』一印。（許國平）

十七 蘭亭序帖四十種（後二十種）

墨紙半開　縱23.8厘米　橫13.9厘米

第五冊，木面，封面題字：『蘭亭帖四十種』，宇丞書。

本冊共有五種蘭亭序，按順序分別為：一、蘭亭序，三開，帖中『會』字缺。二、蘭

亭序，三開半。三、蘭亭序，四開，首刻『唐模蘭亭』四字和『神龍』等印。四、蘭亭序，

三開，三十行，帖中二行『會』字和四行『有』字、『崇山峻嶺』等字刻有缺損痕跡，末行

刻『米芾』、『曹溶秘玩』等印。五、張金界奴本蘭亭序，三開半，墨紙尾刻：『臣張金界

奴上進』，即為『天曆蘭亭』或『張金界奴本』。

第六冊，木面，封面題字：『此頁共蘭亭五則。』

本冊共有五種蘭亭序，按順序分別為：一、蘭亭序，三開，帖尾刻：『臣褚遂良』。

二、定武蘭亭序，三開，此帖首行『會』字缺，字畫瘦勁。三、定武蘭亭序，三開。四、

張金界奴本蘭亭序，四開，帖尾刻：『臣張金界奴上進』。五、蘭亭序，三開，帖尾刻『大

德九年八月廿有三日孟頫』一行，又刻『梁溪徐麟卿家藏』一行。

第七冊，木面，封面題字：「蘭亭四十種帖，雨丞署」。

本冊共有六種蘭亭序，按順序分別為：一、定武蘭亭序，三開，首行『會』字損。二、蘭亭序，三開。三、蘭亭序，三開半，帖首刻『唐橅蘭亭』。四、蘭亭序，三開半，末行尾刻『弘文之印』。五、蘭亭序，三開半，末行尾刻『弘文之印』。六、定武蘭亭序，三開，首行『會』字損。

第八冊，木面，封面題字：『蘭亭序，羲之筆，頓悟生記』。

本冊共有六種蘭亭序，按順序分別為：一、蘭亭序，三開，其中三行，十行，十六行各有一豎裂紋。二、蘭亭序，三開，十一行至十三行有一豎裂紋。三、薛稷本蘭亭，三開，首刻『御庫所藏薛稷拓定武本，曾紳記』，並刻『神龍』印和『建業文房之印』印。四、薛稷本蘭亭，三開，與前同。五、趙孟頫書蘭亭十三跋，七開，拓本有缺。（王禔）

十八　寶鴨齋藏蘭亭序帖八十一種

（尹一梅）

清徐樹鈞輯。徐樹鈞（一八四二～一九〇一年）字叔鴻，著《寶鴨齋集》，因藏王獻之《鴨頭丸帖》故名。徐樹鈞原共藏《蘭亭》九十二種，他曾在自己所著《寶鴨齋題跋》中寫到：「余舊藏《蘭亭》八十六卷，為黃吟川、程瑤田故物，皆宋元明拓本，古色古香，無美不備。繼又得孫退谷宋拓一卷，有趙松雪一札可證。又得南宋拓《鼎帖》中《蘭亭》三卷，又賈秋壑刻『玉枕蘭亭』一卷，並此卷合成九十二《蘭亭》。」文中提及的「八十六卷」為一套，後來歸於武昌徐恕。民國二十年（一九三一）其中四刻（定武五字不損本、定武玉枕本、褚臨本、蘇氏殘石本）歸於順德黃節，八十二拓歸銅山張伯英。在八十二拓中，有一種重復，實則八十一種。民國二十七年（一九三八）九月，張氏以所藏求售，且言「願得此者，念昔人採集之艱，加以護惜，勿貪拆售之利，而致星散如理宗之百十七卷徒存目錄已也」。嗣後，東莞容庚收得。故宮博物院一九六二年悉數購藏，黃節所藏四本，則無可蹤跡。其實這些版本，皆為明、清兩代的翻刻，經專家考證，元明間宋濂、馬治等跋語為臆造，清人跋則多屬真跡。裝帖的紙封套上的文字為容庚先生題寫的帖名及簡練的注釋。

案：容庚先生在《叢帖目》一書中，曾將此套拓本按照甲、乙、丙、丁、戊、己分成定武本、神龍本、紀年本、州郡本、各家本、別體本六類。至於每種拓本的命名，則是根據各自的特點而定。或以版本上刻名而定，或是根據鐫者姓名而定，或依世間貫稱而名，等等。拓本各具特點，名目繁多。為了方便對比，這裡出版順序及版本名稱基本沿用容庚先生《叢帖目》所列，分類亦同，如遇《叢帖目》錯誤處，則依據拓本實際情況更正。

容庚《叢帖目》所載八十一種蘭亭目錄，在故宮博物院的藏本中缺少「戊」各家本

394

「顧廷龍同學以褚臨影本見貽」，此影印本，未入藏故宮博物院。容庚先生目錄中未錄入，

而故宮所多出的兩本是「潁上本」和馮敏昌跋「神龍肥本」。案：另外，每種拓本名稱下

括號中所標中文數字，是容庚《叢帖目》一書中的排序，以便對應。

【一／八二】上黨本（江德量跋）（四八）

明拓本，濃墨拓。拓本墨紙三開半，半開尺寸為縱23厘米，橫9厘米。定武蘭亭翻

刻本，此帖首行未刻「會」字，無界欄。乾隆五十七年（一七九二）江德亮跋文一段，定

為上黨本。拓本字畫瘦硬，帖石磨損劃痕較甚，椎拓欠精，因而帖的裱褙上有雪舫墨筆

書「近年有善拓本應易之」之語。上黨本帖石據記載是上黨長治令耆海來在縣治東土中而

得，其拓本稱「上黨本」。

鈐印「容庚」、「彊邨」。

【二／八二】寶慶王用和本（四二）

明拓本，濃墨精拓。墨紙四開，墨紙半開尺寸縱23厘米，橫9.4厘米。拓本刻有南

宋理宗朝丞相賈似道的「悅生」葫蘆印，尾刻「寶慶二年二月，王用和刊石」楷書款。南

宋理宗朝權臣賈似道號悅生，葫蘆印系其章形。王用和是南宋時期婺州（今浙江金華

的刻工，據記載賈似道曾令他鐫刻《蘭亭序》。

「群賢畢至」的「群」字末筆開杈，十四行和十五行間，在下端刻有一「僧」字。一些

特點與定武本相似，但又有明顯不同，所以是以臨寫本上石，而冠以王用和之名。

鈐印「容庚之印」。

【三／八二】成通王承規本（二九）

明拓本，濃墨精拓。墨紙四開，墨紙半開尺寸縱23.3厘米，橫10.5厘米。楷書刻款

「咸通二年五月刊置翰林院待詔所，王承規摹」。咸通是唐懿宗李漼的年號，已經到了晚

唐。翰林院是唐代創設的皇帝的文藝隨行機構，皇帝身邊供隨時招用的供御伎術人稱「翰

林待詔」。翰林院是皇帝的隨行機構，按理沒有固定的辦公場所，但在皇帝常去的地方，

也有相對固定的待詔地點。《舊唐書·官職志》言：「翰林院：天子在大明宮，其院在右

銀台門內；在興慶宮，院在金明門內；若在西內，院在顯福門；若在東都，華清宮，皆有

待詔之所。其待詔者，有詞學、經術、合練、僧道、卜祝、術藝、書弈，各別院以稟之，

日晚而退」。王承規是唐德宗時人，工書。此本偽託王承規之名，刻款年代不符。

鈐印「容庚之印」等印二方。

【四／八二】元祐三年本（程瑤田跋）（三四）

明拓本，濃墨精拓。墨紙三開半，跋半開。墨紙半開尺寸縱22.5厘米，橫8.8厘米。

拓本首行「會」字缺，為定武系統翻刻本。五字中損「流」、「帶」、「天」三字，而九字中

「亭」、「列」、「幽」、「遊」等字不損。帖尾鐫刻「大宋元祐三年四月模勒上石」款及二押。

元祐是宋哲宗的年號，一押為南宋度宗押，皆為商賈惑人之作。

拓本後有程瑤田朱筆跋文一段，稱此本同高穎監刻「開皇本」：「同一關捩，惟押縫

「僧」字上無「騫異」三字耳。余前跋高穎本以為褚薛家法，尤近薛曜，宋祐陵書，庶幾近

之。今是本末署元祐，元祐為泰陵年號，蓋祐陵兄也。然則此模勒者，豈亦經祐陵潤色

之邪。余之鑒別，不為無所見爾」。所謂「開皇本」有兩種，皆宋人偽託。程瑤田跋語說

是本與「高穎本」有相同處，而認為「高穎本」是褚遂良、薛曜的書法風格，更似薛曜。薛

曜，字異華，薛元超之子，祖籍蒲州汾陰（今山西萬榮），以文學知名。官正議大夫，奉

宸大夫，約卒于長安末年（七○三～七○四）。書學褚遂良，瘦硬有神，用筆細勁，結體

疏朗。程氏應該知道開皇是隋之年號，時間早於褚薛，跋者反而沾沾自喜，可見鑒帖之難。

跋中用祐（宋徽宗）泰（宋哲宗）陵名以代宋帝之稱。

鈐印「武昌徐恕審定」、「容庚之印」。

【五／八二】大觀摹開皇本（江德量跋）（三六）

明拓本，濃墨精拓。墨紙四開，跋一開。墨紙半開尺寸縱23.2厘米，橫9.7厘米。

刻「開皇十八年三月廿日」款及「大觀二年臣京奉旨摹勒龕置太清樓西廡，臣京謹記」字

樣，以說明是宋代蔡京奉旨摹勒上石者，實則以一種臨本翻刻。帖中「向之」、「夫」、「文」

等字，刻有原改之字。

帖後有江德量乾隆五十七年（一七九二）跋文一段，說明此帖是吟川收藏。江德量

（一七五二～一七九三年）字成嘉，一字秋水，號秋史，江蘇儀徵人。乾隆進士，授翰

林院編修，官監察御史。工刻印，尤擅隸書。好金石，富藏碑帖拓本及書籍，寫此跋時

四十歲。吟川是清代黃掌綸之號，字展之，福建龍溪人，官國子監典簿。其酷嗜金石文字，

善篆刻，工詩，書學黃庭堅，瘦峭多姿。

鈐印「徐恕」、「容庚之印」。

【六／八二】石氏本（六○）

明拓本，濃墨精拓。墨紙三開半，墨紙半開尺寸縱22.8厘米，橫9.5厘米。帖尾鐫

有「石氏」三字之印。是依照臨本刻石者，臨本多添己意。

鈐印「容庚之印」。

【七／八二】古懿郡齋本（江德量跋）（四五）

明拓本，濃墨拓。墨紙三開半，跋半開。墨紙半開尺寸縱22.3厘米，橫10厘米。《蘭亭》有界欄，帖首右下角刻『古懿郡齋』四字，『悲夫』之『夫』字原字只是胡亂一鉤筆，應為臨本的再次翻刻本。

帖後有江德量乾隆五十八年（一七九三）的跋文，書此跋時四十一歲，為其去世當年所題。

鈐鑒藏印『彊邨寓賞』、『容庚之印』。

【八／八二】甲秀堂本（馮敏昌跋）（五九）

明拓本，濃墨拓。墨紙四開，跋文一開。墨紙半開尺寸縱23.3厘米，橫10.5厘米。字間紙略顯黃色。《蘭亭》刻有界欄，帖前鐫『甲秀堂』三篆字，帖後陰線刻王羲之立像。此本《蘭亭》為偽託甲秀堂名者。《甲秀堂法帖》廬山陳氏刻，宋代叢帖。此帖流傳極少，據記載原帖五卷，收錄先秦至宋歷代名家書法。故宮博物院存卷一，南宋拓，已是殘本，為孤本。

帖後有馮敏昌題跋，對於刻本書法及帖後鐫刻的王右軍畫像進行了品評，其書飄逸靈動。馮敏昌（一七四七—一八〇六，卒年一作一八〇七）字伯求，號魚山，廣西欽州人。乾隆朝進士，旋改戶部、刑部主事。前後主講端溪、越華、粵秀三書院。工詩，與張錦芳、吳亦常稱『嶺南三子』。嗜金石，與翁方綱交往密切。據他在此『甲秀堂本』上的題跋，是帖當時為黃掌綸收藏。

鈐印『彊邨真鑒』、『容庚之印』。

【九／八二】宋僎行書本（七五）

明拓本，濃墨拓。墨紙四開，墨紙半開尺寸縱23.4厘米，橫9.5厘米。帖前刻有『唐秘書郎宋僎臨蘭亭』楷書一行，帖後有宋僎姓名，另『寶慶二年三月』刻款及『昭文之印』刻印，皆為偽造。拓本以臨本上石，書者水準不高，筆力軟弱。

鈐印『知論物齋』、『容庚之印』。

【一〇／八二】治平意祖本（三三）

明拓本，濃墨精拓。墨紙三開半，墨紙半開縱24.2厘米，橫9.7至13.1厘米不等。刻行楷款『治平二年三月禊日沙門意祖模勒』一行及篆文刻印一方。治平為北宋英宗趙曙年號，署此款以充北宋刻本。《蘭亭》無界欄，是以臨本上石的拓本。

鈐鑒藏印『徐恕』、『容庚之印』。

【二一／八二】杜氏本（六四）

明拓本，濃墨精拓。墨紙三開，墨紙半開尺寸縱22厘米，橫11厘米。定武翻刻本，刻界欄。首行末缺『會』字，『亭』、『列』、『盛』、『遊』、『群』、『殊』等字損壞，特徵與定武本『九字損本』相符。刻印『杜氏藏書之印』。

鈐『彊邨』、『容庚之印』鑒藏印兩方。

【二二／八二】大業杜顗本（甘揚聲、吳飛翰觀款）（一四）

明拓本，濃墨拓。墨紙四開，墨紙半開尺寸縱21.2厘米，橫8.5厘米。石版有風化。

帖後有楷書刻款兩行『大業二年五月臣杜顗奉敕模勒上石』，大業為隋煬帝楊廣的年號。

《隋書》對杜顗的記載是在隋開皇三年宮中搜訪異書，召天下工書之士兆韋霈、杜顗等『於秘書內補續殘缺』。此帖紙封套上有容庚跋語，言及周密《雲煙過眼錄》中曾提到『禊序有大業間石本』，疑此本即是。此帖的隋代年款系偽作，刻者以示底本年代之早。帖有界行，是以臨本摹勒上石。

朱筆觀款一則：『嘉慶戊寅臘月崇仁甘揚聲、陽湖吳飛翰同觀』。鈐『恕沙彌』、『容庚之印』等印。

【二三／八二】吳通微臨本（六八）

明拓本，濃墨精拓。墨紙四開，半開尺寸縱22.8厘米，橫9.2至10.2厘米不等。《蘭亭》無界欄，前部鐫刻八言讚詩一首並『紹興』連珠刻印。因有『通微臨仿』字樣而稱之。

吳通微，生卒年不詳，唐德宗李適朝時為官，有文名。冠以吳通微名，以充底本為唐人寫本。鑈『紹興』印，則示底本曾入南宋高宗趙構御府。

鈐『容庚之印』等印二方。

【二四／八二】定武本（吳飛翰跋）（九）

明拓本，濃墨拓。墨紙三開半，跋半開。墨紙半開尺寸縱23厘米，橫8.6厘米。是本為定武蘭亭翻刻本，首行末缺『會』字，『湍、流、帶、右、天』五字及『亭、列、幽、盛、遊、古、不、群、殊』九字皆損。

吳飛翰書跋一段。鈐『王士禛印』、『容庚之印』。

【二五／八二】定武中斷本（程瑤田跋）（六）

明拓本，濃墨拓。墨紙三開半，跋半開。墨紙半開尺寸縱22.2厘米，橫9厘米。定武翻刻本，首行末『會』字殘缺。帖中斷石處是做出來的，表示石版的損壞。

程瑤田跋文一段，為讚揚之語。程瑤田（一七二五～一八一四），字易田，又字伯易，

易疇，安徽歙縣人。乾隆三十五年（一七七〇）舉人，官太倉州學正。博雅宏通，於天文、

地理、算學、典制、音韻、書法等多方面有精深研究，代表作有《通藝錄》。

鈐鑒藏印「容庚之印」「是古東塾」。

【一六／八二】定武古拓本（馬治跋）（一）

明拓本。墨紙三開半，跋一開。墨紙半開尺寸縱23厘米，橫9至9.7厘米不等。首行

末「會」字殘缺，符合定武本基本特徵，是定武翻刻本。

拓本後有偽馬治題跋一段。馬治（元明間人），字孝常，宜興（今江蘇宜興）人。元末

避亂隱居西澗。洪武初，由諸生舉授內丘知縣，遷建昌府同知。詩文典雅，擅真、行書，

小字法晉、唐風韻。

鈐鑒藏印：「臣恕之印」「行可」「容庚之印」。

【一七／八二】定武花石本（江德量跋）（一三）

明拓，濃墨拓，紙色較黃。墨紙三開半，跋半開。墨紙半開尺寸縱23.7厘米，橫9.5

厘米。字形較瘦，多近楷書，「悲夫」上改字處空缺二字位不刻。拓本上顯示出石版的斑

駁之狀，所以稱為「花石本」。元代陶宗儀《南村輟耕錄》已集第二本記載有「花石本」，

此本是後人依據記載而刻。

帖後有乾隆五十八年（一七三九）江德量跋文一段。鈐鑒藏印「徐恕鑒賞」「容庚之印」。

【一八／八二】定武板本（程瑤田跋）（一四）

清拓本。墨紙三開半，跋半開。墨紙半開尺寸縱22.8厘米，橫9厘米。定武系統翻

刻本，無界欄。首行下缺「會」字，同時缺刻「之」、「又有」「流」「弦」等二十字，以示

原本之損缺。

帖後有程瑤田乾隆五十二年（一七八七）書跋一段，是對此帖書法的品評。鑒藏印二

方：「曾歸徐氏疆邨」「容庚之印」。

【一九／八二】定武肥本（李符清跋）（一一）

明拓，濃墨拓。墨紙三開半，跋半開。墨紙半開尺寸縱23厘米，橫9.1厘米。定武

系統翻刻本，首行缺「會」字，字跡較肥，刻有界欄。

帖後有李符清跋文一段。李符清，字仲節，號載園，廣東合浦人。具體生卒年不詳，

約乾隆時期在世。乾隆四十八年（一七八三）舉人，官束鹿知縣，喜愛書畫。

鈐鑒藏印：「容庚之印」。

【二〇／八二】**定武肥無界本（江德量跋）（一〇）**

明拓本，濃墨精拓。墨紙三開半，跋半開。墨紙半開尺寸縱22.9厘米，橫9厘米。

定武系統翻刻本，首行缺『會』字，未刻界欄，字跡較肥。

江德量跋文一段。鈐『鄂渚』、『疆諗』、『容庚』鑒藏印三方。

書法，本人書風更清秀，是跋後無鈐印，不類其書。

鈐『容庚之印』等鑒藏印二方。

【二一／八二】**定武斜斷本（陸文霈、程瑤田跋）（二二）**

明拓本，濃墨拓。墨紙三開半，跋一開半。墨紙半開尺寸縱22.8厘米，橫9.6厘米。

定武系統翻刻，首行缺『會』字，字形較瘦，因帖石有斜斷痕跡而稱『斜斷本』。

陸文霈十七年（一六六〇）楷書跋文和程瑤田行書跋文。鈐鑒藏印：『江村』、『徐行可』、『武昌徐恕審定』、『高士奇圖書記』、『容庚之印』。

進行比較的。實際此本只是一種定武翻刻本。

鈐鑒藏印『藏棱盦』、『容庚之印』二方。

【二二／八二】**定武會字本（包衡跋）（二一）**

明拓本，濃墨精拓。墨紙三開半，跋一開。墨紙半開尺寸縱23.8厘米，橫9.4厘米。

《蘭亭》刻有界欄，一些特徵與定武本相符，但首行下部『會』字不缺，也是定武系統的翻刻本。

署名包衡題跋一段。包衡明萬曆年間人，字彥平，秀水人，著有《清賞錄》。比較其

【二三／八二】**定武瘦本（五）**

明拓本，濃墨拓，墨紙三開半。墨紙半開尺寸縱23厘米，橫9.2厘米。首行『會』字缺，五字中的『帶、右』損壞，九字中的『亭、列、幽、盛、游、古、群、殊』損壞。在是帖的紙封套上，有容庚先生寫的鑒定意見，認為此本是『寶鴨齋』藏《蘭亭》之最，是『定武真本』。『真與否未可知，不觀重摹「落水本」，不知此本之似。不觀重摹「落水本」，不知此本之佳……』。據此題可知容庚先生評論《蘭亭》的優劣，是同翻刻的『落水本』

【二四／八二】**定武臨本（八）**

明拓本，濃墨拓。墨紙三開半，墨紙半開尺寸縱22.8厘米，橫8.8厘米。定武系統翻刻本，以臨本上石。首行『會』字殘損，另『幽』、『妄』二字損壞。

鈐『容庚之印』。

明拓本，濃墨拓，紙顯黃色。墨紙三開半，跋一開半。墨紙半開尺寸縱23.3厘米，橫8.9厘米。定武系統翻刻本，首行下缺『會』字，行間距較寬。

帖後有署名馬治的題跋，跋、印皆偽。甘揚聲、吳飛翰嘉慶二十三年（一八一八）觀款一則。

鈐鑒藏印：『容庚之印』。

『曾』字了。『察』字則是隋代姚察的押署。帖以臨本上石。

鈐『容庚之印』等鑒藏印二方。

【二六/八二】武陵本（四四）

明拓本，濃墨精拓。墨紙三開半，墨紙半開尺寸縱22.7厘米，橫9.1厘米。首行『會』字缺，帖尾鐫刻行書『武陵』二字，石上刻劃斜道以示帖版有斷裂處，實際是以臨本上石的定武系統翻刻本。

鈐鑒藏印：『徐恕』、『德量私印』、『容庚之印』。

【二七/八二】兩字押縫本（五六）

明拓本，濃墨精拓。墨紙三開半，墨紙半開尺寸縱23厘米，橫10.1厘米。《蘭亭》拓本上常見到的『僧』，原是

無界欄，十四、十五行下部間刻有『察』、『僧』二字，《蘭亭》

南朝梁徐僧權的押署，時間久了僅存『僧』字，鐫刻時就照刻下來。有的偏旁也失，成為

【二八/八二】紹興范序辰本（三八）

明拓本，淡墨拓，紙的紋路清晰可見。墨紙四開，墨紙半開尺寸縱23厘米，橫8.9厘米。《蘭亭》首行『會』字不缺，五字不損。拓本『群』字開叉，『崇』字豎筆不貫通。

刻跋：『右蘭亭修禊帖，偶得「定武本」重模入石。「修禊帖用定武墨辰識』。

宋桑世昌《蘭亭考》中記載了一種『范氏本』與此拓有相同處：『修禊帖用定武墨本重摹入石，紹興十六年八月戊申，方城范序辰』。清代卞永譽的《式古堂書畫匯考》

本重摹入石，紹興十六年八月戊申，方池范序

所錄桑世昌《蘭亭考》記載的文字與故宮藏此本刻跋文字相同，但《式古堂書畫匯考》

所載非盡屬卞氏家藏，亦不是盡之目見，多從明汪砢玉《珊瑚網》、張丑《清河書畫

舫》諸家采摭裒輯而成，《蘭亭考》文辭與此拓的不同可能因版本不同而有差異。

是拓系一個臨仿本，水準不高。其後的刻跋，也是根據所見到較晚期書籍上記錄

鐫刻的。

鈐『容庚之印』等鑒藏印二方。

【二九／八二】柳公權行書本（葉盛跋）（七六）

明拓本。淡墨拓。墨紙四開，跋一開。墨紙半開尺寸縱24.9厘米，橫10.5厘米。序文用大字行書，前有『蘭亭前序』標目。其書多草意，全不按《蘭亭》字體格式，『流』、『激』、『湍』等字，字字連帶。末刻『公權』二字，為說明係柳公權書。

此帖非以柳書上石，是臨寫和自運而成。帖前標目『蘭亭前序』是對應孫綽的後序相稱。實際上王羲之的《蘭亭序》被稱為四言詩序，孫綽作的是五言詩序。後世因為王羲之名氣大，而有『蘭亭序』和『後序』之分，而根本無『前序』之稱。按帖後葉盛書跋時間，正統十一年（一四四六）他二十六歲，而所書之字貌俗、蒼老，不類其時所作，是一段偽跋。

葉盛（一四二○～一四七四年）字與中，號蛻庵，又號涇東道人，淀東老漁，江蘇崑山人。正統年進士，授兵科給事中，後擢山西右參政，官至吏部左侍郎。博學，素有才名，善行楷，喜藏書，著有《水東日記》《菉竹堂稿》等書。

鈐『容庚之印』等鑒藏印二方。

【三○／八二】貞觀十年本（二五）

明拓本。墨紙四開，墨紙半開尺寸縱24.4厘米，橫10.1厘米。《蘭亭》無界欄，帖尾篆書刻款『貞觀十年四月摹勒上石』一行。此拓是以臨本上石。

鈐『藏棱盒』、『容庚之印』鑒藏印二方。

【三一／八二】潁上本（四九）

明拓本。濃墨拓。墨紙三開半，墨紙半開尺寸縱22.5厘米，橫9.8至12.9厘米不等。此為翻刻潁上本，刻工不佳。

『潁上蘭亭』，相傳帖石在安徽潁上縣城掏挖南關井所得，故名。其出土年代應不晚於明正統九年（一四四四）帖上刻有『蘭亭敘唐臨絹本』七字。帖石雙面鐫刻，另一面刻有《黃庭經》，由於鐫有『思古齋石刻』五字，又稱『思古齋黃庭』。思古齋是元人應本的齋號。

潁上蘭亭在明清新發現的《蘭亭》拓本中，有較高的地位，實際只是一種以臨本上石者。全帖缺二十九字，有『次』字偏旁刻為三點等特徵。

潁上蘭亭十四、五行間刻一『快』字，下部刻有字不完全的小『僧』字。在《蘭亭》十四、五行間常出現的這個『僧』字，原是南朝梁徐僧權的押縫書名，時間久了僅存『僧』字，鐫刻時就照刻下來。潁上本原刻『群』字頂上一方折筆，甚為清勁，翻刻則差。帖鐫有『墨妙筆精』、『永仲』刻印。永仲是蔣長源的字，為宋代畫家，收藏家，官至大夫。

潁上本是依據現藏香港中文大學文物館的《游相蘭亭十種》中的《宋拓御府缺字本蘭

亭序》（甲之五）翻刻的，許多特點都保留了下來。

鈐印『容庚之印』『亦圃』等五方。

【三二／八二】潁上殘石本（程瑤田跋）（五〇）

明拓本，濃墨拓，墨紙二開。帖為殘石，尺寸不等，帖石墨紙通長縱19.7厘米，橫32.9厘米。潁上翻刻本，石殘，只存中間部分。

程瑤田跋文一段。鈐『行可審定』『容庚之印』鑒藏印二方。

【三三／八二】潁上重刻本（程瑤田、吳飛翰跋）（五一）

明拓本，濃墨精拓。墨紙三開半，跋一開。墨紙半開尺寸縱22.3厘米，橫9.7厘米至11.4厘米不等。此本為潁上本的翻刻本，裱於帖首的『蘭亭敘唐臨絹本』一行字，是將原本刻在帖後的字切移至此。缺少『墨妙筆精』、『永仲』刻印。

帖後有程瑤田、吳飛翰題跋各一段。

鈐『武昌徐恕審定』、『江村』、『聲山』、『高士奇圖書記』、『容庚之印』等印七方。

【三四／八二】潁上重刻第二本（程瑤田跋）（五二）

明拓本。墨紙三開半，跋半開。墨紙半開尺寸縱22.8厘米，橫10.1厘米。潁上翻刻本，字畫細瘦。缺刻帖後的『蘭亭敘唐臨絹本』一行，並『墨妙筆精』『永仲』刻印。

程瑤田題跋一段。鈐鑒藏印『武昌徐恕審定』、『容庚之印』。

【三五／八二】脩城本（馬治跋、陳垣、章炳麟題署）（四三）

明拓本，濃墨精拓，紙如黃玉。墨紙四開，跋一開，另附陳垣題署一張。墨紙半開尺寸縱23厘米，橫8.7厘米。帖前刻字兩行二十字：『義寶過盈尺，參神明以長生，順日月以曜物，得騏驥』。

宋桑世昌《蘭亭考》記載一『豫章』本的特點：『一脩城所得本，前有薛稷書「義寶過盈尺，參神明以長生，月以曜物，得騏驥」兩行十八字，後高宗皇帝取石入德壽宮』。此拓前面的刻字，比《蘭亭考》的記載多二字。『生』、『日』等字，用武周時期造字，以示為唐代書法，其實是帖賈閉門造車所製。據說宋代《鼎帖》中刊刻了這些文句，在明代鑴刻的十二卷《絳帖》中，也有薛稷書四行，與其中部分文字相同。

帖後有署名馬治題跋一段，為偽作。章炳麟及陳垣題署各一。『寶鴨齋』藏《蘭亭》原為八十六拓，一度為徐恕收藏。民國二十年（一九三一），其中四拓歸

順德黃節，其餘八十二拓被銅山張伯英收藏。章炳麟題『長沙徐氏寶鴨齋藏襖帖

八十六種』，說明他觀摩此帖時，是在民國二十年（一九三一）以前，他的題

署是在徐恕收藏此帖期間為其所題。徐恕（一八九〇—一九五九），字行可，小

字六一，號強邨。是近現代中國著名的藏書家、文物收藏家和文獻學家。富藏典

籍，愛好金石拓片。徐恕藏書甚富，以書籍為橋樑，他與當時的博學鴻儒多有交

往。如章炳麟、黃侃、張元濟、楊樹達、余嘉錫、熊十力等，都是他共賞珍籍、討

論學問的摯友。『寶鴨齋』藏《蘭亭》八十二拓上沒有徐氏的文字題跋，卻鈐蓋了

大量他的鑒藏印。

鈐鑒藏印『容庚之印』、『是古東塾』。

【三六／八二】唐缺石本（江德量、張伯英跋）（五八）

明拓本，濃墨拓。墨紙三開半，跋半開。帖石上下缺損，墨紙半開最大尺寸縱24.7

厘米，橫10.7厘米。此本《蘭亭》字畫細瘦，無界欄。

江德量、張伯英題跋各一段。張伯英跋：『黃山谷云張景元所得缺石極瘦者即此，此

宋拓之稀有者』。在《山谷集》中『書王右軍蘭亭草後』條內，有『洛陽張景元斸地得缺石，

極瘦』語，是對比褚遂良臨本肥，『缺石本』瘦，『定武本』肥不剩肉瘦不露骨，三石刻各

有特點而言。張伯英定此『唐缺石本』為宋拓，實為明代拓本。

鈐『徐恕』、『小字六一』、『容庚之印』。

【三七／八二】唐硬黃臨本（仲文翰、宋濂跋）（五四）

明拓本，濃墨精拓。墨紙三開半，題跋兩段。墨紙半開尺寸縱24厘米，橫9.6

厘米。《蘭亭》無界欄，『群』字末筆開杈，此為後人以仿本刻石。古代為使前代

書名帖留有副本而進行複製，方法是將塗有黃蠟透明的紙，覆在原帖上，映著窗戶

的光亮，仔細鈎摹。這種複製的摹本，從方法上稱為嚮搨，又稱雙鈎廓填，從質地

上稱為硬黃。

宋濂、仲文翰跋文。宋濂跋偽，不僅出現文句不通的現象，其間還有『唐文宗酷嗜蘭

亭』之語。李世民或稱唐文皇，或稱唐太宗，沒有『文宗』之稱。而唐代自有文宗，是第

十四代皇帝李昂，已經是唐晚期的皇帝了。宋濂（一三一〇—一三八一）學識淵博，據

記載其曾奉命主修《元史》，為太子講經。以宋濂的學問，不會出現如此低級的錯誤。再

從文字的書寫看，筆法稚嫩，功力不足，印章亦不相符。

鈐『容庚之印』等印二方。

【三八／八二】唐臨綠綾本（馬治跋）（二〇）

明拓本。墨紙三開半，跋半開。墨紙半開尺寸縱23.6厘米，橫9.9厘米。《蘭亭》無

界欄，以臨本上石。

帖後有署名馬治的跋文，是偽作。

鈐印「徐恕」、「容庚之印」。

【三九／八二】唐臨本（七四）

清拓本，濃墨拓。墨紙三開半，墨紙半開尺寸縱22.7厘米，橫9.3厘米。字畫細瘦，

刻界欄，有字空缺不刻。

鈐「容庚之印」。

【四〇／八二】唐臨無押字本（五五）

明拓本，淡墨拓。墨紙三開半，墨紙半開尺寸縱22.4厘米，橫8.8厘米。《蘭亭》無

界欄，紙色偏黃。

鈐「容庚之印」等印二方。

【四一／八二】乾符唐雙鈎本（江德量觀款）（三〇）

明拓本，濃墨精拓。墨紙四開，墨紙半開尺寸縱22.8厘米，橫9.5厘米。此拓「少」、

「長」、「咸」、「欣」、「俛」、「仰」、「之」、「間」、「以」、「為」、「陳」、「跡」、「猶」、「不」

十四字雙鈎不填，後刻「乾符元年三月」款。

宋桑世昌卷十一記錄了一種「會稽」本，特點與此本相同。拓本較文獻記載多行書標

目「蘭亭唐人雙鈎本」七字，乾符為唐僖宗李懁年號。部分字雙鈎而成者，早拓本有現藏

香港中文大學文物館的南宋游相藏《蘭亭》中的「雙鈎部分字本」，雖然也是十四字為雙

鈎，但字不完全相同。

帖後有江德量乾隆五十七年（一七九二）觀款一則。鈐印「容庚之印」、「藏棱閣」。

【四二／八二】神龍本（任勉之、容庚跋）（一五）

明拓本，濃墨拓。墨紙四開，跋二開，另附容庚寫小傳一則。墨紙半開尺寸縱25.8

厘米，橫10.5厘米。「神龍本」因帖上刻有唐中宗李顯神龍年號「神龍」半印而得名，此

刻本上的「神龍」、「副駬書府」、「貞觀」等刻印皆為偽造。

帖後有署名任勉之題跋兩段。容庚先生在這套「寶鴨齋」藏《蘭亭》每一裝帖的紙封套

上題寫有帖名及簡練的注釋，由於「神龍本」上有署名任勉之的跋文，他在該拓後書寫了

任氏小傳（單張未裱），其他帖後再無題跋。

鈐『武昌徐氏』『容庚之印』印。

【四三／八二】神龍肥本（馮敏昌跋）（一六）

明拓本，濃墨拓。墨紙三開半，跋半開。墨紙半開尺寸縱24.3厘米，橫10.2厘米。

此本《蘭亭》無界欄，字畫肥碩。有『神龍』『貞觀』『開元』等印，通系偽造。

馮敏昌乾隆五十七年（一七九二）題跋一段。馮敏昌（一七四七—一八〇六，卒年

一作一八〇七）字伯求，號魚山，廣西欽州人。乾隆朝進士，旋改戶部、刑部主事。

前後主講端溪、越華、粵秀三書院。工詩，與張錦芳、吳亦常稱『嶺南三子』。嗜金石，

與翁方綱交往密切。

鈐『曾歸徐氏彊邨』『容庚之印』。

【四四／八二】神龍高行本（二二）

明拓本，濃墨拓。紙色偏黃，拓工欠佳。墨紙三開半，墨紙半開尺寸縱25.7厘米，

橫10.4厘米。《蘭亭》字畫細瘦，無界欄，系以臨本上石。

鈐『容庚之印』。

【四五／八二】紹興摹神龍本（馮敏昌跋）（二一）

明拓本，濃墨精拓。墨紙四開，跋一開。墨紙半開尺寸縱23.7厘米，橫8.3厘米。

馮敏昌乾隆五十七年（一七九二）題跋一段。鈐鑒藏印『行可父』、『彊邨所得善本』、

鐫刻『紹興』等刻印，是一個以臨本上石的《蘭亭》。

『容庚之印』。

【四六／八二】神龍瘦本（馮敏昌跋）（一七）

明拓本，濃墨拓。墨紙四開，墨紙半開尺寸縱24.2厘米，橫10.6厘米。鐫有『神龍』、『副

駢書府』、『雙龍璽』、『神品』、『貞觀』、『褚氏』等刻印。其字筆劃較瘦，是以臨本上石的拓本。

帖後有馮敏昌為黃吟川寫的跋語一段。鈐鑒藏印『彊邨』、『容庚之印』。

【四七／八二】孫過庭草書本（顧隨題）（七八）

明拓本，濃墨拓，拓工不精。墨紙四開，墨紙半開尺寸縱25.2厘米，橫10.2厘米。

帖前草書標目『晉王右軍蘭亭修禊敘 孫過庭書』，帖後鐫刻『垂拱二年二月』款。全帖以

草書刻就，別具風味。

帖後有顧隨題署。鈐『知論物齋』、『容庚之印』印二方。

【四八／八二】陸柬之臨本（六七）

明拓本，濃墨精拓。墨紙四開，墨紙半開尺寸縱22.9厘米，橫9厘米至10.1厘米不等。帖前刻有「蘭亭脩禊序 陸柬之書」行書標目，帖文無界欄。帖文第二行，缺「山陰」的「山」字；三、四行間的「崇山」二字，「崇」字缺山字頭，「山」字未刻，應是為了避諱。

此拓系臨本上石。

鈐印「徐恕」、「容庚之印」。

劃僵硬，結構呆板。

鈐「容庚之印」等印二方。

【五○／八二】紹興摹貞觀本（三七）

明拓本，淡墨精拓。墨紙四開，墨紙半開尺寸縱24.3厘米，橫9.2厘米至10.2厘米不等。

卷首刊「貞觀石刻 紹興乙卯重刊」標目。《蘭亭》筆劃細瘦，無界欄，帖尾鐫「貞觀」刻印。

宋桑世昌《蘭亭考》曾記一種「御府」本：「一本「會」字全，不界行。「斯文」下有「貞觀」單印，上角微圓，末篆書題「貞觀石刻紹興乙卯重刊」。」是本的特點與記載相同，應是根據記載的宋拓本之特點而刻，只是將原在帖尾的刻款移到了帖前。此拓是以一個臨本上石的拓本。

鈐「容庚之印」等印二方。

【四九／八二】元祐張操本（三五）

明拓本，濃墨精拓。墨紙四開，墨紙半開尺寸縱23.3厘米，橫9.1厘米。後部有楷書刻跋三行：「定武蘭亭真本，今已不知所在。操有家藏者，因邯鄲宮迺模於石，以永其傳，大宋元祐四年張操重刊」。刻跋詞句不通，系胡造。

宋桑世昌《蘭亭考》卷十一「邯鄲」條曰：「余嘗見此本於表侄陸寓處，清勁可愛，自第一行至第十七行下皆損一字，移注於其上。後跋云「定武蘭亭真本今已不知所在，操有家藏者，因官邯鄲，迺摹於石，以廣其傳。大宋元祐四年張操益仲」，說明宋時確有張操本。雖然刻跋表明此帖不是「定武」真本，但「定武本」最基本的特徵是首行「會」字缺損。該拓「會」字全，無界欄。拓本系用臨寫本鐫刻，其書筆

【五一／八二】鬱岡齋帖馮承素本（程瑤田跋）（七○）

明拓本，濃墨拓。墨紙三開半，跋半開。墨紙半開尺寸縱24.1厘米，橫10.3厘米。

程瑤田跋文一段，稱此為「《鬱岡齋帖》中所收馮承素模本也」，其一些特點確實與明代《鬱岡齋帖》所收《蘭亭》相合，但筆劃瘦弱，水準與《鬱》帖有差距。

鈐印「藏棱盦」、「容庚之印」、「曾歸徐氏彊邨」。

【五二／八二】開皇十八年本（石窗、馮敏昌跋）（二三）

明拓本，濃墨拓。跋二開。墨紙半開尺寸縱24.1厘米，橫10.4厘米。

「因」、「向之」、「夫」、「文」等字用雙鈎。帖末有『開皇十八年三月廿日』楷書刻款一行。

開皇是隋之年號，所謂『開皇本』有二種，另一種是開皇十三年的款。其實開皇款者，皆

為宋人偽託，所見後世翻刻開皇十八年款者較多。

署名石窗跋文一段，馮敏昌跋一段。

鈐『容庚之印』。

【五三／八二】智永草書本（七七）

明拓本，濃墨拓。墨紙四開，墨紙半開尺寸縱23.1厘米，橫8.8厘米。此本《蘭亭》

用章草字體書寫，帖首草書『蘭亭詩敘 沙門智永書』標目，後有楷書『紹興丙辰七月程邁

模勒於南陵郡齋』刻款。用章草體書寫《蘭亭》較為少見，實際書法與智永無關。

【五四／八二】集聖教前本（七九）

明拓本，濃墨拓。墨紙三開半，跋半開。墨紙半開尺寸縱縱23.2厘米，橫9.6厘米。

此本《蘭亭》無界欄，序文中被劃掉的字『良可』二字十分清晰。是以臨本上石者，更多

體現了臨寫者己意。

帖後有江德量跋文一段。

鈐『容庚之印』、『藏棱盦』印。

【五五／八二】集聖教後本（八〇）

明拓本，濃墨精拓。墨紙三開半，跋半開。墨紙半開尺寸縱26.8厘米，橫10.6厘米。

《蘭亭》無界欄，書寫隨意，是以臨本上石者。序文中『僧』字的偏旁如增加字的符號，被

劃掉的『良可』二字甚為清晰。

江德量跋文一段。

鈐印『恕』、『行可』、『容庚之印』。

【五六／八二】開元集賢院本（二八）

明拓本，濃墨精拓。墨紙三開半，墨紙半開尺寸縱23.6厘米，橫10.3厘米至12.9

厘米不等。《蘭亭》無界欄，帖後有開元三年楷書刻款，並有『集賢院印』刻印。款、印皆

為偽造，是以臨本上石的拓本。

集賢院即集賢殿書院，是皇家設於宮內的修書之所，是一個集文學、書法、繪畫等人

才為一體的皇家文藝機構，確立於唐開元年間。

鈐印「藏棱盦」、「容庚之印」。

【五七／八二】 楊仙芝本（程瑤田跋）（六一）

明拓本，濃墨拓。墨紙四開，跋半開。墨紙半開尺寸縱22.8厘米，橫9厘米。帖尾刻楷

書款一行六字「玉冊官楊仙芝」。《蘭亭考》記載有一種「臨川」本：「一本無「會」字及界行，

後有「玉冊官楊仙芝模刻」八小字」。是帖與書籍記載不相符，將「官」刻成「宮」，拓本實際

為「定武」系統的翻刻。

程瑤田跋文一段。

鈐印「鄂渚徐恕字行可號彊誃印信」、「容庚之印」等印四方。

【五八／八二】 楊師道本（馬治跋）（二七）

明拓本，濃墨拓。墨紙四開，跋一開半。墨紙半開尺寸縱24.4厘米，橫7.8厘米至

10.5厘米不等。帖前鐫楷書標目一行「晉右將軍會稽內史琅邪王羲之書」，帖尾刻褚遂良

等大臣銜名及「駙馬都尉臣楊師道監刻」款。序文無界欄，字劃瘦弱，以臨本上石。帖石

石面不平，拓片效果欠佳。

署名馬治跋文一段，跋、印皆偽。鈐「容庚之印」等印。

【五九／八二】 虞世南臨本（馬治、吳飛翰跋）（五九）

明拓本，濃墨拓。墨紙三開半，跋一開半。墨紙半開尺寸縱23.7厘米，橫9.6厘米。

《蘭亭》首行下缺「會」字，「群」字末豎筆開杈，「仰」字圈轉處如針鼻等都是「定武」本的

特點。此拓為定武系統的翻刻本，未刻界欄，用紙微黃。

吳飛翰、馬治跋文各一段。馬治書、印皆偽。

鈐印「徐恕鑒賞」、「容庚之印」。

【六○／八二】 鼎帖本（江德量、徐樹鈞跋）（六三）

明拓本，濃墨拓。墨紙三開半，跋半開。墨紙半開尺寸縱22.7厘米，橫9.4厘米。

定武翻刻本，作為判斷是五字損本還是九字損本中的「帶」、「右」、「天」及「群」、「幽」、

「盛」、「游」、「古」等字都有損壞。帖版中部斷裂。

江德量跋認為「與國學本相近」，徐樹鈞跋則認為：「此本與紹興十一年所刻《鼎帖》

中定武本風神肥瘦及界畫石泐线文絲毫不差，當名曰「鼎帖本」」。《蘭亭》版本眾多，拓本

的考證十分艱難，前人的看法也多有不同。即便是著名的學者、鑒定家，也往往說法不一。

鈐印「徐恕」、「容庚之印」。

定武蘭亭中的「五字損本」和未損本：傳說熙寧年間（一〇六八—一〇七七）薛向統

帥定武軍，其子薛紹彭根據原石翻刻一石，將原石上的「湍」、「流」、「帶」、「右」、「天」

五字鑿損，以區別於翻刻。拓本也有了五字不損和五字損本之分。其實定武蘭亭還損有

九字，即「亭」、「列」、「幽」、「盛」、「遊」、「古」、「不」、「群」、「殊」損壞，據文獻中宋人

考校，九字已經先於五字而損壞。

【六一／八二】 潁上玉枕本（程瑤田跋）（八二）

明拓本。墨紙三開半，跋半開。墨紙半開尺寸縱13.1厘米，橫5.6厘米至6.1厘米

不等。有關「玉枕蘭亭」傳說頗多，有言南宋理宗朝丞相賈似道（秋壑）得一玉石枕，

光瑩可愛，取所藏「定武」善本（五字已損）使廖瑩中以燈影法縮小，令王用和刻於石

枕之上。其本宛如「定武本」，缺損處皆全，人稱「玉枕蘭亭」。或傳以歐陽詢所書《蘭

亭》為底本縮小而刻；又有附會文獻所記洛陽宮役夫所得殘石等等。「玉枕蘭亭」翻刻很

多，也緣於所用材料小，靈巧，便於把玩。人們喜愛《蘭亭》，收藏《蘭亭》，賦予其

形式的變化，是一種雅賞文玩。所見「玉枕蘭亭」多為明清時期的翻刻本。

此拓刻有「悅生」瓢章本，基本特點與「潁上蘭亭」相同，如有界欄，全帖缺刻二十九字，

十四、十五行間鑴「快」、「僧」二小字，六行「次」字為三點琹等，只是帖尾多了「悅生」葫蘆印，

拓本鑴刻優良。南宋理宗朝權臣賈似道號悅生，葫蘆印系其章形，以示他所鑴刻。其實，此本

是帖賈亂造之物，就是縮刻的「潁上蘭亭」。賈氏之印，當然是憑空向壁之物。

程瑤田題跋讚此拓為佳製。鈐印「徐恕」「容庚」二方。

【六二／八二】 定武花石本（江德量跋）（一三）

明拓本。墨紙三開半，跋半開。墨紙半開尺寸縱23.7厘米，橫10厘米至10.6厘米

不等。帖後刻褚遂良款，偽作帖石多處損壞，拓本不佳。

江德量跋文一段。鈐「徐恕審定」、「容庚之印」等印。

【六三／八二】 貞觀趙模本（江德量觀款）（一六）

明拓本，淡墨拓，用紙色黃。墨紙四開，墨紙半開尺寸縱23厘米，橫8.9厘米至9.5

厘米不等。《蘭亭》有界欄，帖尾鑴刻貞觀十二年趙模款及「宣和」二字，趙模是唐太宗朝

供奉搨書人。是本為以臨寫本上石的拓本。

乾隆五十七年江德量金書觀款。鈐「鄂渚徐氏經籍金石書畫記」、「容庚之印」。

【六四／八二】嘉祐蔡襄本（三二）

清初拓本，淡墨拓。墨紙四開，墨紙半開尺寸縱22.8厘米，橫6.7厘米至9.5厘米不等。前刊『蘭亭禊帖』楷書標目，後刻『嘉祐三年歲次戊戌三月上巳之辰蔡襄』款，無界欄。蔡襄（一〇一二─一〇六七），北宋書法家。字君謨，原籍仙游（今屬福建），後遷居莆田，官至端明殿學士。蔡襄為人正直，學識淵博，書藝高深，為『宋四家』之一。其書渾厚端莊，淳淡婉美，自成一體。嘉祐是北宋仁宗趙禎的年號，古代以陰曆三月上旬的一個巳日為『上巳』，這天人們到水邊洗濯污垢，祭祀祖先，叫做祓禊、修禊。後來便成了水邊飲宴、郊外遊春的節日，也通常定為三月三日。刻此帖石之人，是根據蔡襄生存的時間段，冠以其名，實際是一個以臨本上石的拓本。

鈐印『江夏徐生』『容庚之印』。

【六五／八二】紹興劉涇本（四〇）

明拓本，紙色微黃。墨紙四開，墨紙半開尺寸縱23.4厘米，橫10.3厘米。《蘭亭》刻有界行，十四、十五行間增刻一『快』字，意在更正十五行上原刻的『快』字。拓本後刻楷書款二行『摸家本留刻仙都，紹興丁丑蜀人劉涇』。宋桑世昌《蘭亭考》記載一『括蒼本…『……會字全，有界行。後題『模家本留刻仙都，紹聖丁丑蜀人劉涇』』。

紹興是南宋高宗趙構的年號，丁丑年為紹興二十七年（一一五七）。而紹聖是北宋哲宗的年號，丁丑年是紹聖四年（一〇九七），《蘭亭考》的記載與是本年款在時間上相差六十年。查《宋史》等史籍，劉涇字巨濟，簡州楊安人，生卒年不詳，大約於北宋慶曆年間至大觀年間在世。累官國子監丞，職方郎中，卒年五十八歲。此『劉涇本』刻款，劉涇在生存時間上與史料不相符，因此該拓本不是《蘭亭考》中記載之本，是後人偽作。

鈐印『彊窟』『容庚之印』。

【六六／八二】諸葛貞臨本（六九）

明拓本。墨紙三開半，墨紙半開尺寸縱23.7厘米，橫9.7厘米。此本《蘭亭》字劃細瘦，有界行，帖尾刻『臣諸葛貞』四字。諸葛貞，唐太宗、高宗時供奉拓書人，工摹拓古碑帖。嘗奉太宗敕摹拓《蘭亭敘》，以賜皇太子、諸王近臣，所臨得其筆意。是本書法水準欠佳，實際是偽託諸葛貞之名以一種臨本上石的拓本。

鈐印『徐恕印信』『容庚』。

【六七／八二】玉枕古本（馬治跋）（八一）

明拓本，濃墨拓。墨紙三開半，跋一開半。墨紙半開尺寸縱12.9厘米，橫6厘米。

411

首行『會』字缺，原被圈掉之字『良可』處空缺不刻。

馬治跋偽。鈐印『藏棱』、『容庚之印』。

【六八／八二】淳熙盧宗邁本（四一）

明拓本，濃墨精拓。墨紙四開，墨紙半開尺寸縱24.2厘米，橫10.5厘米。序文無界

欄，鐫刻『盧宗邁』印，帖中多數原改字痕跡不顯。從文中第五行『水』字可看出，為臨

寫本上石，臨寫隨意，其貌不似。《蘭亭考》上記載了一本『盧氏本』：『斯文下有盧宗

道三字印，後題「唐硬黃本淳熙乙未中秋刻」』（誤宗邁為宗道）。

宋人周密《雲煙過眼錄》云：『五字不損本《蘭亭》，原系堂後官盧宗邁家物，墨花滿

面，後一行空處』。盧宗邁，南宋人，字紹先，官至武翼大夫，藏書萬卷。

鈐印『徐恕印信長壽』、『容庚之印』。

【六九／八二】紹興錢傑之本（馮敏昌跋）（三九）

清初拓本。墨紙四開，跋一開。墨紙半開尺寸縱23.2厘米，橫9.2厘米至

10.2厘米不等。帖前標目『唐正觀石本』，刻款『紹興癸酉夏六月裔孫傑之刻』，

序文無界行。

馮敏昌乾隆五十七年（一七九二）跋一段，此時『寶鴨齋』這套拓本藏於黃掌綸之手，

馮敏昌為其題署。

鈐『容庚之印』等印。

【七○／八二】『領字從山』本（七二）

明拓本，墨紙三開半。墨紙半開尺寸縱22.8厘米，橫9.5厘米。此本《蘭亭》無界欄，

『領』字上有『山』頭，『次』字三點。但是『領字從山』本的特點之一，『蘭』字草頭有一小

橫筆，此本沒有。『向之』、『痛』、『良可』等改字空缺不刻。

鈐印『知論物齋』、『容庚之印』。

【七一／八二】舊梅花本（宋濂　馬治跋　甘揚聲　吳飛翰觀款）（五三）

明拓本，帖紙色黃。墨紙三開半，跋二開。墨紙半開尺寸縱25厘米，橫9.4厘米。

此本《蘭亭》無界欄，改字『良可』處空缺不刻。

帖後署名宋濂、馬治跋文系偽作。有甘揚聲、吳飛翰觀款一則。

鈐印『容庚之印』等。

【七二／八二】伯儕本（六一）

明拓本，墨紙三開半。墨紙半開尺寸縱22.9厘米，橫9.4厘米至10厘米不等。《蘭亭》無界欄，帖後鑴有『皇武仍孫伯儕』刻印。宋桑世昌《蘭亭考》上記載一種拓本與此帖特點相同，此本應是根據書籍記載而刊刻。

鈐印『徐恕之印』『容庚之印』。

【七三／八二】三字押縫本（程瑤田跋）（五七）

清初拓本。墨紙三開半，跋半開。墨紙半開尺寸縱22.5厘米，橫9厘米。此本《蘭亭》有界欄，十四、十五行間下部，有『騫』、『異』、『僧』三字，是一種翻刻本。『騫』是滿騫，南朝梁人，工書。『異』是朱異，其年少時為鄉里所患，成年後好學上進，廣涉文史百家，尤精《禮》、《易》，博弈書算，皆其所長。『僧』是南朝梁的徐僧權。刻此三人的名字是表示拓本的底本有他們的押屬。

程瑤田跋文一段。鈐印『彊邨所得善本』『容庚之印』。

【七四／八二】定武有界本（程瑤田、李符清跋）（三）

清初拓本，濃墨拓。墨紙三開半，跋一開。墨紙半開尺寸縱23.2厘米，橫9厘米。此本是定武系統的翻刻本，有界行欄，首行『會』字缺，『亭』『列』『盛』『群』等字損壞，是一種九字損本。

李符清跋一段，程瑤田跋二段。

鈐印『徐恕字行可』『江村』『容庚之印』。

【七五／八二】定武無界本（程瑤田跋）（四）

清初拓本，濃墨拓。墨紙三開半，跋半開。墨紙半開尺寸縱23.1厘米，橫9.2厘米。此本《蘭亭》無界欄，首行缺『會』字，五字中『右』字及九字的『亭』、『列』、『盛』、『群』等字損壞。字畫細瘦，是定武系統翻刻本。

程瑤田跋一段。鈐『江村』『容庚之印』等印。

【七六／八二】洛陽宮本（馬治跋 甘揚聲 吳飛翰觀款）（七一）

清初拓本，拓工欠佳。墨紙三開半，跋一開。墨紙半開尺寸縱23.2厘米，橫9.8厘米。是『領字從山』本《蘭亭》。帖後馬治跋偽。甘揚聲、吳飛翰觀款一則。帖名據馬治跋而稱。

鈐鑒藏印『徐恕印信』、『容庚之印』等。

【七七／八二】唐摹賜本（七三）

清初拓本，濃墨拓。墨紙四開，墨紙半開尺寸縱23.2厘米，橫8.9厘米。此本《蘭亭》

界欄刻得極纖細，前有楷書標目「唐摹賜本」，實則以臨本上石，且書者水準不高。有三、

四行間缺刻「崇山」二字，「領」字上刻「山」，為「嶺」，「向之」、「痛」「良可」等改字空

缺不刻等特點。其後鐫行書紹興八年米友仁款，書跡欠佳。

鈐印「行可齋」、「容庚之印」。

【七八／八二】淳化二年本（馬治跋）（三一）

清初拓本，濃墨精拓。墨紙四開，跋半開。墨紙半開尺寸縱23.5厘米，橫10.3厘米。

《蘭亭》無界欄，帖尾鐫「淳化二年五月三日奉旨勒石」篆書款一行，實則為臨本上石之帖。

帖後馬治跋偽。鈐印「彊窒」、「容庚之印」。

【七九／八二】國學本（四七）

清初拓本，濃墨拓，石面磨損較重。墨紙三開半，墨紙半開尺寸縱22.6厘米，橫8.8

厘米。首行缺「會」字，刻界欄，為定武系統翻刻本。「國學本」即「國子監本」，由於刻

石在明代藏於國子監而得名。對於此種版本，也有不同說法。明顧炎武通過文獻記載推

斷國子監本為元書家周伯琦奉勑臨摹刻石，原石在宣文閣，閣廢後移至國子監。清王澍

的看法則是：國學本明初於天師庵出土，比定武本短二寸左右，字亦差小而瘦，然精神

意度奕奕動人，應是趙孟頫手摹而成。

鈐印「德量之印」、「徐恕」、「容庚之印」。

【八○／八二】紹興府治本（四六）

清初拓本，濃墨拓。墨紙三開半，墨紙半開尺寸縱22.7厘米，橫9厘米。此本《蘭亭》

刻界欄，圈掉之字「良可」只刻了「可」字。

鈐「容庚之印」等印。

【八一／八二】趙孟堅摹落水本（宋濂跋）（六五）

清初拓本，濃墨拓。墨紙四開，跋半開。墨紙半開尺寸縱22厘米，橫8.7厘米。

此本《蘭亭》首行缺「會」字，刻界欄，是一個定武系統的翻刻本。其後刻者添刻了「政

和」、「子固」、「彝齋」、「游」、「游氏景仁」、「志孝之裔」等刻印。「子固」是趙孟堅的

字（一一九九－一二六四），號彝齋居士，湖州（今浙江湖州）人，宋宗室，宋太祖

十一世孫。工書善畫，擅畫水仙、梅、蘭、竹、石，其中以墨蘭、白描水仙最精。嗜

好收藏古法書名畫，以家藏『落水蘭亭』最為著名。刻游景仁的印是為了說明此帖的

底本曾經南宋理宗朝丞相游似收藏。

落水《蘭亭》的來歷，最早見於南宋周密《齊東野語》記載，趙子固得到一定武舊拓本，

甚喜，乘舟夜泛而歸。至昇山，風將船打翻，行李衣衾全被水濕。子立於淺水之中，手

中舉着拓本喊到：『《蘭亭》在此，餘不足介意也』。後來又在卷首題上『性命可輕，至寶

是保』字句。落水《蘭亭》，清代經孫承澤、高士奇、王鴻緒、蔣賈甫遞藏，乾隆年間入內

府，著錄於《石渠寶笈續編》。乾隆皇帝對落水《蘭亭》非常喜愛，御書引首『山陰真面』

四大字，而後又命人將此本雙鈎摹刻上石，即現在的《清內府摹刻趙子固落水蘭亭卷》。

宋濂跋文系偽作。

鈐印『徐恕』、『容庚之印』。

【八二／八二】褚氏雙龍璽本（程瑤田跋）（一九）

清初拓本，濃墨拓。墨紙三開半，跋半開。墨紙半開尺寸縱25厘米，橫10.2厘米。

此本《蘭亭》無界欄，帖尾缺刻『斯文』之『文』字。帖前部刻雙龍璽，帖後鎸『褚氏』半印。

程瑤田跋一段。鈐鑒藏印『名號曰恕』『容庚之印』等。

附錄 寶鴨齋藏蘭亭序帖八十二種目錄

下錄八十二拓《蘭亭》目錄，供以參校。目錄基本沿用容庚先生在《叢帖目》中的分類

與名稱。如遇《叢帖目》錯誤，或與拓本不相符處，則依據拓本實際定名。凡署名跋者，

無論真偽，皆在括弧中注錄，以備查核。

甲 定武本十四刻

（一）定武古拓本（馬治跋）

（二）定武斜斷本（陸文霦、程瑤田跋）

（三）定武

（四）定武無界本（程瑤田跋）

（五）定武瘦本

（六）定武

（七）定武闊行本（馬治跋、甘揚聲、吳飛翰觀款）

（八）定武中斷本（程瑤田跋）

定武臨本（李符清跋）

（九）定武本（吳飛翰跋）

（一〇）定武肥無界本（江德量跋）

（一一）定武肥本（李符清跋）

（一二）定武會字本（包衡跋）

（一三）定武花石本（江德量跋）

（一四）定武板本（程瑤田跋）

乙 神龍本八刻

（一五）神龍本（任勉之、容庚跋）

（一六）神龍肥本（馮敏昌跋）

（一七）神龍瘦本（馮敏昌跋）

（一八）褚遂良花石本（程瑤田跋）

（一九）褚氏雙龍璽本（程瑤田跋）

（二〇）唐臨綠綾本（馬治跋）

（二一）紹興摹神龍本（馮敏昌跋）

（二二）神龍高行本

丙　紀年本二十刻

（二三）開皇十八年本（石窗、馮敏昌跋）　（二四）大業杜頵本（甘揚聲、吳飛翰觀款）　（二五）貞觀十年本　（二六）貞觀趙模本（江德量觀款）　（二七）楊師道本（馬翰、宋濂跋）　（二八）開元集賢院本　（二九）咸通王承規本（江德量觀款）　（三〇）乾符唐雙鉤本（江德量觀款）　（三一）淳化二年本（馬治跋）　（三二）嘉祐蔡襄本　（三三）治平意祖本　（三四）元祐三年本（程瑤田跋）　（三五）元祐張操本　（三六）大觀摹開皇本（江德量觀款）　（三七）紹興摹貞觀本　（三八）紹興摹錢傑之本（馮敏昌跋）　（三九）紹興范序辰本　（四〇）紹興劉涇本　（四一）淳熙盧宗邁本　（四二）寶慶王用和本

丁　州郡本十刻

（四三）脩城本（馬治跋，陳垣、章炳麟題署）　（四四）武陵本　（四五）古懿郡齋本（江德量跋）　（四六）紹興府治本　（四七）國學本　（四八）上黨本（江德量跋）　（四九）潁上本　（五〇）潁上殘石本（程瑤田跋）　（五一）潁上重刻本（程瑤田、吳飛翰跋）　（五二）潁上重刻第二本（程瑤田跋）

戊　各家本二十二刻

（五三）舊梅花本（宋濂、馬治跋，甘揚聲、吳飛翰觀款）　（五四）唐硬黃臨本（仲文翰、宋濂跋）　（五五）唐臨無押字本　（五六）兩字押縫本　（五七）三字押縫本（程瑤田跋）　（五八）唐缺石本（江德量、張伯英跋）　（五九）甲秀堂本（馮敏昌跋）　（六〇）石氏本　（六一）伯儕本　（六二）楊仙芝本（程瑤田跋）　（六三）鼎帖本（江德量、徐樹鈞跋）　（六四）杜氏本　（六五）趙孟堅摹落水本（宋濂跋）　（六六）虞世南臨本（馬治、吳飛翰跋）　（六七）陸柬之臨本　（六八）吳通微臨本　（六九）諸葛貞臨本　（七〇）鬱岡齋帖馮承素本（程瑤田跋）　（七一）洛陽宮本（馬治跋，甘揚聲、吳飛翰觀款）　（七二）領字從山本　（七三）唐摹賜本　（七四）唐臨本

己　別體本八刻

（七五）宋僧行書本　（七六）柳公權行書本（葉盛跋）　（七七）智永草書本　（七八）孫過庭草書本（顧隨題）　（七九）集聖教前本（江德量跋）　（八〇）集聖教後本　（八一）玉枕古本（馬治跋）　（八二）潁上玉枕本（程瑤田跋）

後 記

一

以故宮博物院藏歷代《蘭亭序》《蘭亭詩》的各種摹本、臨本、墨迹以及各種版本刻帖爲主要内容的《蘭亭書法全集》的編輯出版，其意義是自不待言的。

這是因爲，漢字乃源遠流長的中華文明不可或缺的忠實伴侶，博大精深的中華文明無可替代的基本載體。而書法，既是豐富多彩的中華藝術的典型代表，更是漢字得以綿延不絕的基礎前提。講書法，就不能不講《蘭亭序》，因爲她是行書藝術的最高典範、中國書法藝術的集大成者、中國書法史上一座無可匹敵的豐碑。

因此，在電腦越來越普及，書寫越來越被忽視的今天，傳承弘揚以《蘭亭序》爲傑出代表、作爲中華民族優秀傳統文化的書法藝術，對於落實中國共產黨第十八次代表大會報告中提出的『建設優秀傳統文化傳承體系，弘揚中華優秀傳統文化。推廣和規範使用國家通用語言文字』這一要求，不僅具有重大的現實意義，而且具有深遠的歷史意義。

417

二

編輯出版《蘭亭書法全集》，是一代又一代的讀書人與書法愛好者的熱切企盼。

歷朝歷代的《蘭亭序》臨本、摹本、拓本及相關的詩文墨迹，一則因爲珍貴，致使長期『養在深閨人未識』；二則因爲分散，難以收集，從而影響了比較研究與欣賞學習；三則因爲在社會上流傳的，大多經過長期的輾轉翻刻，免不了有失真變味的情況。

因此，見到更接近《蘭亭序》真迹的唐摹本、見到更具有《蘭亭序》原真性的臨本，自然成爲古往今來的人們連做夢都在想的一件美事，如饑似渴般在期待的一件樂事。

三

編輯出版《蘭亭書法全集》，同樣也是故宮博物院的歷史使命。

《蘭亭序》真迹的去向歸宿，一直是一個難解之謎。正是因爲如此，千百年來，涌現了出自名家大師之手的蔚爲大觀的《蘭亭序》臨摹墨迹。這些彌足珍貴的墨迹，集中收藏在故宮博物院、國家圖書館、港臺地區以及日本的博物館。現今最流行的《蘭亭序》摹本，是唐太宗李世民命馮承素摹的『神龍本』，今藏於故宮博物院。

作爲我國收藏《蘭亭序》及相關墨迹數量最多、質量一流的故宮博物院，如何讓他們走出『深宮』，走向社會，服務當代，

418

造福子孫，一直是院領導們在思考的一個問題。

四

編輯出版《蘭亭書法全集》，更是紹興人的夙願。

人們常常稱紹興爲『書法之鄉』，其實我倒認爲，稱紹興爲『書法故鄉』更爲貼切。這是因爲：第一，中國歷史上第一位書法聖人李斯結緣紹興。

根據司馬遷《史記》的記載，千古一帝秦始皇外出巡視期間，共立過九塊刻石，其中包括《會稽刻石》在內的六塊刻石的內容還被《史記》全文收錄。這些刻石，大多已經湮沒，僅存《泰山刻石》九字殘塊與《琅琊臺刻石》十三行八十六字殘塊。所幸的是，由李斯所撰并書的《會稽刻石》，於元至正元年（一三四一）五月，由紹興路推官申屠駉據家藏舊拓本重新摹刻。清乾隆五十七年（一七九二）四月，紹興知府李亨特再據申屠氏本囑人復刻於康熙年間被人磨去碑文的元至正碑原石上，并以自跋代原跋；七月，翁方綱補刻短跋。嘉慶元年（一七九六）、二年（一七九七），碑上又分別勒記阮元、陳焯題名。一九八七年，碑被移置會稽山大禹陵內之碑廊，并置屏壁以得永久保護。

《會稽刻石》是秦始皇所立刻石中的最後一塊，雖歷盡磨難，幾經摹刻，然其書藝靈魂精髓却渾然如一，書體依然明晰端

419

正，清勁圓潤。我們依然可以從中感受兩千多年前的輝煌書藝，領略千古『書聖』的書法神韵。這就使得《會稽刻石》較之於其

它的幾塊刻石，具有了無可比擬的意義。

漢字到了秦代，產生了兩大歷史性的飛躍，一是書寫字體的規範劃一，二是書法藝術的開啓新風，而李斯無疑是其中承上啓

下、繼往開來的首功人物。李斯開創了『書家宗法』（清康有爲），是名標青史的『古今宗匠』（明趙宦光）、『小篆之祖』，

是書法史上有明確記載且至今仍可見到其書法的最早書法家，也是中國有史以來第一個有名有姓的書碑名家。

第二，紹興是『天下第一行書』的誕生地。

王羲之在會稽任上，因書就『天下第一行書』《蘭亭集序》而被後人敬奉爲書法聖人；蘭亭這個當年鑒湖之畔、蘭渚山下的

小小鄉里，也因此而一舉成爲了萬衆敬仰的書法聖地。《蘭亭集序》與《會稽刻石》，文辭宛若天成，一篇三百二十四個字，一

篇二百八十九個字（碑文爲二百八十八個字，其中始皇『卅有七年』句，《史記》載爲『三十有七年』，均字凝思暢，言簡意

賅，堪稱文章『雙絕』；兩者書藝精美絕倫，前者標誌着行書的成熟，成爲行書法帖；後者標誌着篆書的成熟，成爲篆體楷則，

堪稱書法『雙絕』。各自的文辭與書藝珠聯璧合，當稱文、書『雙絕』。『後之視今，亦猶今之視昔。』想必王羲之信筆揮毫之

時，是聯想到了昔之《會稽刻石》的。

『三月初三惠風舒，四十二賢多雅趣。崇山茂林映清流，峻嶺秀竹觀天宇。游目騁懷寄逸興，列坐其次吟詩曲。而今書聖已

遠去，難忘仍是《蘭亭序》。」辛卯年的三月初三，第二十七屆中國蘭亭書法節與曲水流觴活動如期舉行，我有感而發，即興賦詩。「後之攬者，亦將有感于斯文」。王羲之果然言中了。

第三，紹興湧現出了一大批中國書法史上中流砥柱式的書法家。

「越地有幸結書緣，翰墨飄香延千年。李斯刻石闢天地，右軍臨河揮筆椽。天池自謂四排序，老蓮人誇五拈連。社團從來聚俊賢，書畫原本同相源。」這是去年我為紹興書畫藝術社團——越社成立百年而題賀的。這既是紹興人民的無上光榮，也是紹興為民族文化作出的巨大貢獻。

紹興真是一方鍾靈毓秀、地靈人傑的風水寶地。自李斯、王羲之以後，更是書風盛行，書香彌漫。《中國書法大辭典》共載錄一百四十三位紹籍人士，如智永、虞世南、賀知章、徐浩、陸游、王冕、楊維楨、王陽明、徐渭、倪元璐、陳洪綬、趙之謙、徐三庚、任頤、陶浚渲等，真是群星璀璨。而如果加上在紹興為官、客寓者，則人數更為眾多。延之近現代，依然俊賢迭出，尤以羅振玉、蔡元培、魯迅、馬一浮、秋瑾、周恩來、余任天、經亨頤、馬叙倫、陳半丁、周砥卿、胡問遂等為傑出代表。

所以，我們完全可以說，中國書法藝術的每一次革新，都與他們的開拓相關；中國書法藝術的每一個進步，都同他們的先行相聯。我們也完全可以說，如果沒有他們，中國書法藝術的殿堂，就會黯然失色；中國書法藝術的大廈，就會坍塌傾覆。因此，

421

他們是無愧爲里程碑式的偉人，指明了中國書法藝術前進的方向；也無疑是時代天空的明星，照亮了中國書法藝術前進的道路。

五

兩位書法聖人，一批書法偉人，或結緣越地，或成就會稽，或生長其中，這就使得紹興成爲了名副其實的『書法故鄉』，更使得傳承弘揚書法藝術，成爲紹興人義不容辭的義務和責無旁貸的責任。事實上，當代的紹興人已經在身體力行了。

從一九八五年起，紹興每年舉行中國蘭亭書法節。今年正值蘭亭雅集一六六〇周年，第二十九屆中國蘭亭書法節將如期於農曆三月初三在蘭亭隆重舉行。中國蘭亭書法節正在越來越成爲聲聞神州、名播海外，群賢畢至、少長咸集，名至實歸、名副其實的『書藝盛會』。

自二〇〇四年起，紹興創全國先例，自編教材，率先在九年制義務教育階段開設了書法教育課程。近十年堅持下來，收到了學生喜歡、家長滿意、社會認可的好效果。

去年，紹興市人民政府又高瞻遠矚，放眼長遠，作出了保護發展書法聖地蘭亭的決定，并將建設蘭亭中國書法藝術博物館作爲其中的重要內容。年底，中國書法家協會張海主席專程率十二位副主席莅臨蘭亭，爲博物館揮鍬奠基，并欣然命筆，揮就了二百八十八個字的博物館奠基記，各位副主席也爲博物館奠基留下了十分珍貴的二十米長卷墨寶。

經過紹興人民孜孜以求的努力，也有感於紹興人民對蘭亭的深厚感情和對書法藝術的卓越貢獻，中國書法家協會已經決定，

從今年頒獎的第四屆開始，將紹興蘭亭作爲中國書法藝術的最高獎——中國書法蘭亭獎的長期頒獎地。『蘭亭』回家，長期安居，這對紹興來說，是一件多么激動人心的喜事！

六

今天，在紹興市人民政府、故宮博物院以及紹興市旅游集團公司、故宮出版社等諸多方面有識之士的共同努力下，《蘭亭書法全集》就要付梓出版了，讀者朋友的期盼與紹興人民的夙願即將實現。這是十分令人欣慰的，也是十分值得慶賀的。謝謝本書各位編委的熱心參與，謝謝各位編者的辛勤工作，也謝謝出版社各位同仁的傾力支持！

在《蘭亭書法全集》故宮卷的出之際，我們也翹盼着《蘭亭書法全集》國圖卷、港臺卷，以及日本等海外卷的早日問世。到那個時候，呈現在世人面前的，定然會是真正名副其實的《蘭亭書法全集》。

我相信，這一天一定會很快到來的。

紹興市人民政府副市長　馮建榮

二〇一三年元月二十七日於會稽